瑞蘭國際

瑞蘭國際

韓語導遊
考試總整理

必考題型317題 ➕ 考古題完全解析378題

輔考名師
孫善誠/著

作者序

近年國人赴韓旅遊人口成長，韓國觀光客來臺人數也大幅增加，尤其102年韓國電視綜藝節目《花樣爺爺》（꽃보다 할배）來臺取景拍攝，在韓國播出後，更是掀起一波又一波來臺旅遊的風潮。據交通部觀光局統計，新冠肺炎疫情前，108年韓國來臺旅客人數高達124萬5144人次，是外國旅客來臺的第二大市場。交通部觀光局更是打出各類觀光行銷影片在韓國播出，為的就是要吸引韓國旅客到臺灣中南部旅遊。然而，儘管來臺的韓國旅客逐年增多，但韓語導遊卻嚴重供不應求，因此觀光局還派專人到設有韓語系所的各大專院校開闢「韓語導遊考證班」，鼓勵學生投入觀光產業，而導遊一個月高達10萬元的薪水，相信也是吸引越來越多考生加入報考韓語導遊考試的主要原因。

而現在大家手上的這本書，就是臺灣第一本為有意參加「韓語導遊考試」考生而編寫的文法用書。本書透過歸納、整理，以簡單易懂的方式，說明韓語導遊考試的必考文法及各類句型；同時，在各個題型下立即羅列歷屆試題，並做詳細解析，就是要讀者一氣呵成，完全掌握考試方向，變成解題高手。

至於內容方面，本書從考選部歷屆韓語導遊考試的600多個題目中，整理出「必考文法」、「連接詞、副詞」、「漢字詞彙」、「疊語（擬聲擬態語）」、「成語集錦」、「俚語俗諺」六個方向，共有317個文法句型，以及378題相關考題，期盼透過這樣的考題整理，能讓考生了解近年常考的題型，並利用實際練習有效檢視自己的實力。此外，本書在每個單元的最前面，還有針對該主題的「考題攻略」，包含「考試題型」、「測驗內容包含的表達方式」、「必考文法」、「答題戰略ABC」，讓讀者在熟讀該單元前可以一覽考試全貌，不慌不忙地從容準備。

學習語言的關鍵，在於人與人之間感情的交流，筆者身為大學韓語教學工作者，衷心希望藉由這本韓語導遊考試用專書，除了讓考生一試過關，也期盼能當作臺韓交流的橋樑。最後感恩協助完成本書的所有人。

孫善誠

2023.04

如何使用本書

　　本書是臺灣第一本為準備「韓語導遊考試」讀者所編寫的文法書，打破埋頭苦做考古題的備考方式，改以文法切入，帶您循序漸進、紮紮實實地累積應考實力。

通盤了解考試內容，從容準備

☑ 每個單元的最前面皆有針對該主題的「考題攻略」，包含「考試題型」、「測驗內容包含的表達方式」、「必考文法」、「答題戰略ABC」，讓準備方向了然於胸。

考題攻略

開始準備韓語導遊考試之前，先看看以下有關韓語導遊考題的基本知識。

（1）考試題型

1～29題：是由一個段落或對話組成的「說明文」，要應試者從選項中選出正確的文法填入（　　）中，屬於韓檢3～4級程度的考題。

30～49題：不時會有「俗諺」及「疊語、擬聲擬態」出現在文章中，要應試者從一個段落或對話組成的「說明文」，思考文章的表達方式，空格前後的連接詞或副詞都是最好的提示，屬於韓檢5～6級程度的考題。

50～69題：會出現日常生活中常見的「漢字語」或「成語」，要應試者從一個段落或對話組成的「說明文」，找出重要的關鍵字，因此，熟悉漢字同義詞或反義詞將有助於解題，屬於韓檢5～6級程度的考題。

70～80題：是社會話題的「敘述文」，要應試者從第一句的主旨或重要提示，猜出文章的內容，屬於韓檢5～6級程度的考題。

熟記題庫文法，鞏固基礎

☑ 317個文法必考題庫，讓您快速抓住重點。

☑ 題庫皆有老師詳細的文法說明，清楚不混淆。

■ 文法題庫001 －가/이 마땅하다

說明：「마땅하다」為形容詞，通常放在語尾，用來表達說話者的建議、命令。譯為「應該……」、「理應……」、「該當……」。

歷屆試題 / 001

（　）진정한 지도자라면 개인이 당장 손해를 보더라도 조직을 위해 자신을 먼저 희생하는 것이（　　）.　　　　　　　　➡【105年】
（A）상관없다　（B）시원찮다　（C）마땅하다　（D）소용없다

• Hint

　　答案（C），當欲統整前方所說的話時，會在後文使用「먼저」（首先），並在句尾加上「마땅하다」（應當）彼此呼應。

▶진정한 지도자라면 개인이 당장 손해를 보더라도 조직을 위해 자신을 먼저 희생하는 것이 마땅하다.
真正的領導者，就算會造成個人損害，為了組織也應當先犧牲自我。

■ 文法題庫002 －이/가 －하는 한

說明：「이/가」為主格助詞，後面接續語尾「－하는 한」，用來表示假設。譯為「要是……的話，則……」、「假如……的話，會……」。

歷屆試題 / 002

（　）가：할아버지께서 연세가 꽤 많으신데도 아직도 활발하게 활동하신다고 들었어요.
나：할아버지께서는 앞으로도 건강이（　　）계속 봉사활동을 하시겠다고 하세요.　　　　　　　　➡【103年】
（A）허락하길래　　　　　　　（B）허락하더라도
（C）허락하는 한　　　　　　（D）허락할 성노로

練習考古題，測試實力

☑ 囊括102～111年度歷屆考題精華。

☑ 嚴選常見題目，不放過得分關鍵。

<div style="border:1px solid">

• Hint

答案（C）。本題要用「假設」的表達方法來作答。文中出現了「앞으로도」（今後也），因此後面要選擇「허락하는 한」（允許的話）的文法。

▶ 가：할아버지께서 연세가 꽤 많으신데도 아직도 활발하게 활동하신다고 들었어요.

　나：할아버지께서는 앞으로도 건강이 허락하는 한 계속 봉사활동을 하시겠다고 하세요.

　가：聽說爺爺年紀很大了還熱衷於公益。

　나：爺爺說，今後只要健康允許的話，會繼續參與志工活動。

■ 文法題庫003 가는

說明：表達從事某事或任職於某領域，譯成「稱職的……」、「專業的……」。

歷屆試題 003

（　）밑줄 친 부분의 뜻이 전혀 다른 것을 고르십시오. ⇒【102年】

　(A) 그렇게 힘겹게 살아 가는 아이들이 50만명을 넘는다.

　(B) 희미한 등잔불 아래에서 밤이 깊어 가는 줄도 모르고 공부를 했다.

　(C) 나야말로 이 세상에서 제일 가는 점쟁이야.

　(D) 사람은 자꾸 바보가 되어 가는 것일까?

• Hint

答案（C）。這題是測試能否從選項中找出與其他三個意思不同的選項。選項（A）、（B）、（D）的「가는」皆表示「去哪裡」或「進入某種狀況」，而選項為（C）則表示「任職、從事」於某事。

▶ 밑줄 친 부분의 뜻이 전혀 다른 것을 고르십시오.

　나야말로 이 세상에서 제일 가는 점쟁이야.

　請選出畫下線部分的意思完全不同的選項。

　我才是世上最稱職的算命師。

<div style="text-align:center">— 27 —</div>

</div>

④

熟讀老師講解，釐清盲點

☑ 考古題及選項皆有中文翻譯，好讀好學習。

☑ 輔考名師將平日授課內容文字化，集結成378題考古題完全解析，針對題目及選項一一說明文法，不補習也能學到最完整的必勝攻略。

⑤

書側索引標示，方便複習

☑ 書冊標有「必考文法」、「連接詞、副詞」、「漢字詞彙」、「疊語（擬聲擬態語）」、「成語集錦」、「俚語俗諺」等六大單元索引，供您快速翻回不熟的部分複習補強。

專門職業及技術人員考試
導遊人員考試

　　隨著國內外疫情趨緩，國境解封，出國旅遊人潮增加，導遊人員需求也逐漸攀升，因此越來越多人開始報考導遊證照，無非是因為報考限制門檻低，不僅適合社會新鮮人，在職者也能斜槓人生，退休人員亦可以發展事業第二春，只要分數達標，不用擔心因為太多人報考而影響錄取率。再者，考科簡單，都是選擇題，只要過關，一證在手，隨時可以轉換事業跑道。但是導遊考試到底怎麼考、內容考什麼呢？以下內容整理自「考選部網站」，這些讀者一定要知道，才能一試就上！

★應考須知

一、報名時間：

　　本考試每年或隔幾年舉行一次，必要時得增減之。

（一）第一試：筆試

　　　每年12月

（二）第二試：口試

　　　每年5月

二、應考資格：

　　中華民國國民具有下列資格之一者，得應本考試。

（一）公立或立案之私立高級中學或高級職業學校以上學校畢業，領有畢業證書。

（二）高等或普通檢定考試及格。

三、考試方式：

　　採筆試與口試二種方式行之。第一試筆試錄取者，始得應第二試口試。第一試錄取資格不予保留。

四、考試科目：

	第一試：筆試	第二試：口試
外語導遊人員 （英語、日語、法語、德語、西班牙語、韓語、泰語、阿拉伯語、俄語、義大利語、越南語、印尼語、馬來語、土耳其語）	導遊實務（一） （包括導覽解說、旅遊安全與緊急事件處理、觀光心理與行為、航空票務、急救常識、國際禮儀）	依應考人選考之外國語舉行個別口試，並依外語口試規則之規定辦理。
	導遊實務（二） （包括觀光行政與法規、臺灣地區與大陸地區人民關係條例、兩岸現況認識）	
	觀光資源概要 （包括臺灣歷史、臺灣地理、觀光資源維護）	
	外國語 （分英語、日語、法語、德語、西班牙語、韓語、泰語、阿拉伯語、俄語、義大利語、越南語、印尼語、馬來語、土耳其語等14種，依應考類科選試）	

★經外語導遊人員或華語導遊人員類科考試及格，領有各該類科考試及格證書，報考外語導遊人員類科考試者，第一試筆試外國語以外科目得予免試。

五、及格成績：

筆試：第一試以各科目平均成績滿60分為錄取。但應試科目有一科目成績為零分或外國語科目成績未滿50分者，均不予錄取。部分科目免試者，以外國語科目成績滿60分為錄取。缺考之科目，視為0分。

口試：第二試以各口試委員評分之平均成績為考試總成績，滿60分為及格。

筆試成績須及格（滿60分），才有口試資格，口試也須滿60分，才會錄取。而其中任一科均不得缺考、或是0分，且外語比是至少須達到50分，才算及格。

※注意！導遊考試平均考試成績須滿60分才算及格，但單就「韓語」筆試這科，若未滿50分，即便其他科目再高分、平均成績有達60分，也算不及格！

六、資格取得：

（一）本考試及格人員，由考選部報請考試院發給考試及格證書，並函交通部觀光局查照。外語導遊人員考試及格證書，應註明選試外國語言別。

（二）前項考試及格人員，經交通部觀光局或其委託之有關機關、團體舉辦之職前訓練合格，領取結業證書後，始得請領執業證。

目錄

第一單元　必考文法

第二單元　連接詞、副詞

第三單元　漢字詞彙

第四單元　疊語（擬聲擬態語）

第五單元　成語集錦

第六單元　俚語俗諺

第一單元

必考文法

考題攻略

開始準備韓語導遊考試之前，先看看以下有關韓語導遊考題的基本知識。

（1）考試題型

1～29題：是由一個段落或對話組成的「說明文」，要應試者從選項中選出正確的文法填入（　　　）中，屬於韓檢3～4級程度的考題。

30～49題：不時會有「俗諺」及「疊語、擬聲擬態」出現在文章中，要應試者從一個段落或對話組成的「說明文」，思考文章的表達方式，空格前後的連接詞或副詞都是最好的提示，屬於韓檢5～6級程度的考題。

50～69題：會出現日常生活中常見的「漢字語」或「成語」，要應試者從一個段落或對話組成的「說明文」，找出重要的關鍵字，因此，熟悉漢字同義詞或反義詞將有助於解題，屬於韓檢5～6級程度的考題。

70～80題：是社會話題的「敘述文」，要應試者從第一句的主旨或重要提示，猜出文章的內容，屬於韓檢5～6級程度的考題。

（2）測驗內容包含的表達方式

測驗內容豐富又多元，包含的表達方式有「A並列」、「B計畫」、「C假設」、「D比較」、「E婉轉」、「F叮囑」、「G理由」、「H轉達」、「I部分否定」、「J依據」等。舉例如下：

A 並　　列：把相關的內容並列或延伸

B 計　　畫：說明未來待辦的事項或計畫

C 假　　設：當作是事實一樣來假定

D 比　　較：說明兩個以上事物之間的差異

E 婉　　轉：為難情況下的委婉說法

F 叮　　囑：一定要做某件事情

G 理　　由：解釋前段內容的原因

H 轉　　達：引用據聞或想說的話

I 部分否定：只否定部分而非整體內文

J 依　　據：依照某種基準來判斷

（3）必考文法

除了表達方式以外，為了應考，也必須弄懂必考文法，文法重點如下。

A 並　　列：–고 –다、–기도 하고 –기도 하다、N도 있고 N도 있다、N뿐만 아니라

B 計　　畫：–(으)려고 하다、–(으)ㄹ 예정이다、–(으)ㄹ까 하다、–(으)ㄹ 생각이다

C 假　　設：–(으)면 –(으)ㄹ 것이다、–(으)ㄹ 수도 있다、–(으)ㄹ 것이

D 比　　較：–(으)ㄹ/는데 반해、–(으)ㄹ/는 반면에、– N 와/과 다르게(달리)

E 婉　　轉：–(으)ㄹ 것 같다、–기(가) 어려울 것 같다

F 叮　　囑：따라서 –때문에 (으)ㄴ는 것이 좋다、그러므로 –아/어/야 한다

G 理　　由：왜냐하면/그래야 –기 때문이다

H 轉　　達：–라(고) 하여/해서、– 라(고)쳐도/치더라도、– 라(고) – 다

I 部分否定：하지만 –라고 해서 –(으)ㄴ/는 것은 아니다

J 依　　據：N은/는N에 따라(서) 다르다/달라진다

（4）答題戰略ABC

在有限的時間內，想要破解內容豐富又多樣的考題，就要使用相應的戰略ABC。

戰略A：仔細閱讀文章的第一句，找出重要的關鍵字；主旨和重要提示，都在第一句。

戰略B：以空格為中心，思考文章的表達方式，空格前後的連接詞或副詞都是最好的提示。

戰略C：確認文章最後一句的漢語混合動詞或句尾變化規則，最有機會找到正確的答案。

■ 文法題庫001 –가/이 마땅하다

說明：「마땅하다」為形容詞，通常放在語尾，用來表達說話者的建議、命令。
譯為「應該……」、「理應……」、「該當……」。

歷屆試題 001

(　　) 진정한 지도자라면 개인이 당장 손해를 보더라도 조직을 위해 자신을 먼저
희생하는 것이 (　　　　). ➡【105年】

(A) 상관없다　(B) 시원찮다　　(C) 마땅하다　　(D) 소용없다

• Hint

答案（C），當欲統整前方所說的話時，會在後文使用「먼저」（首先），並在
句尾加上「마땅하다」（應當）彼此呼應。

▶진정한 지도자라면 개인이 당장 손해를 보더라도 조직을 위해 자신을 먼저
희생하는 것이 마땅하다.

真正的領導者，就算會造成個人損害，為了組織也應當先犧牲自我。

■ 文法題庫002 –이/가 –하는 한

說明：「이/가」為主格助詞，後面接續語尾「–하는 한」，用來表示假設。譯為
「要是……的話，則……」、「假如……的話，會……」。

歷屆試題 002

(　　) 가：할아버지께서 연세가 꽤 많으신데도 아직도 활발하게 활동하신다고
들었어요.

나：할아버지께서는 앞으로도 건강이 (　　　　) 계속 봉사활동을 하시겠다고
하세요. ➡【103年】

(A) 허락하길래　　　　　　　　(B) 허락하더라도

(C) 허락하는 한　　　　　　　　(D) 허락할 정도로

● Hint

答案（C），本題要用「假設」的表達方法來作答。文中出現了「앞으로도」（今後也），因此後面要選擇「허락하는 한」（允許的話）的文法。

▶ 가 : 할아버지께서 연세가 꽤 많으신데도 아직도 활발하게 활동하신다고 들었어요.

　 나 : 할아버지께서는 앞으로도 건강이 허락하는 한 계속 봉사활동을 하시겠다고
　　　 하세요.

　 가 : 聽說爺爺年紀很大了還熱衷於公益。

　 나 : 爺爺說，今後只要健康允許的話，會繼續參與志工活動。

■ 文法題庫003 가는

說明：表達從事某事或任職於某領域。譯成「稱職的……」、「專業的……」。

歷屆試題 003

（　）밑줄 친 부분의 뜻이 전혀 다른 것을 고르십시오.　　　➡【102年】

　　（A）그렇게 힘겹게 살아 가는 아이들이 50만명을 넘는다.

　　（B）희미한 등잔불 아래에서 밤이 깊어 가는 줄도 모르고 공부를 했다.

　　（C）나야말로 이 세상에서 제일 가는 점쟁이야.

　　（D）사람은 자꾸 바보가 되어 가는 것일까?

● Hint

答案（C），這題是測試能否從選項中找出與其他三個意思不同的選項。選項（A）、（B）、（D）的「가는」皆表示「去哪裡」或「進入某種狀況」，而選項為（C）則表示「任職、從事」於某事。

▶ 밑줄 친 부분의 뜻이 전혀 다른 것을 고르십시오.

나야말로 이 세상에서 제일 가는 점쟁이야.

請選出畫下線部分的意思完全不同的選項。

我才是世上最稱職的算命師。

■ **文法題庫004 –거나/거든**

說明：表達「條件」的假設語氣，也是最常見的假設句型。譯為「若是……的話，則……」、「如果……，那麼……」。

() 가 : 과장님, 한국 잘 다녀오세요.

 나 : 그래요, 급한 일이 (　　　) 수시로 연락주세요. ➡【109年】

 (A) 생기거든　　(B) 생기면서　　(C) 생길텐데　　(D) 생기기에

• **Hint**

 答案（A），看完對話，發現內容要描述的是「如果發生急事的話，隨時聯絡」，所以應該選用表達「假設」的文法「–거든」。因此，從空格前方的「급한 일이」（急事），以及後方的「수시로 연락주세요」（請隨時跟我聯絡），可以推測出空格應該填入「생기거든」（發生的話）。

▶가 : 과장님, 한국 잘 다녀오세요.

 나 : 그래요. 급한 일이 <u>생기거든</u> 수시로 연락주세요.

 가 : 祝科長去韓國一路順風。

 나 : 好的。如果有急事的話，請隨時聯絡我。

■ **文法題庫005 –거니와 –도**

說明：表達條件或狀況的並列、並舉。譯為「不僅……，而且……」、「不單……，且……」。

() 가 : 한국어 가이드가 되려면 한국어 말하기가 어느 정도 수준이어야 하나요?

 나 : 발음은 기본(　　　) 회화 능력도 어느 정도 뒷받침이 돼야 해요.

 ➡【105年】

 (A) 이지만　　(B) 이니까　　(C) 이더라도　　(D) 이거니와

• Hint

　　答案（D），本題要用表達「並列」的文法作答。由於句子前面提到「발음」（發音）與「회화능력」（會話能力），指的是要兼具的條件，所以空格內要選擇「이거니와」。

▶가：한국어 가이드가 되려면 한국어 말하기가 어느 정도 수준이어야 하나요?

　나：발음은 기본<u>이거니와</u> 회화 능력도 어느 정도 뒷받침이 돼야 해요.

　가：要成為韓語導遊，韓語口說需要到什麼程度？

　나：發音是基本，<u>而且</u>會話能力也要有一定程度上的支持。

■ **·文法題庫006 –거늘**

說明：「거늘」為連接語尾，接續在俚語俗諺後面時，屬於書面用語，用來表達兩個事實的對立，後面常接續反問句型。譯為「可謂……」、「乃……」。

（　）사람은 빈손으로 왔다가 빈손으로 가는 것이(　　　）뭘 그리 욕심 내세요?

➡【105年】

　　（A）거나　　　　（B）거늘　　　　（C）거든　　　　（D）거니 해서

• Hint

　　答案（B），只要空格前提到俗諺，就應該選擇「거늘」（乃……），表示認同前文的事實。而句尾也常連接「反問語句」，以加強說話者的據理。

▶사람은 빈손으로 왔다가 빈손으로 가는 것이<u>거늘</u> 뭘 그리 욕심 내세요?
　空手來空手去<u>乃</u>自然法則，何必那麼貪心？

■ **文法題庫007 –게 하다**

說明：接續在動詞語幹後面，用來表現「目的、希望」。譯為「使人如何」、「讓人怎樣」。

() 너도 올해는 중학교에 입학하니까 이제부터는 () 행동해야지.

➠【105年】

(A) 신나게 　　　　　　　　　(B) 부지런하게

(C) 의젓하게 　　　　　　　　(D) 엉성하게

• Hint

　　答案（B），由於句尾出現漢字語動詞「행동하다」（行動），所以答案要選擇符合該年紀的行為，也就是「의젓하게」（穩重地）。

▶너도 올해는 중학교에 입학하니까 이제부터는 의젓하게 행동해야지.

　　你今年也要上國中了，從現在起應該要穩重地行動。

() 어제 학과 게시판에 내 마음을 () 하는 '국비장학금 유학 안내' 공지가
　　있었다. 나는 한국에 꼭 가겠다고 마음을 먹었다.　　　➠【106年】

(A) 슬프게　　　(B) 따뜻하게　　　(C) 설레게　　　(D) 놀라게

• Hint

　　答案（C），因為空格的後方出現「'국비장학금 유학 안내' 공지」（「公費獎學金留學簡介」公告）這樣的好消息，因此空格內要填入表達振奮人心的內容「설레다」（激動）。

▶어제 학과 게시판에 내 마음을 설레게 하는 '국비장학금 유학 안내' 공지가 있었다.
　　나는 한국에 꼭 가겠다고 마음을 먹었다.

　　昨天系辦布告欄發布了令我心動的「公費獎學金留學簡介」。我下定決心一定要去韓國。

■ **文法題庫008 –게 되면**

說明：用於被動的使役表現法，意指雖然尚未實現，但已可推測或知曉其結果。

　　　譯為「只要……必將／定將……」。

歷屆試題 009

（　） 사람마다 여행스타일이 다른데, 단순히 며칠 여행하는데 여행경비 얼마면
　　 된다고 답하기는 힘듭니다. 본인의 대략적인 일정을 (　　　), 본인 스스로
　　 대략적인 경비를 알 수 있을 겁니다.　　　　　　　　　➡【108年】

　　 (A) 만들어 보게 되면　　　　　　 (B) 작성해 보려고 하는데

　　 (C) 작성해 보게 되니　　　　　　 (D) 만들어 보고자 하면

• Hint

　　答案（A），由於題目一開始提到的「사람마다 여행스타일이 다르다」意思是
「每個人旅行的方式不一樣」，還有句尾提到的「경비를 알 수 있을 것이다」意思是
「可以知道經費」，因此得知應該要先計畫行程才能知道花費，所以答案要選擇相呼
應的「만들어 보게 되면」（如果試著做）。

▶사람마다 여행스타일이 다른데, 단순히 며칠 여행하는데 여행경비 얼마면 된다고
　답하기는 힘듭니다. 본인의 대략적인 일정을 만들어 보게 되면, 본인 스스로
　대략적인 경비를 알 수 있을 겁니다.

　每個人的旅行方式不同，短短幾天的旅行很難斷定需要多少旅行經費。只要大約設
定自己的行程，自己就能知道粗略的費用。

■ 文法題庫009 –고

說明：連接語尾「–고」，用於敘述兩件事情的並列或先後順序。譯為「而且」、
　　　「然後」。

歷屆試題 010

（　） 영수 씨는 어머니를 시골에 (　　　) 갔습니다.　　➡【107年】

　　 (A) 데리고　　 (B) 모시고　　 (C) 가지고　　 (D) 챙기고

• Hint

　　答案（B），由於空格前面有「어머니」（媽媽），因此要選出搭配敬語詞尾
「시/으시」的動詞，來表達對言及主體的尊重，所以空格內要填入「모시고」（陪同
……然後……）。

▶영수 씨는 어머니를 시골에 <u>모시고</u> 갔습니다
榮秀<u>陪同</u>母親，<u>然後</u>回老家去了。

■ **文法題庫010 –고(야) 말겠다**

說明：接續在動詞後面，用於說話者表達強烈的決心或企圖心，強調必將如何以及終將如何。譯為「必將……」、「終將……」。

歷屆試題 **011**

(　　) 비록 지난번에는 실패했지만, 이번에는 열심히 노력해서 원하는 목표를

　　(　　　).　　　　　　　　　　　　　　　　　　　　⮕【105年】

　　(A) 이루고 말겠다　　　　　　　(B) 이루지 않았다

　　(C) 이뤘을 텐데　　　　　　　　(D) 이루고 싶지 않다

• Hint

答案（A），由於句子先提到「비록 지난번에는 실패했지만, 이번에는 열심히 노력하다」（儘管上次失敗了，但這次努力準備），因此空格內要選出符合「說話者強烈的意志」的選項，也就是「이루고 말겠다」（必將完成）。

▶비록 지난번에는 실패했지만, 이번에는 열심히 노력해서 원하는 목표를 <u>이루고 말겠다</u>.

雖然上次沒能成功，但這回好好努力必將完成目標。

歷屆試題 **012**

(　　) 밑줄 친 부분을 바꾸어 쓸 때 가장 알맞은 것을 고르십시오.

　　경기 불황이 계속되면서 그 상점은 결국 문을 <u>닫고야 말았다</u>.　⮕【110年】

　　(A) 닫을 뻔했어요.　　　　　　(B) 닫은 게 좋았어요.

　　(C) 닫게 되었어요.　　　　　　(D) 닫지 않았어요.

• Hint

答案（C），這題要選出最適合替換的選項。由於題目中畫下線的部分「닫고야 말았다」意為「最終還是倒閉了」，所以與其呼應的選項應為「닫게 되었다」（被關閉了）。

▶밑줄 친 부분을 바꾸어 쓸 때 가장 알맞은 것을 고르십시오.

경기 불황이 계속되면서 그 상점은 결국 문을 닫게 되었어요.

請選出替換畫下線部分時最適合的選項。

由於持續經濟不景氣，那家商店撐不下去，最終還是倒閉了。

■ **文法題庫011 −고 있다**

說明：現在進行式的時態表達法，動詞語幹不分有無收尾音皆接續「−고 있다」，表達當下正在進行。譯為「正在……」、「在……著」。

歷屆試題 013

(　) 한국 유학을 가기 위해서 3년 전부터 돈을 (　　　) 있다.　　　➡【107年】

　　(A) 수집하고　　(B) 쌓고　　　(C) 갚고　　　(D) 모으고

● **Hint**

答案（D），由於空格前出現「돈」（錢），因此後面要選擇「모으고 있다」（正在存）的文法。

▶한국 유학을 가기 위해서 3년 전부터 돈을 모으고 있다.

為了要去韓國留學，3年前就開始在存錢。

■ **文法題庫012 −고 하니/하니까**

說明：用於表達原因、理由，前後子句帶有因果關係。譯為「因為……所以……吧！」、「由於……因此……吧！」。

歷屆試題 014

(　) 가 : 내일 우리 같이 등산하러 갈래요?

　　나 : 좋아요. 일기예보에서 내일 날씨가 (　　　) 꼭 갑시다.　➡【107年】

　　(A) 좋다고 하니까　　　　　　(B) 좋거나

　　(C) 좋은지　　　　　　　　　(D) 좋아서 그런지

答案（A），由於空格前提到「내일 날씨」（明天天氣），因此後面要選擇「좋다고 하니까」（因為好）的文法表達。

▶가 : 내일 우리 같이 등산하러 갈래요?

나 : 좋아요. 일기예보에서 내일 날씨가 <u>좋다고 하니까</u> 꼭 갑시다.

가 : 明天我們一起去爬山好嗎？

나 : 好哇，<u>聽</u><u>氣象預報</u><u>說</u>明天天氣<u>好</u>，我們一定要去！

■ **文法題庫013 –고 하여/하여서(해서)**

說明：「–고」後面加「해서」，用來表示引用的話語或引用的事實為原因、依據。譯為「因為說是……，所以……」、「因為是……，所以就……」。

歷屆試題 015

（　　）가 : 무슨 일로 오셨습니까?

　　　　　나 : 네, 새 직원을 (　　　　) 왔습니다.　　　　　　　⟹【107年】

　　　　　(A) 구한다고 해서　　　　　　　(B) 구할까

　　　　　(C) 구했어서　　　　　　　　　(D) 구하거나

答案（A），空格前提到「새 직원」（新的職員），由於新的職員需要招募，因此後面要選「구한다고 해서」（因為聽說在招募）的文法表達。

▶가 : 무슨 일로 오셨습니까?

나 : 네, 새 직원을 <u>구한다고 해서</u> 왔습니다.

가 : 請問需要什麼服務？

나 : 是的，<u>因為</u>聽<u>說</u>貴公司<u>要招募</u>新人，所以就過來了。

■ **文法題庫014 –고도**

說明：「–고」結合特殊助詞「도」，用來表現同類事件的轉折、對照。譯為「明明……卻……」、「都……了，還……」。

（　　）가：어제 뉴스를 보니 차가 별로 없는 새벽에 가오슝에서 대형 교통 사고가

　　　　　　낫대요.

　　　　나：차가 별로 없으니까 사람들이 빨간 신호등을 (　　　　) 그냥 지나가는 차가

　　　　　　많아서 그랬을 거예요.　　　　　　　　　　　　　　　　➡【109年】

　　　（A）봐서 그런지　（B）보고서야　　（C）보고도　　　（D）본다면

• Hint

　　答案（C），本題要用表達「假設」的文法來作答，由於前面提到「차가 별로 없으니까」（因為沒什麼車），所以空格內要選擇「보고도」（就算看了）。

▶ 가：어제 뉴스를 보니 차가 별로 없는 새벽에 가오슝에서 대형 교통사고가 낫대요.

　나：차가 별로 없으니까 사람들이 빨간 신호등을 <u>보고도</u> 그냥 지나가는 차가

　　　많아서 그랬을 거예요.

　가：昨天看新聞說，在車不多的凌晨，高雄發生了重大車禍。

　나：因為沒什麼車，<u>就算看</u>到紅燈還是有很多車闖紅燈，才會這樣。

■ **文法題庫015　–곤 하다**

說明：「–곤」是連接語尾「–고」和助詞「는」結合為「–고는」的省略形，表現
　　　　同一行為或狀態，會定期或不時地反覆發生。譯為「經常……」、「常常
　　　　……」。

（　　）가：보통 주말에 뭐 해요?

　　　　나：영화나 연극을 좋아해서 가끔 보러 (　　　　).　　　　　➡【103年】

　　　（A）갈까 봐요　　（B）갈 텐데요　　（C）가곤 해요　　（D）가려고 해요

• Hint

　　答案（C），由於前面提到「가끔」（偶爾），所以空格內要選擇「가곤 하다」

（經常去）。

▶가 : 보통 주말에 뭐 해요?

　나 : 영화나 연극을 좋아해서 가끔 보러 <u>가곤 해요</u>.

　가 : 週末通常都做什麼？

　나 : 因為喜歡電影或話劇，所以偶爾會去看。

歷屆試題 018

(　　) 가 : 초등학교 때 친구들과 아직도 연락이 돼요?

　　　 나 : 대학교 때까지는 (　　　　) 제가 유학을 가는 바람에 연락이 모두

　　　　 끊겼어요.　　　　　　　　　　　　　　　　　　　➡【103年】

　　　(A) 만났으니　　　　　　　　　(B) 만났으므로

　　　(C) 만나곤 했는데　　　　　　　(D) 만나고자 하지만

• Hint

　　答案（C），由於空格前面提到「때까지는」（到……為止），而後面的情況有
所反轉，所以空格內要選擇有轉折語氣的「만나곤 했는데」（經常見面，但……）。

▶가 : 초등학교 때 친구들과 아직도 연락이 돼요?

　나 : 대학교 때까지는 <u>만나곤 했는데</u> 제가 유학을 가는 바람에 연락이 모두

　　　 끊겼어요.

　가 : 和小學時的朋友們還連絡得上嗎？

　나 : 到大學時<u>還會見面</u>，<u>但</u>因為我去留學就失去聯絡了。

■ **文法題庫016 –기 위해서(위하여)**

說明：原因、理由的客觀表達形式，接於動詞後；當表示志向、目標時，前後動
　　　詞的主詞必須相同。譯為「為了……」、「志在……」。

歷屆試題 019

(　　) 앞으로 요리사가 (　　　　) 더 많이 노력할 겁니다. 열심히 해서 꼭 좋은

　　　 요리사가 되고 싶습니다.　　　　　　　　　　　　➡【107年】

　　　(A) 되기 위해서　　　　　　　　(B) 되었기 때문에

　　　(C) 되느라고　　　　　　　　　(D) 됐을까

• Hint

　　答案（A），本題要用「對未來的計畫」這樣的表達方法來作答，因為開頭提到「앞으로」（今後），所以空格內要選擇「되기 위해서」（為了成為）。

▶ 앞으로 요리사가 <u>되기 위해서</u> 더 많이 노력할 겁니다. 열심히 해서 꼭 좋은 요리사가 되고 싶습니다.

　　今後為了要成為廚師，會更加努力。我一定要努力成為好的廚師。

■ **文法題庫017 –기(가) 일쑤다**

說明：「기」之後接續「일쑤다」的句子型，可用來表示常態性或慣性。譯為「老是……」、「總是……」。

歷屆試題 020

（　　）요즘 같이 일교차가 심한 날에는 감기에 걸리기（　　　　）.　　　➡【107年】

　　（A）따름이지　　　（B）일쑤이지　　　（C）나름이지　　　（D）뿐이지

• Hint

　　答案（B），用叮囑的表達方法作答，由於「일교차가 심하다」（日夜溫差大）和「감기에 걸리다」（感冒）的因果關係，所以空格內要選「일쑤이지」（總是）。

▶ 요즘 같이 일교차가 심한 날에는 감기에 걸리기 <u>일쑤이지</u>.

　　像最近這樣日夜溫差大的日子，<u>總是</u>容易感冒。

歷屆試題 021

（　　）다음 밑줄친 낱말과 다른 의미로 쓰인 것을 고르세요.

　　아이들은 조그만 일에도 <u>싸우기 일쑤다</u>.　　　　　　　　　　➡【104年】

　　（A）잘 싸운다　　　　　　　　　（B）싸우기가 다반사다

　　（C）싸울 모양이다　　　　　　　（D）싸우는게 일이다

• Hint

　　答案（C），這題測驗反義詞，「싸우기 일쑤다」（總是吵架）的相反詞為「싸울 모양이다」（似乎要吵架）。

▶다음 밑줄 친 낱말과 다른 의미로 쓰인 것을 고르세요.

아이들은 조그만 일에도 싸울 모양이다.

請選出與下列畫下線詞彙意思不同的選項。

孩子們似乎為小事而爭吵。

歷屆試題 022

() 성공한 사람은 박수와 갈채를 받지만, 실패한 사람은 모욕과 비난의 대상이
되기가 ().　　　　　　　　　　　　　　　　　➡【105年】

(A) 탓이다　　　　(B) 짝이 없다　　　(C) 그지없다　　　(D) 일쑤이다

• Hint

答案（D），句子中拿成功和失敗作比較，由於空格前面的「모욕과 비난의 대
상」（侮辱與指責的對象）是失敗者常遇到的狀況，因此符合的選項是「일쑤이다」
（總是）。

▶성공한 사람은 박수와 갈채를 받지만, 실패한 사람은 모욕과 비난의 대상이 되기가
일쑤이다.

勝者贏得掌聲和喝采，但敗者往往成為侮辱與指責的對象。

歷屆試題 023

() 다음 밑줄 친 부분과 비슷한 것은?

동생이랑 어렸을 때는 사소한 일로 싸우기 일쑤였는데 지금은 잘 안 싸워요.

➡【103年】

(A) 싸운 줄 알았는데　　　　　　(B) 싸운 적이 있었는데
(C) 싸우곤 했는데　　　　　　　(D) 싸우기를 싫었는데

• Hint

答案（C），與「싸우기 일쑤였는데」（總是吵架）的同義詞為「싸우곤 했는
데」（經常吵架）。

▶동생이랑 어렸을 때는 사소한 일로 싸우곤 했는데 지금은 잘 안 싸워요.

小時候和弟弟（妹妹）常因為瑣事吵架，但現在不太會吵。

■ 文法題庫018 –기는(긴) 한데

說明：用於事先預留肯定性，後做轉折敘述。譯為「的確……可是……」、「雖然……但是……」。

歷屆試題 024

() 이 영화는 내용은 좋() 배경 음악이 별로다.　　　➡【106年】

　　(A) 아서　　　　(B) 으니까　　　(C) 기는 한데　　(D) 으므로

• **Hint**

　　答案（C），由於空格前面是「좋」（好），後面又說「배경 음악이 별로다」（背景音樂不怎麼樣），因此空格要選擇表達「婉轉」的文法，也就是表現前後對比的選項「기는 한데」（雖然……但是……）。

▶이 영화는 내용은 좋<u>기는 한데</u> 배경 음악이 별로다.

　這部電影內容很好，<u>但</u>背景音樂不怎麼樣。

*同類的句型表現請參考（P.129）「文法題庫131 –(이)지마는(지만)」。

■ 文法題庫019 –기로 하다

說明：用於表現做出某項決定。譯為「決定……」、「確定……」。

歷屆試題 025

() 회사의 재정 악화가 계속되자 이사장은 이에 대한 책임을 지고 경영 일선에서

　　() 결정했다.　　　　　　　　　　　　　　➡【102年】

　　(A) 활약하기로　　(B) 간섭하기로　　(C) 쫓겨나기로　　(D) 물러나기로

• **Hint**

　　答案（D），由於句子前段表示「회사의 재정 악화가 계속되자」（公司財務持續惡化）為原因，再加上空格前面提到「경영 일선에서」（從經營前線），因此適合填入空格的是「물러나기로」（退出）。

▶회사의 재정 악화가 계속되자 이사장은 이에 대한 책임을 지고 경영 일선에서

　물러나기로 결정했다.

　因公司的財務連續虧損，董事長決定對此負責，<u>退出</u>經營前線。

說明：用於強調前提、條件，表示當A的條件成立時，則會有B的結果、現象、狀況。譯為「只要……就……」、「一旦……便……」之意。

歷屆試題 026

() 가 : 보고서 작성은 다 끝났어?

　　　나 : 응, 거의 다 했어요. 결론을 (　　　　). ➡【103年】

　　　(A) 짓기만 하면 돼요　　　　　　(B) 지을 거예요

　　　(C) 지을 뿐이에요　　　　　　　(D) 짓기 마련이에요

• Hint

　　答案（A），本題要用表達「假設」的文法作答，由於第二句開頭是「거의 다 했다」（幾乎要完成），而空格前面是「결론」（結論），因此空格內要選擇「짓기만 하면 돼요」（只要下……就可以了）。

▶가 : 보고서 작성은 다 끝났어?

　나 : 응, 거의 다 했어요. 결론을 <u>짓기만 하면</u> 돼요.

　가 : 報告都完成了嗎？

　나 : 嗯，快好了，<u>只要</u>下結論<u>就</u>好了。

■ 文法題庫021 –기에는(기엔) 더없이

說明：用來表達令人滿意或最佳的狀態。譯為「很適合於……」。

歷屆試題 027

() 일망무제한 푸른 초원이 하늘의 경계선과 이어지면서 마치 수려함을 서로
　　　다투는 것만 같다. 소와 양을 곳곳에서 볼 수 있을 뿐만 아니라 남태평양의
　　　경치를 바라보기엔 (　　　) 좋은 곳이다. ➡【108年】

　　　(A) 더없이　　　(B) 끊임없이　　　(C) 수없이　　　(D) 일없이

• Hint

　　答案（A），由於空格前方的「바라보기엔」（適合於……）裡面有「–기엔」（很……），因此空格後面要連用「더없이」（再沒有比）。

▶일망무제한 푸른 초원이 하늘의 경계선과 이어지면서 마치 수려함을 서로 다투는 것만 같다. 소와 양을 곳곳에서 볼 수 있을 뿐만 아니라 남태평양의 경치를 바라보기엔 더없이 좋은 곳이다.

一望無際的青翠草原與天際連成一線，彷彿是相互爭艷。不僅隨處可見牛群與羊群，更是眺望南太平洋曼妙景致首選之處。

■ 文法題庫022 –길래(기에) 망정이지

說明：用於藉以避免不利情況的行動或原因、狀況等。譯為「幸好……」、「多虧……」、「好在……」。

歷屆試題 028

(　　) 가 : 기차 탔어요? 아까 하도 급하게 나가서 걱정했어요.

　　나 : 네, 탔어요. (　　　) 안 그랬으면 못 탈 뻔했어요.　　　➠【108年】

(A) 서둘러서 될 일이 아닌 상황이니

(B) 급하게 나와도 못 타면 소용이 없는데

(C) 급하게 나왔는데도 기차를 놓친 마당에

(D) 늦었지만 그때 서둘러 나왔기에 망정이지

• Hint

　　答案（D），由前文的「탔어요」（上車了），以及空格後面的「안 그랬으면」（不然的話），可以推測出答案是「늦었지만 그때 서둘러 나왔기에 망정이지」（雖然晚了，好險當時趕緊出門）。

▶가 : 기차 탔어요? 아까 하도 급하게 나가서 걱정했어요.

　나 : 네, 탔어요. 늦었지만 그때 서둘러나왔기에 망정이지 안 그랬으면 못 탈 뻔했어요.

　가 : 搭上火車了嗎？剛才急著出門，怕你沒趕上車。

　나 : 是，上車了。雖然晚了，幸虧趕緊出門，差點就搭不上火車。

*原考題選項（D）有誤，原為「마정이지」，應該改為「망정이지」才正確。

■ 文法題庫023 －ㄴ/은 셈이다

說明：用於說話者對事實或結果的評價。譯為「可說是……」。

() 방과 후에도 계속 공부하는 걸 보면 그는 꽤 성실한 (). ➡【102年】

 (A) 셈입니다 (B) 법입니다 (C) 지경입니다 (D) 참입니다

• Hint

 答案（A），從空格前方「계속 공부하는 걸 보면」（就繼續讀書來看）的提示，可以得知空格內要套用話者對狀況的研判，所以答案是「셈입니다」（算是）。

▶방과 후에도 계속 공부하는 걸 보면 그는 꽤 성실한 셈입니다.

 從放學了還留校自習來看，他算是個踏實的學生。

■ 文法題庫024 －ㄴ/은 지

說明：接續在動詞之後，意指時間的終點，用來表達某個動作或某種狀態持續到
 這個時間點為止。譯為「自……至今」、「迄今已經……」。

() 한국어를 공부 () 3년이 되었어요. ➡【105年】

 (A) 하는 동안 (B) 한 지 (C) 하는 김에 (D) 하려고

• Hint

 答案（B），由於空格後面出現「3년」（3年），因此要填選「한 지」（已經……）。

▶한국어를 공부한 지 3년이 되었어요.

 韓語已經學了3年。

■ **文法題庫025** ㅡㄴ/은 채(로)

說明：動詞和形容詞成為冠形詞之後再接續「채」，意指狀態的表現。通常指的
　　　是社會觀感不佳、非尋常的行為，也會用來表現欠缺安全顧慮的環境或至
　　　今未解的社會懸案。譯為「……著就……」、「就那樣……便……」。

歷屆試題 031

（　）기온이 35도로 올라가니 윗옷을 벗은 (　　　) 나무 그늘에서 쉬고 있는
　　　사람들이 눈에 띈다.　　　　　　　　　　　　　　　　➡【105年】

　　　（A）듯　　　　　（B）체　　　　　（C）척　　　　　（D）채

• **Hint**

　　答案（D），空格前方有「벗은」（脫），因此要填選「채」（著）。

▶기온이 35도로 올라가니 윗옷을 벗은 채 나무 그늘에서 쉬고 있는 사람들이 눈에
띈다.

氣溫飆升到35度後，光著上身在樹蔭下乘涼的人們格外顯眼。

■ **文法題庫026** ㅡㄴ/은 후(에)

說明：由冠形詞形語尾「ㅡㄴ/은」後面接續名詞「후」後，再與格助詞「에」所
　　　組成，本文法要接續在動詞後，表示事情或動作的先後順序。譯為「……
　　　之後」。

歷屆試題 032

（　）밑줄 친 부분을 바꾸어 쓸 때 가장 알맞은 것을 고르십시오.
　　　이 자료를 검토하는 대로 바로 일을 시작하겠습니다.　　➡【105年】

　　　（A）검토하면서　　　　　　　（B）검토하는 김에
　　　（C）검토한 후에　　　　　　　（D）검토하는 동안

• **Hint**

　　答案（C），「검토하는 대로」意為「經過檢討」，所以與其呼應的選項應為
「검토한 후에」（檢討之後）。

▶밑줄 친 부분을 바꾸어 쓸 때 가장 알맞은 것을 고르십시오.

이 자료를 검토한 후에 바로 일을 시작하겠습니다.

請選出替換畫下線部分時最適合的選項。

資料檢討之後，就馬上開始工作！

■ **文法題庫027 –(으)나 마나**

說明：「마나」是動詞「말다」的活用形，「–(으)나＋마나」是用於表現毫無意義、沒必要的行為。譯為「即便……也沒用」。

歷屆試題 033

() 가 : 혼자 하기 힘들면 최 과장하고 같이 하지 그래?

　　나 : 최 과장도 바빠. (　　　) 거절을 당할 거야, 걱정 마. 나 혼자 할 수 있어.

　　　　　　　　　　　　　　　　　　　　　　　　➡【103年】

　(A) 부탁할테니　　　　　　　　(B) 부탁하고자

　(C) 부탁하나 마나　　　　　　(D) 부탁하느라

• Hint

　　答案（C），由空格前面的「최 과장도 바빠」（崔課長也忙），以及空格後面「거절 당하다」（遭到拒絕），可以得知產生的結果是「부탁하나 마나」（不管有沒有拜託）。

▶가 : 혼자 하기 힘들면 최 과장하고 같이 하지 그래?

　나 : 최 과장도 바빠. 부탁하나 마나 거절을 당할 거야, 걱정 마. 나 혼자 할 수 있어.

　가 : 自己做不來的話，就和崔科長一起做吧？

　나 : 崔科長也忙，不管有沒有拜託他都會被拒絕，沒關係，我可以自己處理。

■ **文法題庫028 (이)나 (이)나 같다**

說明：由特殊助詞「나/이나」接續形容詞「같다」所形成，用來比喻、形容前後狀況類似或未變。譯為「如同……」、「猶如……」。

（　　）십 년이면 강산도 변한다고 하는데 우리 고향은 (　　　　) 지금이나 항상

똑같다.　　　　　　　　　　　　　　　　　　　　　　　▶【107年】

（A）아까부터　　　（B）가끔　　　（C）언젠가　　　（D）옛날이나

• Hint

答案（D），由於空格後方有「지금이나」（還是現在），因此要選擇「옛날이나」（不論過去）。

▶십 년이면 강산도 변한다고 하는데 우리 고향은 옛날이나 지금이나 항상 똑같다.

常言道，十年河東，十年河西，可是我們家鄉，不管以前還是現在都沒有變。

■ 文法題庫029 (이)나 다름없다

說明：用於相似比喻，形容A與B沒有差別。譯為「如同……一樣」。

（　　）다음 밑줄 친 부분과 의미가 같은 것을 고르십시오.

산 지 오래된 옷이기는 하지만 한두 번밖에 입지 않아서 새 옷이나 마찬가지다.

▶【108年】

（A）새 옷일 게 뻔하다　　　　（B）새 옷이나 다름없다

（C）새 옷에 지나지 않는다　　　（D）새 옷이라고 볼 수 없다

• Hint

答案（B），這題要選出意思相同的選項。與「새 옷이나 마찬가지다」（如同新衣一樣）意思相近的選項應為「새 옷이나 다름없다」（和新衣沒兩樣）。

▶다음 밑줄 친 부분과 의미가 같은 것을 고르십시오.

산 지 오래된 옷이기는 하지만 한두 번밖에 입지 않아서 새 옷이나 다름없다.

請選出與下列畫下線部分意思一樣的選項。

雖然買了好一陣子，但只穿過一兩次，所以跟新的一樣！

■ 文法題庫030 이나마 –(으)면

說明：特殊助詞「이나마」加上連接語尾「–(으)면」，用來表示盼望，因此後面會出現期望、期盼的相關詞彙。譯為「如果……的話」、「如若……則……」。

歷屆試題 036

(　) 내가 출국하기 전에 너의 얼굴(　　　) 한번 봤으면 좋겠다.　　　➡【104年】

　　(A) 이랍시고　　(B) 이라든지　　(C) 이랑　　(D) 이나마

• Hint

　　答案（D），本題要使用表達「假設」的文法作答，所以空格內要選擇「이나마」（就算）。

▶내가 출국하기 전에 너의 얼굴<u>이나마</u> 한번 봤으면 좋겠다.

　我出國前，<u>能</u>見你一面<u>就</u>好了！

■ 文法題庫031 –느라

說明：當連接語尾「느라」後面接續過去時態「았/었/였」時，用來表達「因為A的理由而導致B的結果」。譯為「因為……以致於……」。

歷屆試題 037

(　) 다음 밑줄친 부분에 가장 알맞은 것을 고르십시오.　　　➡【111年】

　　가 : 어서 오십시오. 먼 길 _____ 수고하셨습니다.

　　나 : 뭘요, 이렇게 환영해 주셔서 정말 감사합니다.

　　(A) 오시니까　　(B) 오시려다가　　(C) 오시느라　　(D) 오시던데

• Hint

　　答案（C），由於空格前方出現「먼 길」（遠路），因此空格內要填入導致後文「수고하셨다」（辛苦了）的原因，所以答案應該是「오시느라」（而來）。

▶다음 밑줄친 부분에 가장 알맞은 것을 고르십시오.

　가 : 어서 오십시오. 먼 길 <u>오시느라</u> 수고하셨습니다.

　나 : 뭘요, 이렇게 환영해 주셔서 정말 감사합니다.

請選出最適合畫下線部分的選項。

가：歡迎光臨，遠道而來真是辛苦您了。

나：哪裡，非常感謝您的招待。

■ **題庫032 –느라고 –았다/었다/였다**

說明：連接語尾「느라고」後面接續過去時態「았/었/였」時，用來表達「因為A
的理由、原因而導致B的結果」。譯為「由於……而導致……」。

歷屆試題 038

（　）가：왜 그렇게 자꾸 졸아요?

　　　나：네, 사실 요즘 회사에서 （　　　　） 잠을 못 잤어요.　　　➡【107年】

　　　(A) 야근한다면　　　　　　　　　(B) 야근하던 차에

　　　(C) 야근하느라고　　　　　　　　(D) 야근일수록

• Hint

　　答案（C），本題要用表達「理由」的文法作答，空格內要解釋前文內容的原
因，由於空格前面提到「회사」（公司），後面提到「잠을 못 잤다」（沒有好好
睡），因此答案應該是「야근하느라고」（由於加班）。

▶가：왜 그렇게 자꾸 졸아요?

　나：네, 사실 요즘 회사에서 야근하느라고 잠을 못 잤어요.

　가：為什麼那麼常打瞌睡？

　나：對啊，其實是因為最近常在公司加班，所以沒有好好睡。

■ **文法題庫033 는/은 고사하고 도/까지/마저/조차＋（否定）**

說明：這是「고사하고」之後接續特殊助詞「도」的句型，文末常接否定句。譯
為「不要說……，連……」。

(　) 그는 결혼(　　　) 연애도 제대로 해 본 적이 없다.　　　　　　⇒【105年】

(A) 이기 망정이지　　　　　　　　(B) 을 막론하고

(C) 은 고사하고　　　　　　　　　(D) 이랬자

· Hint

答案（C），空格後方出現「연애도 제대로 해 본 적이 없다」（就連戀愛都沒有好好談過）這樣的否定句，因此答案要選擇「은 고사하고」（別說……）。

▶그는 결혼은 고사하고 연애도 제대로 해 본 적이 없다.

他別說是結婚，就連戀愛都沒好好談過。

(　) 다음 밑줄 친 낱말과 같은 의미로 쓰인 것을 고르세요.

된장찌개는 고사하고 라면이라도 잘 끓으면 좋겠어요.　　　⇒【108年】

(A) 김치찌개는 말할 것도 없고　　(B) 김치찌개 말고

(C) 김치찌개만 아니라　　　　　　(D) 김치찌개나마

· Hint

答案（A），這題要選出意思相近的選項。由於「된장찌개는 고사하고」的意思是「不要說大醬湯了」，因此答案應該是「김치찌개는 말할 것도 없고」（不用說泡菜湯）。

▶다음 밑줄 친 낱말과 같은 의미로 쓰인 것을 고르세요.

김치찌개는 말할 것도 없고 라면이라도 잘 끓으면 좋겠어요.

請選出與下列畫下線詞彙意思一樣的選項。

別說是泡菜湯了，能好好煮泡麵就好了。

■ **文法題庫034 는/은 물론/물론이거니와 도/까지/마저/조차＋（否定）**

說明：特殊助詞「은/는」後面先接續名詞「물론」，之後再接續特殊助詞「도」，用來表示理所當然的概括。譯為「……自不必說」、「別提……連……也……」。

歷屆試題 041

（　　）대만은 인천공항에서 비행기로 2시간 30분이면 도착하는 가까운

거리(　　　　) 한국보다 저렴한 물가 덕분에 비용에 대한 부담도 그리 크지

않아 한번 가 볼 만한 나라다.　　　　　　　　　　　　　　⇒【108年】

（A）는 물론　　　（B）를 위해　　　（C）는 마당에　　　（D）라거든

• Hint

　　答案（A），本題考理所當然的概括，也就是可以從前段的敘述，進而導入後段的結論，即說明根據其中種種理由，而有最後的結論。因此，由於題目前段先提到「가까운 거리」（近的距離），後段再強調「부담도 그리 크지 않아」（沒有負擔），所以要選出表示兼具兩者的選項「는 물론」（自不必說）。

▶대만은 인천공항에서 비행기로 2시간 30분이면 도착하는 가까운 <u>거리는 물론</u>
한국보다 저렴한 물가 덕분에 비용에 대한 부담도 그리 크지 않아 한번 가 볼 만한
나라다.

　　從仁川機場搭飛機到臺灣，<u>不用說</u>短短2小時30分就可抵達的近距離，多虧物價比韓國低廉，費用負擔也不大，是值得一去的國家。

■ **文法題庫035　–는/ㄴ/은 가운데**

說明：當冠形詞形語尾「는/ㄴ/은」後面連接名詞「가운데」時，屬於書面用語，
表示正處某種狀態或過程中。譯為「在……中」、「正值……之時」。

歷屆試題 042

（　　）환경에 대한 관심이 (　　　　) 일부 비양심적 판매자들이 일반 제품을 친환경

제품으로 속여 폭리를 취하고 있어 소비자들의 각별한 주의가 필요하다.

⇒【106年】

（A）높아 가고 있는 이상　　　　　（B）높아 가고 있는 바람에

（C）높아 가고 있는 한　　　　　　（D）높아 가고 있는 가운데

- Hint

答案（D），由於空格前方提到「환경에 대한 관심」（對環境的關心），且題目結尾是「주의가 필요하다」（應多加防範）的叮囑表現，因此答案要選擇表達狀態的「높아 가고 있는 가운데」（正值……升溫之時）。

▶환경에 대한 관심이 높아 가고 있는 가운데 일부 비양심적 판매자들이 일반 제품을 친환경 제품으로 속여 폭리를 취하고 있어 소비자들의 각별한 주의가 필요하다.

正值大眾對環境的關注升溫之時，部分不肖業者將一般產品以有機之名兜售謀取暴利，消費者應多加防範。

■ 文法題庫036 –는/ㄴ/은 것 만큼/것 만치

說明：當冠形詞形語尾「는/ㄴ/은」後面接續依存名詞「것」，且最後再接上特殊助詞「만큼」時，用來推測某事或相應原因。譯為「由於……以致於……」。

歷屆試題 043

（　）가 : 지난 번 공연에 관객이 많이 왔습니까?

　　　　나 : 아니요. 기대했던 것 (　　　　) 사람이 많이 오지 않아 실망했어요.

➡【103年】

　　(A) 만큼　　　　(B) 은 커녕　　　(C) 이나　　　(D) 이라도

- Hint

答案（A），由於空格後方提到「사람이 많이 오지 않아」（沒有很多人來），所以要選擇「만큼」（如）的文法。

▶가 : 지난 번 공연에 관객이 많이 왔습니까?

　나 : 아니요. 기대했던 것 만큼 사람이 많이 오지 않아 실망했어요.

　가 : 上次演出有很多觀眾嗎？

　나 : 沒有。來的觀眾不如預期的多，有些失望。

■ **文法題庫037**　–는/ㄴ/은 까닭에

說明：當冠形詞形語尾「는/ㄴ/은」與名詞「까닭」結合，且後方再接續格助詞「에」時，用來表現陳述理由。譯為「由於……的關係」、「因……之由」。

歷屆試題　**044**

（　）밑줄 친 부분을 바꾸어 쓸 때 가장 알맞은 것을 고르십시오.

스트레스가 쌓이면 몸 속의 비타민과 무기질이 많이 <u>소모되므로</u> 신선한
야채와 과일을 많이 먹어 피를 맑게 하고 두뇌 회전이 빨라지도록 해야 한다.

➡【108年】

(A) 소모되며　　　　　　　　　(B) 소모되는 까닭에

(C) 소모되기는 커녕　　　　　　(D) 소모되기에 망정이지

• **Hint**

　　答案（B），這題要選出替換的選項。由於「소모되므로」的意思是「因為……消耗」，因此意思相近的選項是「소모되는 까닭에」（因為……耗損）。

▶밑줄 친 부분을 바꾸어 쓸 때 가장 알맞은 것을 고르십시오.

스트레스가 쌓이면 몸 속의 비타민과 무기질이 많이 <u>소모되는 까닭에</u> 신선한
야채와 과일을 많이 먹어 피를 맑게 하고 두뇌 회전이 빨라지도록 해야 한다.

請選出替換畫下線部分時最適合的選項。

累積壓力會<u>造成</u>體內維生素及無機物大量<u>流失</u>，多攝取生鮮蔬果有助於淨化血液並加速腦部運作。

*「까닭」：最早出現在19世紀韓文文獻中，當時寫為「까닥」，之後經過100年的轉換，而形成現在的「까닭」，表示事情生成的緣由、條件。

■ **文法題庫038**　–는/ㄴ/은 김에

說明：當冠形詞形語尾「는/ㄴ/은」後面接續「김에」時，用來表達利用機會或藉由契機做其他事情。譯為「趁……之便」、「既然……了，就……」。

（　　）가 : 똑같은 신발을 왜 두 켤레를 샀어요?

나 : 백화점 세일을 하길래 제 것을 (　　　　) 너의 것도 같이 샀어.　　➡【103年】

(A) 사는 길에　　　(B) 사는 김에　　　(C) 사다 보니　　　(D) 사는 대신에

• **Hint**

答案（B），由於句尾提到「너의 것도 같이 샀어」（你的也一起買了），因此答案要選擇有「順便」之意的選項，也就是「사는 김에」（買的時候順便）。

▶가 : 똑같은 신발을 왜 두 켤레를 샀어요?

나 : 백화점 세일을 하길래 제 것을 <u>사는 김에</u> 너의 것도 같이 샀어.

가 : 同款的鞋子為什麼買了兩雙？

나 : 百貨公司週年慶，<u>買</u>我自己的，<u>也順便</u>幫你買了一雙。

（　　）'떡 본 (　　　　) 제사 지낸다' 는 말을 아세요? 어떤 기회를 이용해 다른 일을 한다는 뜻이에요.　　➡【105年】

(A) 김에　　　(B) 바에　　　(C) 후에　　　(D) 터에

• **Hint**

答案（A），由於題目後面的提示「어떤 기회를 이용해 다른 일을 한다」意思是「利用機會做其他事情」，因此空格中應該填入「김에」（趁機）。

▶'떡 본 <u>김에</u> 제사 지낸다'는 말을 아세요? 어떤 기회를 이용해 다른 일을 한다는 뜻이에요.

知道「<u>順水推舟</u>」（看到年糕就<u>趁機</u>祭祀）這句話嗎？指藉助有利的情況，順便辦理其他事情的意思。

（　　）가 : 무슨 사고라도 생긴 게 아닐까요?

나 : 곧 연락이 올 테니 (　　　) 조금만 더 기다려 봅시다.　　➡【110年】

(A) 기다리는 한　　　　　　　(B) 기다리는 바람에

(C) 기다리는 김에　　　　　　(D) 기다리는 가운데



• Hint

答案（C），由空格前面的「곧 연락이 올 테니」（很快就會有聯絡），以及後面的「조금만 더 기다려 봅시다」（再等等看吧）可以得知已經在等待了，因此答案是「기다리는 김에」，譯成「既然都等了，就……」。

▶가 : 무슨 사고라도 생긴 게 아닐까요?

나 : 곧 연락이 올 테니 기다리는 김에 조금만 더 기다려 봅시다.

가 : 會不會是發生了什麼事情？

나 : 很快會有聯絡的，既然都等了，就再等一下吧。

■ **文法題庫039** –는/ㄴ/은 대로

說明：當動詞連接「–는/ㄴ/은 대로」時，表示按照、依照前句的內容進行。譯為「按照……」、「依照……」。

歷屆試題 048

（　）밑줄 친 부분을 바꾸어 쓸 때 가장 알맞은 것을 고르시오.

자신의 일이니까 자신의 마음이 가는 대로 결정하는 것이 옳겠지요. ➡【104年】

(A) 걸리는 대로　　　　(B) 위하는 대로

(C) 내키는 대로　　　　(D) 비치는 대로

• Hint

答案（C），這題要選出可以替換的選項。由於「가는 대로」的意思是「順著」，所以意思最接近的選項，是表示「動心、萌念、隨心所欲」的「내키는 대로」。

▶밑줄 친 부분을 바꾸어 쓸 때 가장 알맞은 것을 고르십시오.

자신의 일이니까 자신의 마음이 내키는 대로 결정하는 것이 옳겠지요.

請選出替換畫下線部分時最適合的選項。

因為是自己的事，就隨心所欲吧。

（　　）가 : 오늘 안에 다 끝낼 것 같지 않아요.

나 : 그럼, 우선 완성한 것만 저에게 주고 나머지는（　　　）보내 주세요.

➡【103年】

（A）되는 대로　　（B）되는 정도로　（C）될 만큼　　　（D）되고

• Hint

　　答案（A），從空格前方的「나머지는」（剩下的），以及後方的「보내 주세요」（請寄給我），可以了解到其他的文件要等完成後再補齊，也就是「되는 대로」（等完成了）。

▶가 : 오늘 안에 다 끝낼 것 같지 않아요.

　나 : 그럼, 우선 완성한 것만 저에게 주고 나머지는 <u>되는 대로</u> 보내 주세요.

　가 : 好像沒辦法在今天做完。

　나 : 那麼，先把做好的給我，剩下的<u>完成後</u>請寄給我。

■ **文法題庫040 –는/ㄴ/은 대신(에)**

說明：當冠形詞形語尾「는/ㄴ/은」後面接續「대신에」時，用來表達以其他方式
　　　代替目前狀況或處境。譯為「以……代替……」。

（　　）길이 너무 막혀서 자동차를 운전하는（　　　）지하철을 탔어요.　➡【107年】

　　（A）데로　　　　（B）것으로　　　（C）대신에　　　（D）김에

• Hint

　　答案（C），由於空格前方提到「길이 너무 막혀서」（路上很塞），後面又提到「지하철을 탔다」（搭了地鐵），所以可以推測出答案是「대신에」（……代替……）。

▶길이 너무 막혀서 자동차를 운전하는 <u>대신에</u> 지하철을 탔어요.

　因為路上塞車太嚴重，所以搭地鐵<u>代替</u>開車。

（　　）다음 밑줄 친 부분과 바꿔 쓸 수 있는 것을 고르십시오.

올해는 해외 여행 <u>가는 대신</u> 국내 여행을 가기로 했어요. ➡【110年】

(A) 가지만 　　　　　　　　　(B) 가는 데다

(C) 갈 뿐만 아니라 　　　　　　(D) 가지 않고

• Hint

答案（D），這一題是要找出與畫下線部分呼應的選項，由於「가는 대신」意為「代替去」，所以可以與其呼應的選項為「가지 않고」（不去）。

▶다음 밑줄 친 부분과 바꿔 쓸 수 있는 것을 고르십시오.

올해는 해외 여행 <u>가지 않고</u> 국내 여행을 가기로 했어요.

請選出可以與下列畫下線部分替換的選項。

今年<u>不去</u>國外旅遊，而是去國內旅遊。

■ **文法題庫041 –는/ㄴ/은 데다가、–ㄹ뿐더러**

說明：當「데」連接格助詞「에다가」時，用來敘述事物的遞增或累進。譯成「不但……，而且……」、「既……，又……」。

（　　）가 : 핸드폰 바뀌었네요.

나 : 네, 이번에 새로 나온 건데 디자인이 (　　　　) 값도 싸서 산 거에요.

➡【103年】

(A) 예쁘기만 하면 　　　　　　(B) 예쁜 데다가

(C) 예쁘더니 　　　　　　　　　(D) 예쁘기에

• Hint

答案（B），由於空格前方先提到「디자인」（設計），後方又提到「값도 싸서」（價格也便宜），因此要選擇「예쁜 데다가」（不僅漂亮）。

▶ 가 : 핸드폰 바뀌었네요.

　나 : 네, 이번에 새로 나온 건데 디자인이 <u>예쁜 데다가</u> 값도 싸서 산 거에요.

　가 : 換手機了呢。

　나 : 是啊，這是新上市的，<u>不僅款式漂亮</u>，價格也親民。

歷屆試題 053

(　　) 영희는 공부를 잘하(　　　　) 운동도 잘 한다.　　　　　　　➡【105年】

　　(A) 는 편이지만　　　　　　　　(B) 는 반면에

　　(C) 는 데다가　　　　　　　　(D) 는 대신에

• Hint

　　答案（C），由於空格前方提到「공부를 잘 하다」（功課好），空格後方再提到「운동도 잘 하다」（也是運動健將），因此要選擇「는 데다가」（不但……，而且……）。

▶ 영희는 공부를 <u>잘하는 데다가</u> 운동도 잘 한다.

　英姬<u>不單</u>功課好，<u>更</u>是運動健將。

歷屆試題 054

(　　) 밑줄 친 부분을 바꾸어 쓸 때 가장 알맞은 것을 고르십시오.

　　삼청동은 전통적인 모습과 현대적인 모습이 조화를 <u>이루는 데다가</u> 특색 있는 장소로 볼거리가 많다.　　　　　　　　　　　　　　➡【108年】

　　(A) 이루는 반면　　　　　　　　(B) 이룰지라도

　　(C) 이루는 이상　　　　　　　　(D) 이룰 뿐더러

• Hint

　　答案（D），這題要選出適合替換的選項。由於題目中有提到「이루는 데다가」（不僅協調），因此適合的選項為「이룰 뿐더러」（不但協調）。

▶ 밑줄 친 부분을 바꾸어 쓸 때 가장 알맞은 것을 고르십시오.

　삼청동은 전통적인 모습과 현대적인 모습이 조화를 <u>이룰 뿐더러</u> 특색 있는 장소로 볼거리가 많다.

　請選出替換畫下線部分時最適合的選項。

　三清洞<u>不但</u>融合了傳統與時尚樣貌，<u>而且</u>有許多值得看的特色景點。

歷屆試題 055

（　　）밑줄 친 부분을 바꾸어 쓸 때 가장 알맞은 것을 고르십시오.

일출로 유명한 아리산의 가을은 날씨가 <u>추울 뿐만 아니라</u> 찬 바람까지 불어서
체감 온도가 영하로 떨어질 때도 있다.　　　　　　　　　➡【109年】

(A) 추운 데다가　　　　　　　　　(B) 추울지 몰라도

(C) 추울 수밖에　　　　　　　　　(D) 추운 바에

• **Hint**

　答案（A），這題要選出適合替換的選項。「추울 뿐만 아니라」意思是「不僅會冷」，因此意思相近的選項是「추운 데다가」（不但寒冷）。

▶밑줄 친 부분을 바꾸어 쓸 때 가장 알맞은 것을 고르십시오.

일출로 유명한 아리산의 가을은 날씨가 <u>추운 데다가</u> 찬 바람까지 불어서 체감
온도가 영하로 떨어질 때도 있다.

請選出替換畫下線部分時最適合的選項。

以日出聞名的阿里山，秋天<u>不僅寒冷</u>，加上颳起冷風，有時體感溫度會降到零下。

■ **文法題庫042 –는/ㄴ/은 둥 마는/만 둥 하다**

說明：當動詞「말다」的冠形詞為「마는」，且後面接續「둥 하다」時，用來表
　　　達似是而非的含糊或心不在焉。譯為「似乎……又似乎……」。

歷屆試題 056

（　　）가 : 요번 시험을 잘 못 봤군요.

나 : 선생님의 설명을 (　　　　) 해서 이렇게 됐어요.　　➡【103年】

(A) 알아듣는 둥 마는 둥　　　　　(B) 알아들을까 말까

(C) 알아듣든지 말든지　　　　　　(D) 알아들지 말지

• **Hint**

　答案（A），由於題目中第一句提到「시험을 잘 못 봤다」（考試沒考好），因此空格要選擇解釋原因的選項「알아듣는 둥 마는 둥」（似懂非懂），來搭配整句的內容。

▶가 : 요번 시험을 잘 못 봤군요.

나 : 선생님의 설명을 <u>알아듣는 둥 마는 둥</u> 해서 이렇게 됐어요.

가 : 這次考試沒考好。

나 : 老師的說明聽了<u>似懂非懂</u>，結果就如此。

■ **文法題庫043 –는/ㄴ/은 마당에**

說明：當「는/ㄴ/은」後面連接「마당에」時，用來表達目前的狀況或處境。譯為
「值此……之際」、「正當……之時」。

歷屆試題 057

() 가 : 지난 번 신문에 났던 이정희 씨와 국회의원 강철수 씨가 연인 사이라는
기사가 사실입니까?

나 : 지금 둘 사이의 관계가 () 더 이상 숨길 것도 없지요. 솔직하게 다
말씀 드릴게요.

➡【103年】

(A) 알려지는 대신에 　　　　　　(B) 알려진 마당에

(C) 알리게 됐는데 　　　　　　　(D) 알리기 위해서

• Hint

　　答案（B），由於空格後方的「더 이상 숨길 것도 없다」（也沒有什麼好隱瞞）
表示第一句話中的傳聞已被公開，因此選項為「알려진 마당에」（已公諸於世）。

▶가 : 지난 번 신문에 났던 이정희 씨와 국회의원 강철수 씨가 연인 사이라는 기사가
사실입니까?

나 : 지금 둘 사이의 관계가 <u>알려진 마당에</u> 더 이상 숨길 것도 없지요. 솔직하게 다
말씀 드릴게요.

가 : 上次報紙上報導的李貞姬與姜哲洙委員是戀人關係，是事實嗎？

나 : 現在兩人之間的關係<u>已公諸於世</u>，再也沒有什麼好隱瞞的，我會如實告訴大
家。

■ **文法題庫044** –는/ㄴ/은 모양이다

說明：當依存名詞「모양」後面接續「이다」時，用來表達依據客觀條件對事物所做的評估或推測。譯為「看來……」、「似乎……」。

歷屆試題 058

（　）다음 밑줄 친 부분과 의미가 비슷한 것을 고르십시오.

옷차림에 신경쓰고 다니는 걸 보니 좋은 일이 <u>있는 모양이다</u>.　　➡【108年】

(A) 있나 보다　　　　　　　(B) 있을 따름이다

(C) 있는 셈이다　　　　　　(D) 있을 지경이다

• Hint

答案（A），這題是要選出意思相近的選項。「있는 모양이다」的意思是「貌似有」，因此答案要選擇表示說話者意向、想法的「–나 보다」，也就是「있나 보다」（似乎是有）。

▶다음 밑줄 친 부분과 의미가 비슷한 것을 고르십시오.

옷차림에 신경쓰고 다니는 걸 보니 좋은 일이 <u>있나 보다</u>.

請選出與下列畫下線部分意思相近的選項。

看他用心穿著打扮，<u>看來</u>有好事了。

■ **文法題庫045** –는/ㄴ/은 바람에/바람으로

說明：當冠形詞形語尾「는/ㄴ/은」後面連接「바람에」時，用於因果關係，表達無奈、不得已的窘境。譯為「由於……」、「因為……」。

歷屆試題 059

（　）가 : 오늘 강의 잘 하셨어요?

나 : 말도 마요. 옆방에서 사람들이 너무 (　　　) 정신이 없었어요.　➡【103年】

(A) 떠든 채로　　　　　　　(B) 떠들으니

(C) 떠들 정도로　　　　　　(D) 떠드는 바람에

・ Hint

答案（D），由於句首的「말도 마요」（別提了），還有空格後方的「정신이 없었다」（暈頭轉向），因此空格內要表明沒精神的理由「떠드는 바람에」（因為太吵鬧）。

▶ 가 : 오늘 강의 잘 하셨어요?

나 : 말도 마요. 옆방에서 사람들이 너무 떠드는 바람에 정신이 없었어요.

가 : 今天課上得如何？

나 : 別提了，因為隔壁教室的人太吵鬧，搞得我暈頭轉向。

歷屆試題 **060**

（　）갑자기 공공요금이（　　　）물가도 함께 올라서 국민들의 불만이 커지고 있다. 비누, 샴푸 등 생활용품의 가격과 함께, 버스, 지하철과 같은 대중교통의 요금도 올랐다.　　　　⟹【106年】

(A) 오를 뻔해서　　　　　　(B) 오르는 바람에

(C) 오르기 위해서　　　　　(D) 오른 것치고는

・ Hint

答案（B），由空格後方的「물가도 함께 올라서」（物價也隨之上揚），以及後文中的「비누, 샴푸 등 생활용품의 가격과 함께, 버스, 지하철과 같은 대중교통의 요금도 올랐다.」（連帶香皂、洗髮精等生活用品的價格，以及公車、捷運等大眾交通工具的費用也跟著調升了。），可以得知「공공요금」（公共事業費）是漲價的源頭，因此答案是「오르는 바람에」（由於上升）。

▶ 갑자기 공공요금이 오르는 바람에 물가도 함께 올라서 국민들의 불만이 커지고 있다. 비누. 샴푸 등 생활용품의 가격과 함께, 버스, 지하철과 같은 대중교통의 요금도 올랐다.

由於公共事業費（水、電、瓦斯）突然調漲，物價也隨之上揚，使得國民的不滿日益升溫，連帶香皂、洗髮精等生活用品的價格，以及公車、捷運等大眾交通工具的費用也跟著調升了。

歷屆試題 **061**

（　）다음 밑줄 친 부분과 의미가 비슷한 것을 고르십시오.

　　가 : 철수 씨, 오늘 피곤해 보이네요.

　　나 : 네, 아이가 밤새 심하게 우는 통에 잠을 잘 수가 없었어요.　　➡【107年】

　　（A）울지만　　　　　　　　　　（B）울으면서

　　（C）우는 바람에　　　　　　　　（D）울다가

• **Hint**

　　答案（C），這題是要選出意思相近的選項。由於題目中有提到「우는 통에」（因為哭），因此意思相近的選項是「우는 바람에」（由於哭）。

▶다음 밑줄 친 부분과 의미가 비슷한 것을 고르십시오.

　가 : 철수 씨, 오늘 피곤해 보이네요.

　나 : 네, 아이가 밤새 심하게 <u>우는 바람에</u> 잠을 잘 수가 없었어요.

請選出與下列畫下線部分意思相近的選項。

　가 : 哲修先生，今天看來很疲憊耶。

　나 : 對啊，<u>因為</u>孩子<u>哭</u>了整夜，所以都沒能好好睡覺。

歷屆試題 **062**

（　）다음 밑줄 친 부분과 의미가 비슷한 것을 고르십시오.

　　가 : 왜 그렇게 심하게 다쳤어요?

　　나 : 버스가 급정거를 <u>하는 바람에</u> 넘어졌어요.　　➡【107年】

　　（A）하기 위해서　　　　　　　　（B）했기 때문에

　　（C）하는 대로　　　　　　　　　（D）하는 대신에

• **Hint**

　　答案（B），這一題是要找出與畫底線的部分呼應的選項。「하는 바람에」意為「……的緣故」，所以可以與其呼應的選項為「했기 때문에」（因為）。

▶다음 밑줄 친 부분과 의미가 비슷한 것을 고르십시오.

가 : 왜 그렇게 심하게 다쳤어요?

나 : 버스가 급정거를 <u>했기 때문에</u> 넘어졌어요.

請選出與下列畫下線部分意思相近的選項。

가 : 為什麼傷得那麼嚴重？

나 : <u>因為</u>公車突然間緊急剎車，就跌倒了。

歷屆試題 063

(　　) 다음 밑줄 친 부분과 의미가 비슷한 것을 고르십시오.

아침에 늦게 <u>일어나는 바람에</u> 학교에 늦었다.　　　➡【108年】

(A) 일어난 김에　　　　　　　(B) 일어나는 대신

(C) 일어난 탓에　　　　　　　(D) 일어나는 가운데

• Hint

答案（C），這題是要選出意思相近的選項。「일어나는 바람에」的意思是「由於起床」，而後面的「학교에 늦었다」（上學遲到）為消極現象，因此意思相同的選項應該是「일어나는 탓에」（因為起床）。

▶다음 밑줄 친 부분과 의미가 비슷한 것을 고르십시오.

아침에 늦게 <u>일어난 탓에</u> 학교에 늦었다.

請選出與下列畫下線部分意思相近的選項。

<u>因為</u>睡過頭，所以上學遲到了。

歷屆試題 064

(　　) 계단을 내려오다가 빗물에 미끄러져 넘어지는 바람에 (　　　　).　➡【109年】

(A) 부끄러웠다　(B) 창피했다　　(C) 민망했다　　(D) 캄캄했다

• Hint

答案（B），由於題目前方有「넘어지는 바람에」（因為不慎跌到），因此空格內要找出跌倒後的尷尬狀態，也就是「창피했다」（很糗）。

▶계단을 내려오다가 빗물에 미끄러져 넘어지는 바람에 <u>창피했다</u>.

下樓梯時，因雨水打滑跌倒，所以<u>覺得很糗</u>。

歷屆試題 065

（　　）컴퓨터를 2시간이나 하는 바람에 (　　　　). ➡【109年】

（A）너무 재미있었어요　　　　　　（B）눈이 아파요

（C）칭찬을 들었어요　　　　　　　（D）1등을 했어요

• Hint

　　答案（B），空格內要找出連續看電腦2個小時的後果，也就是「눈이 아파요」（眼睛好疼）。

▶컴퓨터를 2시간이나 하는 바람에 눈이 아파요.

　　看了2個小時電腦的緣故，所以眼睛好疼。

■ 文法題庫046　–는/ㄴ/은 반면(에)

說明：當名詞「반면」後面連接「에」時，用來表達相反或對立的事物。譯為「雖然……，但是……」、「然而……，卻……」。

歷屆試題 066

（　　）그 직장은 대우가 그다지 좋지 않은 (　　　　) 장래성이 있다. ➡【104年】

（A）통에　　　（B）덕분에　　　（C）바람에　　　（D）반면에

• Hint

　　答案（D），在題目中，空格前面是「대우가 그다지 좋지 않다」（待遇不怎麼好），空格後面是「장래성이 있다」（有發展性），因此要選擇「반면에」（反之），來表示前後文的對立性。

▶그 직장은 대우가 그다지 좋지 않은 반면에 장래성이 있다.

　　這工作雖然薪水不多，但卻富有發展性。

■ 題庫047　–는/ㄴ/은 법이다

說明：當冠形詞形語尾「는/ㄴ/은」後面連接「법이다」時，用來表達規律性或必然性。譯為「必然……」、「定會……」。

（　）이러한 어처구니없는 사고가（　　　）국민들이 안심하고 살 수 있는

법이에요.　　　　　　　　　　　　　　　　　　　　➡【105年】

（A）없느니　　　（B）없다해도　　　（C）없도록　　　（D）없어야

• Hint

答案（D）在題目中，空格前方提到「어처구니없는 사고」（荒唐的事故），後方提到「국민들이 안심하고 살 수 있는 법이다」（人民才能安心生活），也就是前方的狀況必須做處置才能達到後方的效果，因此答案是「없어야」（根除）。

▶이러한 어처구니없는 사고가 <u>없어야</u> 국민들이 안심하고 살 수 있는 법이에요.

<u>只有根除</u>這種荒唐的事故，人民才能夠安心生活。

（　）밑줄 친 부분을 바꾸어 쓸 때 가장 알맞은 것을 고르십시오.

봄이 가면 여름이 오듯이 좋은 일이 있으면 나쁜 일도 <u>있는 법이다</u>.　➡【107年】

（A）있기 마련이다　　　　　　　（B）없다

（C）있는 모양이다　　　　　　　（D）있는 것이 좋다

• Hint

答案（A），這題要選出適合替換的選項。「있는 법이다」意思是「必定有」，因此符合的選項是「있기 마련이다」（總會有）。

▶밑줄 친 부분을 바꾸어 쓸 때 가장 알맞은 것을 고르십시오.

봄이 가면 여름이 오듯이 좋은 일이 있으면 나쁜 일도 <u>있기 마련이다</u>.

請選出替換畫下線部分時最適合的選項。

猶如春去而夏來，有好事也<u>必有</u>壞事。

（　）밑줄 친 부분을 바꾸어 쓸 때 가장 알맞은 것을 고르십시오.

무슨 일이든 처음에는 <u>어려운 법이다</u>.　　　　　　　　➡【108年】

（A）어려울 수도 있다　　　　　　（B）어려워도 된다

（C）어렵기 마련이다　　　　　　（D）어려운 모양이다

- **Hint**

答案（C），這題要選出可以替換的選項。「어려운 법이다」意思是「必然困難」，因此合適替換的選項是「어렵기 마련이다」（一定是困難的）。

▶밑줄 친 부분을 바꾸어 쓸 때 가장 알맞은 것을 고르십시오.

무슨 일이든 처음에는 <u>어렵기 마련이다</u>.

請選出替換畫下線部分時最適合的選項。

萬事起頭難（任何事情剛開始<u>一定是困難的</u>）。

■ **文法題庫048** –는/ㄴ/은 체/척하다

說明：當冠形詞形語尾「는/ㄴ/은」後面連接「체/척하다」時，用來表達假裝、佯裝。譯為「裝作……」、「佯裝……」。

歷屆試題 070

（　）가 : 영수 씨가 많이 아픈가 봐요.

나 : 아니에요. 오늘 모임에 가기 싫어서 (　　　). ➡【103年】

(A) 아플 거예요　　　　　　(B) 아픈 척하는 거예요

(C) 아팠으면 해요　　　　　(D) 아플까 봐 걱정이에요

- **Hint**

答案（B），由於前方提到「가기 싫어서」（不想參加），因此空格應該填入呼應前文的選項，也就是「아픈 척하는 거예요」（所以在裝病）。

▶가 : 영수 씨가 많이 아픈가 봐요.

나 : 아니에요. 오늘 모임에 가기 싫어서 <u>아픈 척하는 거예요</u>.

가 : 英修先生看起來很不舒服。

나 : 不是啦，因為今天不想參加聚會所以在裝病。

歷屆試題 071

（　）그 사람은 나와 다투고 나서 나를 보고도 못 본 (　　　). ➡【104年】

(A) 편이에요　(B) 탓이에요　(C) 체해요　(D) 듯하다

答案（C），由於空格前方提到「보고도 못 본」（碰到也沒看），因此空格內要選擇前方內容所導致的結果，也就是「체해요」（裝作）。

▶그 사람은 나와 다투고 나서 나를 보고도 못 본 체해요.

他自從跟我吵架後，即使看到我也假裝沒看到。

(　　) 다음 밑줄 친 부분과 의미가 비슷한 것을 고르십시오.

가 : 방금 가이드가 너무나 빨리 말해서 뭐라고 했는지 못 알아들었어요.

나 : 그러게 말이에요. 사실 저도 그냥 이해하는 척했어요.　　➡【107年】

(A) 알아듣는 척했어요　　　　　(B) 바쁜 척했어요

(C) 모르는 척했어요　　　　　　(D) 놀라는 척했어요

答案（A），這題要選擇意思相近的選項。「이해하는 척했다」意思是「裝作理解」，意思相近的是「알아듣는 척했다」（裝作聽懂）。

▶다음 밑줄 친 부분과 의미가 비슷한 것을 고르십시오.

가 : 방금 가이드가 너무나 빨리 말해서 뭐라고 했는지 못 알아들었어요.

나 : 그러게 말이에요. 사실 저도 그냥 알아듣는 척했어요.

請選出與下列畫下線部分意思相近的選項。

가 : 剛才導遊講得太快，所以有聽沒有懂。

나 : 是啊，其實我也只是假裝聽懂了。

■ 文法題庫049 –는/ㄴ/은 탓에/탓으로/탓인지/탓이다

說明：當冠形詞形語尾「는/ㄴ/은」後面連接「탓에」時，表示原因、緣由。譯為「由於……，所以……」、「是因……之故」。

(　　) 요즘 일이 (　　　　)에 좀처럼 쉴 수 없다.　　　　　　　➡【107年】

(A) 많은 것　　　(B) 많은 탓　　　(C) 많던 것　　　(D) 많은 반면에

• Hint ▶

　　答案（B），由於空格前面先提到「일」（工作），後方提到「좀처럼 쉴 수 없다」（不能好好休息），因此要選出造成不能好好休息的原因，答案是「많은 탓」（因為忙）。

▶요즘 일이 많은 탓에 좀처럼 쉴 수 없다.

　最近因為忙，不能好好休息。

■ 文法題庫050 –는/ㄴ/은 한

說明：當冠形詞「는/ㄴ/은」後面接續「한」時，用來表達前提條件。譯為「只要……，就……」、「除非……，否則……」。

歷屆試題 074

（　　）특별한 변수가 없는（　　　　）계획은 예정대로 진행될 것이다.　　　➡【104年】

　　（A）한　　　　　（B）수　　　　　（C）따위　　　　　（D）대로

• Hint ▶

　　答案（A），由於空格前面提到「특별한 변수가 없다」，意思是「沒有特別的變數」，後面再提到「계획은 예정대로 진행될 것이다」（能夠依照計畫進行），表示要讓前文成為條件，因此答案是「한」（只要）。

▶특별한 변수가 없는 한 계획은 예정대로 진행될 것이다.

　只要沒有特殊狀況，會按原定計畫進行。

■ 文法題庫051 –는가/ㄴ가/은가 하면

說明：用於並列或相互對應、對照的事物。譯為「有……的，也有……的」。

歷屆試題 075

（　　）밑줄 친 부분을 바꾸어 쓸 때 가장 알맞은 것을 고르십시오.

　　　　외국어를 배울 때 문법만 공부하는 사람이 있는가 하면 문법을 전혀 공부하지 않고 문장만 외우는 사람도 있다.　　　➡【109年】

　　（A）있기는 하나　　　　　　（B）있을 뿐만 아니라

　　（C）있는 반면에　　　　　　（D）있을까 해서

答案（C），這題要選出適合替換的選項。「있는가 하면」意思是「既有」，意思相近的選項是「있는 반면에」（同時）。

▶밑줄 친 부분을 바꾸어 쓸 때 가장 알맞은 것을 고르십시오.

외국어를 배울 때 문법만 공부하는 사람이 <u>있는 반면에</u> 문법을 전혀 공부하지 않고 문장만 외우는 사람도 있다.

請選出替換畫下線部分時最適合的選項。

學外語的時候，<u>有的人</u>只學文法，<u>反之</u>，也有的人完全不讀書，只死背句子。

■ **文法題庫052 –는지/ㄴ지/은지**

說明：連接語尾「는지/ㄴ지/은지」用來表達推測、估計或不確定。譯為「也許或許……」、「有沒……」。

歷屆試題 076

（　）다음 밑줄 친 부분과 반대되는 것을 고르십시오.

　　문을 잠그기 전에 불 <u>껐는지</u> 확인해 봐요. 　　　　　　　⇒【103年】

　　（A）닫았는지　　（B）켰는지　　（C）열렸는지　　（D）틀었는지

答案（B），這題要選出意思相反的選項。近來考題常出現要應考者選出與考題意思相反的選項，也就是反義詞，「끄다」（關）的反義詞為「켜다」（開）。

▶다음 밑줄 친 부분과 반대되는 것을 고르십시오.

문을 잠그기 전에 불 <u>켰는지</u> 확인해 봐요.

請選出與下列畫下線部分相反的選項。

關門前，要確認燈<u>是不是開著</u>。

■ **文法題庫053 –는지/ㄴ지/은지 도무지＋（否定）**

說明：當「는지/ㄴ지/은지」後面接續副詞「도무지」，最後再接否定語句時，用來表達徹底否定。譯為「全然不……」、「真的不……」。

（　　）그녀를 어디서 만났는지 (　　　　) 생각이 안 난다.　　　　　　　➡【102年】

　　　（A）혼연히　　　　（B）도무지　　　　（C）부디　　　　（D）조금

• Hint

　　答案（B），題目中，空格前方提到「어디서 만났는지」（不知在哪見過），空格後方提到「생각이 안 난다」（想不起來），因此要選擇可以搭配的副詞「도무지」（完全）。

▶그녀를 어디서 만났는지 도무지 생각이 안 난다.

　完全想不起來在哪裡見過她。

■ **文法題庫054　–는지/ㄴ지/은지 모르다**

說明：當「는지/ㄴ지/은지」後面接續動詞「모르다」時，用來表達情況不明。

　　　　譯為「不清楚……」、「……不得而知」。

（　　）다음 밑줄 친 부분과 의미가 같은 것을 고르십시오.

　　　그 친구는 순진한 것인지 모자라는 것인지 알 수 없어요.　　　➡【105年】

　　　（A）바보인지　　　　　　　　（B）모자를 안 쓰는 것인지

　　　（C）어디 아픈 것인지　　　　（D）잠이 부족한 것인지

• Hint

　　答案（A），這題是要選出意思相近的選項。「모자라는 것인지」意思是「少根筋」，因此意思相近的選項是「바보」（傻瓜）。

▶다음 밑줄 친 부분과 의미가 같은 것을 고르십시오.

　그 친구는 순진한 것인지 바보인지 알 수 없어요.

　請選出與下列畫下線部分意思一樣的選項。

　真搞不懂，他到底是單純還是傻瓜。

說明：當特殊助詞「는/은커녕」後面接續特殊助詞「도」時，常用於負面否定句。譯成「不要說……，連……也……」、「且不說……，就連……都……」。

歷屆試題 079

（　　）그는 해외여행(　　　　) 국내 여행도 한번 못 해 본 사람이다.　　➡【104年】

(A) 조차　　　　(B) 말고　　　　(C) 마저　　　　(D) 은커녕

・ Hint

答案（D），由於空格前方提到「해외여행」（國外旅遊），空格後方提到「국내여행도 못 해 본」（連國內旅遊也沒去過），所以可以推測答案為「은커녕」（且不說……，就連……都……）。

▶그는 해외여행은커녕 국내 여행도 한번 못 해 본 사람이다.

別說國外旅遊，就連國內旅遊也沒去過。

歷屆試題 080

（　　）밑줄 친 부분과 바꿔 쓸 수 있는 표현을 고르십시오.

불고기는커녕 라면도 제대로 끓일 줄 몰라요.　　➡【110年】

(A) 고사하고　　(B) 치부하고　　(C) 우선하고　　(D) 미비하고

・ Hint

答案（A），這題要選出可以替換的選項。「커녕」意思是「別說……」，因此意思相近的是「고사하다」（不要說）。

▶밑줄 친 부분과 바꿔 쓸 수 있는 표현을 고르십시오.

불고기는 고사하고 라면도 제대로 끓일 줄 몰라요.

請選出可以與畫下線部分替換的表現。

別說烤牛肉，就連泡麵都不會煮。

■ 文法題庫056 −(으)니¹

說明：用來表達意外、驚奇或不可置信。譯為「真的好……」。

歷屆試題 081

（　　）그렇게 얌전한 사람도 이런 일을 (　　　　) 정말 안 믿어져요.　⟹【105年】

　　（A）하더니　　　（B）하다니　　　（C）하고서　　　（D）하고자

● Hint

　　答案（B），由於空格前方是「그렇게 얌전한 사람도 이런 일」（那麼老實的人也會做這種事），後方提到「정말 안 믿어져요」（簡直不敢相信），因此空格內要填入表示意外的選項「하다니」（真的好……）。

▶그렇게 얌전한 사람도 이런 일을 하다니 정말 안 믿어져요.
　那麼老實的人也能做出這種事，<u>簡直</u>太不可思議。

歷屆試題 082

（　　）（　　　　）삼 일만에 사용법을 다 배웠다니, 정말 빨리 배우셨네요.　⟹【105年】

　　（A）설령　　　（B）불과　　　（C）자칫　　　（D）하물며

● Hint

　　答案（B），由於空格後面先提到「삼 일」（三天），句尾提到「빨리 배우셨네요」（學得超快），因此空格內要填入簡直不敢相信的副詞「불과」（不過）。

▶불과 삼 일만에 사용법을 다 배웠다니, 정말 빨리 배우셨네요.
　<u>不過</u>三天就學好使用方法，真的學得好快。

■ 文法題庫057 −(으)니²

說明：連接語尾「−(으)니」也可用來表達原因、依據。譯為「定會……」、「該當……」。

() 힘들어도 힘들다고 말하지 않고 밝게 웃는 모습을 보니 () 성격의

소유자인 것 같다. ➡【107年】

(A) 조용한　　　　(B) 시끄러운　　　(C) 긍정적인　　　(D) 재미있는

• **Hint**

答案（C），由於空格前面提到「밝게 웃는 모습을 보니」（還能面帶笑容），因此空格要填入「긍정적」（樂觀的）。

▶힘들어도 힘들다고 말하지 않고 밝게 웃는 모습을 보니 <u>긍정적인</u> 성격의 소유자인 것 같다.

即使累了也不會說累，還能面帶笑容，看來他是個性<u>樂觀的</u>人。

() 가 : 영호 씨, 면접시험을 잘 봤어요?

나 : 잘할 수 있었는데 너무 떨려서 잘 못 본 것 같아요.

가 : () ➡【108年】

(A) 떨리더라도 잘 봐서 다행이네요.

(B) 열심히 준비했으니 잘 될거예요.

(C) 떨지 말고 시험을 잘 준비하세요.

(D) 생각보다 시험 문제가 많았네요.

• **Hint**

答案（B），由於第二句提到「잘할 수 있었는데 너무 떨려서 잘 못 본 것 같다」（本來可以做好，但因為太緊張，好像做得不好），因此答案要選擇鼓勵對方的「열심히 준비했으니 잘 될거예요」（已經努力準備了，所以一定會有好消息）。

▶가 : 영호 씨, 면접시험을 잘 봤어요?

나 : 잘할 수 있었는데 너무 떨려서 잘 못 본 것 같아요.

가 : <u>열심히 준비했으니 잘 될거예요.</u>

가 : 英鎬先生，面試得如何？

나 : 應該可以更好，但是因為太緊張好像做得不太好。

가 : <u>已經努力準備了，一定會有好消息的。</u>

■ 文法題庫058 –니 –니 해도

說明：當連接語尾「–니–니」後面接續「하다」連接形「해도」時，表示依據或原因。譯為「不管怎麼說……」。

歷屆試題 085

（　）다음 (　　　) 안에 들어갈 <u>가장 알맞은</u> 말을 고르십시오.

온천 여행이라면 (　　) 역시 우라이가 최고죠!　　　➡【110年】

(A) 엎치락뒤치락 해도　　　　　(B) 아등바등 해도

(C) 뭐니 뭐니 해도　　　　　　(D) 긴가민가 해도

• Hint

答案（C），這題要選出最適合填入空格的選項。由於空格前面先提到「온천 여행」（溫泉旅行），後面又提到「우라이가 최고」（烏來的最好），因此要選出顯示無可比擬的選項「뭐니 뭐니 해도」（不管怎麼說）。

▶다음 (　　　) 안에 들어갈 <u>가장 알맞은</u> 말을 고르십시오.

온천 여행이라면 <u>뭐니 뭐니 해도</u> 역시 우라이가 최고죠!

請選出<u>最適合填入</u>（　　　）的選項。

提起溫泉旅遊，<u>不管怎麼說</u>，當屬烏來最好！

■ 文法題庫059 –(으)니까¹

說明：用來提示說明，常用於表現某種舉動之後，發現了或確認了某種情況。譯為「一……就……」、「剛……便……」。

歷屆試題 086

（　）밑줄 친 부분을 바꾸어 쓸 때 가장 알맞은 것을 고르십시오.

제출된 서류를 <u>검토한즉</u> 그는 1년 전에 이미 대만을 떠나 버렸더군요.

➡【104年】

(A) 검토하려니와　　　　　　(B) 검토하려니까

(C) 검토하느라고　　　　　　(D) 검토하니까

答案（D），這題是要選出最適合替換的選項。由於「검토한즉」譯為「經過審查」，表示經過審查後，發現了或確認了某種情況，因此答案要選擇能夠呼應後文「그는 1년 전에 이미 대만을 떠나 버렸더군요」（他1年前就已經離開臺灣）的選項，也就是「검토하니까」（一審核……就發現……）。

▶ 밑줄 친 부분을 바꾸어 쓸 때 가장 알맞은 것을 고르십시오.

제출된 서류를 검토하니까 그는 1년 전에 이미 대만을 떠나 버렸더군요.

請選出替換畫下線部分時最適合的選項。

核對提出的資料後，發現他1年前就已經離開臺灣了。

歷屆試題 087

() 밑줄 친 부분을 바꾸어 쓸 때 가장 알맞은 것을 고르십시오.

퇴근하고 집에 오니까 맛있는 냄새가 났어요.　　　　　　　➡【105年】

(A) 와서　　　　(B) 오느라고　　(C) 왔더니　　(D) 오는 길에

答案（C），這題要選出最適合替換的選項。由於「오니까」意思是「來了之後」，用於在某個舉動之後，發現或確定了某種情況，因此與「왔더니」（來了之後發現）意思相同。

▶ 밑줄 친 부분을 바꾸어 쓸 때 가장 알맞은 것을 고르십시오.

퇴근하고 집에 왔더니 맛있는 냄새가 났어요.

請選出替換畫下線部分時最適合的選項。

下班回到家後，美味的飯香就撲鼻而來。

■ 文法題庫060 –(으)니까²

說明：連接語尾「니까/으니까」也可以用來表達原因、理由或依據。譯為「因為……所以……」、「因此要……」之意。

（　　）부장 : 9시 50분 다 됐네.

팀원 : 네, 부장님, 이제 시간 (　　　　) 빨리 가세요.　　　　　➡【109年】

（A）없어서　　　（B）없으니까　　　（C）없기 때문에　　（D）없느라

• Hint

　　答案（B），由於空格前面是「시간」（時間），後面是「빨리 가세요」（快走），因此要選出需要快點走的原因，答案是「시간 없으니까」（沒有時間了）。

▶부장 : 9시 50분 다 됐네.

팀원 : 네, 부장님, 이제 시간 <u>없으니까</u> 빨리 가세요.

部長 : 已經9點50分了。

組員 : 是的，部長，<u>沒有時間了</u>，要馬上出發。

■ 文法題庫061　–(으)니라/느니라

說明：連接語尾「–(으)니라/느니라」，是鄭重地陳述或表達肺腑之言的表現。譯為「因……以致……」、「因……而使……」。

（　　）며늘아기야, 여행 내내 다리가 불편한 나를 (　　　) 힘들었지? 역시 네가

최고다.　　　　　　　　　　　　　　　　　　　　　　　➡【106年】

（A）보살피느라　　　　　　　　（B）챙기느라

（C）끌고 다니느라　　　　　　　（D）몰고 다니느라

• Hint

　　答案（A），這題要選出用鄭重的陳述方式表達肺腑之言的選項。由於前文提到「다리가 불편한 나를」（腳不方便的自己），因此空格內要填入表達感謝的原因，也就是「보살피느라」（為了照顧）。

▶며늘아기야, 여행 내내 다리가 불편한 나를 <u>보살피느라</u> 힘들었지? 역시 네가

최고다.

媳婦啊，旅途中一直要<u>照顧</u>腳不方便的我很累吧？還是妳最貼心。

說明：當連接語尾「–다가」簡略形「다」後面接續「못하다」簡略形「못해」
時，用來表達「進一步、更有甚者」。譯成「不僅……，甚至於……」。

歷屆試題 090

（　　）우리는 자정이 다 되어서야 고향 마을에 도착했다. 깊은 산골마을에 밤이 되니
주위가 （　　　）적막하여 무섭기까지 했다.　　　　　　　　　　➡【110年】

（A）조용하기는커녕　　　　　　　（B）조용하다 못해

（C）조용하다기보다는　　　　　　（D）조용한 만큼

• Hint

答案（B），由於空格前面出現「깊은 산골마을에 밤이 되니」（深山的村莊入
夜後），空格後面出現「무섭기까지 했다」（甚至還很可怕），因此要選擇強調句尾
情況的選項，也就是「조용하다 못해」（不僅安靜）。

▶우리는 자정이 다 되어서야 고향 마을에 도착했다. 깊은 산골 마을에 밤이 되니
주위가 조용하다 못해 적막하여 무섭기까지 했다.

我們將近凌晨才到達村裡老家，深山的村莊入夜後，周圍不僅寂寥無聲，甚至令人
害怕。

■ 文法題庫063 –다(가) 보니(까)

說明：當連接語尾「–다(가)」接續動詞連接形「보니(까)」時，用來表達某種
舉動之後，有了新的發現或認知。譯為「經……發覺」、「……之後發
現」。

歷屆試題 091

（　　）가：요즘 집값이 너무 올라서 경제에 큰 영향이 있겠어요.

나：그렇죠. 집값이 너무 오르다 보니（　　　）.　　　　　　➡【105年】

（A）오를수록 영향이 더 커지겠지요.

（B）걱정하는 소리가 많이 들립니다.

（C）집값이 계속 오를지도 모르겠어요.

（D）언젠가 내릴 때도 있을 거라고 생각해요.

答案（B），這樣的題目，過往的考試經常出現「選擇可填入空格部分的詞語」，但最近也出現了「選擇可填入的完整句子」這樣的題型。題目中，由於空格前方出現「오르다 보니」（攀升之後發現），因此後面要選出其造成的影響，也就是「걱정하는 소리가 많이 들립니다」（聽見許多擔憂的聲音）。

▶ 가：요즘 집값이 너무 올라서 경제에 큰 영향이 있겠어요.

　 나：그렇죠. 집값이 너무 오르다 보니 걱정하는 소리가 많이 들립니다.

　 가：近來房價迅速飆升，對經濟會有很大的衝擊吧。

　 나：是啊，因為房價高漲後，聽見許多擔憂的聲音。

■ **文法題庫064　–다(가) 보면**

說明：當連接語尾「–다(가)」後面接續動詞連接形「보면」時，用來表達某種前提之下會導致什麼結果。譯為「由於……所以會」、「……之後便會」。

歷屆試題 092

（　　）운전을（　　　　）부주의해서 사고를 낼 때가 있어요.　　　　⟹【104年】

　　（A）하다시피　　　（B）했다가는　　　（C）하다 보면　　　（D）하자마자

• Hint

答案（C），由於空格前面提到「운전」（開車），後面提到「부주의해서 사고를 낼 때가 있다」（有因為不注意發生事故的時候），所以應該選出適合導出後方結果的文法，也就是「하다 보면」（由於……所以會……）。

▶ 운전을 하다 보면 부주의해서 사고를 낼 때가 있어요.
　 開車的時候，有時會因為不注意而發生事故。

■ **文法題庫065　–다가는(다간)**

說明：當連接語尾「–다(가)」後面接續特殊助詞「는」時，用來表達某種行為將導致不良後果。譯為「……下去必將……」、「如果繼續……，必會……」。

(　　) 이런 사람하고 (　　　　) 끝이 없어요. 우리 그냥 가요.　　　　　⇒【109年】

　　(A) 어울리다가는　　　　　　　　(B) 어울리면서야

　　(C) 어울리지만　　　　　　　　　(D) 어울리고자

• Hint

　　答案（A），由於空格前面是「이런 사람하고」（和這樣的人），後面是「끝이 없다」（沒完沒了）及「그냥 가다」（就那樣離開），因此要選出將導致不良後果的選項，也就是「어울리다가는」（攪和下去）。

▶이런 사람하고 <u>어울리다가는</u> 끝이 없어요. 우리 그냥 가요.

　跟這種人<u>攪和下去</u>一定會沒完沒了，我們還是走吧。

(　　) 여행에서 현지 규정에 따르지 않는 사람들이 있는데, 그렇게 함부로 (　　　　)

　　법적인 문제가 생길 수도 있으니까 꼭 주의해야 합니다.　　　　⇒【109年】

　　(A) 행동하다가는　　　　　　　　(B) 행동하므로

　　(C) 행동한다기에　　　　　　　　(D) 행동하는데도

• Hint

　　答案（A），由於空格前方提到「현지 규정」（當地法令）及「함부로」（隨便），後面提到「문제가 생길 수도 있다」（可能會發生問題），因此要選出可能會導致不良後果的行為，也就是「행동하다가는」（行動）。

▶여행에서 현지 규정에 따르지 않는 사람들이 있는데, 그렇게 함부로 <u>행동하다가는</u> 법적인 문제가 생길 수도 있으니까 꼭 주의해야 합니다.

　有些人在旅遊中不遵守當地法令，那樣妄自<u>行動</u>，有可能會引起法律問題，一定要注意。

■ **文法題庫066　–다시피 하다/되다**

說明：當連接語尾「–다시피」後面接續「하다/되다」時，用來表達相似、近似　　　　於某種情況或程度。譯為「近乎……」、「如同……」。

（　　）가 : 안색이 안 좋아 보이는데 어디 아파요?

나 : 알레르기 때문에 잠을 통 못 잤거든요. 거의 밤을 (　　　　). ➡【103年】

(A) 새울 모양이에요

(B) 새울걸 그랬어요

(C) 새우다시피 했어요

(D) 새울 뻔 했어요

• Hint

　　答案（C），由於前句提到「잠을 통 못 잤다」（沒有好好睡），因此空格要填入表示幾乎未眠的選項「새우다시피 했어요」（幾乎未眠）。

▶가 : 안색이 안 좋아 보이는데 어디 아파요?

나 : 알레르기 때문에 잠을 통 못 잤거든요. 거의 밤을 <u>새우다시피 했어요</u>.

가 : 臉色看來不太好，是哪裡不舒服嗎？

나 : 因為過敏根本沒睡好覺，<u>幾乎徹夜未眠</u>。

*動詞「새우다」表示「熬夜」。

（　　）시험공부 때문에 한 숨도 못 잤어요. 밤을 거의 (　　　　). ➡【104年】

(A) 새울 뻔 했어요

(B) 새우면 좋아질 거예요

(C) 새우고 말지요

(D) 새우다시피 했어요

• Hint

　　答案（D），由於前句提到「시험공부 때문에 한 숨도 못 잤다」（因為準備考試沒能睡覺），因此空格內要填入表示沒睡覺的選項「새우다시피 했어요」（幾乎未眠）。

▶시험공부 때문에 한 숨도 못 잤어요. 밤을 거의 <u>새우다시피 했어요</u>.

因為準備考試沒能睡覺，<u>近乎整夜未眠</u>。

（　　）가 : 올해 황사는 작년보다 더 심한 것 같아요. 벌써 한 달째 눈병이 계속 안

　　　　　　낫네요.

　　　　나 : 저도 눈병을 한 달째 (　　　　　). ➡【109年】

　　　　(A) 다 걸렸어요　　　　　　　　(B) 가지고 보내다시피 했어요

　　　　(C) 달고 살다시피 했어요　　　　(D) 걸리다시피 했어요

• Hint

　　答案（C），由於空格前面提到「눈병을 한 달째」（患眼疾已經一個月了），因此空格要填入這一個月來的病況，也就是「달고 살다시피 했어요」（幾乎帶著生活）。

▶가 : 올해 황사는 작년보다 더 심한 것 같아요. 벌써 한 달째 눈병이 계속 안 낫네요.

　나 : 저도 눈병을 한 달째 <u>달고 살다시피 했어요</u>.

　가 : 今年沙塵暴似乎比去年更嚴重，患眼疾已經一個月了還是不好。

　나 : 我也是<u>幾乎帶著眼疾過了</u>一個月。

（　　）다음 (　　　　) 안에 들어갈 가장 알맞은 말을 고르십시오.

　　　　처음에 만들었던 음식의 간이 맞지 않아서 거의 다시 (　　　　) 했다. ➡【110年】

　　　　(A) 만들더라도　　　　　　　　(B) 만들다시피

　　　　(C) 만드는 대로　　　　　　　　(D) 만든다 치고

• Hint

　　答案（B），本題要選出最適合填入空格的選項。由於空格前面提到「처음에 만들었던 음식의 간이 맞지 않다」（第一次做菜，味道不對），因此空格內要填入驚慌的結果，也就是「만들다시피」（幾乎是重新做了）。

▶다음 (　　　　) 안에 들어갈 가장 알맞은 말을 고르십시오.

　처음에 만들었던 음식의 간이 맞지 않아서 거의 다시 <u>만들다시피</u> 했다.

　請<u>選出最適合</u>填入下列 (　　　　) 中的選項。

　第一次做的菜，味道不對，<u>幾乎</u>是重新<u>做</u>了。

■ **文法題庫067 –더니**

說明：當動詞連接語尾「–더니」時，用來陳述「因為過去某種現象的觀察或體驗的內容，而導致現在的結果」。譯為「還……，不過……」、「……的結果」。

歷屆試題 099

（ ） 가 : 오늘도 하루 종일 비가 왔어요?

나 : 아니요. 오전에는 비가 () 오후에는 햇빛이 들었어요. ➡【107年】

(A) 오는 바람에 (B) 오려고 (C) 온다니 (D) 오더니

• Hint

答案（D），由於空格前面有用來陳述過去某種現象的觀察或體驗的內容「오전에는 비가」（上午下雨），而空格後有導致現在的結果「오후에는 햇빛이 들었어요」（不過下午放晴了），因此要選擇符合轉折的選項「오더니」（來了之後）。

▶가 : 오늘도 하루 종일 비가 왔어요?

나 : 아니요. 오전에는 비가 <u>오더니</u> 오후에는 햇빛이 들었어요.

가 : 今天也下了整天的雨嗎？

나 : 沒有。上午還有下雨，<u>不過下午放晴了</u>。

*動詞「들다」（進入；照射進來）意思是由外而內的「陽光普照」或「雨水滲透」，所以「햇빛이 들다」可譯成「陽光普照」。

歷屆試題 100

（ ） 아침에는 비가 많이 () 오후에는 날씨가 맑게 개었어요. ➡【108年】

(A) 오더라도 (B) 오더니 (C) 와 가지고 (D) 오는 대신에

• Hint

答案（B），這題也是敘述「아침에는 비가 많이」（上午很多雨），還有「오후에는 날씨가 맑게 개었어요」（下午天氣放晴），所以空格內要選出說明兩項之間差異的選項，也就是「오더니」（來了之後）。

▶ 아침에는 비가 많이 오더니 오후에는 날씨가 맑게 개었어요.

早上雨還下滿大的，不過下午天氣放晴了。

*動詞「개다」（放晴；好轉），表示「雨過天晴」或「心情好轉」。

（　　）가 : 요즘 아버님의 건강은 괜찮아지셨어요?

　　　　나 : 네, 술도 끊고 운동도 열심히 (　　　　) 많이 나아지셨어요.　　　⟹【103年】

　　（A）하거든　　　　（B）하려면　　　　（C）하느라고　　　　（D）하더니

• Hint ▶

　　答案（D），由於文中提到「술도 끊고 운동도 열심히」（酒也戒了，也努力運動），而導致現在的結果「많이 나아지셨어요」（身體好多了），因此要選擇符合轉折的選項「하더니」（然後）。

▶ 가 : 요즘 아버님의 건강은 괜찮아지셨어요?

　나 : 네, 술도 끊고 운동도 열심히 하더니 많이 나아지셨어요.

　가 : 最近老爸的健康有沒有好些？

　나 : 嗯，酒也戒了，也努力運動，結果好多了。

*動詞「나아지다」（好轉、好起來），表示「好轉」或「有起色」。

■ **文法題庫068　–더라도、–더라손 쳐도、–더라손 치더라도**

說明：動詞語幹連接「–더라도」，是韓語考試的常客。譯為「即使……，也應……」、「就算……，也……」。

（　　）가 : 돈이 많으면 얼마나 행복할까? 사고 싶은 것도 다 살 수 있고.

　　　　나 : 아무리 돈이 많(　　　　) 그것을 제대로 쓸 줄 모르면 아무 소용이 없어.

⟹【104年】

　　（A）은 만큼　　　　（B）을 지언정　　　　（C）고도　　　　（D）더라도

• Hint

答案（D），本題要使用表達「假設」的文法作答，由於空格前面提到副詞「아무리」（不管），所以要選擇「더라도」（即使）。

▶ 가：돈이 많으면 얼마나 행복할까? 사고 싶은 것도 다 살수 있고.

나：아무리 돈이 많더라도 그것을 제대로 쓸 줄 모르면 아무 소용이 없어.

가：如果有足夠的錢該多好？要買什麼就可以買什麼。

나：即使錢再多，如果不知道怎麼好好地用它，是沒有用的。

歷屆試題 **103**

（　） 아이가 뭘 잘못했더라도 (　　　) 야단부터 치면 안돼요. 찬찬히 사정을 알아봐야지. ➡【105年】

（A）덮어놓고　　（B）팽개치고　　（C）깨놓고　　（D）가로막고

• Hint

答案（A），由於空格前面提到「아이가 뭘 잘못했더라도」（即使孩子犯了什麼錯），空格後方又提到「야단부터 치면 안돼요」（不能先訓斥），所以空格內要選出符合孩子犯錯後大人通常會有的不當行為當作前提，也就是「덮어놓고」（不分青紅皂白地）。

▶ 아이가 뭘 잘못했더라도 덮어놓고 야단부터 치면 안돼요. 찬찬히 사정을 알아봐야지.

不管孩子犯了什麼錯，也不該不分青紅皂白地辱罵，應先了解詳情。

歷屆試題 **104**

（　） 다음 밑줄 친 부분과 바꿔 쓸 수 있는 것을 고르십시오.

아이들이 아무리 예쁘더라도 너무 편애하면 안돼요. ➡【105年】

（A）예쁘지만　　（B）예쁘니　　（C）예쁜 탓에　　（D）예쁠지언정

• Hint

答案（D），本題要選出可以替換的選項。「예쁘더라도」意思是「就算再可愛」，與「예쁠지언정」意思相同。「더라도」和「지언정」都譯為「即使……」、「就算……」。

▶다음 밑줄 친 부분과 바꿔 쓸 수 있는 것을 고르십시오.

아이들이 아무리 예쁠지언정 너무 편애하면 안돼요.

請選出可以與下列畫下線部分替換的選項。

孩子<u>就算</u>再<u>可愛</u>，也不該過於偏愛。

() 가 : 유럽에 배낭 여행을 가려고 하는데 괜찮을까요?

나 : 글쎄요. 가격이 좀 <u>비싸더라도</u> 안전을 위해서 단체 여행을 가는 게 좋아요.

➠【107年】

(A) 비싼 것보다 (B) 비싸다고 하니까

(C) 비싸도 (D) 비싸게

• Hint

答案（C），本題要選出可以替換的選項，要用表達「假設」的文法作答。由於畫下線部分前面出現副詞「좀」（一點），再加上「비싸더라도」的意思是「即使不便宜」，因此意思相同的選項是「비싸도」（就算貴）。

▶가 : 유럽에 배낭 여행을 가려고 하는데 괜찮을까요?

나 : 글쎄요, 가격이 좀 <u>비싸도</u> 안전을 위해서 단체 여행을 가는 게 좋아요.

가 : 想去歐洲自助旅遊，不知安不安全。

나 : 這個嘛，<u>即便貴</u>了些，為了安全起見，還是建議參加團體旅行。

■ **文法題庫069　도 모르다**

說明：當名詞連接「도 모르다」時，表達對狀況極其陌生。譯為「連……也不知道」、「……也不曉得」。

() 우리는 서로 얼굴() 모르고 편지를 주고 받았다. ➠【102年】

(A) 이나마 (B) 부터 (C) 도 (D) 이

答案（C），由空格前後的「서로 얼굴」（彼此的臉）、「모르고」（不知道），可以得知就算不知道還是互相寫信，因此適合的選項是「도」（也）。

▶우리는 서로 얼굴도 모르고 편지를 주고 받았다.
我們連彼此的臉也沒見過，就互通信函了。

■ **文法題庫070 −ㄹ/을 것 같다**

說明：當動詞冠形詞形語尾「−ㄹ/을」後面接續「것 같다」時，用來表達「推測、估計」。譯為「似乎要……」、「也許會……」。

歷屆試題 107

（　）이번 입사 시험이 너무 어려웠어요. 아무래도 (　　　　) 같아요.　　➡【105年】

　　(A) 미역국을 먹을 것　　　　　　　(B) 호박죽을 끓일 것

　　(C) 엿을 바꿔 먹어야 할 것　　　　(D) 된장국을 먹을 것

• Hint

答案（A），由於空格前面提到「입사 시험이 너무 어려웠어요」（入社的考試太難了），所以可以推測出答案為「미역국을 먹을 것」（會落榜）。

▶이번 입사 시험이 너무 어려웠어요. 아무래도 미역국을 먹을 것 같아요.
這次進公司的考試超難，感覺可能會落榜。

■ **文法題庫071 −ㄹ/을 것이다**

說明：當冠形詞形語尾「−ㄹ/을」後面接續「것이다」時，用來表達說話者對事物的推測、判斷。譯為「將會……」、「想必……」。

歷屆試題 108

（　）가 : 저 식당 맛있어요? 가 본 적이 없어요.

　　　나 : (　　　　), 지난번 친구랑 같이 먹었거든요.　　➡【109年】

　　(A) 맛있겠어요　　　　　　　　　(B) 맛있을 거예요

　　(C) 맛있을 가능성 있어요　　　　(D) 맛있나 봐요

答案（Ｂ），本題要使用「推測」的文法來作答。由於空格後面提到「지난번 친구랑 같이 먹었거든요」（上次有跟朋友吃過），所以前句應選出推測的語氣，也就是「맛있을 거예요」（肯定很好吃）。

▶가 : 저 식당 맛있어요? 가 본 적이 없어요.

나 : 맛있을 거예요. 지난번 친구랑 같이 먹었거든요.

가 : 那間餐廳還好嗎？我還沒去過。

나 : 肯定很好吃，上次有跟朋友吃過。

■ 文法題庫072 −ㄹ/을 것이지

說明：當動詞冠形詞「−ㄹ/을」接續「것이지」或「걸」時，含有指責、埋怨的語氣。譯為「本應……」、「早該……」。

歷屆試題 109

（　）다음 밑줄 친 부분을 바꾸어 쓸 때 가장 알맞은 것을 고르십시오.

오지 말고 집에서 쉴걸 그랬어요.　　　　　　　⟹【106年】

（Ａ）집에서 쉬는 것보다 좋아요.

（Ｂ）집에서 쉬는 것만한 게 없어요.

（Ｃ）집에서 쉬는 편이 더 좋았겠어요.

（Ｄ）집에서 쉬는 게 항상 좋아요.

答案（Ｃ），本題要選出最適合替換的選項。由於「집에서 쉴걸 그랬어요」意思是「應該要在家休息的」，因此最適合的選項是「집에서 쉬는 편이 더 좋았겠어요」（在家裡休息更好）。

▶다음 밑줄 친 부분을 바꾸어 쓸 때 가장 알맞은 것을 고르십시오.

나오지 말고 집에서 쉬는 편이 더 좋았겠어요.

請選出要替換下列畫下線部分時最適合的選項。

不要出門，就在家休息有多好。

■ **文法題庫073** −ㄹ/을 견디다

說明：此文法用來表達不顧惡劣環境而堅持挺過。譯為「堅持……」、「承受
……」。

（　）다음 밑줄 친 부분과 의미가 같은 것을 고르십시오.

그렇게 <u>추위를 많이 타는</u> 사람은 처음 봤어요.　　　　　　⟹【105年】

(A) 춥지 않으면 못 견디는　　　　　(B) 추위를 좋아하는

(C) 추위도 좋아하는　　　　　　　　(D) 추위를 견디지 못하는

• Hint

　　答案（D），本題要選出意思相近的選項。由於「추위를 많이 타」意思是「很怕
冷」，因此與「추위를 견디지 못하다」（無法忍受寒冷）意思相同。

▶다음 밑줄 친 부분과 의미가 같은 것을 고르십시오.

그렇게 <u>추위를 견디지 못하는</u> 사람은 처음 봤어요.

請選出與畫下線部分意思一樣的選項。

從沒見過如此怕冷的人。

■ **文法題庫074** −ㄹ/을 나위도 없다/없이/없는

說明：此文法用來表達不容、無須或沒有餘地。譯為「毋庸……」、「無疑
……」。

（　）다음 밑줄 친 부분을 바꾸어 쓸 때 가장 알맞은 것을 고르십시오.

회사에 지각하지 않은 건 두 말 <u>할 나위도 없지</u> 않지요?　　⟹【109年】

(A) 할 경우가 없지요　　　　　　　(B) 할 여유가 없지요

(C) 할 자격이 없지요　　　　　　　(D) 할 필요가 없지요

• Hint

　　答案（D），本題要選出最適合替換的選項。「할 나위도 없지 않다」的意思是
「不是沒有道理」，因此意思相近的選項是「할 필요가 없지요」（不用）。

▶다음 밑줄 친 부분을 바꾸어 쓸 때 가장 알맞은 것을 고르십시오.

회사에 지각하지 않은 건 두 말 할 필요가 없지요?

請選出替換下列畫下線部分時最適合的選項。

上班不遲到是不用多說的吧?

■ **文法題庫075** ―ㄹ/을 때(에)

說明：當動詞冠形詞形語尾「―ㄹ/을」後面接續「때(에)」時，用來表達時間或狀
況的條件。譯為「在……的時候」、「當……之際」。

歷屆試題 112

() 다음 밑줄 친 부분을 바꾸어 쓸 때 가장 알맞은 것을 고르십시오.

저는 지하철로 여기에 올 때, 타이베이역에서 기차를 갈아탔어요. ➡【106年】

(A) 올라 탔어요. (B) 처음 탔어요.

(C) 내렸다 다시 탔어요. (D) 바꾸어 탔어요.

• Hint

答案（D），本題是要選出最適合替換的選項。「갈아타다」的意思是「換
車」，因此意思相同的選項是「바꾸어 타다」（換乘）。

▶다음 밑줄 친 부분을 바꾸어 쓸 때 가장 알맞은 것을 고르십시오.

저는 지하철로 여기에 올 때, 타이베이역에서 기차를 바꾸어 탔어요.

請選出替換下列畫下線部分時最適合的選項。

我坐捷運到這裡時，在臺北車站轉乘火車。

■ **文法題庫076** ―ㄹ/을 리가 없다/만무하다

說明：此文法用來表達沒有道理或積極否定。譯為「絕不可能……」、「豈能
……」。

歷屆試題 **113**

(　) 다음 밑줄 친 부분을 바꾸어 쓸 때 가장 알맞은 것을 고르십시오.

그 누구도 다른 사람이 자신에 대해 이러쿵저러쿵 말하는 것을 <u>좋아할 리가 없을 것이다</u>. ➡【109年】

(A) 절대로 좋아하지 않을 것이다.

(B) 어쩌면 좋아할 수도 있을 것이다.

(C) 할 수 없이 좋아할 것이다.

(D) 도대체 좋은 줄을 모를 것이다.

• Hint ▶

答案（A），本題要選出最適合替換的選項。「좋아할 리가 없다」表示「不會喜歡」，因此意思相同的選項是「절대로 좋아하지 않을 것이다」（絕對不會喜歡）。

▶다음 밑줄 친 부분을 바꾸어 쓸 때 가장 알맞은 것을 고르십시오.

그 누구도 다른 사람이 자신에 대해 이러쿵저러쿵 말하는 것을 <u>절대로 좋아하지 않을 것이다</u>.

請選出替換下列畫下線部分時最適合的選項。

無論是誰，<u>絕對不會喜歡</u>有人對自己說三道四。

*「이러쿵저러쿵」是疊語，形容「說長道短」、「嘰嘰喳喳」、「說這說那」、「嘰哩呱啦」。相同題型請參考（P.227）「重要疊語011 이러쿵저러쿵」。

■ **文法題庫077 –ㄹ/을 만큼**

說明：此文法用來表達事物的程度。譯為「猶如……般的」、「相當於……」。

歷屆試題 **114**

(　) 다음 밑줄 친 부분을 바꾸어 쓸 때 가장 알맞은 것을 고르십시오.

집 안은 앉을 수도 <u>없을 정도로</u> 엉망이었다. ➡【107年】

(A) 없으려면　　(B) 없도록　　(C) 없을 만큼　　(D) 없어서

• Hint ▶

答案（C），本題要選出最適合替換的選項。「없을 정도로」意思是「無法的程度」，因此意思相同的選項是「없을 만큼」（如同無法）。

▶다음 밑줄 친 부분을 바꾸어 쓸 때 가장 알맞은 것을 고르십시오.

집 안은 앉을 수도 없을 만큼 엉망이었다.

請選出替換下列換下線部分時最適合的選項。

家裡雜亂得就連坐的空間都沒有。

■ **文法題庫078** -ㄹ/을 모양이다

說明：此文法用來表達依據客觀條件對未來可能的發展所做的推測。譯為「似乎……」。

歷屆試題 115

() 다음 밑줄 친 부분을 바꾸어 쓸 때 가장 비슷한 것을 고르십시오.

계속 서로 싸우는 걸 보니까 곧 헤어질 모양이다. ⇒【106年】

(A) 헤어질 것 같다. (B) 헤어졌나 보다.

(C) 헤어지기로 했다. (D) 헤어지기 마련이다.

• **Hint**

答案（A），本題要選出意思最相近的選項。由於「헤어질 모양이다」意思是「似乎要分手」，因此意思相近的是「헤어질 것 같다」（好像要分手）。

▶다음 밑줄 친 부분을 바꾸어 쓸 때 가장 비슷한 것을 고르십시오.

계속 서로 싸우는 걸 보니까 곧 헤어질 것 같다.

請選出替換下列畫下線部分時最適合的選項。

看兩人一直吵架，應該很快就會分手。

■ **文法題庫079** -ㄹ/을 법하다

說明：此文法用來表達根據經驗、常理所做的推測。譯為「也該……」、「理應……」。

歷屆試題 116

() 가 : 요즘 대학생은 주의를 줘도 말을 듣지 않아요.

나 : 그래요? 그 나이면 말을 () 이상하네요. ⟹【103年】

(A) 들을 리가 없는데　　　　　(B) 들을 법한데

(C) 들을지도 몰라요　　　　　(D) 들을 만한데

• **Hint**

答案（B），本題要用表達「推測」的文法來作答。由於空格前面提到「그 나이면」（那個年紀），後面又提到「이상하네요」（真奇怪），所以答案應該要選擇表達「推測」的「들을 법한데」（應當聽懂）。

▶가 : 요즘 대학생은 주의를 줘도 말을 듣지 않아요.

나 : 그래요? 그 나이면 말을 들을 법한데 이상하네요.

가 : 最近的大學生不大會聽別人的提醒。

나 : 是嗎？到了那個年齡也該聽懂話吧。

■ **文法題庫080 −ㄹ/을 뿐이다**

說明：此文法用來表達局部限制的情況。譯為「只是……而已」、「只不過……」。

歷屆試題 117

() 가 : 정말 미안합니다. 다치지는 않으셨습니까?

나 : 괜찮습니다. 조금 (). ⟹【109年】

(A) 놀라야 할 텐데요.　　　　(B) 놀랐을 뿐입니다.

(C) 놀랄 것까지 없습니다.　　(D) 놀랐으면 합니다.

• **Hint**

答案（B），從空格前方的「괜찮습니다」（沒關係）以及「조금」（有點）的提示，可以得知最適合的選項為「놀랐을 뿐입니다」（只是嚇到而已）。

▶가 : 정말 미안합니다. 다치지는 않으셨습니까?

　나 : 괜찮습니다. 조금 놀랐을 뿐입니다.

　가 : 真的很抱歉，有沒有受傷？

　나 : 沒關係，只是有點嚇到而已。

■ **文法題庫081 －ㄹ/을(는) 수(가) 있다/없다**

說明：此文法用來表達否定某種能力或無能為力。譯為「不可……」、「無法
　　　……」。

歷屆試題 118

(　　) 그는 부끄러워 (　　　　) 얼굴을 들 수가 없었다.　　　　　　⇒【102年】

　　(A) 이루　　　　(B) 차마　　　　(C) 전혀　　　　(D) 결코

• Hint

　　答案（B），本題考副詞。從空格前方提到的「부끄럽다」（害羞），以及空格
後方提到的「얼굴도 들 수가 없었다」（不敢抬頭），可以推測空格內應選出可連接
後面行為的「차마」（以致）。

▶그는 부끄러워 차마 얼굴을 들 수가 없었다.

　他太害羞，以致無法抬起頭來。

■ **題庫082 －ㄹ/을 수 밖에 없다**

說明：此文法用來表達必然或必定的情況。譯為「不得不……」、「只得
　　　……」。

歷屆試題 119

(　　) 다음 밑줄 친 부분과 반대되는 것을 고르십시오.

　　　책임자는 갑작스러운 사정으로 행사를 미룰 수 밖에 없었습니다.　　⇒【103年】

　　(A) 당길　　　　(B) 취소할　　　　(C) 늘릴　　　　(D) 끝낼

• **Hint**

　　答案（A），本題考「反義詞」。「미루다」（延宕）的反義詞為「당기다」（提前）。

▶다음 밑줄 친 부분과 반대되는 것을 고르십시오.

　책임자는 갑작스러운 사정으로 행사를 당길 수 밖에 없었습니다.

　請選出與下列畫下線部分意思相反的選項。

　負責人因臨時有事，不得不提前舉辦活動。

■ **文法題庫083 –ㄹ/을까 봐(서)**

說明：此文法用來表達疑慮或擔心。譯為「唯恐……」、「就怕……」。

歷屆試題 120

（　　）방금 들은 전화번호를 (　　　　) 수첩에 빨리 적었다.　　➡【107年】

　　(A) 생각할수록　　　　　　　(B) 기억할 테니

　　(C) 떠올리느라고　　　　　　(D) 잊어버릴까 봐

• **Hint**

　　答案（D），從空格前方提到的「방금 들은 전화번호」（剛聽到的電話號碼），以及空格後方提到的「수첩에 빨리 적었다」（趕緊抄在筆記裡），可以推測出空格內是連接後面行為的「잊어버릴까 봐」（就怕忘記）。

▶방금 들은 전화번호를 잊어버릴까 봐 수첩에 빨리 적었다.

　就怕忘記才剛聽的電話號碼，所以趕緊抄在筆記裡。

■ **文法題庫084 –ㄹ/을까 싶다**

說明：此文法用來表達對事物放心不下或疑慮。譯為「擔心……」、「怕是……」。

() 그렇게 디자인이 특이한 옷을 누가 () 생각보다 인기가 좋았네요.

➡【108年】

(A) 사기 마련이었는데 (B) 살까 싶었는데

(C) 살걸 그랬는데 (D) 사는 모양이었는데

• **Hint**

　　答案（B），由空格前方的提示「누가」（誰），可以得知起初是保持懷疑態度，但沒想到「생각보다 인기가 좋다」（比預期中還受歡迎），所以答案是「살까 싶었는데」（想買）。

▶그렇게 디자인이 특이한 옷을 누가 <u>살까 싶었는데</u> 생각보다 인기가 좋았네요.
　還<u>擔心</u>風格那麼前衛的衣服沒人想買，沒想到這麼受歡迎。

() 주말이라 사람이 () 의외로 사람이 별로 없고 조용하네요. ➡【109年】

(A) 많지마는 (B) 많은걸 그랬는데

(C) 많을까 싶었는데 (D) 많아서 그런지

• **Hint**

　　答案（C），由空格後方的提示「의외로」（意外地），可以得知結果與當初的擔心和疑慮相反，所以答案是「많을까 싶었는데」（還擔心會人擠人）。

▶주말이라 사람이 <u>많을까 싶었는데</u> 의외로 사람이 별로 없고 조용하네요.
　因為是週末，還<u>擔心</u>人會很多，沒想到人不多又安靜。

■ 文法題庫085 –ㄹ/을래야 –ㄹ/을 수(가) 없다

說明：此文法用來表達某種意圖，因某種因素不得不改變。譯為「要……，卻難以……」。

() 그의 평상시 행동을 보면 그 사람은 () 믿을 수가 없어요. ➡【108年】

(A) 믿어도 (B) 믿을래야 (C) 믿더라도 (D) 믿는 통에

• Hint

答案（B），從空格前方的「그의 평상시 행동을 보면」（從他平時的行為來看）以及空格後面的「믿을 수가 없다」（無法相信），可以得知適合的選項是「믿을래야」（想相信）。

▶그의 평상시 행동을 보면 그 사람은 믿을래야 믿을 수가 없어요.

從他平常的作為看來，那個人想相信卻無法相信。

■ **文法題庫086** −ㄹ망정＋（否定）、−ㄹ/을지언정＋（否定）

說明：此文法用來表達語氣的轉折，後面常接否定語句。譯為「即使……也……」、「就算……也……」。

歷屆試題 124

（　）차라리 시험에 (　　　) 커닝은 못하겠어요.　　　　　➠【104年】

　　(A) 떨어질진대　(B) 떨어질망정　(C) 떨어질수록　(D) 떨어질까 봐

• Hint

答案（B），由於句子前面有副詞「차라리」（寧願），所以作答時要填入表達否定狀態的選項「떨어질망정」（即使當掉也）。

▶차라리 시험에 떨어질망정 커닝은 못하겠어요.

寧可考試不及格，也不要作弊。

歷屆試題 125

（　）아무리 돈을 많이 벌 수(　　　) 양심에 어긋나는 일은 절대 하고 싶지 않아요.

➠【105年】

　　(A) 있길래　　(B) 있으면　　(C) 있을망정　　(D) 있는지라

• Hint

答案（C），由於句子前面有副詞「아무리」（不管），所以作答時要填入表現對立轉折的選項，也就是「있을망정」（就算……也不……）。

▶아무리 돈을 많이 벌 수 있을망정 양심에 어긋나는 일은 절대 하고 싶지 않아요.

就算賺再多錢，也不想昧著良心去做那種事。

*「-ㄹ망정、-ㄹ/을지언정」（雖然……但……）除了可以與副詞「차라리」（寧願）、「아무리」（不管）連用外，「비록」（即使）也經常會出現在韓檢考題中。

■ **文法題庫087 -라(고) 다＋（否定）**

說明：此文法用來表達對理由、依據的局部否定。譯為「並非……都……」。

歷屆試題 126

（　）가 : 외국에서 김치가 없어서 힘들지요?

나 : 별 말씀을요. 한국 사람(　　　) 다 김치를 좋아하는 것은 아니에요.

➡【103年】

（A）인데도　　　（B）치고는　　　（C）이라고　　　（D）이라니

• Hint

答案（C），由於空格後面的「다 김치를 좋아하는 것은 아니다」（不是都喜歡泡菜）屬於否定狀態，因此符合的選項是「이라고」（並非……都……）。

▶가 : 외국에서 김치가 없어서 힘들지요?

나 : 별 말씀을요. 한국 사람이라고 다 김치를 좋아하는 것은 아니에요.

가 : 住國外沒泡菜很辛苦吧？

나 : 還好（看你說的），<u>不是</u>每個韓國人<u>都</u>喜歡泡菜。

■ **文法題庫088 -라(고) 해서/하여**

說明：此文法用來表達原因、理由。譯為「因為……就……」、「由於……而……」。

歷屆試題 127

（　）아이가 하도 바비 인형을 사 달라고 (　　　) 어쩔 수 없이 사주었어요.

➡【105年】

（A）졸라서　　　（B）달라서　　　（C）골라서　　　（D）서둘러서

• Hint

答案（A），由於句子前面有副詞「하도」（實在），以及空格後面有「어쩔 수 없이 사주었다」（沒辦法只好買了），所以空格內要填入表現「緣由」的選項，也就是「졸라서」（糾纏）。

▶아이가 하도 바비 인형을 사 달라고 졸라서 어쩔 수 없이 사 주었어요.

由於孩子死纏著要買芭比娃娃，所以也就買了。

*「조르다」表示晚輩對長輩或心上人的「央求、糾纏、賴皮」，與韓檢考試也會出現的「보채다」（糾纏、耍賴）意思相同。

■ 文法題庫089 –라고는/–라곤

說明：此文法用來表達失意、潦倒。譯成「所謂……也僅……」、「可以……就只……」。

歷屆試題 128

（　）냉장고가 텅 비었어요. 집에 (　　　) 라면 2개가 전부예요. ➡【103年】

　　　(A) 먹은 채로　　(B) 먹을 거라곤　　(C) 먹게 되는　　(D) 먹을 만큼

• Hint

答案（B），由句尾「전부」（全部）的提示，可以得知家裡也只剩了二包泡麵可以吃，所以答案要選擇「먹을 거라곤」（可以果腹充飢的只……）。

▶냉장고가 텅 비었어요. 집에 먹을 거라곤 라면 2개가 전부예요.

冰箱空蕩蕩的，家裡可以果腹充飢的只有2包泡麵。

■ 文法題庫090 –(이)라고 하는/–라는

說明：此文法用來表達原因、理由。譯成「因為……」、「由於……」。

歷屆試題 129

（　）다음 밑줄 친 부분의 해석으로 가장 알맞은 것을 고르십시오.

　　　그는 그녀와의 결혼이 무리라는 생각에 상심했다. ➡【106年】

　　　(A) 문제가 없다는　　　　　　　(B) 힘들겠다는

　　　(C) 무섭다는　　　　　　　　　(D) 이유가 없다는

答案（B），本題要選出最適合的解說。題目中的名詞「무리」譯成「不可能」，與選項中的「힘들다」（困難）意思相同。

▶다음 밑줄 친 부분의 해석으로 가장 알맞은 것을 고르십시오.

그는 그녀와의 결혼이 힘들겠다는 생각에 상심했다.

請選出解釋下列畫下線部分最適合的選項。

他想到和女友結婚有困難就不禁難過。

■ **文法題庫091　(이)라고 할 수 있다/없다**

說明：本文法用於直接引述。譯為「可以說是……」、「可謂……」。

歷屆試題 130

(　　) 가 : 타이베이는 어떤 곳이에요?

　　나 : 타이베이는 대만의 (　　　) 정치, 경제, 문화의 중심지 역할을 하는

　　　　도시라고 할 수 있어요. ⇒【109年】

　　(A) 수도라도　　(B) 수도이자　　(C) 수도라지만　　(D) 수도라기에

答案（B），使用表達並列的文法作答，從對話中第一句的「타이베이는 대만의」（臺北是臺灣的），還有空格後面的「정치, 경제 문화의 중심지 역할을 하는 도시라고 할 수 있다」（可說是政治、經濟、文化的中心），可以得知應該選擇具有雙重特性的選項，所以助詞「이자」（既是……也是……）是最適合的答案。

▶가 : 타이베이는 어떤 곳이에요?

　나 : 타이베이는 대만의 수도이자 정치, 경제, 문화의 중심지 역할을 하는 도시라고

　　　할 수 있어요.

　가 : 臺北是個什麼樣的地方？

　나 : 臺北既是臺灣的首都，也是政治、經濟、文化的中心。

■ 文法題庫092 (이)라도

說明：本文法用於轉述不確切的事物。譯為「好像……」、「似乎……」。

歷屆試題 **131**

（　　） 가 : 날씨가 좀 흐리네요.

나 : 네, 그렇죠? 마치 비(　　　　) 올 것 같아요.　　　　　　⟹【104年】

(A) 처럼　　　　　(B) 만한　　　　　(C) 라도　　　　　(D) 보다

• Hint

　　答案（C），從第一句的提示「날씨가 좀 흐리네요」（天氣有點陰）可以得知「올 것 같아요」（快要下了），所以最適合的答案是「라도」（似乎……）。

▶가 : 날씨가 좀 흐리네요.

　나 : 네, 그렇죠? 마치 비라도 올 것 같아요.

　가 : 天氣有點陰。

　나 : 嗯，是吧？好像快下雨了。

■ 文法題庫093 (이)라도 –는/ㄴ/은 듯(이)

說明：比喻或形容事物時使用，可譯為「好像……似的」、「如同……一樣」。

歷屆試題 **132**

（　　） 김철수 후보는 선거가 끝나자 결과가 나오지도 않았는데 정권을 (　　　　) 매우
　　　　오만해 보였다.　　　　　　　　　　　　　　　　　　　　　　⟹【106年】

(A) 잡기라도 한 듯이　　　　　　　　(B) 잡으리만치

(C) 잡다시피 해서　　　　　　　　　(D) 잡느니 마느니 하다가

• Hint

　　答案（A），從空格前的「선거가 끝나자 결과가 나오지도 않았다」（選舉剛結束，結果都還沒出來），以及句尾「오만해 보였다」（顯得傲慢），可以得知答案要選「잡기라도 한 듯이」（就像已掌握……似的）。

▶김철수 후보는 선거가 끝나자 결과가 나오지두 않았는데 정권을 잡기라도 한 듯이 매우 오만해 보였다.

金哲修候選人選舉剛結束，結果都還沒出來，就像已掌握政權似的顯得相當傲慢。

(　) 다음 밑줄 친 부분의 해석으로 가장 알맞은 것을 고르십시오.

　　공유 씨가 한류 스타라는 것을 증명이라도 하듯 제작 발표회에 수 많은 외국 기자들이 몰렸다.　　　　　　　　　　　　　　　　　　⇒【106年】

　　(A) 증명이라도 하자　　　　　　　(B) 증명이라도 하는 것처럼

　　(C) 증명하건 말건 간에　　　　　　(D) 증명이라도 한들

• Hint

　　答案（B），這題要選出意思最接近的選項。句中「증명이라도 하듯」表示「彷彿要證明」，所以意思最接近的選項為「증명이라도 하는 것처럼」（像是要證明一樣）。

▶다음 밑줄 친 부분의 해석으로 가장 알맞은 것을 고르십시오.

공유 씨가 한류 스타라는 것을 증명이라도 하는 것처럼 제작 발표회에 수많은 외국 기자들이 몰렸다.

請選出最符合下面劃下線部分的說明。

像是要證明孔劉是韓流明星似的，新片首映會擁入了不少的國外媒體。

■ **文法題庫094 라면 누구나＋（肯定）**

說明：本文法強調假設的情況。譯為「若是……的話，任誰都……」。

(　) 이곳은 (　　　　) 누구나 한번쯤은 가고 싶어하는 관광 명소이다.　⇒【107年】

　　(A) 여행객인데　　　　　　　　　(B) 여행객이라면

　　(C) 여행객이려고　　　　　　　　(D) 어행객보다

• Hint

　　答案（B），由於空格後方出現「누구나」（任何人），所以空格內要套用呼應的文法「여행객이라면」（只要是旅客的話）。

▶이곳은 여행객이라면 누구나 한번쯤은 가고 싶어하는 관광명소이다.

這個地方是每個觀光客都想去一次的旅遊勝地。

■ **文法題庫095** –(으)려(고)

說明：本文法接續於動詞之後，用來表達意圖。譯為「打算……」、「準備……」。

歷屆試題 135

（　）다음 밑줄 친 부분과 의미가 반대인 것을 고르십시오.

비행기에서 내린 승객들이 짐을 <u>찾으려고</u> 모여 있었다.　　➡【102年】

(A) 쌓으려고　　(B) 올리려고　　(C) 맡기려고　　(D) 놓으려고

• **Hint**

答案（C），這題是測試對反義詞的了解。「찾다」（找）的反義詞為「맡기다」（託付、寄放）。

▶다음 밑줄 친 부분과 의미가 반대인 것을 고르십시오.

비행기에서 내린 승객들이 짐을 <u>찾으려고</u> 모여 있었다.

請選出與下列畫下線部分意思相反的選項。

下飛機的乘客們<u>為了找</u>行李都聚集在一起。

歷屆試題 136

（　）애써 문제를 풀려고 해도 문제가 잘 (　　　)지 않네요.　　➡【102年】

　　(A) 풀　　　　(B) 풀리　　　(C) 해결할　　(D) 풀이하

• **Hint**

答案（B），由於題目一開始出現「애써 문제를 풀려고」（努力要解題），還有空格前面的「문제가 잘」（問題好好地），以及空格後面的「–지 않다」（無法……），可以推測出答案應該是「풀리」（破解）。

▶애써 문제를 풀려고 해도 문제가 잘 <u>풀리</u>지 않네요.

為了解題絞盡腦汁，還是<u>沒辦法解題</u>。

*「풀다」是他動詞，表示「解、消、聊、紓」。例句如下：

짐을 풀다. → 安置行李。

몸을 풀다. → 運動前暖身。

노가리를 풀다. → 東誆西騙。

허리띠를 풀다. → 如釋重負。

■ 文法題庫096 –(으)려(고) 들다

說明：本文法接續在動詞之後，用來表達奮力於某種行動。譯為「一意力求……」。

歷屆試題 137

(　　) 그 노인은 시대의 변화에도 불구하고 옛날 방식만 (　　　　). ⟹【108年】

(A) 고집하기 나름이다　　　　　　(B) 고집하기 마련이다

(C) 고집하기 나름이다　　　　　　(D) 고집하려 든다

• Hint

答案（D），從句首「시대의 변화에도 불구하고」（不管時代的變化）的提示，可以得知這是位老頑童，而且還「고집하려 든다」（一意孤行）。

▶그 노인은 시대의 변화에도 불구하고 옛날 방식만 고집하려 든다.
那位老人家從不考慮時代的潮流，還是一意孤行。

■ 文法題庫097 –(으)려(고) –는/ㄴ/은데

說明：本文法接續在動詞之後，用來表示正欲做某事之時，發生了某事。譯為「正想……」。

歷屆試題 138

(　　) 빨래를 (　　　　) 갑자기 비가 와서 그냥 잤다. ⟹【107年】

(A) 하는 김에　　(B) 하려는데　　(C) 하니까　　(D) 하는 편이다

- **Hint**

答案（B），從句尾「비가 와서 그냥 잤다」（因為下雨，就直接去睡了）的提示，得知空格內要填入表達原先的意圖的選項，也就是「하려는데」（正想⋯⋯）。

▶빨래를 하려는데 갑자기 비가 와서 그냥 잤다.

正要洗衣服，突然下起雨，就直接去睡了。

■ **文法題庫098　–(으)려(고) 하다**

說明：本文法接續在動詞之後，用來表達意願。譯為「想⋯⋯」、「準備⋯⋯」。

歷屆試題 139

(　) 다음 밑줄 친 부분과 의미가 비슷한 표현을 고르십시오.

너무 피곤해서 이번 주말에 집에서 쉬려고 해요.　　➡【103年】

(A) 쉬는가 해요　　　　　　　(B) 쉬게 돼요

(C) 쉴까 해요　　　　　　　　(D) 쉬면 돼요

- **Hint**

答案（C），這題是測試對相似詞的了解。「쉬려고 하다」（想休息）的同義語為「쉴까 해요」（想要不要休息）。

▶다음 밑줄 친 부분과 의미가 비슷한 표현을 고르십시오.

너무 피곤해서 이번 주말에 집에서 쉴까 해요.

請選出與下列畫下線部分意思相近的選項。

因為太累了，所以在想週末要不要在家休息。

歷屆試題 140

(　) 가 : 올 설날에 보너스를 많이 타면 새 자동차를 (　　　).

나 : 좋은 생각이예요.　　➡【103年】

(A) 사곤 하면 기분이 좋아요　　(B) 사려고 하니 기분이 좋아요

(C) 사서 기분이 좋아요　　　　(D) 사고 보니 기분이 좋아요

　　答案（B），由於題目一開始提到「올 설날에 보너스를 많이 타면」（如果今年春節領到很多獎金），加上空格前方的「새 자동차」（新車），可以推測出話者有計畫要買新車，因此要選擇「사려고 하니 기분이 좋아요」（想到要買心情就很好）。

▶가 : 올 설날에 보너스를 많이 타면 새 자동차를 <u>사려고 하니 기분이 좋아요</u>.

　나 : 좋은 생각이에요.

　가 : 如果今年過年領到很多年終獎金，<u>想到要買部新車心情就很好</u>。

　나 : 好主意。

■ **文法題庫099 –(으)려니 하다**

說明：本文法接續在動詞之後，用來表達估計、推測或預料。譯為「想必……」。

歷屆試題 141

(　　) 밑줄 친 부분을 바꾸어 쓸 때 가장 알맞은 것을 고르십시오.

　　춘천에 가기만 하면 남편을 <u>만나려니 했다</u>.　　　　➡【102年】

　　(A) 만날 줄은 몰랐다　　　　　(B) 만날 것이리라 생각했다

　　(C) 만날 수 있다고 생각했다　　(D) 만난 줄 알았다

　　答案（B），這題要選出最適合替換的選項。文法「–려니」（想必）與「–리라」（一定會）同義，所以「만나려니 했다」（以為能見到）與「만날 것이리라 생각했다」（以為可以見到）意思一樣。

▶밑줄 친 부분을 바꾸어 쓸 때 가장 알맞은 것을 고르십시오.

춘천에 가기만 하면 남편을 <u>만날 것이리라 생각했다</u>.

請選出替換畫下線部分時最適合的選項。

<u>以為</u>去春川<u>就</u>可以見到老公。

■ **文法題庫100 –(으)려다(가)**

說明：本文法接續在動詞之後，用來表達欲言又止。譯為「正想……卻又……」。

歷屆試題 **142**

() 가：집에 도착하면 나한테 전화하라고 했잖아요.

　　나：미안해요. 연락을 (　　) 갑자기 일이 생겨서 깜빡했어요.　➡【103年】

　　(A) 드리려다가　(B) 드리고자　(C) 드리던데　(D) 드리다 보니

• Hint

　　答案（A），由空格前方的「연락」（聯絡）和後方的「갑자기 일이 생겨」（突然有事），便知道要選擇符合「轉換其他狀態」的文法，也就是「드리려다가」（本來想聯絡……，但……）

▶가：집에 도착하면 나한테 전화하라고 했잖아요.

　나：미안해요. 연락을 드리려다가 갑자기 일이 생겨서 깜빡했어요.

　가：不是叫你到家就回電話嗎？

　나：抱歉，本來想聯絡你的，但突然有事就忘了。

■ **文法題庫101 –(으)려던 참에/참인데/참이다**

說明：本文法接續在動詞之後，用來表達正要做某事。譯成「正打算……」。

歷屆試題 **143**

() 가：목이 쉬었네요. 감기 걸렸어요?

　　나：네, 조금이요. 안 그래도 막 약을 (　　).　➡【103年】

　　(A) 먹을 것 같아요　　　　(B) 먹을 뻔했어요

　　(C) 먹으려던 참이에요　　　(D) 먹고 말겠어요

• Hint

　　答案（C），由空格前方的副詞「막」（正要），可以推測出他「약을」（服藥），所以答案為「먹으려던 참이에요」（正打算要吃）。

▶가 : 목이 쉬었네요. 감기 걸렸어요?

나 : 네. 조금이요. 안 그래도 막 약을 먹으려던 참이에요.

가 : 聲音沙啞了呢，感冒了嗎？

나 : 是啊，有一點。正打算要吃藥。

■ **文法題庫102 –(으)려면**

說明：本文法接續在動詞之後，用來表達假設。譯為「如想……要……」。

歷屆試題 **144**

() 다음 두 문장을 가장 알맞게 연결시킨 것을 고르십시오.

한국 문화에 익숙해지다./시간이 좀 걸릴 거예요.　　　⟹【103年】

(A) 한국문화에 익숙해지면 시간이 좀 걸릴 거예요.

(B) 한국문화에 익숙해진다면 시간이 좀 걸릴 거예요.

(C) 한국문화에 익숙해지거든 시간이 좀 걸릴 거예요.

(D) 한국문화에 익숙해지려면 시간이 좀 걸릴 거예요.

• Hint

答案（D），這題是考如何連接兩個子句為一個長句，由第一句的「한국문화에 익숙해지다」（熟悉韓國文化），和第二句的「시간이 좀 걸릴 거예요」（要花點時間），可以得知應該選擇具有「雙重特性」的文法，所以連接詞「–려면」（如想……要……）是最適合的選項。

▶다음 두 문장을 가장 알맞게 연결시킨 것을 고르십시오.

한국문화에 익숙해지려면 시간이 좀 걸릴 거예요.

請選出最適合連結下列兩個句子的選項。

如想熟悉韓國文化，要花點時間。

■ **文法題庫103 (으)로**

說明：本文法用來表達原因、理由、依據。譯為「因……」、「由於……」。

歷屆試題 145

（　）태풍(　　　) 모든 선박이 발이 묶였다. ➡【102年】

（A）이 （B）으로 （C）에서 （D）은

• **Hint**

答案（B），由於空格前方出現「태풍」（颱風），後面出現「선박이 발이 묶였다」（船舶被困住），可以推測出前面的颱風是原因，所以答案要選「으로」（因為）。

▶태풍으로 모든 선박이 발이 묶였다.

因颱風攪局，所有的船隻都被困住了。

歷屆試題 146

（　）가：이 식당이 돼지갈비로 유명한 곳이거든요.

　　　나：와~ 손님이 정말 (　　　). ➡【103年】

（A）많을까요 （B）많잖아요 （C）많긴요 （D）많네요

• **Hint**

答案（D），從第一句的「돼지갈비로 유명한 곳」（以豬肋排聞名的地方），可以推測出餐廳人潮一定會多，因此答案要選擇肯定語句的「많네요」（太多了吧）。

▶가：이 식당이 돼지갈비로 유명한 곳이거든요.

　나：와~ 손님이 정말 많네요.

　가：這間餐廳是以豬肋排聞名的地方呢。

　나：哇塞，客人也太多了吧。

■ **文法題庫104 (으)로 손꼽다**

說明：本文法接續在名詞後面，用來表達數一數二、屈指可數。譯為「首屈一指」、「並駕齊驅」。

() 미국 메트로폴리탄 박물관, 프랑스의 루브르 박물관, 영국의 대영박물관과

함께 어깨를 나란히 하며 세계 4대 박물관() 국립고궁박물관은 대만의

자랑이다.　　　　　　　　　　　　　　　　　　　　　　　　　➡【108年】

(A) 에야 손꼽는　　　　　　　　　　(B) 으로 손꼽히는

(C) 밖에 손꼽는　　　　　　　　　　(D) 부터 손꼽히는

• Hint

　　答案（B），本題要使用表達「並列」的文法作答，由於前文提到「세계 4대 박물관」（世界4大博物館），後文提到「국립고궁박물관」（國立故宮博物院），可見都是能相提並論的世界級博物館，所以答案為「으로 손꼽히는」（並駕齊驅的）。

▶미국 메트로폴리탄 박물관, 프랑스의 루브르 박물관, 영국의 대영박물관과 함께 어깨를 나란히 하며 세계 4대 박물관<u>으로 손꼽히는</u> 국립고궁박물관은 대만의 자랑이다.

與美國的大都會博物館、法國的羅浮宮博物館、英國的大英博物館一同<u>被譽為</u>世界4大博物館的國立故宮博物院，是臺灣的驕傲。

■ 文法題庫105 (으)로 인해서/인하여/인한

說明：本文法用來表達緣由、原因。譯為「由於……」、「因為……」。

() 어제 소나기로 인해 () 야구 경기를 계속할 수 없었다.　➡【107年】

(A) 의외로　　　　(B) 도리어　　　　(C) 오로지　　　　(D) 도저히

• Hint

　　答案（D），這題是測試對副詞的理解，從空格前面的提示「소나기로 인해」（因為陣雨），還有後面的提示「야구 경기를 계속할 수 없었다」（棒球比賽無法繼續），可以得知要選擇導致結果的副詞，也就是「도저히」（完全）。

▶어제 소나기로 인해 <u>도저히</u> 야구 경기를 계속할 수 없었다.

因為昨天的陣雨，棒球比賽<u>完全</u>無法繼續進行。

（　） 타이루거 국가공원의 특색은 협곡과 절벽이 있으며, 조용한 풍경, 높은 절벽과
　　 "타이루거 요우샤"(　　　) 대만의 8 개 명승 중 하나가 되었다. ➡【108年】

（A）는 물론　　　（B）를 비롯해　　　（C）로 인해　　　（D）는 커녕

・Hint

　　答案（C），由於空格前方說明，被列為「대만의 8 개 명승」（臺灣8大景觀）
的原因是「협곡과 절벽이 있으며, 조용한 풍경, 높은 절벽과 "타이루거 요우샤"」
（有峽谷和絕壁，幽靜的景觀、高聳的峭壁及「太魯閣幽峽」），因此答案要選擇表
示原因的選項「로 인해」（由於）。

▶타이루거 국가공원의 특색은 협곡과 절벽이 있으며, 조용한 풍경, 높은 절벽과
　"타이루거 요우샤"로 인해 대만의 8 개 명승 중 하나가 되었다.
　太魯閣國家公園的特色在於峽谷和絕壁，由於幽靜的景觀、高聳的峭壁及「太魯閣
　幽峽」而被列為臺灣8大景觀之一。

（　） 다음 밑줄 친 부분과 바꿔 쓸 수 있는 것을 고르십시오.

　　 대다수의 젊은이들의 자기 외모로 인하여 고민을 해 본 적이 있다고 합니다.

➡【108年】

（A）외모에 따라　　　　　　（B）외모로 말미암아

（C）외모에도 불구하고　　　（D）외모를 비롯해서

・Hint

　　答案（B），這題要選出可以替換的選項。由於「외모로 인하여」的意思是「因
為外貌」，因此與「외모로 말미암아」（因為外貌）意思相同。

▶다음 밑줄 친 부분과 바꿔 쓸 수 있는 것을 고르십시오.

　대다수의 젊은이들의 자기 외모로 말미암아 고민을 해 본 적이 있다고 합니다.

　請選出能夠與下列畫下線部分替換的選項。

　據說大多數的年輕人，都曾經因為自己的外貌而煩惱過。

說明：本文法用來表達概括、包括。譯為「無論⋯⋯都⋯⋯」、「不管⋯⋯全都
⋯⋯」。

歷屆試題 151

(　　) 스마트폰 덕분에 시간과 장소를 (　　　　) 수시로 뉴스를 들을 수 있게 되었다.

➡【109年】

(A) 가리지 않고　　　　　　　　(B) 구분없이

(C) 나눌 필요없고　　　　　　　(D) 분리하지 않게

• Hint

答案（A），從空格前方的「시간과 장소」（時間和場所），以及後面的「수시로 뉴스를 들을 수 있다」（可以隨時聽到新聞），可以得知答案為「가리지 않다」（不分）。

▶스마트폰 덕분에 시간과 장소를 <u>가리지 않고</u> 수시로 뉴스를 들을 수 있게 되었다.
　多虧了智慧型手機，<u>不分</u>時間和場所，可以隨時聽到新聞。

■ 文法題庫107 –를/을 불문하고(막론하고)

說明：本文法用來表達概括、包括。譯為「無論⋯⋯都⋯⋯」、「不管⋯⋯全都
⋯⋯」。

歷屆試題 152

(　　) 다음 밑줄 친 부분과 의미가 가장 비슷한 것을 고르십시오.

　　대만에 오면 반드시 드셔야 할 음식은 버블티예요. 버블티는 남녀노소를
　　<u>불문하고</u> 누구나 좋아하는 음식입니다.　　　　➡【109年】

(A) 불구하고　　(B) 막론하고　　(C) 구분하고　　(D) 포함하고

• Hint

答案（B），這題是測試對同義詞的了解，文章中「불문」（不問）的同義詞是「막론」（莫論）。

▶다음 밑줄 친 부분과 의미가 가장 비슷한 것을 고르십시오.

대만에 오면 반드시 드셔야 할 음식은 버블티예요. 버블티는 남녀노소를 막론하고 누구나 좋아하는 음식입니다.

請選出與下列畫下線部分意思最接近的選項。

來到臺灣一定要吃的美食就是珍珠奶茶，珍珠奶茶是不分男女老少，誰都愛喝的飲料。

■ **題庫108 −ㅁ/음에 따라**

說明：本文法用來表達原因、理由、依據。譯為「由於……」、「隨著……」。

歷屆試題 153

（　）다음 밑줄 친 부분과 바꿔 쓸 수 있는 것을 고르십시오.

　　최근 혼인율이 감소함에 따라 출산율도 감소하고 있는데 이는 결혼을 기피하는 풍조와 결혼을 해도 아이를 낳지 않는 경우가 많아졌기 때문이다.

➡【106年】

(A) 감소하는 반면　　　　　(B) 감소하는 이상

(C) 감소하면서　　　　　　(D) 감소한다고 해도

• Hint

　　答案（C），這題是測試對同義詞的了解。「감소함에 따라」的意思是「隨著減少」，因此可以替換的選項是「감소하면서」（減少的同時）。

▶다음 밑줄 친 부분과 바꿔 쓸 수 있는 것을 고르십시오.

최근 혼인율이 감소하면서 출산율도 감소하고 있는데 이는 결혼을 기피하는 풍조와 결혼을 해도 아이를 낳지 않는 경우가 많아졌기 때문이다.

請選出能夠與下列畫下線部分替換的選項。

結婚率下降的同時，出生率也正在減少，這是因為不想結婚的風氣，以及即使結了婚也不想生小孩的情況越來越多。

（　　）다음 밑줄 친 부분과 바꿔 쓸 수 있는 것을 고르십시오.

과학이 <u>발전해 감에 따라</u> 우리 생활도 더욱 편리해지고 있다.　　　　⇒【109年】

（A）발전해 간다고 하지만　　　　　　（B）발전해 가는 데 반해

（C）발전해 감에도 불구하고　　　　　（D）발전해 가면서

• Hint

答案（D），這題也是測試對同義詞的了解。文章中的「발전해 감에 따라」意思是「隨著發展」，因此意思相同的選項是「발전해 가면서」（發展的同時）。

▶다음 밑줄 친 부분과 바꿔 쓸 수 있는 것을 고르십시오.

과학이 <u>발전해 가면서</u> 우리 생활도 더욱 편리해지고 있다.

請選出能夠與下列畫下線部分替換的選項。

<u>隨著</u>科技的<u>發展</u>，我們的生活也變得更便捷。

■ **文法題庫109 –만 –(으)면**

說明：本文法用來強調前提條件或狀況。譯為「只要……就……」、「一……便……」。

（　　）아침 식사는 식권을 호텔 식당에 주기（　　　）하시면 됩니다.　　⇒【102年】

（A）도　　　　　（B）만　　　　　（C）까지　　　　　（D）조차

• Hint

答案（B），本題要用表達「強調」的文法來作答，因此空格內要填入表示「前提」的選項「만」（只要）。

▶아침 식사는 식권을 호텔 식당에 주기<u>만</u> 하시면 됩니다.

<u>只要</u>把餐券給飯店的餐廳就可以吃早餐。

（　） 가 : 틈만 나면 시를 읽는 습관이 부럽습니다.

　　　 나 : 뭘요. 시란 (　　　) 만듭답니다. ⟹【105年】

　　　 (A) 인간의 마음을 탁하게 　　　　　　 (B) 지능 지수를 좋게

　　　 (C) 사람의 행동을 거칠게 　　　　　　 (D) 사람의 마음을 부드럽게

• Hint

　　答案（D），從第一句的「부럽다」（羨慕），可以推測出空格內要填入表示正面的選項，也就是「사람의 마음을 부드럽게」（使人心曠神怡）。

▶ 가 : 틈만 나면 시를 읽는 습관이 부럽습니다.

　 나 : 뭘요. 시란 사람의 마음을 부드럽게 만듭답니다.

　 가 : 真羨慕你只要有空就會讀詩的習慣。

　 나 : 沒有啦，詩能使人心曠神怡。

■ 文法題庫110 –만큼(처럼)

說明：本文法用來比較、比喻。譯為「這般……的」、「那樣……地」。

（　） 자연스러운 미소(　　　) 아름답고 상대방을 감동시키는 것은 없다.

⟹【108年】

　　(A) 나마 　　　 (B) 만큼 　　　 (C) 커녕 　　　 (D) 밖에

• Hint

　　答案（B），由於空格後面是「아름답고 상대방을 감동시키는 것은 없다」（沒有比……更美麗動人），因此空格內要用表達「強調」的文法來作答。題目中的「은 없다」（沒有）經常會與選項中的「만큼」（表示程度）連用，表示「再沒這般」。

▶ 자연스러운 미소만큼 아름답고 상대방을 감동시키는 것은 없다.

　 沒有什麼比自然的微笑更美麗、更動人。

說明：本文法用來表達假定的前提條件。譯為「或若……」、「（假如）……的話」。

歷屆試題 **158**

（　　）혹시 시간이 (　　　) 저와 차 한잔 하시겠어요?　　　　⟹【102年】

(A) 있어도　　　(B) 계시면　　　(C) 있으시면　　　(D) 있더니

• Hint

答案（C），本題要用表達「假設」的文法來作答，也就是根據情況，表達自己的意見或看法，然後向對方提出建議。由於空格前方出現「혹시」（如果），因此空格內要填入假設的選項「있으시면」（有的話）。

▶혹시 시간이 있으시면 저와 차 한잔 하시겠어요?

倘若有時間，可以跟我喝杯茶嗎？

歷屆試題 **159**

（　　）가 : 이번에 차를 (　　　) 돈이 필요해서 지금 열심히 저축하고 있어요.

나 : 그러시군요. 어서 많이 모아서 좋은 차를 사세요.　　⟹【105年】

(A) 바꾸기가　　　　　　　　(B) 바꿀 바에

(C) 바꾸자면　　　　　　　　(D) 바꾸기까지

• Hint

答案（C），從空格前方的「차」（車），以及後方的「열심히 저축하고 있어요」（正在努力儲蓄），得知空格內要填入原因或理由，也就是「바꾸자면」（如果要換）。

▶가 : 이번에 차를 바꾸자면 돈이 필요해서 지금 열심히 저축하고 있어요.

나 : 그러시군요. 어서 많이 모아서 좋은 차를 사세요.

가 : 這次如果要換車會需要錢，所以正在拚命存錢。

나 : 這樣啊，祝你早日圓夢（趕快存到很多錢換好車）。

■ **文法題庫112** –(으)면 몰라도

說明：本文法用來表達假定的例外條件。譯為「除非……不然……」。

160

（ ）가 : 하루에 타이베이를 다 구경할 수 있을까요?

　　나 : (　　　) 하루에 다 구경하기가 힘들 것 같아요.　　➡【109年】

　　(A) 이틀인들　　　　　　　　(B) 이틀이더라도

　　(C) 이틀이라면서요　　　　　(D) 이틀이면 몰라도

• **Hint**

　　答案（D），從空格後方的「하루에 다 구경하기가 힘들 거 같다」（很難在一天都看完），可以推測出空格內要填入「假設」的文法，也就是「이틀이면 몰라도」（除非兩天、至少兩天）。

▶가 : 하루에 타이베이를 다 구경할 수 있을까요?

　나 : 이틀이면 몰라도 하루에 다 구경하기가 힘들 것 같아요.

　가 : 一天之內可以將臺北逛完嗎？

　나 : 兩天的話就不知道了，但一天是不可能都逛透的。

■ **文法題庫113** –(으)면 얼마든지

說明：本文法用來表達說話者的推測、判斷。譯為「將會……」、「想必……」。

161

（ ）아이랑 놀기는 생각보다 어렵지 않다. 주위를 살펴보면(　　) 좋은 방법이있다.　　➡【106年】

　　(A) 별로　　　(B) 얼마든지　　　(C) 일절　　　(D) 결코

• **Hint**

　　答案（B），本題要用表達「推測」的文法來作答。由於空格前方有「주위를 살펴보면」（只要多觀察周遭）的提示，所以知道答案要選擇表達「推測、判斷」的選項，也就是「얼마든지」（總會）。

▶아이랑 놀기는 생각보다 어렵지 않다. 주위를 살펴보면 얼마든지 좋은 방법이 있다.

陪孩子玩沒有想的那麼難，只要多觀察周遭，總會有好方法。

*相同考題請參考（P.149）「文法題庫154 아무리 –아/어/여도、아무리 –(ㄹ지)라도」。

■ **文法題庫114 –(으)면서[1]**

說明：本文法有兩種用法，一種是用來表達行為同時進行、動作同時存在，譯為「是……又是……」；另一種是用來表達原因、理由、依據，譯為「由於……」、「隨著……」。

歷屆試題 162

（　）최근 스마트폰을 사용하는 시간이 (　　　) 이와 관련된 각종 질병이
사회적으로 큰 문제가 되고 있다. 따라서 스마트폰 사용자의 주의가 필요하다.

➡【107年】

(A) 늘어나면서　(B) 넓어지면서　(C) 느려지면서　(D) 떨어지면서

• Hint

答案（A），本題要用表達「因果」的文法作答。由於空格後方是「이와 관련된 각종 질병이 사회적으로 큰 문제가 되고 있다」（與此相關的各種疾病成為社會的一大問題），因此要選擇可以帶出後續結果的選項，也就是「늘어나면서」（隨著……增加）。

▶최근 스마트폰을 사용하는 시간이 늘어나면서 이와 관련된 각종 질병이 사회적으로 큰 문제가 되고 있다. 따라서 스마트폰 사용자의 주의가 필요하다.

最近隨著手機使用時間的增加，也引發了各種疾病，成為社會的大問題，因此手機使用者應注意。

*相同考題請參考（P.111）「文法題庫108 –ㅁ/음에 따라」。

■ **文法題庫115** –(으)면서²

說明：本文法用來表達行為同時進行、動作同時存在。譯為「是……也是……」。

歷屆試題 163

（　）이곳은 한국 드라마 '모래시계'의 (　　　) 대표적 해돋이 명소로 많은
관광객들의 사랑을 받고 있다. ➡【111年】

(A) 촬영지였더라면　　　　　　(B) 촬영지였다 해도

(C) 촬영지면서　　　　　　　　(D) 촬영지일 뿐

• **Hint**

答案（C），本題要用表達「因果」的文法來作答。由於空格前面提到了「드라마 '모래시계'」（電視劇『沙漏』），後面又提及「대표적 해돋이 명소」（具代表性的日出景點），因此空格內要填入相繼伴隨的前提，也就是「촬영지면서」（既是拍攝景點，也是）。

▶이곳은 한국 드라마 '모래시계'의 <u>촬영지면서</u> 대표적 해돋이 명소로 많은
관광객들의 사랑을 받고 있다.

這裡<u>既是</u>韓國電視劇『沙漏』的<u>取景地點</u>，<u>也是</u>具代表性的看日出景點。

■ **文法題庫116** –(으)면서까지

說明：本文法用來表示過多的行為或動作。譯為「有必要誇張到（那麼）……」。

歷屆試題 164

（　）가 : 어제 저녁 뉴스에서 들었는데 요즘 일부 젊은이들이 다이어트를 하다가
건강을 상하기도 한대.

나 : 나도 그 뉴스를 들었어. 그런데 그렇게 (　　　) 몸매에 신경 쓸 필요가
있을까? ➡【105年】

(A) 하기에　　(B) 할 바에야　　(C) 하면서까지　　(D) 하기까지야

答案（C），從空格前方的「그렇게」（那麼）和後方的「몸매에 신경 쓸 필요가 있을까」（有必要在意身材嗎），可以推測出空格內要選擇「하면서까지」（誇張到）。

▶가 : 어제 저녁 뉴스에서 들었는데 요즘 일부 젊은이들이 다이어트를 하다가 건강을 상하기도 한대.

　나 : 나도 그 뉴스를 들었어. 그런데 그렇게 <u>하면서까지</u> 몸매에 신경쓸 필요가 있을까?

　가 : 昨天晚上聽到新聞說，最近有些年輕人為了瘦身甚至危害到身體的報導。

　나 : 我也聽到了那則新聞，但是，有必要<u>誇張到</u>那麼注重身材嗎？

■ 文法題庫117　–(으)면서도

說明：本文法用於敘述兩種以上的動作或狀態時。譯為「不但……而且……」的意思。

歷屆試題 165

（　） 일월담은 경치가（　　　） 각종 시설이 잘 되어 있어서 관광객들이 많이 찾아갑니다.　　　➡【109年】

　　(A) 좋기는 하나　(B) 좋으면서도　(C) 좋지만　　(D) 좋을텐데

答案（B），從空格前方的「경치」（景致）和後方的「각종 시설」（各類設施），可以推測出空格內要填入兩者兼具的選項，也就是「좋으면서도」（不但優美而且）。

▶일월담은 경치가 <u>좋으면서도</u> 각종 시설이 잘 되어 있어서 관광객들이 많이 찾아갑니다.
日月潭<u>不僅</u>景觀優美<u>且</u>設施齊全，深受遊客的喜愛。

■ 文法題庫118 –아/어/여 보았자(봤자)＋（否定）

說明：本文法用來表達對事情消極的讓步。譯為「即便……也不會／難以……」。

歷屆試題 166

（　）다음 밑줄 친 부분에 알맞지 않은 것을 고르십시오.

　　가 : 벌써 8시예요. 파티에 늦겠어요. 빨리 갑시다.

　　나 : 지금 가 봤자 너무 늦었어요. 여기에서 파티 장소까지 한 시간 이상 걸려요.
　　　　파티는 9시까지예요.　　　　　　　　　　　　　　　　　　➡【103年】

　　(A) 가 봐야　　　(B) 가나 마나　　　(C) 가도　　　(D) 가서

• **Hint**

　　答案（D），這題是要從選項中選擇唯一錯誤的答案。題目中的「가 봤자」意思是「就算去了」，而4個選項中，（A）是「가 봐야」（即便去了也不會）；（B）是「가나 마나」（即便去了也難以）；（C）是「가도」（即便去了也不會），所以不能互換的選項是（D）「가서」（去了）。

▶다음 밑줄 친 부분에 알맞지 않은 것을 고르십시오.

　가 : 벌써 8시예요. 파티에 늦겠어요. 빨리 갑시다.

　나 : 지금 가 봤자 너무 늦었어요. 여기에서 파티 장소까지 한 시간 이상 걸려요.
　　　파티는 9시까지예요.

請選出不適合和畫下線部分替換的選項。

가 : 已經8點了，派對要遲到了，趕快走吧。

나 : 現在就算去也晚了。從這裡到派對會場需要一個小時以上，派對只到9點。

■ 文法題庫119 –아서/어서/여서 그런지

說明：本文法用來推測原因。譯為「可能是因為……」、「大概是由於……」。

（　　）가 : 아직 이른데 지금 점심을 먹으면 좀 그러네.

　　　　나 : 나 아침을 바나나 하나만 (　　　　) 지금 배가 많이 고파요.　　➡【108年】

　　　　(A) 먹다보면　　　(B) 먹었을테니　　(C) 먹어서인지　　(D) 먹던테

• Hint

　　答案（C），由空格前方的「하나만」（只有一個），以及空格後面的「지금 배가 많이 고프다」（現在肚子很餓），可以得知空格內要選擇表達「推測原因」的文法，也就是「먹어서인지」（可能是因為吃了）。

▶가 : 아직 이른데 지금 점심을 먹으면 좀 그러네.

　나 : 나 아침을 바나나 하나만 <u>먹어서인지</u> 지금 배가 많이 고파요.

　가 : 還很早，現在吃午餐的話有點曖昧。

　나 : <u>可能是因為</u>我早餐只<u>吃</u>了根香蕉，肚子已經餓翻了。

■ **文法題庫120 –아야/어야/여야 되다**

說明：本文法用來表達理當如何。譯為「應該……」、「必須……」、「得……」。

（　　）다음 밑줄 친 부분과 의미가 가장 비슷한 것을 고르십시오.

　　　　유능한 여행 가이드가 되려면 물론 전문 지식도 중요하지만 외국어도 <u>잘해야
돼요</u>.　　　　　　　　　　　　　　　　　　　　　　　　➡【109年】

　　　　(A) 잘하지 않으면 안 돼요　　　　　(B) 잘하는 셈이에요

　　　　(C) 잘하기 십상이에요　　　　　　 (D) 잘한단 말이에요

• Hint

　　答案（A），這題要選出意思最相近的選項。「잘 해야 돼요」意思是「應該要做好」，因此意思相近的是「잘하지 않으면 안 돼요」（不能做不好）。

▶다음 밑줄 친 부분과 의미가 가장 비슷한 것을 고르십시오.

유능한 여행 가이드가 되려면 물론 전문 지식도 중요하지만 외국어도 잘하지 않으면 안 돼요.

請選出與下列畫下線部分意思最接近的選項。

要成為一個優秀的導遊，專業知識固然重要，但外語說不好是不行的。

■ 文法題庫121 –(이)야말로

說明：本文法用來強調確認。譯為「……才是」、「……最能」。

歷屆試題 169

(　　) 가 : 이 카메라가 마음에 드는데, 가격이 좀 비싸네요.

　　　나 : 그렇기는 해도 이 카메라(　　　　) 손님이 원하시는 기능을 다 갖고 있어요.　　　➡【109年】

　　(A) 마저　　　　(B) 만한　　　　(C) 야말로　　　　(D) 에서

• Hint

　　答案（C），由於空格前方提到「그렇기는 해도」（就算那樣），空格後面提到「손님이 원하시는 기능을 다 갖고 있다」（具備所有顧客想要的功能），因此空格內應該選擇符合加強語氣的選項「야말로」（才是、正是）。

▶가 : 이 카메라가 마음에 드는데, 가격이 좀 비싸네요.

　나 : 그렇기는 해도 이 카메라야말로 손님이 원하시는 기능을 다 갖고 있어요.

　가 : 好想要這台相機，只是價錢有點貴。

　나 : 就算那樣，這台相機正具備了所有您想要的功能。

歷屆試題 170

(　　) 밑줄 친 부분을 바꾸어 쓸 때 가장 알맞은 것을 고르십시오.

　　운동이야말로 좋은 다이어트 방법이지요.　　　➡【110年】

　　(A) 운동만이　　　　　　　(B) 운동만큼

　　(C) 운동일 뿐만이 아니라　　(D) 운동이 가장

答案（D），這題要選出最適合替換的選項。由於「운동이야말로」的意思是「運動才是」，所以意思相同的選項是「운동이 가장」（運動是最佳）。

▶밑줄 친 부분을 바꾸어 쓸 때 가장 알맞은 것을 고르십시오.

운동이 가장 좋은 다이어트 방법이지요.

請選出替換畫下線部分時最適合的選項。

運動是最好的瘦身方法。

■ **文法題庫122 −았/었더니**

說明：本文法接續在動詞後面，用來表達說話者本人的自述，或某種舉動之後發現、確認了某種情況。譯為「才……就……」、「方……卻……」、「才會……」。

歷屆試題 171

（　）조금 쉬라고 했더니 (　　　) 잠을 자는군.　　　　　　　　⟹【102年】

　　（A）갑자기　　　（B）드디어　　　（C）아예　　　（D）나중에

答案（C），從空格前方「조금 쉬라고 했더니」（才叫他休息一下）中的「했더니」（才）可推測出空格內要填入說話者與聽者之間截然不同的反應，也就是「아예」（乾脆）。

▶조금 쉬라고 했더니 아예 잠을 자는군.

才叫他休息一下，卻乾脆睡了起來。

歷屆試題 172

（　）어제 오랜만에 (　　　) 온 몸이 쑤신다.　　　　　　　　⟹【108年】

　　（A）운동을 했더니　　　　　　（B）운동했을까 봐

　　（C）운동했을테니　　　　　　（D）운동한 후에야

• Hint

答案（A），由於空格的前後為同一人，且空格的前面表示自己做了某事「어제 오랜만에」（昨天好久沒），空格的後面表示所得到結果「온 몸이 쑤신다」（全身痠痛），所以答案要選擇表示「前後因果」的文法，也就是「운동을 했더니」（做了運動了）。

▶어제 오랜만에 <u>운동을 했더니</u> 온 몸이 쑤신다.

昨天<u>做了</u>許久沒做的<u>運動</u>，現在全身痠痛。

■ **文法題庫123 –았/었더라면**

說明：「–았/었더라면」常接續在動詞後面，用來表達對以往的事物感到後悔、婉惜。譯為「如果……也就……」、「若是……就……」。

歷屆試題 173

（　　）가 : 혹시 마지막 기차가 이미 떠났나요?

나 : 네, 사실 3분만 빨리 (　　　) 기차를 놓치지 않았을 거예요.　　➡【107年】

(A) 와서　　　　(B) 왔지만　　　(C) 왔더라면　　(D) 왔더니

• Hint

答案（C），由於空格的後面有根據情況發表了自己的意見或看法的「기차를 놓치지 않았을 거예요」（就不會錯過火車了），且空格前面有向對方提出建議的「3분만 빨리」（只要早3分鐘），所以可以推斷出答案是表示假設的選項「왔더라면」（如果來）。

▶가 : 혹시 마지막 기차가 이미 떠났나요?

나 : 네, 사실 3분만 빨리 <u>왔더라면</u> 기차를 놓치지 않았을 거예요.

가 : 請問最後一班火車開了嗎？

나 : 是的，其實只要早3分鐘到<u>的話</u>，就不會錯過火車了。

(　) 가 : 지금 성수기인데 고속철도표를 구할 수가 있나요?

　　나 : 겨우 입석표를 살 수가 있었어요. 미리 (　　　) 그렇게 고생하지 않았을
　　　　텐데… ➥【109年】

　　(A) 예매했다니　　　　　　　　(B) 예매하기로는

　　(C) 예매했더라면　　　　　　　(D) 예매하려니까

• Hint

　　答案（C），這題也是考「根據情況發表自己的意見或看法」的文法。由於空格前面提到「미리」（事先），以及空格後面提到「그렇게 고생하지 않았을텐데」（應該就不需要那麼辛苦了），所以答案要選擇表示假設的選項「예매했더라면」（如果預購）。

▶가 : 지금 성수기인데 고속철도표를 구할 수가 있나요?

　나 : 겨우 입석표를 살 수가 있었어요. 미리 <u>예매했더라면</u> 그렇게 고생하지 않았을
　　　텐데…

　가 : 現在是旺季，能買到高鐵票嗎？

　나 : 好不容易才買到站票。<u>如果</u>早點<u>預購</u>應該就不需要這麼辛苦了。

■ **文法題庫124　–았/었을 터인데(텐데)**

說明：本文法用來表達感嘆、婉惜或後悔。譯為「若是……可能……」。

(　) 가 : 이번 여행에 후회되는 일이 있어요?

　　나 : 시간이 좀 많았으면 타이베이를 제대로 (　　　) 후회돼요.　➥【109年】

　　(A) 구경할려고　　　　　　　　(B) 구경하고자

　　(C) 구경했을 텐데　　　　　　　(D) 구경할 겸인데

• Hint

答案（C），本題考「根據情況發表自己的意見或看法」的文法。由於第二句一開始提到「시간이 좀 많았으면」（如果時間多一點），接著又提到「타이베이를 제대로」（把臺北徹底地），而空格的後面是「후회돼요」（好後悔），所以可以推測出答案是表示假設的「구경했을 텐데」（可以好好地逛）。

▶가 : 이번 여행에 후회되는 일이 있어요?

나 : 시간이 좀 많았으면 타이베이를 제대로 구경했을 텐데 후회돼요.

가 : 這次旅行有什麼後悔的事嗎？

나 : 如果時間再多一些，就能好好地逛臺北，現在有點後悔。

■ 文法題庫125 –았/었을 테니까

說明：本文法用來表達推測或想法。譯為「應該……」、「該……了」。

歷屆試題 **176**

() 가 : 지금쯤 대만에 도착했을까?

나 : 3시간 걸렸는데 공항에 () 전화를 한번 해 봐요.　➡【103年】

(A) 도착했으면　　　　　(B) 도착했을 테니까

(C) 도착했을까 봐　　　　(D) 도착했다기에

• Hint

答案（B），從句首提到的「3시간 걸렸는데」（過了3個小時），可以得知空格內最適合的選項為表示推測的「도착했을 테니까」（應該到了）。

▶가 : 지금쯤 대만에 도착했을까?

나 : 3시간 걸렸는데 공항에 도착했을 테니까 전화를 한번 해 봐요.

가 : 現在應該飛抵臺灣了吧？

나 : 過了3小時應該到機場了，打個電話看看吧。

■ 文法題庫126 –았으면/었으면/였으면 싶다

說明：本文法用來表達意願或想法。譯為「希望……」、「若是……就好了」。

() 가 : 이 가방은 가격도 싸고 예쁜데, 마음에 드세요?

　　　나 : 괜찮긴 한데 주머니가 몇 개 좀 더 (　　　). ➡【103年】

　　(A) 있었을텐데요 　　　　　　　(B) 있었을걸요

　　(C) 있었으면 싶어요 　　　　　(D) 있었야 해요

• Hint

　　答案（C），本題考「表達追加說明」的文法，也就是除了前項提到的「괜찮긴 한데」（好是好）之外，還有其他的事項「몇 개 좀 더」（再多幾個），所以可以得知空格內最適合的選項為表達「意願或想法」的「있었으면 싶어요」（若是有就好了）。

▶가 : 이 가방은 가격도 싸고 예쁜데, 마음에 드세요?

　나 : 괜찮긴 한데 주머니가 몇 개 좀 더 <u>있었으면 싶어요</u>.

　가 : 這包包便宜，款式又新穎，喜歡嗎？

　나 : 好是好，<u>再多幾個袋子就好了</u>。

■ **文法題庫127 –에 못지않다**

說明：本文法用來表達不亞於某事或某種狀況。譯為「與……沒差」、「不輸於……」。

() 가 : 내일 우리가 갈 가오슝이란 도시는 어떤 도시예요?

　　　나 : 가오슝은 제일 큰 도시가 아니지만 (　　　) 아주 현대적인 도시예요.

➡【109年】

　　(A) 타이베이에 못지않게 　　　　(B) 타이베이만 못해

　　(C) 타이베이에 따라 　　　　　　(D) 타이베이와 관련해서

• Hint

　　答案（A），由於空格前方提到「제일 큰 도시가 아니지만」（雖然不是最大的城市）的提示，所以可以推測空格內要填入表達「타이베이에 못지않게」（不亞於臺北）的選項。

▶가 : 내일 우리가 갈 가오슝이란 도시는 어떤 도시예요?

　나 : 가오슝은 제일 큰 도시가 아니지만 <u>타이베이에 못지않게</u> 아주 현대적인
　　　 도시예요.

　가 : 明天我們要去的那個叫高雄的城市，是個怎樣的都市？

　나 : 高雄雖不是最大的城市，卻是<u>不亞於臺北</u>的現代化城市。

■ **文法題庫128 −에도 불구하고**

說明：本文法用於語氣轉折時。譯為「不顧……」、「儘管……依然……」。

歷屆試題 179

（　）가 : 음주운전은 자기와 남을 해치는 살인적인 행위임에도 불구하고 많은
　　　　　 사람들이 음주우전을 합니다.

　　　나 : 그러게 말이에요. (　　　　). ➡【102年】

　　(A) 그렇게 위험한 행위인 줄 알면서 왜들 그렇게 음주운전을 하는지 이해할
　　　　 수 있겠어요.

　　(B) 그렇게 위험한 행위인 줄 알면서 왜들 그렇게 음주운전을 하는지
　　　　 이해해서는 안되요.

　　(C) 그렇게 위험한 행위인 줄 알면서 왜들 그렇게 음주운전을 하는지 이해할
　　　　 수 없어요.

　　(D) 그렇게 위험한 행위인 줄 알면서 왜들 그렇게 음주운전을 하는지 이해할
　　　　 수 있을 것 같아요.

• **Hint**

　　答案（C），本題考「委婉否定某結論或辯駁某現象」的文法。由於第一句的主
題是「음주운전」（酒駕），所以空格要填入與前句呼應的負面句子「왜들 그렇게
음주운전을 하는지 이해할 수 없어요」（為什麼還是要酒駕，真是無法理解）。

▶가 : 음주운전은 자기와 남을 해치는 살인적인 행위임에도 불구하고 많은 사람들이
　　　 음주운전을 합니다.

　나 : 그러게 말이에요. <u>그렇게 위험한 행위인 줄 알면서 왜들 그렇게 음주운전을
　　　 하는지 이해할 수 없어요.</u>

가：儘管酒駕是傷人害己的殺人行為，還是有許多人酒駕。

나：就是說啊。明知道是那麼危險的行為，為什麼還是要酒駕，真是無法理解。

■ 文法題庫129 –자마자

說明：本文法用於兩種狀態或動作接連發生時。譯為「剛……就……」。

歷屆試題 180

(　　) 버스 터미널에 내리(　　　) 전화를 드릴게요.　　　　　　　⟹【102年】

　　　(A) 나　　　　(B) 지만　　　　(C) 자마자　　　　(D) 어야만

• Hint

　　答案（C），由空格前方提到「터미널에 내리」（在客運站下車），和後方提到「전화를 드릴게요」（給您電話），可以得知要選擇和「抵達後即刻要做的事情」有關的文法，也就是「자마자」（一……就……）。

▶버스 터미널에 내리자마자 전화를 드릴게요.

　一下客運站就打電話給您。

■ 文法題庫130 –잖아(요)

說明：本文法用於強調或者重提某事時。譯為「不是……嗎？」之意。

歷屆試題 181

(　　) 가：창수는 은혜가 예쁘다고 하는데, 난 별로던데.

　　　나："(　　　)"라는 말이 있잖아. 창수가 은혜를 좋아해서 그렇지, 뭐.

　　　　　　　　　　　　　　　　　　　　　　　　　　　　　⟹【103年】

　　　(A) 눈도 깜짝 안 하다　　　　　　(B) 제 눈에 안경이다

　　　(C) 눈을 감아 주다　　　　　　　(D) 눈이 높다

• Hint

　　答案（B），本題是測試對俚語俗諺的了解，韓語考題不時會有「俚語俗諺」出現在句子中。題目第一句提到「창수는 은혜가 예쁘다고 하는데, 난 별로던데」（昌洙稱讚恩惠漂亮，我看來卻不怎麼樣），即表示「情人眼裡出西施」，所以符合的答

案是「제 눈에 안경이다」（我眼中的眼鏡），意思是「情人眼裡出西施」。

▶ 가：창수는 은혜가 예쁘다고 하는데, 난 별로던데.

나："제 눈에 안경이다."라는 말이 있잖아. 창수가 은혜를 좋아해서 그렇지, 뭐.

가：昌洙老是稱讚恩惠漂亮，可是依我看來卻不怎麼樣。

나：有句俗話說「情人眼裡出西施」，昌洙就是喜歡恩惠才這樣啊。

■ 文法題庫131 –(이)지마는(지만)

說明：本文法用於語氣轉折時。譯為「雖然……可是……」、「雖然……但是……」。

歷屆試題 182

（　）국내의 여러 기업에서 끊임없는 영입 제의가 들어왔지만, 강교수는 후학
양성에 뜻을 두고（　　）대학 강단을 지켰다. ➡【102年】
（A）미처　　　（B）한창　　　（C）간혹　　　（D）줄곧

• Hint

答案（D），本題考「表達前後對比」的文法。由於題目中前句提到的「기업에서 끊임없는 영입 제의가 들어왔지만」（雖然不斷收到企業聘請提議）為局部評價，後句提到的「후학 양성에 뜻을 두고」（但秉持作育英才之志）是針對前句提出的相反看法，再加上空格後面提到「대학 강단을 지켰다」（堅守大學講壇），所以可以推測出答案是「줄곧」（一直）。

▶ 국내의 여러 기업에서 끊임없는 영입 제의가 들어왔지만, 강교수는 후학 양성에
뜻을 두고 줄곧 대학 강단을 지켰다.
雖然不斷收到很多國內企業的聘請提議，但姜教授秉持作育英才之志，一直堅守在大學杏壇。

(　) 다음 빈 칸에 알맞은 것을 고르십시오.

　　가 : 대만은 남한의 1/3 밖에 안되는 조그만 나라이지만, 3천 미터가 넘는 산이
　　　　62 개나 있습니다.

　　나 : 정말 대단합니다. (　　　　)　　　　　　　　　　➡【102年】

　　(A) 한국에도 3천 미터가 넘는 산이 하나도 없답니다.

　　(B) 한국에는 3천 미터가 넘는 산이 하나도 있답니다.

　　(C) 한국처럼 3천 미터가 넘는 산이 하나도 없답니다.

　　(D) 한국에는 3천 미터가 넘는 산이 하나도 없답니다.

• Hint

　　答案（D），本題考「表達前後對比」的文法。由於第一句前半部提到的「대만은 조그만 나라이지만」（臺灣雖然是個小國）為局部評價，後半部提到的「3천 미터가 넘는 산이 62 개나 있습니다」（海拔3千公尺以上的高山卻多達62座）是針對前半部提出的相反看法，所以答案「한국에는 3천 미터가 넘는 산이 하나도 없답니다」（韓國沒有一座山超過3千公尺）符合此題文句脈絡。

▶다음 빈 칸에 알맞은 것을 고르십시오.

　가 : 대만은 남한의 1/3 밖에 안되는 조그만 나라이지만, 3천 미터가 넘는 산이 62
　　　개나 있습니다.

　나 : 정말 대단합니다. <u>한국에는 3천 미터가 넘는 산이 하나도 없답니다.</u>

請選出適合填入空格的選項。

　가 : 臺灣雖然是個國土只有南韓1/3的小國，但海拔超過3千公尺的高山卻多達62
　　　座。

　나 : 真的好厲害哦。<u>韓國沒有一座山超過3千公尺。</u>

(　) 그 노래는 가사는 별로(　　　) 리듬이 좋다.　　　　　➡【108年】

　　(A) 이어서　　　(B) 이니까　　　(C) 이지만　　　(D) 이므로

• **Hint**

答案（C），從空格前方的「가사는 별로」（歌詞不怎麼），還有後方的「리듬이 좋다」（旋律很好），可以推測出空格內要填入帶出後文相反內容的選項，也就是「이지만」（雖然……但是……）。

▶그 노래는 가사는 별로이지만 리듬이 좋다.

雖然那首歌的歌詞不怎麼樣，但旋律很好。

■ **文法題庫132 –지 않을 수 없다**

說明：本文法用來表達負面的否定。譯為「不得不……」、「十分……」。

歷屆試題 **185**

（　）다음 밑줄 친 곳에 가장 알맞은 말을 고르십시오.

　　아이들이 폭력적인 게임을 즐겨하는 것을 보면 걱정하지 않을 수 없다.

➡➡【106年】

（A）불만해 보인다　　　　　（B）불만이 생긴다

（C）매우 걱정이 된다　　　　（D）걱정할 필요가 없다

• **Hint**

答案（C），這題要選出與畫下線意思最相近的選項。「걱정하지 않을 수 없다」的意思是「不得不擔心」，因此意思相近的選項為「매우 걱정이 된다」（感到十分憂心）。

▶다음 밑줄 친 곳에 가장 알맞은 말을 고르십시오.

아이들이 폭력적인 게임을 즐겨하는 것을 보면 매우 걱정이 된다.

請選出最適合畫下線處的選項。

看到孩子們沉迷在暴力電玩，感到十分憂心。

歷屆試題 186

() 다음 밑줄 친 부분과 의미가 비슷한 것을 고르십시오.

　　　가：이번 시험에 많은 시간과 노력을 들였는데 결과는 어때요?

　　　나：(　　　　) 그다지 점수가 좋지 않았어요.　　　　⇒【108年】

　　(A) 계속 밤샘하면서 공부한 것 치고는

　　(B) 계속 밤샘하면서 공부한 것쯤이야

　　(C) 계속 밤샘하면서 공부한 것이야말로

　　(D) 계속 밤샘하면서 공부한 것은 말할 것도 없고

• Hint

　　答案（A），這題要選出意思最相近的選項。近來的考試，選項是以完整句子呈現的頻率變多了。由於題目中，第一句話先提到了「많은 시간과 노력을 들였다」（花費了許多時間及努力），接著第二句空格後方出現了「그다지 점수가 좋지 않았다」（分數不太好），因此可推斷答案是可以連接否定句的文法，也就是「계속 밤샘하면서 공부한 것 치고는」（就算一直熬夜念書）。

▶다음 밑줄 친 부분과 의미가 비슷한 것을 고르십시오.

　가：이번 시험에 많은 시간과 노력을 들였는데 결과는 어때요?

　나：계속 밤샘하면서 공부한 것 치고는 그다지 점수가 좋지 않았어요.

請選出與下列畫下線部分意思相近的選項。

　가：這回考試你花費了好多的心力，結果如何呢？

　나：就算一直熬夜念書，分數卻不怎麼樣。

第二單元

連接詞
副詞

考題攻略

開始練習連接詞、副詞相關試題之前，先看看以下有關「連接詞、副詞考題的基本知識」，包含「考試題型」、「測驗內容包含的表達方式」、「必考文法」、「答題戰略ABC」。

（1）考題題型

1～29題：是由一個段落組成的「說明文」，要應試者選出相同意思的選項，屬於韓檢3～4級程度的考題。

30～49題：不時會有「俚語俗諺」或「疊語、擬聲擬態」出現在文章中，要應試者從一個段落或對話組成的「說明文」，思考哪一個選項才能符合說明文想表達的內容，空格前後的連接詞或副詞都是最好的提示，屬於韓檢5～6級程度的考題。

50～69題：會出現日常生活中常見的「漢字語」或「成語」，因此，熟悉漢字同義詞或反義詞將有助於解題，屬於韓檢5～6級程度的考題。

70～80題：是社會話題的「敘述文」，要應試者從第一句的主旨或重要提示，選出能正確表達文章內容的選項，屬於韓檢5～6級程度的考題。

（2）測驗內容包含的表達方式

連接詞與副詞句型的表達方式有「A因果」、「B追加」、「C讓步」、「D假設」、「E轉折」、「F相反」、「G叮嚀」等。舉例如下：

A因果：解釋內容的前後關聯

B追加：把相關的內容並列或延伸

C讓步：為前段內容鋪陳，引導全新的話題

D假設：當作是事實一樣來假定

E轉折：內文或語義轉向另一方向

F相反：說法互相對立或意見相左

G叮嚀：一定要做某件事情

（3）必考文法

除了了解「表達方式」以外，建議最好多學一些如「그래서」（所以……）、「다시는」（再也……）、「얼마나」（多麼的……）之類的連接詞和副詞，會有助於作答。

A因果：그래서（所以……）、그래야（才是……）、그러므로（因此……）、그 결과（結果……）、따라서（因此……）、그렇기 때문에（因故……）

B追加：또한（而且……）、게다가（並且……）、그리고（而且……）、또（另外……）、하물며（況且……）

C讓步：그래도（至少……）、모처럼（難得……）、가령（譬如……）、설사（就算……）、설령（就是……）

D假設：만약（假若……）、만일（萬一……）、혹시（假如……）、아마（也許……）、아마도（可能……）

E轉折：그러면（那麼……）、그런데（但是……）、아무튼（無論如何……）、비록 −ㄹ(을)망정（就是……也……）

F相反：그러나（但是……）、그렇지만（雖然……）、그런데（但是……）、하지만（可是……）

G叮囑：반드시（一定……）、꼭（定會……）、부디（甚盼……）、모쪼록（希望……）、아무쪼록（期許……）、제발（期盼……）

（4）答題戰略ABC

在有限的時間內，想要破解內容豐富又多樣的考題，就要使用相應的戰略ABC。

戰略A：仔細閱讀文章的第一句，找出重要的關鍵字；主旨和必要提示都在第一句。

戰略B：以空格為中心，思考文章的表達方式，空格前後的連接詞或副詞都是最好的提示。

戰略C：注意題目句尾出現的動詞或形容詞的語尾變化規則，很有機會找到正確的選項。

說明：本文法形容數量或分量、光線或氣味的充足。譯為「滿滿地」。

（　）다음 밑줄친 부분과 의미가 반대인 것을 고르십시오.

　　　멀리 여행을 갈 때는 기름을 가득 채우는 것이 좋다.　　　➡【102年】

　　　(A) 속이는　　　(B) 넘기는　　　(C) 싹이는　　　(D) 비우는

• Hint

　　　答案（D），這題要選出意思相反的選項。近年來，考題中測試同義或反義詞的頻率較高，「채우다」（填滿）的反義詞為「비우다」（騰出）。其餘選項：（A）「속이는」是「欺騙」；（B）「넘기는」是「吞下」；（C）「싹이는」是「消耗」。

▶다음 밑줄친 부분과 의미가 반대인 것을 고르십시오.

멀리 여행을 갈 때는 기름을 가득 채우는 것이 좋다.

請選出與下列畫下線部分意思相反的選項。

去長途旅行時，最好把油箱加滿。

說明：本文法用於表達程度甚少。譯為「總算」、「僅僅」、「湊合湊合」。

（　）다음 밑줄친 부분을 바꾸어 쓸 때 가장 알맞은 것을 고르십시오.

　　　이번 시험에 어렵게 힘들여 합격하였다.　　　➡【106年】

　　　(A) 겨우　　　(B) 결국　　　(C) 다만　　　(D) 쉬이

• Hint

　　　答案（A），這題要選出最適合替換的選項。「어렵게 힘들여」的意思是「勉強」，同義的選項為「겨우」（總算）。其餘選項：（B）「결국」是「結果」；（C）「다만」是「只是」；（D）「쉬이」是「輕易地」。

▶다음 밑줄친 부분을 바꾸어 쓸 때 가장 알맞은 것을 고르십시오.

이번 시험에 <u>겨우</u> 합격하였다.

請選出要替換下列畫下線部分時最適合的選項。

這次考試<u>總算</u>及格了。

■ **文法題庫136 그래서 그런지**

說明：本文法用來表達原因或理由。譯為「怪不得⋯⋯」、「難怪⋯⋯」。

歷屆試題 189

(　) 다음 밑줄 친 부분과 바꾸어 쓸 수 있는 것을 고르십시오.

체력은 국력이라고 합니다. 그래서 그런지 올림픽 경기에서 금메달은 대부분 강대국 선수들이 많이 <u>땄습니다</u>.　　　　　　　　　　➡【102年】

(A) 잃어버렸습니다　　　　　　　(B) 실수하였습니다

(C) 쟁취하였습니다　　　　　　　(D) 노력하였습니다

• Hint

　　答案（C），這題也是要選出最適合替換的選項。「따다」的意思是「贏得」，可以互換的選項是「쟁취」（爭取）。其餘選項：（A）「잃어버리다」是「丟掉」；（B）「실수하다」是「錯失」；（D）「노력하다」是「努力」。

▶다음 밑줄 친 부분과 바꾸어 쓸 수 있는 것을 고르십시오.

체력은 국력이라고 합니다. 그래서 그런지 올림픽 경기에서 금메달은 대부분 강대국 선수들이 많이 <u>쟁취하였습니다</u>.

請選出可以與下列畫下線部分替換的選項。

體力即國力，怪不得在奧運比賽中，<u>獲取</u>金牌的幾乎都是強國選手。

■ **文法題庫137 기필코**

說明：本文法用來表達「用人為意志使其發生、改變」。譯為「非得要」。

() 다음 밑줄친 낱말과 같은 의미로 쓰인 것을 고르십시오.

　　우주 과학자가 되는 것은 저의 오랜 소원이에요. <u>기필코</u> 이루고야 말겠어요.

➡【104年】

　　(A) 일부러　　　(B) 간신히　　　(C) 태연히　　　(D) 반드시

• Hint

　　答案（D），這題是測試內容相似的同義詞。「기필코」的意思是「必定」，因此同義的選項為「반드시」（一定）。其餘選項：（A）「일부러」是「故意地」；（B）「간신히」是「險些地」；（C）「태현히」是「泰然地」。

▶다음 밑줄친 낱말과 같은 의미로 쓰인 것을 고르십시오.

　　우주 과학자가 되는 것은 저의 오랜 소원이에요. <u>반드시</u> 이루고야 말겠어요.

　　請選出與下列畫下線的單詞意思一樣的選項。

　　成為太空科學家是我長久以來的願望，我<u>一定</u>要實現。

■ **文法題庫138　다시는＋（否定）**

說明：本文法用來表達「意志、決心」。譯為「再也（不）……」、「以後絕（不）……」。

() 가 : 한 번 더 수업 시간에 떠들면 그 학생을 호되게 야단을 치세요.

　　나 : 지난 수업 시간에 주의를 줬으니까 (　　　　).　　➡【105年】

　　(A) 한 번 더 그럴지도 모르죠.　　　　(B) 한 번 더 할 거예요.

　　(C) 다시는 안 그럴 겁니다.　　　　　(D) 걱정이 되네요.

• Hint

　　答案（C），句中的「주의를 줬으니까」意思是「已經有好好警告過」，所以後面應該接否定語句，表示之前的情況不會再發生，因此答案要選擇「다시는 안 그럴 겁니다」（不會再那樣了）。其餘選項：（A）「한 번 더 그럴지도 모르죠」是「說不定還會再那樣」；（B）「한 번 더 할 거예요」是「還會再那樣」；（D）「걱정이 되네요」是「真擔心」。

▶가 : 한 번 더 수업 시간에 떠들면 그 학생을 호되게 야단을 치세요.

나 : 지난 수업 시간에 주의를 줬으니까 <u>다시는 안 그럴 겁니다</u>.

가 : 上課時如果再吵一次，就嚴厲地訓斥那個學生吧。

나 : 上一堂課已經有好好警告過他，<u>不會再那樣了</u>。

歷屆試題 192

(　) 가 : 한 번 더 그렇게 경거망동을 하면 호되게 야단을 치세요.

나 : 어제 잘 알아듣게 얘기를 했으니까 (　　　). ➡【110年】

(A) 한 번 더 그럴 수도 있죠　　　(B) 한 번 더 그럴지도 모르죠

(C) 다시는 안 그럴 겁니다　　　(D) 걱정이 되네요

• Hint

　　答案（C），由於第二句提到「얘기를 했으니까」（已經有好好勸說），所以後面應該接否定語句，表示之前的情況不會再發生，因此答案要選擇「다시는 안 그럴 겁니다」（不會再那樣了）。其餘選項：（A）「한 번 더 그럴지도 모르죠」是「說不定還會再那樣」；（B）「한 번 더 할 거예요」是「還會再那樣」；（D）「걱정이 되네요」是「真擔心」。

▶가 : 한 번 더 그렇게 경거망동을 하면 호되게 야단을 치세요.

나 : 어제 잘 알아듣게 얘기를 했으니까 <u>다시는 안 그럴 겁니다</u>.

가 : 如果再那麼輕舉妄動，就嚴厲地教訓吧。

나 : 昨天已經有好好勸說，<u>不會再那樣了</u>。

> ■ **文法題庫139 대체/도대체＋（否定）**
>
> 說明：本文法用來表達完全否定。譯為「完全……」、「全然……」。

歷屆試題 193

(　) 저 아이는 도대체 (　　　). 식당에서 막 떠들고 장난을 쳐요. ➡【106年】

(A) 버릇이 없어요　　　(B) 혼 낼 일이 없겠어요

(C) 한 번만 눈감아 주세요　　　(D) 잘 타이르면 괜찮을 거예요

答案（A），「도대체」（完全）用於表現負面評價，從句尾的提示「막 떠들고 장난을 쳐요」（又吵又鬧的），可以得知孩子在餐廳的行為，因此答案為「버릇이 없어요」（沒規矩）。其餘選項：（B）「혼 낼 일이 없겠어요」是「應該沒什麼好訓斥」；（C）「한 번만 눈감아 주세요」是「請閉上眼睛」；（D）「잘 타이르면 괜찮을 거예요」是「好好勸就沒事了」。

▶ 저 아이는 도대체 버릇이 없어요. 식당에서 막 떠들고 장난을 쳐요.

　那小孩的行為真是沒規矩，在餐廳裡又吵又鬧的。

■ 文法題庫140 더러

說明：本文法用來表達整體中的部分程度。譯為「多少……」、「難免……」。

歷屆試題 194

（　）같이 살다 보면 (　　　) 싸울 때도 있다.　　　　　　　➡【102年】

　　（A）혹시　　　　（B）더러　　　　（C）전부　　　　（D）완전

• Hint

答案（B），由於句子前方提到「같이 살다 보면」（生活起居在一起），後方又提示「싸울 때도 있다」（也有吵架的時候），因此空格內要填入必然的選項「더러」（難免）。其餘選項：（A）「혹시」是「也許」；（C）「전부」是「全部」；（D）「완전」是「完全」。

▶ 같이 살다 보면 더러 싸울 때도 있다.

　生活在一起，難免會起爭執。

■ 文法題庫141 도저히＋（否定）

說明：本文法用來表達完全否定。譯為「無論如何……」、「完全……」。

歷屆試題 195

（　）어제 소나기로 인해 (　　　) 야구 경기를 계속할 수 없었다.　　➡【107年】

　　（A）의외로　　　（B）도리어　　　（C）오로지　　　（D）도저히

- Hint

答案（D），由於句子前方提到「소나기로 인해」（因為暴雨），後方又提示「야구 경기를 계속할 수 없었다」（無法繼續進行棒球比賽），因此空格內要填入必然的選項「도저히」（完全）。其餘選項：（A）「의외로」是「意外」；（B）「도리어」是「反而」；（C）「오로지」是「單純」。

▶어제 소나기로 인해 도저히 야구 경기를 계속할 수 없었다.

因為昨天的暴雨，使得棒球比賽完全無法繼續進行。

■ **文法題庫142 되게 –더라(고요)/던데요**

說明：本文法用來表達回想過往的感受或氣氛。譯為「非常……」、「很……」。

歷屆試題 **196**

（　）가 : 어제 민호 씨의 결혼식에 갔어요?

　　　나 : 네, 신부가 되게 (　　　). ⇒【103年】

（A）미인인걸요　　　　　　　（B）미인이더라고요

（C）미인이니까요　　　　　　（D）미인이기는요

- Hint

答案（B），由於句子前方提到「되게」（非常），因此空格內要填入必然的選項「미인이더라고요」（是美人）。其餘選項：（A）「미인인걸요」是「應該是美人」；（C）「미인이니까요」是「因為是美人」；（D）「미인이기는요」是「什麼美人啊」。

▶가 : 어제 민호 씨의 결혼식에 갔어요?

　나 : 네, 신부가 되게 미인이더라고요.

　가 : 昨天有去參加旻鎬的婚禮嗎？

　나 : 有啊，新娘真是個美人啊。

說明：「막연히」漢字寫成「漠然히」，形容「茫然」或「含糊」。

歷屆試題 197

（　　）그 동안에는 대기 오염의 실태를 그저 (　　　　) 생각해 왔는데 오늘 발표된

　　　　자료를 보고 그 실태가 얼마나 심각한 것인가를 깨닫게 되었다.　　⟹【105年】

　　　　(A) 도리어　　　　(B) 비로소　　　　(C) 엄밀히　　　　(D) 막연히

• Hint

　　答案（D），這題是測驗「對比說明」。由於空格前面的「대기 오염의 실태를 그저」（對空氣汙染的情況只是）是說明先前的狀態，後句的「발표된 자료를 보고」（看到公布的資料）則是提出因某項因素而使其發生或改變的後果，所以答案是要選擇「막연히」（茫然地）。其餘選項：（A）「도리어」是「反而」；（B）「비로소」是「才」；（C）「엄밀히」是「嚴格」。

▶그 동안에는 대기 오염의 실태를 그저 <u>막연히</u> 생각해 왔는데 오늘 발표된 자료를
　보고 그 실태가 얼마나 심각한 것인가를 깨닫게 되었다.
　這段時間對空氣汙染的情況只是感到<u>茫然</u>，看到今天公布的資料，才意識到狀況有
　多麼地嚴重。

■ **文法題庫144 모처럼 –았/었/였**

說明：本文法用來表達難得遇到的狀況。譯為「好不容易……」、「難得
　　　……」。

歷屆試題 198

（　　）그동안 가족들 모두 너무 바빠서 얘기 나눌 시간도 없었는데 설날을 맞아

　　　　(　　　　) 한자리에 모이게 되었네요.　　　　　　　　　　⟹【103年】

　　　　(A) 일부러　　　　(B) 그만　　　　(C) 모처럼　　　　(D) 항상

• **Hint**

　　答案（C），由於句子前方提到「가족들 모두 너무 바빠서 애기 나눌 시간도 없었다」（家人們都各忙各的，沒有時間好好聊聊），且提到「설날을 맞아」（趁過年），空格後又提示「한자리에 모이게 되었네요」（聚在一起），因此可以得知空格內要填入表示把握機會的選項「모처럼」（難得）。其餘選項：（A）「일부러」是「故意」；（B）「그만」是「就這樣」；（D）「항상」是「經常」。

▶그동안 가족들 모두 너무 바빠서 애기 나눌 시간도 없었는데 설날을 맞아 <u>모처럼</u> 한자리에 모이게 되었네요.

　　這段時間家人們都各忙各的，沒有時間好好聊聊，趁過年家人<u>難得</u>聚在一起。

■ **文法題庫145 무려 –나**

說明：本文法用來強調結果比預期好得多。譯為「足有……」、「竟然……」。

歷屆試題 199

（　　）우리 학교는 전국 운동대회에서 금메달을 (　　　) 열 개나 땄다.　　➡【104年】

　　　（A）다소　　　　　（B）고작　　　　　（C）잔뜩　　　　　（D）무려

• **Hint**

　　答案（D），由於句子前方提到「운동대회에서 금메달을」（大賽中金牌），後方又提示「열 개나 땄다」（獲得十面），因此空格內要填入顯示數量比想像還多的副詞選項「무려」（竟然）。其餘選項：（A）「다소」是「多少」；（B）「고작」是「充其量」；（C）「잔뜩」是「滿」。

▶우리 학교는 전국 운동대회에서 금메달을 <u>무려</u> 열 개나 땄다.

　　我們學校在全國大賽中<u>竟然</u>獲得十面金牌。

■ **文法題庫146 무턱대고**

說明：本文法用來表達即興、任意。譯為「盲目地……」、「隨意地……」。

（　） 다음 밑줄친 낱말과 다른 의미로 쓰인 것을 고르십시오.

앞날이 걸린 문제이니 <u>신중하게</u> 결정을 해야 합니다. ➡【104年】

（A）조심해서　　（B）무턱대고　　（C）꼼꼼하게　　（D）심사숙고하여

• Hint

　　答案（B），這題測試反義詞。由於句尾提到「신중하게」（慎重地），因此符合的相反詞為「무턱대고」（隨意地）。其餘選項：（A）「조심해서」是「細心地」；（C）「꼼꼼하게」是「仔細地」；（D）「심사숙고하여」是「慎重地」。

▶다음 밑줄친 낱말과 다른 의미로 쓰인 것을 고르십시오.

앞날이 걸린 문제이니 <u>신중하게</u> 결정을 해야 합니다.

請選出與下列畫下線的單詞意思不同的選項。

攸關將來的問題應該要<u>慎重地</u>決定。

■ 文法題庫147 별로＋（否定）

說明：本文法用來表達程度不甚。譯為「更是……」、「不太……」。

（　） 한국은 최근 경제적으로 몰라보게 발전했지만 장애인을 위한 시설은 그리

많지 않은 듯하다. 시청, 우체국, 은행 같은 곳에서 장애인을 위한 시설이

（　　　） 보이지 않는다. ➡【103年】

（A）매우　　　　（B）별로　　　　（C）조금　　　　（D）겨우

• Hint

　　答案（B），從空格後方是否定語句的提示「보이지 않는다」（沒看見），得知要搭配「部分否定」的文法「별로」（不怎麼）來作答。其餘選項：（A）「매우」是「十分」；（C）「조금」是「稍微」；（D）「겨우」是「勉強」。

▶한국은 최근 경제적으로 몰라보게 발전했지만 장애인을 위한 시설은 그리 많지 않은 듯하다. 시청, 우체국, 은행 같은 곳에서 장애인을 위한 시설이 <u>별로</u> 보이지 않는다.

韓國近年來經濟起飛，但是為身障人士準備的設施似乎不是很普遍，尤其在市政府、郵局、銀行等處，幾乎看不見身障人士專用設施。

■ **文法題庫148 부디＋（期望）**

說明：本文法用來表達期許、盼望。譯為「一定……」、「務必……」。

歷屆試題 202

（　　）이번 모임에 （　　） 참석하여 주시기 바랍니다. ➡【102年】

　　（A）진짜　　　　（B）정말　　　　（C）참　　　　（D）부디

• **Hint**

　　答案（D），由於空格後方所說的是「참석하여 주시기 바랍니다」（敬請參加），因此空格內要選填能夠表達「希望」的選項，也就是「부디」（務必）。

▶이번 모임에 부디 참석하여 주시기 바랍니다.

　請務必參加這次聚會。

■ **文法題庫149 불과**

說明：本文法用來表示少許或一點點。譯為「不過……」、「只不過……」。

歷屆試題 203

（　　）다음 （　　）에 가장 알맞은 것을 고르시오.

　　'베이터우'는 타이베이에서 （　　） 30분 거리에 있기 때문에 장거리 이동을 꺼리는 여행자들에게 매력적인 여행코스이기도 하다. ➡【111年】

　　（A）벌써　　　　（B）이미　　　　（C）불과　　　　（D）급히

• **Hint**

　　答案（C），由於空格後方強調「30분 거리에 있기 때문에」（在30分鐘的距離），以及文章中的提示「장거리 이동을 꺼리는 여행자들」（對討厭長距離移動的遊客），因此空格內要填入相應的副詞，也就是「불과」（不過）。其餘選項：（A）「벌써」是「已經」；（B）「이미」是「已經」；（D）「급히」是「惶恐地」。

▶다음 (　　　)에 가장 알맞은 것을 고르시오.

'베이터우'는 타이베이에서 불과 30분 거리에 있기 때문에 장거리 이동을 꺼리는 여행자들에게 매력적인 여행코스이기도 하다.

請選出最適合填入下列（　　　）的選項。

由於北投離臺北<u>不過</u>30分鐘的距離，對討厭長距離移動遊客來說，是頗具魅力的旅遊景點。

■ **文法題庫150　불과 –만에**

說明：本文法用來形容時間流逝的短暫。譯為「不過才……」、「只不過……」。

歷屆試題 204

（　　）（　　　　）일 년 만에 보는 건데 몰라보게 컸네요.　　　　➡【104年】

　　　（A）자칫　　　（B）불과　　　（C）하물며　　　（D）설령

• Hint

　　答案（B），由於空格後方提到「일 년 만에 보는 건데 몰라보게 컸네요」（一年沒見，大到認不出來了呢），因此空格內要選擇能夠表達「短暫」的選項，也就是「불과」（不過）。其餘選項：（A）「자칫」是「一不小心」；（C）「하물며」是「何況」；（D）「설령」是「就算」。

▶<u>불과</u> 일 년 만에 보는 건데 몰라보게 컸네요.
<u>不過</u>才一年沒見，大到認不出來了呢。

歷屆試題 205

（　　）（　　　　）일 년만에 한국 사람처럼 말하네요. 정말 빨라요!　　➡【106年】

　　　（A）가까스로　　（B）불과　　　（C）겨우　　　（D）하물며

• Hint

　　答案（B），由於空格後方提到「일 년만에 한국 사람처럼 말하네요」（時隔一年，說話像韓國人），因此空格內要選填能夠表達「短暫」的選項，也就是「불과」（不過）。其餘選項：（A）「가까스로」是「好不容易」；（C）「겨우」是「總算」；（D）「하물며」是「何況」。

▶불과 일 년만에 한국 사람처럼 말하네요. 정말 빨라요!

只不過一年沒見，說話都像韓國人了。真快！

■ 文法題庫151 비록 –아도/어도/여도/더라도/ㄹ지라도

說明：本文法用來表達假設性的讓步。譯為「就是……也……」。

【104年】

歷屆試題 206

（　　）다음 밑줄 친 부분과 바꿔 쓸 수 있는 것을 고르십시오.

　　　비록 떨어져 있다고 해도 마음만은 변하지 말자.

　　　(A) 있을지라도　　　　　　　　(B) 있을 테니까

　　　(C) 있을래야　　　　　　　　　(D) 있을라치면

• Hint

　　答案（A），這題是測驗能否選出與內容相似的同義詞。「있다고 해도」（就算有）的同義詞為「있을지라도」（即使有）。其餘選項：（B）「있을 테니까」是「應該有」；（C）「있을래야」是「應該有」；（D）「있을라치면」是「如果有」。

▶다음 밑줄 친 부분과 바꿔 쓸 수 있는 것을 고르십시오.

비록 떨어져 있을지라도 마음만은 변하지 말자.

請選出可以與下列畫下線部分替換的選項。

就算是相隔兩地，也不要變心。

歷屆試題 207

（　　）그는 (　　　　) 사소한 것일지라도 부모님과 의논합니다.　　【107年】

　　　(A) 과연　　　　(B) 비록　　　　(C) 결국　　　　(D) 마침

• Hint

　　答案（B），由於前句「사소한 것일지라도」（哪怕是小事）為部分評價，後句「부모님과 의논합니다」（跟爸媽商量）則為針對前句提出相反的看法，因此答案為「비록」（就算）。其餘選項：（A）「과연」是「果然」；（C）「결국」是「最後」；（D）「마침」是「正好」。

▶그는 비록 사소한 것일지라도 부모님과 의논합니다
他就算是小事，也會跟爸媽商量。

■ 文法題庫152　비록 –지만
說明：本文法用來表達前後對比的評價。譯為「即使……也……」。

歷屆試題 208

（　）다음 밑줄 친 부분과 바꿔 쓸 수 있는 것을 고르십시오.

　　대만은 비록 작은 나라이지만, 세계적인 수출 대국중에 한 나라입니다.

➡【102年】

　　(A) 크지만　　　(B) 조그만　　　(C) 차기만　　　(D) 따뜻한

• Hint

　　答案（B），「작은」的意思是「小的」，可以替換的形容詞是「조그만」（微小的、一丁點的）。其餘選項：（A）「크지만」是「雖然大」；（C）「차기만」是「涼涼地」；（D）「따뜻한」是「暖和地」。

▶다음 밑줄 친 부분과 바꿔 쓸 수 있는 것을 고르십시오.

대만은 비록 조그만 나라이지만, 세계적인 수출 대국중에 한 나라입니다.

請選出可以與下列畫下線部分替換的選項。

臺灣儘管是小國，卻是世界輸出大國之一。

■ 文法題庫153　아무 –(이)나 (다)–
說明：本文法用來表達如數、全部。譯為「不管……都……」、「連……也
　　　……」。

歷屆試題 209

（　）가 : 식사하러 갑시다. 무슨 음식을 좋아해요?

　　나 : 맵지 않은 음식이면 아무 음식(　　　) 다 괜찮아요.　➡【103年】

　　(A) 이　　　　　(B) 을　　　　　(C) 만　　　　　(D) 이나

• Hint

　　答案（D），由於文中出現了「아무」（任何），因此空格內須選擇能夠表達「全部」的選項，也就是「이나」（不管）。其餘選項：（A）「이」是主格助詞；（B）「을」是受格助詞；（C）「만」是「只」。

▶가：식사하러 갑시다. 무슨 음식을 좋아해요?

　나：맵지 않은 음식이면 아무 음식이나 다 괜찮아요.

　가：去吃飯吧，喜歡什麼食物？

　나：只要是不辣的食物，不管什麼食物都可以。

■ 文法題庫154 아무리 –아/어/여도、아무리 –(ㄹ지)라도

說明：本文法用來表達如數、全部，譯成「不管……都……」、「儘管……也……」。

歷屆試題 210

（　）아무리 어려운 문제에 부딪혀도 차분히 대응하기만（　　　）좋은 방법을 찾을 수 있을 거예요.　　　　　　　　　　　　　　　➡【105年】

（A）하면　　　（B）해서　　　（C）하여　　　（D）하고

• Hint

　　答案（A），由於文中出現了「차분히 대응하기만」（只要冷靜地對應），且空格後有「좋은 방법을 찾을 수 있을 거예요」（找到好方法），所以空格內要找出與「기만」（只要）對應的選項，也就是「하면」（的話）。其餘選項：（A）「해서」是「因為」；（B）「하여」是「所以」；（C）「하고」是「只」。

▶아무리 어려운 문제에 부딪혀도 차분히 대응하기만 하면 좋은 방법을 찾을 수 있을 거예요.

不管遇到什麼難題，只要冷靜地對應的話，就能找到好方法。

*相同考題請參考（P.115）「文法題庫113 –(으)면 얼마든지」。

說明：本文法用來表達「終於……」。譯為「不管怎樣」、「反正」。

歷屆試題 211

（　　）다음 (　　　　) 속에 들어갈 알맞은 말을 고르시오.

（　　　　）해야 할 일이면 시간을 끌 필요가 없지 않을까?　　　　➡【110年】

(A) 어설픈　　　　(B) 대단한　　　　(C) 어차피　　　　(D) 마침내

• Hint

　　答案（C），由於空格後方先出現「해야 할 일이면」（要做的事情），之後又提到「시간을 끌 필요가 없지 않을까」（就沒有必要再拖時間了吧），所以空格內要套用「어차피 –면」（既然都是要……就……）文法句型，也就是「어차피」（既然是……就……）。其餘選項：（A）「어설픈」是「似是而非的」；（B）「대단한」是「很厲害」；（D）「마침내」是「最終」。

▶다음 (　　　　) 속에 들어갈 알맞은 말을 고르시오.

어차피 해야 할 일이면 시간을 끌 필요가 없지 않을까?

請選出最適合填入下列（　　　　）中的選項。

反正都是要做的事情，就沒有必要再拖時間了吧？

■ 文法題庫156 얼마나 –ㄴ/은지 모르다

說明：本文法用來表達程度至極。譯為「不知有多……」、「別提有多……」。

歷屆試題 212

（　　）다음 밑줄 친 부분을 바꾸어 쓸 때 가장 알맞은 것을 고르십시오.

영희 씨 아이가 얼마나 귀여운지 몰라요!　　　　➡【105年】

(A) 귀여운지 잘 모르겠어요　　　　(B) 정말 귀여워요!

(C) 귀여운가요?　　　　(D) 정말 귀엽지 않아요!

• Hint

　　答案（B），可以和「얼마나 귀여운지 몰라요」（不知道有多可愛）互換的句型為「정말 귀여워요」（真的很可愛）。其餘選項：（A）「귀여운지 잘 모르겠어

요」是「不知道可不可愛」；（C）「귀여운가요?」是「可愛嗎？」；（D）「정말 귀엽지 않아요!」是「真的很不可愛！」。

▶다음 밑줄 친 부분을 바꾸어 쓸 때 가장 알맞은 것을 고르십시오.

영희 씨 아이가 정말 귀여워요!

請選出替換下列畫下線部分時最適合的選項。

英姬的小孩真的很可愛！

■ 文法題庫157 여간＋（否定）

說明：本文法用來強調程度至極。譯為「是非常……的」。

（　）다음 밑줄 친 부분을 바꾸어 쓸 때 가장 비슷한 것을 고르십시오.

　　한국 음식에서 중요한 것 중 하나가 국물 음식이다. 그런데 국물 요리는
　　이것저것 준비할 것도 많고 오랜시간 정성껏 끓여야 맛이 좋아지기 때문에
　　여간 번거롭지 않다. ⇒【106年】

　　(A) 번거로울 수도 있다.　　　　(B) 전혀 번거롭지 않다.
　　(C) 번거로울 리가 없다.　　　　(D) 상당히 번거롭다.

• Hint

　　答案（D），「여간 번거롭지 않다」意思是「非常繁瑣」，意思相近的選項是「상당히 번거롭다」（相當繁瑣）。其餘選項：（A）「번거로울 수도 있다」是「有可能很繁瑣」；（B）「전혀 번거롭지 않다」是「完全不麻煩」；（C）「번거로울 리가 없다」是「不可能會麻煩」。

▶다음 밑줄 친 부분을 바꾸어 쓸 때 가장 비슷한 것을 고르십시오.

한국 음식에서 중요한 것 중 하나가 국물 음식이다. 그런데 국물요리는 이것저것 준비할 것도 많고 오랜 시간 정성껏 끓여야 맛이 좋아지기 때문에 상당히 번거롭다.

請選出替換下列畫下線部分時最相近的選項。

在韓國料理中，最重要的飲食之一是湯類料理。但是，湯類料理需要準備許多東西，因為需要時間精心熬煮才會好吃，所以相當繁複。

(　) 가장 알맞은 것을 고르십시오.

여간 어려운 일이 아니다. ⟹【103年】

(A) 그렇게 어려운 일은 아니다 　　(B) 아주 어려운 일은 아니다

(C) 매우 어렵다고 할 수 있다 　　(D) 매우 어렵다고는 할 수 없다

• Hint

答案（C），「여간 어려운 일이 아니다」意思是「非常困難的事」，最適合的選項是「매우 어렵다고 할 수 있다」（可以說是非常困難）。其餘選項：（A）「그렇게 어려운 일은 아니다」是「不是那麼困難的事情」；（B）「아주 어려운 일은 아니다」是「不是非常困難的事情」；（D）「매우 어렵다고는 할 수 없다」是「不能說是非常困難」。

▶가장 알맞은 것을 고르십시오.

여간 어려운 일이 아니다.

請選出最相近的選項。

可以說是非常困難。

■ 文法題庫158 여러모로

說明：本文法用來表達多方面、各種層次、各種。譯為「多方面」。

(　) 어떻게 위기를 모면할 수 있을까(　　　) 고민해 봤지만 뾰족한 수가 없었다.

⟹【105年】

(A) 고작 　　　(B) 간신히 　　　(C) 여러모로 　　　(D) 일부러

• Hint

答案（C），由於空格前方出現了「어떻게 위기를 모면할 수 있을까」（怎樣才能擺脫危機），再加上空格後方是「고민해 봤지만 뾰족한 수가 없었다」（曾考慮過，但沒有好辦法），所以空格內要套用「여러모로」（多方）的文法句型，也就是「여러모로 고민해 봤지만」（多方考量）。其餘選項：（A）「고작」是「僅是」；（C）「간신히」是「難得地」；（D）「일부러」是「特別地」。

▶ 어떻게 위기를 모면할 수 있을까 여러모로 고민해 봤지만 뾰족한 수가 없었다.

曾多方考慮過怎樣才能擺脫危機，但沒有好辦法。

■ **文法題庫159 오직/오로지 –만/–뿐**

說明：本文法用來表達積極狀態的不變、永恆。譯為「只就……」、「謹以 ……」。

【102年】

歷屆試題 216

() 지금부터 () 진실만을 말할 것을 맹세한다.

 (A) 오로지　　　(B) 도무지　　　(C) 쉽사리　　　(D) 좀처럼

• **Hint**

　　答案（A），由於空格前方出現了「지금부터」（從現在起），再加上空格後方是「진실만을 말할 것을」（如實陳述），所以空格內要套用「오로지」（謹以）的文法句型，也就是「오로지 진실만」（謹以如實）。其餘選項：（B）「도무지」是「實在」；（C）「쉽사리」是「輕易地」；（D）「좀처럼」是「往常地」。

▶ 지금부터 오로지 진실만을 말할 것을 맹세한다.

從現在起，誓言謹以如實陳述。

■ **文法題庫160 이런저런 –로**

說明：本文法用來表達各種緣由。譯為「這般那般……」、「種種地」。

【102年】

歷屆試題 217

() 여러 번 요청을 했지만, 김교수는 이런저런 ()로 한 번도 회의에
참석하지 않았다.

 (A) 핑계　　　(B) 낌새　　　(C) 눈치　　　(D) 속심

• **Hint**

　　答案（A），由於空格前方提到「여러 번 요청을 했지만, 김교수는 이런저런」（多次邀請，金教授種種……），空格後方又提到「한 번도 회의에 참석하지 않았다」（從沒參加過會議），因此空格內要填入能表達「不克參加」的選項，也就是

「핑계」（藉口）。其餘選項：（B）「낌새」是「徵兆」；（C）「눈치」是「眼色」；（D）「속심」是「目的」。

▶여러 번 요청을 했지만, 김교수는 이런저런 <u>핑계</u>로 한 번도 회의에 참석하지 않았다.
　曾多次邀請，但金教授都以種種<u>藉口</u>為由，從沒參加過會議。

■ **文法題庫161 정작 –(으)면**

說明：本文法用來表達果真、當真如此。譯為「真的要……」。

歷屆試題 218

（　）죽겠다 죽겠다 하면서 （　　　）죽으라면 싫어한다.　　　➡【102年】

　　（A）이미　　　　（B）정작　　　　（C）벌써　　　　（D）훨씬

• Hint

　　答案（B），由於空格前面提到「죽겠다 죽겠다 하면서」（說要死了、要死了）及後面提到的「죽으라면 싫어한다」（去死又不敢），因此空格內應該填入可以表達後面實際心理狀況的選項，也就是「정작」（真要）。其餘選項：（A）「이미」是「已經」；（C）「벌써」是「已經」；（D）「훨씬」是「更……」。

▶죽겠다 죽겠다 하면서 <u>정작</u> 죽으라면 싫어한다.
　每次都說不想活了，但要他<u>真</u>的去死他又不敢。

■ **文法題庫162 지나친**

說明：本文法用來表達程度過甚。譯為「過度地」、「過頭地」。

歷屆試題 219

（　）다음 밑줄 친 부분과 의미가 같은 것을 고르십시오.

　　제 분수를 모르는 사람에게 <u>지나친</u> 칭찬은 금물이다.　　　➡【105年】

　　（A）칭찬도 기회를 잘 봐야 한다　　　（B）칭찬하면 안 된다

　　（C）칭찬은 나쁜 것이다　　　　　　 （D）칭찬하고 싶다

• Hint

　　答案（B），這題要選出意思相同的選項。由於「지나친 칭찬은 금물이다」的意思是「不能過度地稱讚」，所以同義選項為「칭찬하면 안 된다」（不能稱讚）。

▶다음 밑줄 친 부분과 의미가 같은 것을 고르십시오.

제 분수를 모르는 사람에게 <u>칭찬하면 안 된다.</u>

請選出與下列畫下線部分意思一樣的選項。

<u>不能稱讚</u>不知分寸的人。

■ 文法題庫163 차라리

說明：本文法用來表達根據情況表示自己的意志或決心。譯為「寧願、乾脆」。

歷屆試題 220

（　）머리를 숙이느니（　　　）죽는 게 나을 것이다. 　　　　　➡【102年】

　　（A）차라리　　　（B）좀처럼　　　（C）가끔　　　（D）도무지

• Hint

　　答案（A），由於空格前方提到「머리를 숙이느니」（與其低頭），且空格後方提到「죽는 게 나을 것이다」（不如去死），因此空格內須選擇可以表達「不願改變初衷」的文法，也就是「차라리」（乾脆）。其餘選項：（B）「좀처럼」是「往常地」；（C）「가끔」是「偶爾」；（D）「도무지」是「完全」。

▶머리를 숙이느니 <u>차라리</u> 죽는 게 나을 것이다.

　　與其低頭，<u>不如去死</u>。

■ 文法題庫164 차마 ─지 않다

說明：本文法用來表達全然的否定，後接否定語句。譯為「不忍……」、「不堪……」。

(　) 다음 밑줄 친 부분과 의미가 같은 것을 고르십시오.

삼촌한테 돈을 좀 빌리려고 했지만 <u>말이 차마 입 밖으로 나오지 않았어요</u>.

➡【105年】

(A) 말을 잘 못했어요

(B) 말을 함부로 못했어요

(C) 말을 잘 안 했어요

(D) 끝내 말을 못했어요

• Hint

　　答案（D），這題要選出意思一樣的選項。「말이 차마 입 밖으로 나오지 않았어요」的意思是「不忍心將話說出口」，所以意思相近的選項是「끝내 말을 못했어요」（最終還是開不了口）。

▶다음 밑줄 친 부분과 의미가 같은 것을 고르십시오.

삼촌한테 돈을 좀 빌리려고 했지만 끝내 말을 못했어요.

請選出與下列畫下線部分意思一樣的選項。

想跟叔叔借點錢，但<u>最後</u>還是<u>開不了口</u>。

■ **文法題庫165 하필**

說明：本文法用來表達疑惑不解。譯為「為何」、「偏偏」、「怎麼會」。

(　) 다음 (　　) 속에 들어갈 알맞은 말을 고르시오.

날씨도 추운데 (　　) 야외에서 만나려는 이유가 뭐예요?　　➡【110年】

(A) 하필　　　(B) 대강　　　(C) 그냥　　　(D) 내내

• Hint

　　答案（A），由於空格前方強調「날씨도 추운데」（天氣這麼寒冷），且空格後面的「야외에서 만나려는 이유가 뭐예요?」意思是「在室外見面的理由是什麼？」，因此空格內要填入可以表達「無法理解」的副詞，也就是「하필」（偏偏）。其餘選項：（B）「대강」是「大概地」；（C）「그냥」是「隨意」；（D）「내내」是「一直」。

▶다음 () 속에 들어갈 알맞은 말을 고르시오.

날씨도 추운데 <u>하필</u> 야외에서 만나려는 이유가 뭐예요?

請選出適合填入下列（ ）中的選項。

天這麼寒冷，<u>偏偏</u>要在室外見面的理由是什麼？

■ 文法題庫166　함부로

說明：本文法用來表達沒有思考就恣意妄行。譯為「貿然地」。

歷屆試題 223

() 아무 데서나 () 까불다가는 큰 코 다친다.　　　➡【102年】

 （A）제대로　　　（B）함부로　　　（C）절대로　　　（D）실제로

• Hint

　　答案（B），由於空格前方提到「아무 데서나」（四處），空格後面是承接負面語句或不良後果的「까불다가는 큰 코 다친다」（胡鬧早晚會出事的），因此空格內要填入相應的副詞，也就是「함부로」（貿然地）。其餘選項：（A）「제대로」是「真正地」；（C）「절대로」是「絕對地」；（D）「실제로」是「實際上」。

▶아무 데서나 <u>함부로</u> 까불다가는 큰 코 다친다.

四處<u>貿然地</u>胡鬧，早晚會出事的。

歷屆試題 224

() 밑줄 친 부분과 의미가 <u>반대</u>인 것을 고르십시오.

　　　병이 조금 낫다고 해서 <u>함부로</u> 먹으면 재발한다.　　　➡【103年】

　　　（A）일부러　　　（B）억지로　　　（C）조심해서　　　（D）무작정

• Hint

　　答案（C），這一題也是測試對相反詞的認識，「함부로」（隨意）的反義詞為「조심해서」（謹慎）。其餘選項：（A）「일부러」是「故意」；（B）「억지로」是「勉強」；（D）「무작정」是「衝動」。

▶밑줄 친 부분과 의미가 반대인 것을 고르십시오.

병이 조금 낫다고 해서 함부로 먹으면 재발한다.

請選出與畫下線部分意思相反的選項。

千萬不能說病好了點，就隨興亂吃東西。

第三單元

漢字詞彙

考題攻略

開始練習漢字詞彙相關試題之前，先看看以下有關「漢字詞彙考題的基本知識」，包含「漢流東漸」、「漢字詞意」、「同義反義」、「答題戰略ABC」。

（1）漢流東漸

韓國使用漢字的歷史開端，一說是西元前195年燕國遺臣「衛滿」率眾流亡朝鮮時把漢字帶進，另一說是西元前108年漢朝於現今北韓設「臨屯」、「玄兔」、「真番」、「樂浪」（今平壤）四郡，漢字才正式成為韓國官方文字。傳入的正確時期雖已無法考究，但一般認為漢字是先從「高句麗」傳「百濟」，再經「百濟」流入「新羅」。

西元前後，傳入韓半島的漢字在當地就當作國字使用，漢字和漢文一直是半島唯一的書寫系統。漢字詞彙的大量湧進，形成韓語一個極其重要的詞彙組合，據西元1956年韓國文化教育部所發表的《韓語語彙使用頻度調查》中指出，韓語詞彙中有多達70.5%為漢字詞彙，而在漢字詞彙中，尤以名詞最多，佔77.2%。

漢字遠離千里之外，異鄉傳承二千多年，「山行→산행→사냥」（打獵）、「沈菜→딤채→김치」（泡菜）、「常菜→상채→상추」（生菜）、「假家→가가→가게」（店家）、「艱難→간난→가난」（窮困）、「茶葉→차엽→찻잎」（茶葉）、「苦草→고초→고추」（辣椒）、「先農湯→선농탕→설렁탕」（雪濃湯，意為「牛骨湯」）等詞彙，化成上千歲月，每天在大街小巷編織著不同的故事。

（2）漢字詞意

漢字在韓語詞彙中分為四大類，分別為「A傳統漢字」、「B日系漢字」、「C古早漢字」、「D漢英混搭」，舉例如下：（以下括弧內文字，前者為「漢字」，後者為「中文意思」）

A傳統漢字：칭찬（稱讚：稱讚）、광채（光彩：光彩）、고집（固執：固執）、백미（白眉：出眾）、상견례（相見禮：提親）

B日系漢字：견적（見積：估價）、대절（貸切：租借）、할인（割引：折扣）、봉사（奉仕：服務）、신기루（蜃氣樓：海市蜃樓）

C古早漢字：총각（總角：未婚男子）、치사（恥事：無恥）、즐비（櫛比：林立）、솔직（率直：直率）、도대체（都大體：到底）

D漢英混搭：휴대폰（攜帶phone：手機）、안전벨트（安全belt：安全帶）、점심메뉴（點心menu：午餐菜單）、피시방（PC房：網咖）、랜선（lan線：線上）、교통카드（交通card：交通卡）

（3）同義反義

　　韓語詞彙含有大量漢字詞彙，對於從小就學習漢字的我們來說是一大優勢，因為只要理解漢字，就大略能知其意。除了漢字詞彙以外，建議考生最好多學一些同義詞，例如「구인（求人）⇆초빙（招聘）」，以及一些反義詞，例如「긍정（肯定）↔부정（否定）」，一來可以幫助作答，同時也是增加韓語詞彙量的捷徑。

A同義：

참가（參加）⇆참여（參與）

지원（志願）⇆응모（應募）

초대（招待）⇆요청（邀請）

신청（申請）⇆주문（注文）

간이（簡易）⇆간편（簡便）

B反義：

제출（提出：提出）↔반납（返納：歸還）

편안（便安：舒適）↔불편（不便：不便）

빈곤（貧困：貧困）↔여유（餘裕：寬裕）

참석（參席：出席）↔불참（不參：缺席）

분실（紛失：遺失）↔습득（拾得：拾取）

（4）答題戰略ABC

　　在有限的時間內，想要破解內容豐富又多樣的考題，就要使用相應的戰略ABC。

戰略A：仔細閱讀文章的第一句，找出重要的關鍵字；主旨和必要提示都在第一句。

戰略B：以空格為中心，思考文章的表達方式，空格前後的連接詞或副詞都是最好的
　　　　提示。

戰略C：考題當中出現同義或反義的漢字頻率頗高，因此熟悉漢字詞彙最有機會找到
　　　　正確的答案。

（以下題庫解題說明中，當「漢字」與「中文翻譯」不同時，會分別標示「漢字」與
「中文翻譯」，讓讀者清楚區隔；但當「漢字」與「中文翻譯」完全相同時，則不會
另外標示。）

■ **重要漢字001 판단（判斷）**

同義詞：판결（判決）、판정（判定）、판명（漢字是「判明」，譯成「證明」）

反義詞：감정（感情）

歷屆試題 **225**

（　）밑줄 친 부분과 바꾸어 쓸 때 가장 알맞은 것을 고르십시오.

　　복지예산을 늘리는 것은 한 나라가 선진국인지를 <u>가늠하는</u> 중요한 지표이다.

➡【104年】

　　（A）가려뽑는　　（B）예정하는　　（C）사고하는　　（D）판단하는

• **Hint**

　　答案（D），「가늠하다」的意思是「估計」，因此最適合的選項是「판단하다」，意思是「判斷」。其餘選項：（A）是「가려 뽑는」（沒有漢字，譯成「選擇的」）；（B）是「예정하는」（預定的）；（C）是「사고하는」（思考的）。

▶밑줄 친 부분과 바꾸어 쓸 때 가장 알맞은 것을 고르십시오.

　　복지예산을 늘리는 것은 한 나라가 선진국인지를 <u>판단하는</u> 중요한 지표이다.

　　請選出與畫下線部分替換時最適合的選項。

　　增加福祉預算是<u>判斷</u>一個國家是否為先進國家的重要指標。

■ **重要漢字002 인품（人品）**

同義詞：인격（人格）、인간성（漢字是「人間性」，譯成「人性」）、인정미（人情味）

歷屆試題 **226**

（　）다음 밑줄 친 부분과 의미가 비슷한 것을 고르십시오.

　　평상시에 모든 일에 성실하고 진지하게 임하는 것을 보면 그 사람의 <u>됨됨이</u>가 좋다는 것을 알 수 있다.

➡【110年】

　　（A）가망　　　　（B）능력　　　　（C）특기　　　　（D）인품

答案（D），名詞「됨됨이」譯成「為人」、「人品」，可以呼應的答案為「인품」，意思是「人品」。其餘選項：（A）是「가망」（漢字是「可望」，譯成「希望」）；（B）是「능력」（能力）；（C）是「특기」（特技）。

▶다음 밑줄 친 부분과 의미가 비슷한 것을 고르십시오.

평상시에 모든 일에 성실하고 진지하게 임하는 것을 보면 그 사람의 인품이 좋다는 것을 알 수 있다.

請選出與下列畫下線部分意思相近的選項。

從平常對任何事情誠實真誠，就可以知道那個人人品良好。

■ **重要漢字003 간편（簡便）**

同義詞：간이（簡易）、간결（簡潔）、간단（簡單）、간소（漢字是「簡素」，譯成「簡樸」）

反義詞：곤란（困難）、복잡（複雜）、화려（華麗）

（　） 다음 밑줄 친 의미가 반대인 것을 고르십시오.

　　　가 : 아침에 밥을 먹는게 더 좋다면서 왜 샌드위치를 드세요?

　　　나 : 아침 일찍부터 일어나서 밥을 하고 반찬을 만들기가 번거로워서요.

➡【105年】

　　（A）간편해서요　　（B）편안해서요　　（C）불편해서요　　（D）이상해서요

答案（A），形容詞「번거롭다」等同「厭煩」、「懶得」之意，因此反義詞是「간편하다」，意思是「簡便」。其餘選項：（B）是「편안」（舒適）；（C）是「불편」（漢字是「不便」，譯成「不方便」）；（D）「이상」（漢字是「異常」，譯成「奇怪」）。

▶다음 밑줄 친 의미가 반대인 것을 고르십시오.

가 : 아침에 밥을 먹는게 더 좋다면서 왜 샌드위치를 드세요?

나 : 아침 일찍부터 일어나서 밥을 하고 반찬을 만들기가 번거로워서요.

請選出畫下線意思相反的選項。

가 : 你不是說早上更喜歡吃飯，怎麼吃起三明治來了？

나 : 因為一大早起來又做飯又做菜的比較麻煩。

■ **重要詞彙004　걸인（乞人）**

同義詞：개걸（丐乞）

反義詞：부자（漢字是「富者」，譯成「富人」）

歷屆試題 **228**

（　） 밑줄 친 부분과 바꾸어 쓸 때 가장 알맞은 것을 고르십시오.

걸인이거나 밑에서 심부름이나 하는 사람들이어서 오히려 천하게 여겼다고
말해주었다.

⟹【104年】

(A) 거지　　　　　(B) 하인　　　　　(C) 노복　　　　　(D) 비녀

• **Hint**

答案（A），「걸인」的漢字是「乞人」，意思是「乞丐」，所以最適合替換
的選項是「거지」，意思是「乞丐」。其餘選項：（B）是「하인」（漢字是「下
人」，譯成「傭人」）；（C）是「노복」（奴僕）；（D）是「비녀」（漢字是
「婢女」，譯成「奴婢」）。

▶밑줄 친 부분과 바꾸어 쓸 때 가장 알맞은 것을 고르십시오.

거지이거나 밑에서 심부름이나 하는 사람들이어서 오히려 천하게 여겼다고
말해주었다.

請選出與畫下線部分替換時最適合的選項。

有人告訴我，因為他們是乞丐或在下面跑腿的人，所以反而被看不起。

*有些考題有時候會將「걸인」（乞人）會寫成「걸신」（乞神），意思是「饞
　鬼、餓死鬼」。

■ **重要漢字005 회복（回復、恢復）**

同義詞：복원（復原）、복구（漢字是「復舊」，譯成「恢復」）

歷屆試題 229

（　　）다음 글을 읽고 (　　　　) 안에 들어갈 가장 알맞은 말을 고르십시오.

　　급격한 개인 중심의 생활 방식으로의 변해버린 세상에서 남과 더불어 사는

　　삶이 중요하다는 의식을 다시 (　　　) 것이 무엇보다 중요하다.　➡【110年】

　　(A) 격려하는　　(B) 실천하는　　(C) 교체하는　　(D) 회복하는

• Hint

　　答案（D），由於前文提到「개인 중심의 생활 방식으로의 변해버린 세상」（轉變為以個人為中心的生活模式的世界），且空格前方出現「다시」，意思是「再次」，所以空格內應填入「회복하다」，意思是「恢復」，才符合邏輯。其餘選項：（A）是「격려」（激勵）；（B）是「실천」（實踐）；（C）是「교체」（漢字是「交替」，譯成「更換」）。

▶다음 글을 읽고 (　　　　) 안에 들어갈 가장 알맞은 말을 고르십시오.

　급격한 개인 중심의 생활 방식으로의 변해버린 세상에서 남과 더불어 사는 삶이 중요하다는 의식을 다시 회복하는 것이 무엇보다 중요하다.

　請閱讀下文，並選出最適合填入（　　　　）的選項。

　在急遽轉變為以個人為中心的生活模式的世界裡，再次恢復與他人一起生活的意識，其重要性比什麼都重要。

■ **重要漢字006 결과（結果）**

同義詞：성과（成果）

歷屆試題 230

（　　）개방 현황을 조사한 (　　　　), 우리나라는 57.6점으로 전체 순위 17위

　　올랐습니다.　➡【104年】

　　(A) 결국　　　　(B) 결실　　　　(C) 결말　　　　(D) 결과

　　答案（D），由於空格前方出現「조사」，意思是「調查」，因此空格內應選擇用來表達「結果」的漢字詞彙「결과」，意思是「結果」。其餘選項：（A）是「결국」（結局）；（B）是「결실」（漢字是「結實」，譯成「結果」）；（C）「결말」（漢字是「結末」，譯成「結尾」）。

▶개방 현황을 조사한 결과, 우리나라는 57.6점으로 전체 순위 17위 올랐습니다.

　針對透明度調查的結果，我國總排名以57.6分攀升為第17名。

■ **重要漢字007　동의（同意）**

同義詞：찬동（贊同）、찬성（贊成）

反義詞：부결（否決）、반대（反對）

歷屆試題 231

（　　）다음 중에서 밑줄 친 부분과 같은 뜻을 가진 것을 고르세요.

　　　　이번 안건은 학생들의 의견에 한 표를 던집니다.　　　　➡【104年】

　　（A）고려합니다　　　　　　　　（B）반대합니다

　　（C）동의합니다　　　　　　　　（D）감동합니다

　　答案（C），由於「한 표를 던집니다」意思是「投下一票」，所以意思相同的選項是「동의합니다」，意思是「同意」。其餘選項：（A）是「고려」（考慮）；（B）是「반대」（反對）；（D）是「감동」（感動）。

▶다음 중에서 밑줄 친 부분과 같은 뜻을 가진 것을 고르세요.

　이번 안건은 학생들의 의견에 동의합니다.

　請從下列選項中選出與畫下線部分有相同意思者。

　這次提案同意學生們所提的意見。

■ **重要漢字008　고사（姑捨），譯成「別說……」**

同義詞：차치（漢字是「且置」，譯成「暫且不提」）

(　　) 밑줄 친 부분과 바꿔 쓸 수 있는 표현을 고르십시오.

불고기는커녕 라면도 제대로 끓일 줄 몰라요. ➡【110年】

(A) 고사하고 　　(B) 치부하고 　　(C) 우선하고 　　(D) 미비하고

• Hint

答案（A），由於「커녕」的意思是「別說」，所以可以替換的選項是「고사하다」，意思是「別說」。其餘選項：（B）是「치부」（漢字是「置簿」，譯成「當做」）；（C）是「우선」（優先）；（D）是「미비」（漢字是「未備」，譯成「不足」）。

▶밑줄 친 부분과 바꿔 쓸 수 있는 표현을 고르십시오.

불고기는 고사하고 라면도 제대로 끓일 줄 몰라요.

請選出可以與畫下線部分替換的表現。

別說烤牛肉，就連泡麵都不會煮。

■ 重要漢字009 공공（公共）

同義詞：대중（大眾）、공중（公眾）

反義詞：사유（私有）、사적（漢字是「私적」，譯成「個人的」）

(　　) 전기요금, 상하수도사용료, 도시가스요금 등 (　　　　)이 하반기에 인상될

예정이다. ➡【104年】

(A) 공동요금 　　(B) 공중요금 　　(C) 공공요금 　　(D) 공식요금

• Hint

答案（C），「전기요금, 상하수도사용료, 도시가스요금」分別是「電費、水費、瓦斯費」，在韓國統稱為「공공요금」，漢字是「公共料金」，譯成「公共事業費」，也可譯成「國營事業費」。其餘選項：（A）是「공동」（共同）；（B）是「공중」（公眾）；（D）是「공식」（正式）。

▶전기요금, 상하수도사용료, 도시가스요금 등 공공요금이 하반기에 인상될
예정이다.

電費、水費、瓦斯費等國營事業費，預計在下半年會調漲。

■ 重要漢字010 관광（觀光）

同義詞：소풍（漢字是「逍風」，譯成「散步」、「乘涼」、「郊遊」、「遠
足」）、여행（旅行）、유람（遊覽）

歷屆試題 **234**

（　　）가 : 화련은 어떤 도시입니까?

　　나 : 화련은 대만에서 가장 유명한 (　　　　)입니다.　　　　➡【102年】

（A）공업도시　　　（B）상업도시　　　（C）관광도시　　　（D）소비도시

• Hint

　　答案（C），由於問句提到「화련은 어떤 도시입니까?」（花蓮是什麼樣的都
市?），且答句提到「화련은 대만에서 가장 유명한」（花蓮是臺灣最有名的），所
以最符合的選項是「관광도시」，漢字為「觀光都市」，譯成「旅遊城市」。其餘選
項：（A）是「공업」（工業）；（B）是「상업」（商業）；（D）是「소비」（消
費）。

▶가 : 화련은 어떤 도시입니까?

　　나 : 화련은 대만에서 가장 유명한 관광도시입니다.

　　가 : 花蓮是個什麼樣的城市?

　　나 : 花蓮是臺灣最有名的觀光都市。

■ 重要漢字011 음주（飲酒）

同義詞：애주（漢字是「愛酒」，譯成「喜好喝酒」）

反義詞：금주（禁酒）

（　　）다음 밑줄 친 부분과 알맞은 내용을 고르십시오.

　　　술을 마시고 운전하면 판단력과 인지 능력이 떨어져 교통 사고의 원인 중 매우 높은 비율을 차지합니다. ➡【106年】

　　（A）과로 운전　　（B）음주 운전　　（C）과속 운전　　（D）무면허 운전

・Hint

　　　答案（B），由於句子一開始提到「술을 마시고 운전하면」（酒後開車的話），還有後文提到的「판단력과 인지 능력이 떨어져 교통 사고의 원인 중 매우 높은 비율을 차지하다」（判斷力與認知能力下降，佔交通事故原因中相當高的比例）用來表達結果，因此正確的選項是「음주 운전」，漢字是「飲酒運轉」，譯成「酒駕」。其餘選項：（A）是「과로 운전」（漢字是「過勞運轉」，譯成「疲勞駕駛」）；（C）是「과속 운전」（漢字是「過速運轉」，譯成「超速駕駛」）；（D）是「무면허 운전」（漢字是「無免許運轉」，譯成「無照駕駛」）。

▶다음 밑줄 친 부분과 알맞은 내용을 고르십시오.

음주 운전하면 판단력과 인지 능력이 떨어져 교통 사고의 원인 중 매우 높은 비율을 차지합니다.

請選出與下列畫下線部分適合的內容。

酒駕會導致判斷力及認知能力變差，在交通事故原因中佔有相當高的比例。

■ 重要漢字012 교체（交替）

同義詞：교환（交換）、대체（替代）

反義詞：고수（固守）

（　　）국립고궁박물관은 소장품 수량이 너무나도 많아 몇 개월에 한 번씩 전시품을 （　　　）한다고 합니다. ➡【107年】

　　（A）교체　　　　（B）교환　　　　（C）대체　　　　（D）처분

• Hint

　　答案（A），由於空格前方提到「소장품 수량이 너무나도 많다」（收藏品數量龐大），又提到「몇 개월에 한 번씩 전시품을」（每幾個月……一次展示品），所以適合的選項是「교체」，漢字是「交替」，譯成「更替」、「更換」。其餘選項：（B）是「교환」（交換）；（C）是「대체」（代替）；（D）是「처분」（處分）。

▶국립고궁박물관은 소장품 수량이 너무나도 많아 몇 개월에 한 번씩 전시품을 교체한다고 합니다.

國立故宮博物院收藏文物數量龐大，據說每幾個月就會更換展件。

■ **重要漢字013　역할（漢字是「役割」，譯成「角色」、「職責」）**

同義詞：직책（職責）、직무（職務）

反義詞：정직（停職）、무직（無職）

歷屆試題 237

（　）다음 밑줄 친 부분과 알맞은 내용을 고르십시오.

요즘 한류의 영향으로 한국 드라마는 한국과 동양 여러 국가의 이해 증진의 가교 역할을 하고 있다.　　　　　　　　　⇒【105年】

(A) 구실　　　　(B) 기여　　　　(C) 부여　　　　(D) 책임

• Hint

　　答案（A），由於「역할」意思是「職責」、「任務」，因此符合的選項是名詞「구실」，意思是「作用」、「職責」、「本分」、「分內」。其餘選項：（B）是「기여」（漢字是「寄予」，譯成「貢獻」）；（C）是「부여」（賦予）；（D）「책임」（責任）。

▶다음 밑줄 친 부분과 알맞은 내용을 고르십시오.

요즘 한류의 영향으로 한국 드라마는 한국과 동양 여러 국가의 이해 증진의 가교 구실을 하고 있다.

請選出符合畫下線部分的內容。

最近因韓流的影響，韓劇發揮了促進韓國與亞洲各國間理解的作用。

■ 重要漢字014 정리（整理）

同義詞：정돈（整頓）、정제획일（整齊劃一）

反義詞：혼란（混亂）、혼잡（混雜）

歷屆試題 238

（　　） 다음 밑줄 친 부분과 알맞은 내용을 고르십시오.

　　　집안에서 잘 안 쓰는 물건들을 다 버렸어요.　　　　　　➡【102年】

　　　（A）구입했어요　　（B）소비했어요　　（C）정리했어요　　（D）구매했어요

• Hint

　　答案（C），由於題目一開始提到「안 쓰는 물건들」（不用的物品），且後面接上的動詞「버리다」意思是「丟棄」、「扔掉」、「拋棄」，所以可以互換的選項為「정리하다」，意思是「整理」。其餘選項：（A）是「구입」（漢字是「購入」，譯成「購買」）；（B）是「소비」（消費）；（D）是「구매」（購買）。

▶다음 밑줄 친 부분과 알맞은 내용을 고르십시오.

　　집안에서 잘 안 쓰는 물건들을 다 정리했어요.

　　請選出符合畫下線部分的內容。

　　把家裡不用的東西都整理了。

■ 重要漢字015 구조（救助）

同義詞：지원（支援）

反義詞：파괴（破壞）

歷屆試題 239

（　　） "승객 여러분, 현재 위치에서 안전하게 기다려 주시기 바랍니다. 구조

　　　　（　　　）가(이) 선박 위로 접근 중입니다."　　　　　　➡【107年】

　　　（A）군함　　　　　（B）유람선　　　　（C）열기구　　　　（D）헬기

• Hint

答案（D），由於空格前方的「구조」意思是「救助」，而後方提到的「선박 위로 접근 중」（從船舶上方接近中），所以答案只能選擇從上方可以接觸的「헬기」，意思是「直升機」。附帶一提，「헬기」是從英文「helicopter」衍伸而來。其餘選項：（A）是「군함」（軍艦）；（B）是「유람선」（遊覽船）；（C）是「열기구」（熱氣球）。

▶"승객 여러분, 현재 위치에서 안전하게 기다려 주시기 바랍니다. 구조 <u>헬기</u>가 선박 위로 접근 중입니다."

「各位旅客，請在現在的位置安全等候，救援<u>直升機</u>正要飛抵本船上空。」

■ **重要漢字016 구매（購買）**

同義詞：구입（漢字是「購入」，譯成「購買」）、주문（漢字是「注文」，譯成「訂購」）

反義詞：매각（漢字是「賣卻」，譯成「售出」）、판매（漢字是「販賣」，譯成「銷售」）

歷屆試題 240

（　） 다음 (　　　)에 가장 알맞지 않은 것을 고르십시오.

　　가 : 어제 어디에 갔다 오셨어요?

　　나 : 저는 어제 가족들과 (　　　)에 갔다 왔어요.　　　　➡【102年】

　　(A) 극장　　　　　(B) 쇼핑　　　　(C) 온천장　　　　(D) 고향

• Hint

答案（B），這一題是從四個選項中選出最不適合的選項。由於問句提到「어제 어디에 갔다 오셨어요」（昨天去了哪裡），因此選項中最不符合的是「쇼핑」，原文是「shopping」，譯成「購物」。其餘選項：（A）是「극장」（漢字是「劇場」，譯成「戲院」）；（C）是「온천장」（漢字是「溫泉場」，譯成「溫泉浴場」）；（D）是「고향」（故鄉）。

▶다음 ()에 가장 알맞지 않은 것을 고르십시오.

가 : 어제 어디에 갔다 오셨어요?

나 : 저는 어제 가족들과 극장/온천장/고향에 갔다 왔어요.

請選出下列最不適合填入（ ）的選項。

가：昨天去了哪裡？

나：我昨天跟家人一起去了電影院／溫泉浴場／故鄉。

■ **重要漢字017 절약（節約）**

同義詞：절검（節儉）

反義詞：낭비（浪費）

(　　) 다음 밑줄 친 부분과 반대되는 것을 고르십시오.

　　고3학생은 좋은 대학에 가기 위해 잠 잘 시간을 절약하고 공부만해요.

➡【103年】

(A) 낭비하고　　(B) 아끼고　　(C) 저축하고　　(D) 줄리고

• Hint

答案（A），這題是測試對相反詞的了解，「절약」意思是「節約」，其反義詞為「낭비」，意思是「浪費」。其餘選項：（B）是「아끼고」（沒有漢字，譯成「節約」）；（C）是「저축」（儲蓄）；（D）是「줄리고」（沒有漢字，譯成「省用」）。

▶다음 밑줄 친 부분과 반대되는 것을 고르십시오.

고3학생은 좋은 대학에 가기 위해 잠 잘 시간을 절약하고 공부만 해요.

請選出與畫下線部分相反的選項。

高三的學生為了上好的大學，都是減少睡眠時間在唸書。

■ **重要漢字018 포함 (包含)**

同義詞：함유 (含有)

反義詞：제외 (除外)

歷屆試題 242

() 다음 밑줄 친 부분과 알맞은 내용을 고르십시오.

　　바닷물에는 우리의 몸에 필요한 많은 영양분이 <u>포함되어</u> 있다.　　➡【104年】

　　(A) 누적되어　　(B) 함유되어　　(C) 사장되어　　(D) 형성되어

• **Hint**

　　答案（B），名詞「포함」意思是「包含」，其同義詞「함유」意思是「含有」。其餘選項：（A）是「누적」（累積）；（C）是「사장」（漢字是「死藏」，譯成「囤積」）；（D）是「형성」（形成）。

▶다음 밑줄 친 부분과 알맞은 내용을 고르십시오.

바닷물에는 우리의 몸에 필요한 많은 영양분이 <u>함유되어</u> 있다.

請選出符合下列畫下線部分的內容。

海水裡<u>含有</u>許多人體所需要的養分。

■ **重要漢字019 감동적（漢字是「感動적」，譯成「感動的」）**

同義詞：감성적（漢字是「感性적」，譯成「感性的」）、감명적（漢字是「感銘적」，譯成「感動的」）

反義詞：이성적（漢字是「理性적」，譯成「理性的」）、객관적（漢字是「客觀적」，譯成「客觀的」）

歷屆試題 243

() 아래 (　　　)에 들어갈 낱말의 조합으로 가장 알맞은 것은?

　　수필에 있어서도 오래오래 기억에 남을 수 있는 (　　　)인 말을 여운으로 남기는 것은 좋지만, (　　　)나 (　　　)(으)로 설득하려 든다거나 강요하거나 지시하는 듯한 인상을 주어서는 안된다. 결말은 글을 마무리하는 부분이므로 매듭을 잘 지어야 한다. 결말에서 매듭을 제대로 짓지 못하고 허술하게

처리하게 되면 (　　　)으로 쳐질 수 밖에 없기 때문이다. ➡【110年】

(A) 교조적-감동조-이상적-성공작

(B) 감동적-훈계조-심미조-성공작

(C) 이상적-설교조-감동조-실패작

(D) 감동적-설교조-교훈조-실패작

• Hint

答案（D），這題要選出適合填入空格的順序。由於題目一開頭提到「수필에 있어서도 오래오래 기억에 남을 수 (　　　)인 있는말을 여운으로 남기는 것은 좋지만」（即使在散文中，留下（　　　）肺腑之言，使人久久不能忘懷也滿好的），下一句又提到「설득하려 든다거나 강요하거나 지시하는 듯한 인상을 주어서는 안된다」（但不能給人留下說服、強迫或指使似的印象），因此空格內要分別填入「감동적-설교조-교훈조-실패작」（漢字分別是「感動적-說教調-教訓調-失敗作」，譯成「感人的、說教式、教條式、失敗的作品」）的單詞組合，才符合邏輯。

▶아래 (　　　)에 들어갈 낱말의 조합으로 가장 알맞은 것은?

수필에 있어서도 오래오래 기억에 남을 수 있는 감동적인 말을 여운으로 남기는 것은 좋지만, 설교조나 교훈조로 설득하려 든다거나 강요하거나 지시하는 듯한 인상을 주어서는 안된다. 결말은 글을 마무리하는 부분이므로 매듭을 잘 지어야 한다. 결말에서 매듭을 제대로 짓지 못하고 허술하게 처리하게 되면 실패작으로 쳐질 수 밖에 없기 때문이다.

最適合填入下面（　　　）的單詞組合是？

即使在散文中，留下感人肺腑之言，使人久久不能忘懷也滿好的，但不能試圖以說教式或教條式的口吻，給人留下說服、強迫或指使似的印象。而且結尾算是結束寫作的部分，更需要做好結論的收尾。如果結尾處理不妥當，難免會被視為是一部失敗的作品。

■ **重要漢字020 마모（磨耗）**

同義詞：소모（消耗）

反義詞：내구（耐久）

（　）다음 괄호 안에 들어갈 말로 적당하지 않은 것을 고르십시오.

폭설로 산간 지방의 교통이 (　　　) 합니다.　　　　　　　⇒【110年】

(A) 마비되었다고　　　　　　　　(B) 정체되었다고

(C) 마모되었다고　　　　　　　　(D) 막혔다고

• Hint

　　答案（C），這題要選出不符合的選項。由於空格前面提到「폭설로 산간 지방의 교통」（由於暴雪山區的交通），所以不適合的選項是「마모」，意指「磨耗」。其餘選項：（A）是「마비」（漢字是「麻痺」，譯成「癱瘓」）；（B）是「정체」（停滯）；（D）是「막혔다」（沒有漢字，譯成「堵住」）。

▶다음 괄호 안에 들어갈 말로 적당하지 않은 것을 고르십시오.

폭설로 산간 지방의 교통이 마미/정체되었다고/막혔다고 합니다.

請選出不合適填入下列括號內的選項。

因暴雪，山區的道路都癱瘓／停滯／堵住了。

■ 重要漢字021 심리（心理）

同義詞：정서（情緒）

反義詞：생리（生理）

（　）다음 밑줄 친 부분과 의미가 비슷한 것을 고르십시오.

세상에 겉과 속이 다른 사람이 많으니까 남의 말을 쉽게 믿지 말아요.

⇒【103年】

(A) 말투　　　　(B) 표현　　　　(C) 마음　　　　(D) 인상

• Hint

　　答案（C），名詞「속」意思是「內心」、「心靈」，其同義語為「마음」，意思是「內心」。其餘選項：（A）是「말투」（沒有漢字，譯成「口氣」）；（B）是「표현」（表現）；（D）是「인상」（印象）。

▶다음 밑줄 친 부분과 의미가 비슷한 것을 고르십시오.

세상에 겉과 마음이 다른 사람이 많으니까 남의 말을 쉽게 믿지 말아요.

請選出與下列畫下線部分意思相近的選項。

這世界表裡不一的人很多，不要輕易相信他人的話。

■ **重要漢字022 절박（漢字是「切迫」，譯成「迫切」）**

同義詞：긴박（緊迫）

反義詞：완만（緩慢）

歷屆試題 **246**

（　　） 해외여행에서 지갑을 잃어버린 나는 <u>지푸라기라도 잡는</u> 심정으로 가이드에게 돈을 빌렸다.　　　　　　　　　　　　　　　　　　　　　⟹【111年】

　　（A）미천한　　　（B）철저한　　　（C）침착한　　　（D）절박한

• Hint

　　答案（D），俗諺「지푸라기라도 잡다」的意思是「抓住救命稻草」，表達「急迫」、「迫切」，其同義語為「절박」，意思是「迫切」。其餘選項：（A）是「미천」（漢字是「微賤」，譯成「卑賤」、「下賤」）；（B）是「철저」（徹底）；（C）是「침착」（漢字是「沉著」，譯成「沉穩」）。

▶해외여행에서 지갑을 잃어버린 나는 <u>절박한</u> 심정으로 가이드에게 돈을 빌렸다.
在國外旅遊遺失錢包的我，懷著<u>迫切</u>的心情向導遊借錢。

■ **重要漢字023 예약（預約）**

同義詞：약정（約定）

反義詞：취소（取消）

歷屆試題 **247**

（　　） 나음 밑줄 친 부분과 의미가 비슷한 것을 고르십시오.

　　　　친구들과 며칠 동해안으로 여행을 가려고 묵을 곳을 <u>예약</u>했습니다.　⟹【107年】

　　　　（A）민박　　　（B）여관　　　（C）산장　　　（D）콘도

• Hint

答案（A）、（B）、（C）、（D）皆可，因為這一題在考試翌日公布的解答有爭議，因此是送分題。「묵을 곳」表示在外「住宿、過夜的地方」，所以四個選項都是正確答案。（A）是「민박」（漢字是「民泊」，譯成「民宿」）；（B）是「여관」（旅館）；（C）是「산장」（漢字是「山莊」，譯成「小木屋」）；（D）是「콘도」（原文是「condo」，譯成「公寓式酒店」）。

▶다음 밑줄 친 부분과 의미가 비슷한 것을 고르십시오.

친구들과 며칠 동해안으로 여행을 가려고 민박/여관/산장/콘도을 예약했습니다.

請選出與下列畫下線部分意思相近的選項。

打算和朋友一起去東部海岸旅遊幾天，就訂了民宿／旅館／小木屋／公寓式酒店。

■ **重要漢字024 박탈（剝奪）**

同義詞：강탈（強奪）、약탈（掠奪）

反義詞：부여（賦予）、수여（授予）

歷屆試題 **248**

（　）다음 밑줄 친 부분과 의미가 비슷한 것을 고르십시오.

토론을 하다가 소란을 피우거나 사회자의 진행을 방해하면 그 토론자의 발언권을 빼앗을 수 있다. ⟹【108年】

(A) 박탈할 수 있다　　　　(B) 착취할 수 있다

(C) 유린할 수 있다　　　　(D) 수탈할 수 있다

• Hint

答案（A），動詞「빼앗다」譯成「剝奪」、「奪取」，因此意思相近的選項是「박탈할 수 있다」，意思是「會剝奪」。其餘選項：（B）是「착취」（榨取）；（C）是「유린」（蹂躪）；（D）是「수탈」（收奪）。

▶다음 밑줄 친 부분과 의미가 비슷한 것을 고르십시오.

토론을 하다가 소란을 피우거나 사회자의 진행을 방해하면 그 토론자의 발언권을 박탈할 수 있다.

請選出與下列畫下線部分意思相近的選項。

討論中如果造成騷動或妨礙司儀主持，會<u>剝奪</u>討論者的發言權。

■ 重要漢字025 발휘（發揮）

同義詞：표현（表現）

反義詞：제한（漢字是「制限」，譯成「限制」）

（　　） 다음에 밑줄 친 부분이 맞는 것을 고르십시오.　　　　　➡【102年】

　　（A）한류의 영향은 앞으로도 계속하여 그 위력을 <u>발휘</u>할 것으로 보입니다.

　　（B）한류의 영향은 앞으로도 계속하여 그 위력을 <u>소모</u>할 것으로 보입니다.

　　（C）한류의 영향은 앞으로도 계속하여 그 위력을 <u>창의</u>할 것으로 보입니다.

　　（D）한류의 영향은 앞으로도 계속하여 그 위력을 <u>취소</u>할 것으로 보입니다.

• Hint

　　答案（A），「完整的句子」是漢字語考題中常見的出題方式。「한류의 영향은 앞으로도 계속하여 그 위력을」意思是「韓流的影響往後也會持續……威力」，所以適合的選項是「발휘」，意思是「發揮」。其餘選項：（B）是「소모」（消耗）；（C）是「창의」（創意）；（D）是「취소」（取消）。

▶다음에 밑줄 친 부분이 맞는 것을 고르십시오.

　한류의 영향은 앞으로도 계속하여 그 위력을 <u>발휘</u>할 것으로 보입니다.

　請選出符合下列畫下線部分的選項。

　韓流的影響，往後還會持續<u>發揮</u>它的威力。

■ 重要漢字026 준비（準備）

同義詞：예비（預備）、대비（漢字是「對備」，譯成「防備」）、대책（對策）

反義詞：미비（漢字是「未備」，譯成「不足」）

（　　） 다음 밑줄 친 부분과 바꿔 쓸 때 가장 알맞은 것을 고르십시오.

만약의 경우를 위해 다른 방법도 <u>마련해야</u> 한다.　　　　　➡【107年】

（A）방심해야　　　（B）안심해야　　　（C）제거해야　　　（D）준비해야

• **Hint**

答案（D），這題也是測試對相似詞的了解。由於動詞「마련하다」譯成「準備」、「籌措」，因此同義語為「준비」，意思是「準備」。其餘選項：（A）是「방심」（放心）；（B）是「안심」（安心）；（C）是「제거」（漢字是「除去」，譯成「解除」）。

▶다음 밑줄 친 부분과 바꿔 쓸 때 가장 알맞은 것을 고르십시오.

만약의 경우를 위해 다른 방법도 <u>준비해야</u> 한다.

請選出與下列畫下線部分替換時最適合的選項。

為了以防萬一，<u>應該</u>也要<u>準備</u>其他方法。

■ **重要漢字027　분류（分類）**

同義詞：분별（分辨）、구별（區別）

反義詞：혼잡（混雜）

（　　） 이번 영화는 그 장르를 분명히（　　　　）어렵다고들 한다. 다양한 장르의

양식과 내용이 모두 포함되어 있기 때문이다.　　　　　➡【105年】

（A）분리하기　　　（B）분류하기　　　（C）정리하기　　　（D）해체하기

• **Hint**

答案（B），由於空格前方提到「이번 영화는 그 장르를 분명히」（這部電影的類型明確地），後面又提到「어렵다고들 한다」（聽說困難），下一句又接「다양한 장르의 양식과 내용이 모두 포함되어 있기 때문이다」（因為它包含了許多體裁的樣式與內容），因此空格內要選填「분류」，意思是「分類」。其餘選項：（A）是「분리」（分離）；（C）是「정리」（整理）；（D）是「해체」（解體）。

▶이번 영화는 그 장르를 분명히 <u>분류하기</u> 어렵다고들 한다. 다양한 장르의 양식과 내용이 모두 포함되어 있기 때문이다.

聽說這部電影很難明確地<u>分類</u>題材，因為它包含了許多體裁的樣式與內容。

■ **重要漢字028 분명 (分明)**

同義詞：명확 (明確)、확실 (確實)

反義詞：불명 (不明)、막연 (茫然)

歷屆試題 **252**

(　) 다음 밑줄 친 부분과 바꿔 쓸 때 가장 알맞은 것을 고르십시오.

　　많은 사람들 앞에서 발표할 때는 요점만 <u>명확하게</u> 말하는 것이 좋다.

➡➡【107年】

　　(A) 분명하게　　(B) 친절하게　　(C) 자신있게　　(D) 여유있게

• Hint

　　答案（A），這題也是測試對近義詞的認識。形容詞「명확하다」意思是「明確」、「確定」，其同義語為「분명」，漢字是「分明」，譯成「清楚」。其餘選項：（B）是「친절」（親切）；（C）是「자신」（自信）；（D）是「여유」（漢字是「餘裕」，譯成「充足」）。

▶다음 밑줄 친 부분과 바꿔 쓸 때 가장 알맞은 것을 고르십시오.

　많은 사람들 앞에서 발표할 때는 요점만 <u>분명하게</u> 말하는 것이 좋다.

　請選出與下列畫下線部分替換時最適合的選項。

　在眾人前發表時，最好要<u>明確地</u>表達重點。

■ **重要漢字029 불문 (不問)**

同義詞：막론 (無論)

反義詞：추궁 (追究)

(　　) 다음 밑줄 친 부분과 바꿔 쓸 때 가장 알맞은 것을 고르십시오.

대만에 오시면 반드시 드셔야 할 음식은 버블티예요. 버블티는 남녀노소를 <u>불문하고</u> 누구나 좋아하는 음식입니다.　　　　　　　　　　➡️【109年】

(A) 불구하고　　　(B) 막론하고　　　(C) 구분하고　　　(D) 포함하고

• Hint

　　答案（B），這題也是測試對近義詞的認識。動詞「불문하다」的漢字是「不問하다」，譯成「不問」、「勿論」，其同義語為「막론」，漢字是「莫論」，譯成「不管」。其餘選項：（A）是「불구」（漢字是「不具」，譯成「不會因為」）；（C）是「구분」（區分）；（D）是「포함」（包含）。

▶다음 밑줄 친 부분과 바꿔 쓸 때 가장 알맞은 것을 고르십시오.

대만에 오시면 반드시 드셔야 할 음식은 버블티예요. 버블티는 남녀노소를 <u>막론하고</u> 누구나 좋아하는 음식입니다.

請選出與下列畫下線部分替換時最適合的選項。

來到臺灣一定要喝的飲料珍珠奶茶，是<u>不管</u>男女老少大家都喜愛的飲品。

■ **重要漢字030 풍부（豐富）**

同義詞：풍족（豐足）、부유（富裕）、풍요（豐饒）

反義詞：결핍（缺乏）、부족（不足）、빈곤（貧困）

(　　) 다음에 밑줄 친 부분이 맞는 것을 고르십시오.　　　　　　➡️【102年】

(A) 대만은 과일 생산이 <u>빈약하여</u> 과일의 왕국이라고 칭합니다.

(B) 대만은 과일 생산이 <u>허약하여</u> 과일의 왕국이라고 칭합니다.

(C) 대만은 과일 생산이 <u>초라하여</u> 과일의 왕국이라고 칭합니다.

(D) 대만은 과일 생산이 <u>풍부하여</u> 과일의 왕국이라고 칭합니다.

答案（Ｄ），這題要選出正確的選項。由於選項前面均提到「대만은 과일 생산」（臺灣是生產水果），後方又出現「과일의 왕국」，意思是「水果王國」，所以符合這個名詞的形容詞應該是「풍부」，意思是「豐富」。其餘選項：（Ａ）是「빈약」（漢字是「貧弱」，譯成「貧困」、「欠缺」）；（Ｂ）是「허약」（虛弱）；（Ｃ）是「초라」（沒有漢字，譯成「寒酸」、「簡陋」）。

▶다음에 밑줄 친 부분이 맞는 것을 고르십시오.

대만은 과일 생산이 <u>풍부하여</u> 과일의 왕국이라고 칭합니다.

請選出下列畫下線部分正確的選項。

臺灣水果產量<u>豐富</u>，因此被稱為水果王國。

■ **重要漢字031　사고（事故）**

同義詞：재해（災害）、사건（事件）

反義詞：안녕（漢字是「安寧」，譯成「安定」、「平安」）

歷屆試題 255

（　）"교통사고를 내고 달아난 행위"를 무엇이라 합니까?　　　➡【106年】

　　（Ａ）뺑소니　　　（Ｂ）절도　　　（Ｃ）은닉　　　（Ｄ）도피

• Hint

答案（Ａ），由於題目提到「교통사고를 내고 달아난 행위」（釀成交通事故後逃跑的行為），所以符合這個句意的名詞是「뺑소니」，意指「脫身竄逃」。其餘選項：（Ｂ）是「절도」（竊盜）；（Ｃ）是「은닉」（隱匿）；（Ｄ）是「도피」（逃避）。

▶"교통사고를 내고 달아난 행위"를 무엇이라 합니까?

뺑소니

「釀成交通事故後逃跑的行為」稱為什麼？

肇事逃逸

■ **重要漢字032　증가（增加）**

同義詞：확대（擴大）、증식（增殖）

反義詞：삭감（削減）、감소（減少）

歷屆試題 256

（　　）현대는 컴퓨터와 인터넷 환경의 발달로 정보화시대라고 합니다. 좋은 점도
　　　　있지만 한편으로 정보화시대의 문제점들이 지적되고 있습니다. 일반적으로
　　　　문제점이 되지 <u>않는</u> 것을 고르십시오.　　　　　　　　　➡【103年】
　　　　(A) 사생활 침해　　　　　　　　(B) 가족 간의 대화 단절
　　　　(C) 개인과 국가의 경쟁력 증가　　(D) 사이버 범죄의 증가

• Hint

　　答案（C），這一題是閱讀全文後，選出「不會造成問題」的選項。由於題目內
容是探討資訊時代到來後所引發的社會問題，所以不會造成問題的只有「개인과 국
가의 경쟁력 증가」，意思是「提升個人與國家的競爭力」。其餘選項：（A）是「사
생활 침해」（漢字是「私生活侵害」，譯成「侵犯私生活」）；（B）是「가족 간의
대화 단절」（漢字是「家族間的對話斷絕」，譯成「中斷家人的對話」；（D）「사
이버 범죄의 증가」（漢字是「cyber犯罪的增加」，譯成「網路犯罪的增加」）。

▶현대는 컴퓨터와 인터넷 환경의 발달로 정보화시대라고 합니다. 좋은 점도 있지만
　한편으로 정보화시대의 문제점들이 지적되고 있습니다. 일반적으로 문제점이 되지
　<u>않는</u> 것을 고르십시오.

개인과 국가의 경쟁력 증가

現代因電腦與網路環境的發達而被稱為資訊化時代。雖然有優點，但另一方面也被
指出是資訊化時代的問題。請選出<u>不會</u>成為問題的選項。

提升個人與國家的競爭力

■ **重要漢字033　상승（上升）**

同義詞：제고（提高）、향상（向上）

反義詞：하강（下降）、억제（抑制）

(　) 1992년 이후로 끊임없이 물가가 (　　　) 바람에 서민들의 생활이 어려워졌다.

➡【107年】

(A) 상승하는　　(B) 하락하는　　(C) 증가하는　　(D) 감소하는

• Hint

答案（A），由於空格前方提到「1992년 이후로 끊임없이 물가가」（1992年之後物價不斷地），後面提到「바람에 서민들의 생활이 어려워졌다」（導致一般民眾生活困難），因此可以得知造成後文結果的原因是「상승하다」，意思是「上升」。其餘選項：（B）是「하락하다」（下降）；（C）是「증가하다」（增加）；（D）是「감소하다」（減少）。

▶1992년 이후로 끊임없이 물가가 상승하는 바람에 서민들의 생활이 어려워졌다.

　1992年之後，由於物價持續攀升，導致一般民眾的家計更加艱辛。

■ **重要漢字034 선호（漢字是「選好」，譯成「喜好」、「鍾愛」）**

同義詞：애호（愛好）、애용（愛用）

反義詞：증오（憎惡）、혐오（嫌惡）

(　) 우리가 좋아하는 숫자는 6 또는 8입니다.　　　　➡【102年】

　　(A) 선호하는　　(B) 선택하는　　(C) 기각하는　　(D) 포기하는

• Hint

答案（A），這題要選出與「좋아하다」（譯成「喜歡」）意思相近的選項，所以正確的答案是「선호하다」，漢字為「選好」，譯成「喜好」、「鍾愛」。此題在韓語測驗中出現的頻率很高。其餘選項：（B）是「선택하다」（選擇）；（C）是「기각하다」（漢字是「棄卻」，譯成「駁回」）；（D）是「포기하다」（漢字是「拋棄」，譯成「放棄」）。

▶우리가 선호하는 숫자는 6 또는 8입니다.

　我們喜愛的數字是6或8。

■ **重要漢字035 변명（漢字是「辨明」，譯成「辯解」、「申辯」）**

同義詞：변박（辯駁）、변백（辯白）

反義詞：접수（接受）、용인（容忍）

歷屆試題 259

（　）다음 밑줄 친 부분과 의미가 다른 것을 고르십시어요.

가상체험 VR 안경을 통해서 바닷속으로 침몰한 배로 들어갑니다. 고고학자의 가이드를 통해서 더욱 쉽게 물속 고고학 연구 작업을 이해하실 수 있습니다.

➡【108年】

(A) 설명을　　(B) 소개를　　(C) 변명을　　(D) 안내를

• Hint

答案（C），這題是測試對反義詞的認識。選項中與「가이드」（原文是「guide」，譯成「解說」）意思不同的是名詞「변명」，漢字為「辨明」，譯成「辯解」、「申辯」。其餘選項：（A）是「설명」（說明）；（B）是「소개」（漢字是「紹介」，譯成「介紹」）；（D）是「안내」（漢字是「案內」，譯成「導覽」）。

▶다음 밑줄 친 부분과 의미가 다른 것을 고르십시어요.

가상체험 VR 안경을 통해서 바닷속으로 침몰한 배로 들어갑니다. 고고학자의 소명을/소개를/안내를 통해서 더욱 쉽게 물속 고고학 연구 작업을 이해하실 수 있습니다.

請選出與下列畫下線部分意思不同的選項。

透過VR眼鏡虛擬體驗進入沉沒海底的船裡，並且經由考古學家的說明／介紹／解說，能夠更容易理解水中考古學研究的工作。

■ **重要漢字036 소장품（漢字是「所藏品」，譯成「收藏品」）**

同義詞：수장품（收藏品）、골동품（骨董品）、최상품（最上品）

反義詞：판매품（販賣品）、하자품（瑕疵品）

() 국립고궁박물관은 () 수량이 너무나도 많아 몇 개월에 한 번씩 전시품을
교체 한다고 합니다.　　　　　　　　　　　　　　　　　　➡【107年】
(A) 소장품　　　　(B) 보관품　　　　(C) 기념품　　　　(D) 수집품

• Hint

答案（A），由於空格前的主格是「국립고궁박물관」（國立故宮博物院），而
空格後方出現了「수량」，意思是「數量」，所以符合的選項應該是與博物院有關的
「소장품」，漢字為「所藏品」，譯成「收藏品」。其餘選項：（B）是「보관품」
（保管品）；（C）是「기념품」（紀念品）；（D）是「수집품」（蒐集品）。

▶ 국립고궁박물관은 <u>소장품</u> 수량이 너무나도 많아 몇 개월에 한 번씩 전시품을 교체
한다고 합니다.

國立故宮博物院的<u>收藏文物</u>數量龐大，據說每幾個月就會更換展件。

■ **重要詞彙037　수월하다**：由「쉬다」（休息）與「헐하다」（漢字是「歇
하다」）兩個詞彙結合而成，譯成「容易」、「輕而易舉」

同義詞：간략（簡略）、용이（容易）

反義詞：번잡（繁雜）、곤란（困難）

() 다음 밑줄 친 부분을 바꾸어 쓸 때 가장 알맞은 것을 고르십시오.

사용 설명서를 잘 읽고 제품을 사용하면 처음부터 물건을 <u>수월하게</u> 사용할 수
있다.　　　　　　　　　　　　　　　　　　　　　　➡【105年】
(A) 손쉽게　　　　(B) 지속적으로　　　(C) 평범하게　　　(D) 과감하게

• Hint

答案（A），這題是要選出意思相同的選項。「수월하다」譯成「容易」、「輕
而易舉」，因此意思相近的選項為副詞「손쉽게」，意思是「輕易地」。其餘選項：
（B）是「지속적」（持續地）；（C）是「평범하게」（平凡地）；（D）是「과감
하게」（漢字是「果敢하게」，譯成「果斷地」）。

▶다음 밑줄 친 부분을 바꾸어 쓸 때 가장 알맞은 것을 고르십시오.

사용 설명서를 잘 읽고 제품을 사용하면 처음부터 물건을 <u>손쉽게</u> 사용할 수 있다.

請選出替換下列畫下線部分時最適合的選項。

如果仔細地閱讀使用說明書再使用，從一開始就可以<u>簡單地</u>操作產品了。

■ **重要漢字038 여행（旅行）**

同義詞：관광（觀光）、휴가（休假）

反義詞：칩거（漢字是「蟄居」，譯成「隱居」）

歷屆試題 **262**

（　　）낯선 나라를 여행할 때는 사람들과 함께 다니는（　　　　）이 좋습니다.

⮕【107年】

　　　（A）수학여행　　　（B）패키지여행　　（C）배낭여행　　　（D）신혼여행

• **Hint**

　　答案（B），由於空格前方提到「사람들과 함께」（和人們一起），以及句尾提到「좋습니다」（好），所以空格內應選擇「패키지여행」，原文是「package 旅行」，譯成「團體旅行」。其餘選項：（A）是「수학여행」（漢字是「修學旅行」，譯成「校外教學」）；（C）是「배낭여행」（漢字是「背囊旅行」，譯成「背包旅行」）；（D）是「신혼여행」（漢字是「新婚旅行」，譯成「蜜月旅行」）。

▶낯선 나라를 여행할 때는 사람들과 함께 다니는 <u>패키지여행</u>이 좋습니다.

　　到陌生的國家旅遊時，參加大夥兒一起行動的<u>團體旅遊</u>比較安全。

■ **重要漢字039 간단（簡單）**

同義詞：간이（簡易）、간소（漢字是「簡素」，譯成「簡樸」）

反義詞：복잡（複雜）、상세（詳細）

（　　）가 : 오늘 저녁 때 친구들이 우리 집에 온데요.

나 : 오늘 저녁이요? 그럼 저녁은 뭘로 준비해요?

가 : 시간 없으니까 그냥（　　　）음식 준비하면 돼요.　　　　➡【109年】

（A）쉬운　　　　（B）간단한　　　　（C）담백한　　　　（D）소박한

• Hint

答案（B），由於空格前方先提到「시간 없으니까」（因為沒時間），再加上副詞「그냥」譯成「就那樣」、「隨意」，可以得知語意上表示不需要過度張羅，所以空格內應該選擇「간단한」，意思是「簡單的」。其餘選項：（A）是「쉬운」（沒有漢字，譯成「簡單的」）；（C）是「담백한」（漢字是「淡白的」，譯成「清淡的」）；（D）是「소박한」（漢字是「素樸的」，譯成「樸素的」）。

▶가 : 오늘 저녁 때 친구들이 우리 집에 온데요.

나 : 오늘 저녁이요? 그럼 저녁은 뭘로 준비해요?

가 : 시간 없으니까 그냥 간단한 음식 준비하면 돼요.

가 : 今晚朋友要來我們家。

나 : 今晚嗎？那晚餐要準備什麼？

가 : 沒時間了，準備簡單的食物就好。

*「쉬운」與「간단한」兩個意思都是「簡單的」，但一般生活上習慣說「간단한 음식」，而不會說「쉬운 음식」。（也是出題老師刻意的安排）

■ 重要漢字040 시야（視野）

同義詞：안목（漢字是「眼目」，譯成「眼光」）

（　　）사람들은 똑같이 두 개의 눈을 가지고 있고 시력도 엇비슷하지만,사람에 따라서 자신의 눈으로 볼 수 있는 것은 똑같지가 않다. 그래서 “（　　　）이/가 넓다”, “（　　　）이/가 좁다”라는 말을 하게 된다.　　　　➡【106年】

（A）시야　　　　（B）광경　　　　（C）시선　　　　（D）시력

- **Hint**

答案（A），由於前文提到「두 개의 눈을 가지고 있고 시력도 엇비슷하지만, 사람에 따라서 자신의 눈으로 볼 수 있는 것은 똑같지가 않다」（有兩隻眼睛，視力也差不多，但會因為人用自己的眼睛所看見的東西而有所不同），因此符合句意的選項是「시야」，意思是「視野」。其餘選項：（B）是「광경」（光景）；（C）是「시선」（視線）；（D）是「시력」（視力）。

▶사람들은 똑같이 두 개의 눈을 가지고 있고 시력도 엇비슷하지만, 사람에 따라서 자신의 눈으로 볼 수 있는 것은 똑같지가 않다. 그래서 "시야가 넓다", "시야가 좁다"라는 말을 하게 된다.

人們同樣都有兩隻眼睛，且視力也差不多，但會因為人用自己的眼睛所看見的東西而有所不同，所以才會有「宏觀的視野」、「狹隘的視野」諸如此類的話。

■ **重要漢字041　시작（漢字是「始作」，譯成「開始」、「始於」）**

同義詞：개시（開始）

反義詞：종지（終止）

歷屆試題 265

（　）　가장 알맞은 것을 고르십시오.

　　　건강한 몸에서 비롯된다.　　　　　　　　　　　　　　　➡【103年】

　　　（A）시작된다　　（B）실현된다　　（C）강화된다　　（D）단련된다

- **Hint**

答案（A），這題要選出與動詞「비롯되다」（譯成「開始」、「始於」）意思相近的選項，因此答案為「시작된다」，意思是「開始」。其餘選項：（B）是「실현된다」（實現）；（C）是「강화된다」（強化）；（D）是「단련된다」（鍛鍊）。

▶가장 알맞은 것을 고르십시오.

건강한 몸에서 시작된다.

請選出最適合的選項。

始於健康的身體。

■ 重要漢字042 양해（諒解）

同義詞：아량（雅量）、이해（理解）

反義詞：매원（埋怨）、원한（怨恨）

歷屆試題 266

（　　） 가이드 : 오늘 여행길에 화장실이 좀 불편하시더라도, 널리（　　　　）해
　　　　　　　　　　주십시오.

　　　　　손　　님 : 네, 알겠습니다. 괜찮습니다. ➡【106年】

　　（A）양해　　　　　（B）포용　　　　　（C）용서　　　　　（D）인내

• Hint

　　答案（A），由於前文提到「화장실이 좀 불편하시더라도」（就算化妝室有點不方便），還有空格前面出現的副詞「널리」譯成「寬宏大量」、「多多」，因此空格內要選擇「양해」，意思是「諒解」。其餘選項：（B）是「포용」（包容）；（C）是「용서」（漢字是「容恕」，譯成「原諒」）；（D）是「인내」（忍耐）。

▶가이드 : 오늘 여행길에 화장실이 좀 불편하시더라도, 널리 양해 해주십시오.

　손　　님 : 네, 알겠습니다. 괜찮습니다.

　導遊：今日旅途就算上化妝室會有點不方便，還請各位多多諒解。

　客人：好的，了解。沒關係。

■ 重要漢字043 여유（漢字是「餘裕」，譯成「寬裕」）

同義詞：여분（漢字是「餘分」，譯成「多餘的」）

反義詞：급박（急迫）

歷屆試題 267

（　　） 다음 밑줄 친 것과 바꿔 쓸 수 있는 것을 고르십시오.

　　　　　비행기 탑승을 위해서는 최소 30분 전에는 반드시 공항에 도착해서 체크인을
　　　　　해야 하므로 아무리 가까운 거리라도 시간을 넉넉하게 잡는 것이 좋을 것이다.

➡【111年】

　　（A）여유 있게　　（B）만족하게　　（C）알맞게　　　（D）적당하게

• Hint

答案（Ａ），這題要選出可以和「넉넉하게」（意思是「充裕地」、「充分地）互換的選項，因此答案為「여유 있게」，意思是「有餘裕」。其餘選項：（Ｂ）是「만족하게」（滿足地）；（Ｃ）是「알맞게」（沒有漢字，譯成「合適地」）；（Ｄ）是「적당하게」（適當地）。

▶다음 밑줄 친 것과 바꿔 쓸 수 있는 것을 고르십시오.

비행기 탑승을 위해서는 최소 30분 전에는 반드시 공항에 도착해서 체크인을 해야 하므로 아무리 가까운 거리라도 시간을 여유 있게 잡는 것이 좋을 것이다.

請選出可以替換下列畫下線的選項。

為了搭乘飛機，至少應該在（起飛）30分鐘前抵達機場辦理登機手續，所以即使距離不是很遠，也要把時間抓得充裕一點。

■ **重要漢字044 포기（漢字是「拋棄」，譯成「放棄」）**

同義詞：방기（放棄）

反義詞：쟁취（爭取）、접수（接受）

歷屆試題 268

（　）다음 밑줄 친 부분과 의미가 비슷한 것을 고르십시오.

교통사고로 다리를 다쳐 부득이하게 춤추는 것을 그만둘 수 밖에 없었다.

➡【107年】

（Ａ）연기할　　（Ｂ）포기할　　（Ｃ）고민할　　（Ｄ）도전할

• Hint

答案（Ｂ），這題要選出與動詞「그만두다」（意思是「作罷」、「放棄）可以互換的選項，所以答案為「포기」，意思是「放棄」。其餘選項：（Ａ）是「연기」（漢字是「演技」，譯成「演戲」）；（Ｃ）是「고민」（漢字是「苦悶」，譯成「煩惱」）；（Ｄ）是「도전」（挑戰）。

▶다음 밑줄 친 부분과 의미가 비슷한 것을 고르십시오.

교통사고로 다리를 다쳐 부득이하게 춤추는 것을 포기할 수 밖에 없었다.

請選出與下列畫下線部分意思相近的選項。

因為交通事故使腿受傷，不得已放棄跳舞。

■ **重要漢字045 답장（漢字是「答狀」，譯成「回信」、「回函」）**

同義詞：회신（回信）

歷屆試題 **269**

（　　）가：영수한테서 이메일이 왔다면서?

　　　　나：네, 제가 영수한테 이메일로 생일 축하를 했는데, 영수가 (　　　　)을/를
　　　　　　보냈어요.　　　　　　　　　　　　　　　　　　　　　　➠【105年】

　　　　（A）엽서　　　　　（B）답장　　　　（C）축전　　　　（D）선물

• **Hint**

　　答案（B），由於空格前面先提到「제가 영수한테 이메일로 생일 축하를 했다」
（我用E-mail寄了生日祝賀給榮修），加上空格前後為「영수가 …를 보냈다」意思
是「而榮修寄了……」，因此可以得知答案為「답장」，漢字為「答狀」，譯成「回
信」。其餘選項：（A）是「엽서」（漢字是「葉書」，譯成「明信片」）；（C）
是「축전」（漢字是「祝電」，譯成「賀電」）；（D）是「선물」（漢字是「膳
物」，譯成「禮物」）。

▶가：영수한테서 이메일이 왔다면서?

　나：네, 제가 영수한테 이메일로 생일 축하를 했는데, 영수가 답장을 보냈어요.

　가：聽說榮修寄來電子郵件?

　나：是的，我寄了封電子郵件向榮修祝賀生日，所以榮修就回信了。

■ **重要漢字046 능사（漢字是「能事」，譯成「能事」、「本事」）**

同義詞：대수（漢字是「大數」，譯成「了不起的事」）、최고（漢字是「最
　　　　高」，譯成「最好」）、왕도（漢字是「王道」，譯成「捷徑」）

反義詞：참담（慘淡）

（　　）다음 밑줄 친 부분에 대신 넣을 수 없는 말을 고르십시오.

일을 하려면 제대로 해야지. 빨리 끝내는 것만이 <u>능사가 아니지</u>.　➡【105年】

(A) 우승이 아니지　　　　　　　(B) 최고가 아니지

(C) 대수가 아니지　　　　　　　(D) 왕도가 아니지

• Hint

答案（A），這題是測試對反義詞的認識。名詞「능사」的漢字為「能事」，譯成「能事」、「本事」，因此不能互換的選項為「우승」，意思是「優勝」。其餘選項：（B）是「최고」（漢字為「最高」，譯成「最好」）；（C）是「대수」（漢字為「大數」，譯成「了不起的事」）；（D）是「왕도」（漢字是「王道」，譯成「捷徑」）。

▶다음 밑줄 친 부분에 대신 넣을 수 없는 말을 고르십시오.

일을 하려면 제대로 해야지. 빨리 끝내는 것만이 <u>최고가/대수가/왕도가 아니지</u>.

請選出無法代替下列畫下線部分的選項。

既然做事就要做好，只有做得快並<u>不是最好／最了不起／捷徑</u>。

■ **重要漢字047　우애（友愛）**

同義詞：우의（友誼）、우정（友情）

反義詞：원한（怨恨）

（　　）다음（　　　）안에 가장 맞는 단어를 고르십시오.

한국은 전통적으로 부모에 대한 효도와 형제자매 간의（　　　）을/를 중시해 왔다. 그래서 지금도 명절 때면 모두 모여 함께 즐거운 시간을 갖는다.

➡【110年】

(A) 우애　　　　(B) 우정　　　　(C) 의존심　　　　(D) 독립심

答案（Ａ），這題要選出最適合填入空格內的選項。由於空格前先提到「부모에 대한 효도」（對父母的孝道）及「형제자매 간의」（兄弟姊妹間的），因此空格內應該填入「우애」，意思是「友愛」。其餘選項：（Ｂ）是「우정」（友情）；（Ｃ）是「의존심」（漢字是「依存心」，譯成「依賴心」）；（Ｄ）是「독립심」（獨立心）。

▶다음 () 안에 가장 맞는 단어를 고르십시오.

한국은 전통적으로 부모에 대한 효도와 형제자매 간의 우애를 중시해 왔다. 그래서 지금도 명절 때면 모두 모여 함께 즐거운 시간을 갖는다.

請選出最適合填入下列（ ）內的單詞。

韓國傳統上向來重視孝敬父母與友愛兄弟，因此，至今每逢佳節，家族成員必團聚共度和諧美好時光。

■ **重要漢字048 이색적（漢字是「異色적」，譯成「特別的」）**

同義詞：개별적（漢字是「個別적」，譯成「特別的」）

反義詞：일반적（漢字是「一般적」，譯成「一般的」、「普遍的」）

歷屆試題 272

() 독특하고 () 풍광으로 마치 외계 행성에 와 있는 듯한 착각을
　　　 불러일으키는 국립예류해상공원은 언제 봐도 매력적이다.　　　⇒【107年】
　　　 (A) 이색적인　　(B) 일상적인　　(C) 본격적인　　(D) 도회적인

答案（Ａ），由空格前方的「독특」（獨特），和句尾的「매력적」（魅力的），可以推測出空格內應選擇「이색적인」，意思是「特殊的」。其餘選項：（Ｂ）是「일상적」（日常的）；（Ｃ）是「본격적」（漢字是「本格적」，譯成「正式的」）；（Ｄ）是「도회적」（都會的）。

▶독특하고 이색적인 풍광으로 마치 외계 행성에 와 있는 듯한 착각을 불러일으키는 예류지질공원은 언제 봐도 매력적이다.

以獨特且別具特色的風景，讓人產生錯覺，彷彿來到外星球的野柳地質公園，真是讓人百看不厭。

■ **重要漢字049 적극적（漢字是「積極적」，譯成「積極的」）**

同義詞：긍정적（漢字是「肯定적」，譯成「肯定的」）

反義詞：소극적（漢字是「消極적」，譯成「消極的」）

歷屆試題 273

（　）민호는 성격이（　　　　）이라서 누가 시키지 않아도 앞에 나서서 열심히
일한다.　　　　　　　　　　　　　　　　　　　　　　　　⇒【107年】

（A）적극적　　　（B）비관적　　　（C）소극적　　　（D）낙천적

• **Hint**

答案（A），從空格後提到的「누가 시키지 않아도」（就算沒有人指示），可以推測出這個人的個性是「적극적」，意思是「積極的」。其餘選項：（B）是「비관적」（悲觀的）；（C）是「소극적」（消極的）；（D）是「낙천적」（樂天的）。

▶민호는 성격이 적극적이라서 누가 시키지 않아도 앞에 나서서 열심히 일한다.

因為旻鎬的個性很積極，就算沒有人指示也會主動認真去做。

■ **重要漢字050 점진적（漢字是「漸進적」，譯成「漸進的」）**

同義詞：발전적（漢字是「發展적」，譯成「發展的」）

反義詞：급진적（漢字是「急進적」，譯成「激進的」、「急進的」）

歷屆試題 274

（　）다음 밑줄 친 부분과 다른 의미로 쓰인 것을 고르십시오.

처음에는 어색했던 사람들이 큰 일을 겪으면서 점차 친해졌다.　　⇒【104年】

（A）전진적으로　（B）점점　　　　（C）점진적으로　（D）서서히

答案（Ａ），這題是測試對反義詞的認識。副詞「점차」時常出現在韓語測驗中，其漢字為「漸次」，譯成「漸漸」、「逐漸」，所以不能互換的選項是「전진적으로」，漢字為「前進的」，意思是「邁步向前的」。其餘選項：（Ｂ）是「점점」（漸漸）；（Ｃ）是「점진적」（漸進地）；（Ｄ）是「서서히」（漢字是「徐徐히」，譯成「緩緩地」）。（Ｂ）、（Ｃ）、（Ｄ）三者意思接相近。

▶다음 밑줄 친 부분과 다른 의미로 쓰인 것을 고르십시오.

처음에는 어색했던 사람들이 큰 일을 겪으면서 점점/점진적으로/서서히 친해졌다.

請選出與下列畫下線部分意思不同的選項。

剛開始大家還有些陌生，經過事件之後也漸漸／漸進地／緩緩地熟悉了。

（　） 다음 밑줄 친 낱말의 뜻으로 가장 적합한 것을 고르시오.

격렬한 운동보다 점진적이고 단계적으로 운동의 난이도를 높여가는 것이 좋아요. ➡【110年】

(A) 한꺼번에 앞으로 전진하는　　(B) 한꺼번에 뒤로 돌아서는

(C) 조금씩 앞으로 나아가는　　(D) 조금씩 뒤로 돌아서는

答案（Ｃ），這題是測試對同義詞的認識。「점진적」，漢字為「漸進적」，譯成「漸進的」，意思是「漸漸」、「逐漸」，所以可以互換的選項是「조금씩 앞으로 나아가는」，意思是「逐漸邁步向前的」。

▶다음 밑줄 친 낱말의 뜻으로 가장 적합한 것을 고르시오.

격렬한 운동보다 조금씩 앞으로 나아가는 단계적으로 운동의 난이도를 높여가는 것이 좋아요.

請選出最適合下列畫下線單詞意思的選項。

與其劇烈運動，不如階段性地逐漸增加運動的難度。

■ **重要漢字051 절반（漢字是「折半」，譯成「一半」、「半途」）**

同義詞：반절（半折）、반（半）

（　）아래（　　　）에 들어갈 낱말의 조합으로 가장 알맞은 것은?

시작이（　　　）이라는 말이 있다. 시작을 하면（　　　）은 이미 이루어진

것이나 다름없다는 얘기다. 그만큼（　　　）는 중요하다는 얘기다.　➡【110年】

(A) 결말-절반-시작　　　　　　　　(B) 진행-절반-시작

(C) 절반-절반-서두　　　　　　　　(D) 결말-진행-서두

• Hint

　　答案（C），這題要選出適合填入空格的順序。由於題目一開頭提到「시작」（開始），下一句又提到「이미 이루어진 것이나 다름없다」（和已經完成一樣），因此前面兩個空格內分別可以填入「절반」，意思是「一半」，同時也能看出完整的句意是「開始是成功的一半」。而從句尾指出的「중요하다」（重要），得知最後一個空格內要填入「서두」，意思是「開端」，表示事情起步的重要性。

▶아래（　　　）에 들어갈 낱말의 조합으로 가장 알맞은 것은?

시작이 절반이라는 말이 있다. 시작을 하면 절반은 이미 이루어진것이나

다름없다는 얘기다. 그만큼 서두는 중요하다는 얘기다.

最適合填入下列（　　　）的單詞組合是?

俗話說，開始是成功的一半。也就是說，一旦開始，如同已經完成了一半，所以說，萬事起步很重要。

■ **重要漢字052 정체（停滯）**

同義詞：침체（沉滯）

反義詞：역동（漢字是「力動」，譯成「動力」）

（　　）전통 주력산업 분야는 내수 부진과 해외생산의 확대로（　　　　）전망이다.

➡【104年】

（A）정체될　　　　（B）호전될　　　　（C）형성될　　　　（D）상실될

• Hint

答案（A），由於句中出現了「내수 부진」（內需不振），所以可以推測出答案是「정체」，意思是「停滯」。其餘選項：（B）是「호전」（好轉）；（C）是「형성」（形成）；（D）是「상실」（喪失）。

▶전통 주력산업 분야는 내수 부진과 해외생산의 확대로 정체될 전망이다.

傳統主力產業領域，在內需疲乏與海外生產的增加下，預計景氣將會躊躇不前。

■ **重要漢字053 주도적（漢字是「主導적」，譯成「主導的」）**

同義詞：주동적（漢字是「主動적」，譯成「主動的」）

反義詞：비동적（漢字是「被動적」，譯成「被動的」）

（　　）학생이（　　　　）참여하고 협력하고 창의성을 마음껏 발휘할 수 있는 공간으로 변화하고 있다.

➡【108年】

（A）주도적으로　（B）압도적으로　（C）도덕적으로　（D）전체적으로

• Hint

答案（A），由於空格前方先提到「학생」（學生），後面又有「참여하고 협력하고 창의성을 마음껏 발휘할 수 있는 공간으로 변화하고 있다」（正在轉變為參與和合作，並可以盡情發揮創意的空間），因此可以推測出最適合的選項是「주도적」，意思是「主導的」。其餘選項：（B）是「압도적」（壓倒的）；（C）是「도덕적」（道德的）；（D）是「전체적」（全體的）。

▶학생이 주도적으로 참여하고 협력히고 창의성을 마음껏 발휘할 수 있는 공간으로 변화하고 있다.

透過學生的主導，正在轉變為參與和合作，並可以盡情發揮創意的空間。

■ **重要漢字054　지배（支配）**

同義詞：통치（統治）、통제（漢字是「統制」，譯成「管制」、「管制」）

反義詞：피지배（被支配）

歷屆試題 279

（　） 다음 밑줄 친 부분과 바꾸어 쓸 수 있는 것을 고르십시오.

대만과 한국은 똑같이 일본의 식민지 통치를 받았었습니다.　　➡【102年】

(A) 식민지 지배를　　　　　　(B) 식민지 경제를

(C) 식민지 정신을　　　　　　(D) 식민지 사상을

• **Hint**

答案（A），這題是測試對近義詞的認識。名詞「통치」的漢字是「統治」，譯成「統治」、「支配」，因此可以替換的選項是「식민지 지배」，漢字是「殖民地支配」，譯成「殖民地統治」。其餘選項：（B）是「식민지 경제」（殖民地經濟）；（C）是「식민지 정신」（殖民地精神）；（D）是「식민지 사상」（殖民地思想）。

▶다음 밑줄 친 부분과 바꾸어 쓸 수 있는 것을 고르십시오.

대만과 한국은 똑같이 일본의 식민지 지배를 받았었습니다.

請選出可以與下列畫下線部分替換的選項。

臺灣和韓國同樣受過日本的殖民地統治。

■ **重要漢字055　편리（漢字是「便利」，意思是「方便」、「輕易」）**

同義詞：간편（簡便）

反義詞：난해（漢字是「難解」，譯成「困難」、「艱困」）

歷屆試題 280

（　） 다음 중（　　　）안에 쓰면 어색한 표현을 고르십시오.

타이베이 관광 안내서에（　　　）등 교통 정보가 잘 소개되어 있어서 편리해요.　　➡【106年】

(A) 지하철역　　(B) 기차역　　　(C) 시내버스역　　(D) 고속철도역

答案（C），這一題是測試對臺北市觀光指南手冊的了解。考題是問上列四個選項中，哪一項未曾刊載在臺北市觀光旅遊地圖裡，所以答案為（C）「市區公車站」，因為臺北市政府觀光旅遊地圖裡並沒有「市區公車站」的標示。

▶다음 중 () 안에 쓰면 어색한 표현을 고르십시오.

타이베이 관광 안내서에 <u>지하철역/기차역/고속철도역</u>등 교통 정보가 잘 소개되어 있어서 편리해요.

請選出若填入下列（ ）中不自然的表現。

臺北觀光指南手冊中，有完整介紹<u>捷運站／火車站／高鐵站</u>等交通資訊，十分方便。

■ **重要漢字056 참가（參加）**

同義詞：참여（參與）

反義詞：불참석（漢字是「不參席」）、불참（漢字是「不參」），兩者都譯成「缺席」、「不克參加」

歷屆試題 281

() 다음 밑줄 친 부분과 바꾸어 쓸 수 있는 것을 고르십시오.

이번 모임에 <u>참석하지</u> 못할 경우 사전에 미리 알려주세요.　　　▶【104年】

(A) 참가하지　　(B) 생략하지　　(C) 참작하지　　(D) 성찰하지

• Hint

答案為（A），題目中的名詞「참석」，漢字為「參席」，譯成「參加」、「出席」，與選項中的「참가」（參加）意思相同。其餘選項：（B）是「생략」（省略）；（C）是「참작」（漢字是「參酌」，譯成「斟酌」）；（D）是「성찰」（漢字是「省察」，譯成「反省」）。

▶다음 줄 친 부분과 바꾸어 쓸 수 있는 것을 고르십시오.

이번 모임에 <u>참가하지</u> 못할 경우 사전에 미리 알려주세요.

請選出可以與下列畫下線部分替換的選項。

如果不能<u>參加</u>這次聚會，敬請事先告知。

■ **重要漢字057 불만（漢字是「不滿」，譯成「（對自己）不服」、「自卑」）**

同義詞：불만족（不滿足）、불복（不服）

反義詞：만족（滿足）、흡족（漢字是「洽足」，譯成「滿足」、「滿意」）

歷屆試題 **282**

（　）다음 밑줄 친 부분에 가장 알맞지 않은 것을 고르십시오.

요즘 젊음이들은 자기가 잘못되면, 종종 남을 <u>탓하는</u> 경우가 많다. ➡【106年】

（A）책망하는　　（B）원망하는　　（C）불평하는　　（D）불만하는

• Hint

　　答案（D），這題是測試對反義詞的認識。題目中的動詞「탓하다」譯成「怪罪」、「歸咎」，而選項（A）是「책망」（漢字是「責望」，譯成「責備」）；（B）是「원망」（漢字是「怨望」，譯成「埋怨」）；（C）是「불평」（漢字是「不平」，譯成「抱怨」），這三個選項和題目意思相近，都是責怪他人，因此只有（D）「불만」（漢字為「不滿」，譯成「〔對自己〕不滿意、自卑」）是不適合的選項。

▶다음 밑줄 친 부분에 가장 알맞지 않은 것을 고르십시오.

요즘 젊음이들은 자기가 잘못되면, 종종 남을 <u>책망하는/원망하는/불평하는</u> 경우가 많다.

請選出最不適合下列畫下線部分的選項。

最近的年輕人，自己出錯的話，往往責備／埋怨／抱怨他人。

■ **重要漢字058 청소（漢字是「清掃」，譯成「清理」、「打掃」）**

同義詞：소제（掃除）

反義詞：오염（汙染）、훼손（毀損）

歷屆試題 **283**

（　）다음 밑줄 친 부분과 같은 뜻을 가진 것을 고르세요.

남자들이란 자기 방조차 깨끗하게 <u>치우기</u> 어려운 사람들이에요. ➡【104年】

（A）청소하기　　（B）세탁하기　　（C）빨래하기　　（D）표백하기

— 203 —

答案（Ａ），這題是測試對近義詞的認識。題目中的動詞「치우다」譯成「清掃」、「清理」，因此正確的選項是「청소하다」（漢字是「清掃」，譯成「打掃」）。其餘選項：（Ｂ）是「세탁」（漢字是「洗濯」，譯成「洗衣」）；（Ｃ）是「빨래」（沒有漢字，意思是「洗衣」）；（Ｄ）是「표백」（漂白）。

▶다음 밑줄 친 부분과 같은 뜻을 가진 것을 고르세요.

남자들이란 자기 방조차 깨끗하게 청소하기 어려운 사람들이에요.

請選出與下列畫下線部分有相同意思的選項。

男人就是連自己房間都很難打掃乾淨的人。

■ **重要漢字059 추억（漢字是「追憶」，譯成「回憶」）**

同義詞：기억（記憶）、추상（漢字是「追想」，譯成「追念」、「追思」）

反義詞：망각（忘却）

歷屆試題 **284**

（　）오래된 물건을 버리지 않고 돈을 투자하는 이유로 알맞은 것을 고르십시오.

　　　（Ａ）추억 때문에　　　　　　（Ｂ）돈 때문에

　　　（Ｃ）시간 때문에　　　　　　（Ｄ）일 때문에

答案（Ａ），這題是測試對漢字語的認識。由於題目中的「오래된 물건을 버리지 않고 돈을 투자하는 이유」意思是「不將老舊的東西丟掉，而且花錢投資的理由」，所以答案是「추억」（漢字為「追憶」，譯成「回憶」）。其餘選項：（Ｂ）是「돈」（沒有漢字，意思是「錢」）；（Ｃ）是「시간」（時間）；（Ｄ）是「일」（沒有漢字，意思是「事情」）。

▶오래된 물건을 버리지 않고 돈을 투자하는 이유로 알맞은 것을 고르십시오.

추억 때문에

請選出符合不丟掉老舊的東西，而花錢投資的理由的選項。

因為回憶

■ **重要漢字060 미흡（漢字是「未洽」，譯成「不周」、「不足」）**

同義詞：부족（不足）、미만（未滿）、소홀（疏忽）、빈약（貧弱）

反義詞：만족（滿足）、충분（充分）、풍요（豐饒）、풍성（豐盛）

歷屆試題 **285**

（　）다음 중 밑줄 친 미흡하다 바꿀 수 있는 말은?　　　　　　　➡【104年】

　　（A）충족하다　　（B）부족하다　　（C）흡족하다　　（D）만족하다

• **Hint**

　　答案（B），與題目中的形容詞「미흡」（漢字為「未洽」，譯成「不周」、「不足」）可以互換的選項為「부족하다」（不足），這也是韓語檢定考試中常會出現的考題。其餘選項：（A）是「충족」（充足）；（C）是「흡족」（漢字為「洽足」，譯成「滿足」）；（D）是「만족」（滿足）。

▶다음 중 밑줄 친 미흡하다 바꿀 수 있는 말은?

　부족하다

　下列中可以和畫下線不足交換的選項是？

　不足

■ **重要漢字061 음식（飲食）**

同義詞：식선（食膳）、요리（漢字是「料理」，譯成「菜色」、「佳餚」）

歷屆試題 **286**

（　）무엇에 대한 이야기입니까? 알맞은 것을 고르십시오.

　　가 : 대만에도 짜장면이 있습니까?

　　나 : 예, 대만에도 짜장면이 있지만, 맛이 조금 달라요.　　➡【102年】

　　（A）취미　　　　（B）건강　　　　（C）나라　　　　（D）음식

答案（D），這題要選出題目的主題。由於題目中的問句和答句都提到「짜장면」（炸醬麵），因此符合的選項是「음식」（飲食）。其餘選項：（A）是「취미」（漢字是「趣味」，譯成「興趣」）；（B）是「건강」（健康）；（C）「나라」（沒有漢字，意思是「國家」）。

▶무엇에 대한 이야기입니까? 알맞은 것을 고르십시오.

가 : 대만에도 짜장면이 있습니까?

나 : 예, 대만에도 짜장면이 있지만, 맛이 조금 달라요.

在談論關於什麼的話題？請選出適合的選項。

가 : 臺灣也有炸醬麵嗎？

나 : 有，臺灣也有炸醬麵，只是口味有點不一樣。

■ 重要漢字062 취소（取消）

同義詞：취하（漢字是「取下」，譯成「撤銷」）

反義詞：실시（實施）、보류（保留）

歷屆試題 287

（　　）다음（　　　　）에 가장 알맞은 것을 고르십시오.

경기도는 코로나19 확산 방지와 사회적 거리 두기 준수를 위해 '제35회 경기도청 봄꽃축제'를 전면（　　　　）고 밝혔다. 이는 수도권 지역 내 코로나19 집단감염이 지속됨에 따라 내려진 결정이다. ⇒【111年】

（A）취소한다　　（B）시행한다　　（C）개최한다　　（D）추진한다

答案（A），由於題目一開始提到「코로나19 확산 방지와 사회적 거리 두기 준수를 위해」（為了防止擴散Covid-19及遵守社交距離），第二句又提到「이는 수도권 지역 내 코로나19 집단감염이 지속됨에 따라 내려진 결정이다」（這是依據首都圈地區持續集體感染Covid-19所做的決定），因此可以推測出答案是「취소한다」（取消）。其他選項：（B）是「시행」（施行）；（C）是「개최」（漢字是「開催」，譯成「舉辦」）；（D）是「추진」（漢字是「推進」，譯成「推動」）。

▶다음 ()에 가장 알맞은 것을 고르십시오.

경기도는 코로나19 확산 방지와 사회적 거리 두기 준수를 위해 '제35회 경기도청 봄꽃축제'를 전면 <u>취소한</u>다고 밝혔다. 이는 수도권 지역 내 코로나 19 집단감염이 지속됨에 따라 내려진 결정이다.

請選出最適合填入下列（ ）的選項。

京畿道表示為了防止Covid-19擴散及遵守社交距離，因此全面<u>取消</u>「第35屆京畿道廳春季賞花季活動」，這是依據首都圈地區持續集體感染Covid-19所做的決定。

■ **重要漢字063 상극（相剋）**

同義詞：불합（漢字是「不合」）、상충（漢字是「相衝」）、상치（漢字是「相値」），以上三者皆譯成「互相衝突」

反義詞：상생（漢字是「相生」）、상부（漢字是「相扶」）、상조（漢字是「相助」），以上三者皆譯成「互相幫助」

歷屆試題 288

() 다음 ()에 가장 알맞은 것을 고르십시오.

독서와 ()이려니 싶은 인터넷이 매출 증가를 이끌었다는 게 역설적이다.

➡【105年】

(A) 친구　　　　(B) 상극　　　　(C) 궁합　　　　(D) 조화

• **Hint**

答案（B），由於文末提到「역설적이다」，漢字為「逆說的」，譯成「矛盾的」，因此，作答時必須選擇指出讓「독서」（讀書）與「인터넷」（原文「internet」，譯成「網路」）有所衝突的選項，也就是「상극」（漢字是「相剋」，譯成「不合」）。其餘選項：（A）是「친구」（漢字是「親舊」，譯成「朋友」）；（C）是「궁합」（漢字是「宮合」，譯成「合八字」）；（D）是「조화」（漢字是「調和」，譯成「和諧」）。

▶다음 ()에 가장 알맞은 것을 고르십시오.

독서와 상극이려니 싶은 인터넷이 매출 증가를 이끌었다는 게 역설적이다.

請選出最適合填入下列（ ）的選項。

諷刺的是，原本以為和讀書不合的網路，反而帶動了銷售額的增加。

*有關「–려니」的文法請參考（P.104）「文法題庫099 –(으)려니 하다」。

■ **重要漢字064 냉담（冷淡）**

同義詞：냉정（漢字是「冷情」，譯成「冷漠」）

反義詞：온기（漢字是「溫氣」，譯成「溫暖的氣息」）、열정（熱情）、친절
　　　　（親切）

歷屆試題 289

() 다음 밑줄 친 부분과 의미가 같은 것을 고르십시오.

그 여자는 찾아온 손님을 쌀쌀하게 대했다.　　　　　　　　⟹【102年】

(A) 친절하게　　　(B) 적당하게　　　(C) 냉담하게　　　(D) 정직하게

• Hint

答案（C），這題是測試對近義詞的了解。形容詞「쌀쌀하다」意思是「冷冰冰」、「冷淡」，因此意思相近的選項是「냉담하게」（冷淡地）。其餘選項：（A）是「친절」（親切）；（B）是「적당」（適當）；（D）是「정직」（正直）。

▶다음 밑줄 친 부분과 의미가 같은 것을 고르십시오.

그 여자는 찾아온 손님을 냉담하게 대했다.

請選出與下列畫下線部分意思一樣的選項。

那個女人對待每個客人都很冷淡。

■ **重要漢字065 배려（漢字是「配慮」，譯成「關懷」、「照顧」）**

同義詞：염려（念慮）、영념（漢字是「另念」，譯成「掛記」）

反義詞：안심（安心）、방심（放心）

歷屆試題 290

（　　）다음 (　　　　) 안에 공통으로 들어갈 수 있는 단어를 고르십시오.

1. 그의 세심한 (　　　)에 따뜻한 인간미를 느꼈다.

2. 고령화 사회에 걸맞게 노인들을 (　　　)하는 사회 환경을 만들어 나가야 한다.

3. 조합의 이익금이 조합원 전체에 골고루 돌아갈 수 있도록 (　　　)해 주십시오.　　　　　　　　　　　　　　　　　　　　　　➡【107年】

（A）칭찬　　　　　（B）사랑　　　　　（C）동정　　　　　（D）배려

• **Hint**

　　答案（D），這題是測試對漢字語的認識。要從四個選項中挑出三個句子可以共同使用的漢字詞彙，唯一適合的名詞是「배려」，漢字為「配慮」，譯成「關懷」、「照顧」，而此字也經常出現在韓語測驗考試題目中。其餘選項：（A）是「칭찬」（稱讚）；（B）是「사랑」（沒有漢字，意思是「愛」）；（C）是「동정」（同情）。

▶다음 (　　　　) 안에 공통으로 들어갈 수 있는 단어를 고르십시오.

1. 그의 세심한 배려에 따뜻한 인간미를 느꼈다.

2. 고령화 사회에 걸맞게 노인들을 배려하는 사회 환경을 만들어 나가야 한다.

3. 조합의 이익금이 조합원 전체에 골고루 돌아갈 수 있도록 배려해 주십시오.

請選出可以共同填入（　　　　）內的單詞。

1. 從他的細心照顧，可以感受到溫暖的人情味。

2. 符合高齡化社會，應該要營造關懷長輩的社會環境。

3. 為了能將工會的獲利平均地回饋給全體工會會員，請多關心。

第二單元 漢字詞彙

■ 重要漢字066 기부 (漢字是「寄附」，譯成「捐獻」、「捐助」)

同義詞：증여 (贈與)、기증 (寄贈)

反義詞：강제 (強制)、요구 (要求)

歷屆試題 291

(　) 타이베이 101은 5 년간 101만 NT 달러를 대만 환경정보협회 관리하의
　　　 '자연곡(自然谷)'(　　　) 대만 저해발 산림의 복구를 지원하였다. ➡【108年】
　　　 (A) 에 투자하여 　　　　　　　　 (B) 에 기부하여
　　　 (C) 에게 기증하고 　　　　　　　 (D) 에게 지불하고

• Hint

　　 答案（B），由於句尾提到「지원」，漢字為「支援」，譯成「援助」，所以
要找出意思為「捐款」、「捐助」的韓語，因此適合的選項是動詞「기부」（漢字
為「寄附」，譯為「捐獻」、「捐助」。其他選項：（A）是「투자」（投資）；
（C）是「기증」（漢字是「寄贈」，譯成「捐贈」）；（D）是「지불」（漢字是
「支拂」，譯成「支付」）。

▶타이베이 101은 5 년간 101만 NT 달러를 대만 환경정보협회 관리하의
　 '자연곡(自然谷)'에 기부하여 대만 저해발 산림의 복구를 지원하였다.
　 臺北101在5年內捐款給臺灣環境資訊協會所管理的「自然谷」臺幣101萬，做為援
　 助復育臺灣低海拔森林。

■ 重要漢字067 노골 (露骨)

同義詞：솔직 (率直)

反義詞：함축 (含蓄)、완곡 (漢字是「婉曲」，譯成「委婉」)

歷屆試題 292

(　) 아무리 시대가 개방되었다고 하지만 공공장소에서 남녀가 애정 행각을 벌이는
　　　 것은 좀 심하지 않나 하는 생각이 들어요. 그렇게 꼭 자신의 감정을 (　　　)
　　　 들어내어야 하는지 원… 　　　　　　　　　　　　　　　　 ➡【105年】
　　　 (A) 피상적으로 　　　　　　　　 (B) 이상적으로
　　　 (C) 노골적으로 　　　　　　　　 (D) 자주적으로

- Hint

答案（C），題目第一句最後提到的「행각」，漢字為「愛情行腳」，意思是「公開表達愛意」。「행각」一詞多用於否定意義，因此要選填負面的選項「노골적」（露骨的）。其他選項：（A）是「피상적」（漢字是「皮相的」，譯成「膚淺的」）；（C）是「이상적」（理想的）；（D）是「자주적」（自主的）。

▶아무리 시대가 개방되었다고 하지만 공공장소에서 남녀가 애정 행각을 벌이는 것은 좀 심하지 않나 하는 생각이 들어요. 그렇게 꼭 자신의 감정을 노골적으로 들어내어야 하는지 원…

不論時代再怎麼開放，我覺得在公共場所表現男女之間的恩愛行為有點過頭。非得要那樣將自己的感情露骨地表現出來……

■ **重要漢字068 부진（漢字是「不振」，譯成「不興旺」、「不活躍」）**

同義詞：소침（消沉）、침체（漢字是「沉滯」，譯成「消沉不能往前」）

反義詞：진작（振作）、분발（奮發）

歷屆試題 293

（　　）우리나라는 정보 공개의 실행력과 영향력 등이 부진하다는 평가를 받아 2013년보다 순위가 (　　　　). ⇒【104年】

(A) 하락했습니다　　　　　　(B) 상승했습니다

(C) 인하했습니다　　　　　　(D) 탈락했습니다

- Hint

答案（A），由於空格前面提到的形容詞「부진하다」表示「不振」、「不興旺」、「不活躍」，因此空格內要選擇「하락」，漢字是「下落」，譯成「下降」。其他選項：（B）是「상승」（漢字是「上升」，譯成「提升」）；（C）是「인하」（漢字是「引下」，譯成「降低」）；（D）是「탈락」（漢字是「脫落」，譯成「淘汰」）。

▶우리나라는 정보 공개의 실행력과 영향력 등이 부진하다는 평가를 받아 2013년보다 순위가 하락했습니다.

我國資訊透明化的執行力與影響力等被評價為衰退，比起2013年排名下降了。

■ 重要漢字069 이사（漢字是「移徙」，譯成「搬遷」）

同義詞：천거（遷居）

反義詞：체류（滯留）

（　）다음 밑줄 친 부분과 의미가 같은 것을 고르십시오.

　　　남의 말을 함부로 옮기는 일을 삼가도록 하세요.　　　　　　　⇒【105年】

　　　(A) 해석하는　　　　　　　　　　　(B) 오해하는

　　　(C) 다른 사람한테 전하는　　　　　(D) 이사가는

• Hint

　　答案（C），這題是測試對近義詞的了解。題目中的形容詞「옮기다」譯成「轉傳」、「傳播」，所以意思相近的選項是「다른 사람한테 전하는」（傳給別人）。其餘選項：（A）是「해석」（解釋）；（B）「오해」是（漢字是「誤解」，譯成「誤會」）；（D）「이사」是（漢字是「移徙」，譯成「搬遷」）。

▶다음 밑줄 친 부분과 의미가 같은 것을 고르십시오.

　남의 말을 함부로 다른 사람한테 전하는 일을 삼가도록 하세요.

　請選出與下列畫下線部分意思一樣的選項。

　不要隨意將他人的話傳給別人。

■ 重要漢字070 처지（漢字是「處地」，譯成「處境」、「地步」、「環境」）

同義詞：형편（漢字是「形便」，譯成「境況」、「形勢」）

（　）다음 밑줄 친 부분과 의미가 같은 것을 고르십시오.

　　　한국 사람들은 과거 한국 전쟁 직후에 어려운 처지에 놓였을 때, 세계 각지에서

　　　도와 준 온정의 손길에 크게 감사하고 있다.　　　　　　　　　⇒【105年】

　　　(A) 현황　　　　　(B) 사태　　　　　(C) 형편　　　　　(D) 실상

• Hint

　　答案（C），這題是測試對漢字語的認識。由於題目中的名詞「처지」，漢字為「處地」，譯成「處境」、「地步」、「環境」，所以意思相近的選項是名詞「형편」，漢字為「形便」，譯成「境況、形勢」，常用來形容國情或家境情況。其餘選項：（A）是「현황」（現況）；（B）是「사태」（事態）；（D）是「실상」（漢字是「實況」，譯成「真相」）。

▶다음 밑줄 친 부분과 의미가 같은 것을 고르십시오.

한국 사람들은 과거 한국 전쟁 직후에 어려운 형편에 놓였을 때, 세계각지에서 도와준 온정의 손길에 크게 감사하고 있다.

請選出與下列畫下線部分意思一樣的選項。

韓國人非常感謝過去在韓戰剛結束後身處困境時，從世界各地伸來幫助的溫情之手。

■ **重要漢字071 형편（漢字是「形便」，譯成「境況」、「形勢」）**

同義詞：처지（漢字是「處地」，譯成「處境」、「地步」、「環境」）

歷屆試題 296

（　　）다음 밑줄 친 부분과 의미가 같은 것을 고르십시오.

　　　　우리 사회에는 아직도 자신보다 더 어려운 처지에 놓인 사람들을 그냥

　　　　지나치지 않는 사람이 많다.　　　　　　　　　　⟹【104年】

　　　　(A) 형편　　　　　(B) 현황　　　　　(C) 실황　　　　　(D) 사실

• Hint

　　答案（A），本題測試的漢字是連續兩年考試皆出現的漢字語，考生請務必熟記。題目中的名詞「처지」，漢字為「處地」，譯成「處境」、「地步」，所以意思相近的選項是名詞「형편」，漢字為「形便」，譯成「境況、形勢」。其餘選項：（B）是「현황」（現況）；（C）是「실황」（漢字是「實況」，譯成「實相」）；（D）是「사실」（事實）。

▶다음 밑줄 친 부분과 의미가 같은 것을 고르십시오.

우리 사회에는 아직도 자신보다 더 어려운 형편에 놓인 사람들을 그냥 지나치지 않는 사람이 많다.

請選出與下列畫下線部分意思一樣的選項。

我們的社會，還是有很多人不會對比自己狀況艱困的人們視而不見。

■ **重要漢字072 우연（偶然）**

同義詞：교묘（漢字是「巧妙」，譯成「怪巧奇妙」）

反義詞：필연（必然）

歷屆試題 297

（ ） 다음 ()에 가장 알맞은 것을 고르십시오.

　　 같이 살다 보면 () 싸울 때도 있다.　　　　　　➡【102年】

　　 (A) 혹시　　　　 (B) 더러　　　　 (C) 전부　　　　 (D) 완전

• Hint

　　答案（B），由於空格前面提到「같이 살다 보면」（一起生活的話），後面又提到「싸울 때도 있다」（有吵架的時候），因此可以推測出適合的選項是「더러」（多少）。其餘選項：（A）是「혹시」（漢字是「或是」，譯成「或許」）；（C）是「전부」（全部）；（D）是「완전」（完全）。

▶다음 ()에 가장 알맞은 것을 고르십시오.

같이 살다 보면 더러 싸울 때도 있다.

請選出最適合填入下列（ ）的選項。

生活在一起，偶爾起爭執是難免的。

■ **重要漢字073 해로（漢字是「偕老」，譯成「白頭偕老」）**

同義詞：상로（漢字是「相老」，譯成「互相作伴老去」）

反義詞：고독（孤獨）、고로（孤老）

(　) 우리는 오늘 두 청춘남녀의 결혼식을 지켜보고 있습니다. 남녀가 서로 만나
사랑하는 건 쉽지만 결혼하여 평생 함께(　　　)하는 것은 그리 쉬운 일이
아닙니다. ➡【105年】

(A) 화해 　　　 (B) 해로 　　　 (C) 연애 　　　 (D) 인정

• Hint

　　答案（B），由於第一句提到「두 청춘남녀의 결혼식을 지켜보고 있습니다」
（觀看兩位青春男女的婚禮），再加上第二句提到「평생 함께」（一輩子一起），
因此空格內應該填入「해로」（漢字是「偕老」，譯成「白頭偕老」）。其餘選項：
（A）是「화해」（和解）；（C）是「연애」（戀愛）；（D）是「인정」（漢字是
「認定」，譯成「肯定」）。

▶우리는 오늘 두 청춘남녀의 결혼식을 지켜보고 있습니다. 남녀가 서로 만나
사랑하는 건 쉽지만 결혼하여 평생 함께 <u>해로</u>하는 것은 그리 쉬운 일이 아닙니다.
我們今天一同見證這對年輕男女的婚禮，兩情相悅尚屬容易，但結為連理後，一起
<u>偕老</u>卻不簡單。

■ **重要漢字074 진입（進入）**

同義詞：진출（漢字是「進出」，譯成「進入」、「晉升」）

反義詞：탈퇴（漢字是「脫退」，譯成「脫離」、「退出」）

(　) 그 학교는 이제 개교한 지 100년이 되었고, 현재는 세계 최고 100대 순위권에
(　　　). ➡【105年】

(A) 확립했다 　　 (B) 진입했다 　　 (C) 가입했다 　　 (D) 수립했다

• Hint

　　答案（B），從空格前方出現「100대 순위권」（前100名）的提示，可以推測
出答案是「진입하다」（進入）。其餘選項：（A）是「확립」（確立）；（C）是
「가입」（加入）；（D）是「수립」（漢字是「樹立」，譯成「建立」）。

▶그 학교는 이제 개교한 지 100년이 되었고, 현재는 세계 최고 100대 순위권에 진입했다.

那所學校創校至今已經100年，現在更躋身為全球百大名校。

第四單元

疊語
（擬聲擬態語）

考題攻略

　　開始練習「疊語（擬聲擬態語）」句型之前，先看看以下的「疊語（擬聲擬態語）考題基本知識」，包含「認識疊語」、「疊語的組合」、「母音與子音的語感」、「答題戰略ABC」。

（1）認識疊語

　　疊語乃由母音、子音重疊組合而成，又稱「反覆複合語」或「擬聲、擬態語」。所謂的「擬聲語」是形容事物或動物的聲音，而「擬態語」則是描寫人、事、物外表的狀態，一般將此二者統稱為「疊語」，用以模擬人、事、物的聲音或狀態。但由於韓語學習者很難分辨分類方式與其代表的意義，體會出個中語感，因此把它整理成如下簡單易學的分類方式。

（2）疊語的組合

　　如前述，疊語即擬聲、擬態語，由下列10個母音、15個子音組成。

A母音：

4個陽性母音（向右、向上）：ㅏ、ㅑ、ㅗ、ㅛ

6個陰性母音（向左、向下及其他方向）：ㅓ、ㅕ、ㅜ、ㅠ、ㅡ、ㅣ

B子音：

6個平音：ㄱ、ㄷ、ㅂ、ㅅ、ㅈ、ㅎ

5個緊音/複合子音：ㄲ、ㄸ、ㅃ、ㅆ、ㅉ

4個送氣子音：ㅊ、ㅋ、ㅌ、ㅍ

　　疊語就是由上列的「母音＋子音」組合而成。例如：

ㄱ、ㄲ、ㅋ：감감하다（漆黑無光）、꼼꼼（精緻細膩）、쿵쾅（轟隆碰撞）

ㄷ、ㄸ、ㅌ：단단하다（碩壯結實）、띵똥（清澈響亮）、탱탱（白嫩光滑）

ㅂ、ㅃ、ㅍ：반반하다（端莊俊秀）、뿅뿅（小巧圓潤）、퐁퐁（稚嫩和藹）

　　ㅅ、ㅆ：시시콜콜（不厭其煩）、쑤근쑤근（細聲細語）

ㅈ、ㅉ、ㅊ：주렁주렁（累累成串）、쫄랑쫄랑（搖搖晃晃）、찰랑찰랑（噹啷噹
　　　　　啷）

（3）母音與子音的語感

A母音的語感：

陽性母音：形容「陽光、美麗、輕快、精緻、清澈、小巧、正面」。

陰性母音：形容「陰沉、暗黑、混濁、沉重、粗暴、強烈、負面」。

B子音的語感：

6個平音（ㄱ、ㄷ、ㅂ、ㅅ、ㅈ、ㅎ）：形容「純、柔」。

5個緊音/複合子音（ㄲ、ㄸ、ㅃ、ㅆ、ㅉ）：形容「強、硬」。

4個送氣子音（ㅊ、ㅋ、ㅌ、ㅍ）：形容「粗、大」。

（4）答題戰略ABC

　　一旦熟悉母音的陰陽性及子音的語感，對初學者而言，便能容易分辨出疊語的聲音或狀態所代表的意義，舉例如下：

ㅏ：살랑살랑（陽性），形容「亮、輕、薄、柔、清、巧」。

ㅓ：설렁설렁（陰性），形容「暗、重、厚、剛、濁、拙」。

ㅐ：대굴대굴（陽性），形容「亮、輕、薄、柔、清、巧」。

ㅔ：데굴데굴（陰性），形容「暗、重、厚、剛、濁、拙」。

ㅏ：자글자글（陽性），形容「亮、輕、薄、柔、清、巧」。

ㅣ：지글지글（陰性），形容「暗、重、厚、剛、濁、拙」。

ㅐ：생글생글（陽性），形容「亮、輕、薄、柔、清、巧」。

ㅣ：싱글싱글（陰性），形容「暗、重、厚、剛、濁、拙」。

ㅗ：촐촐（陽性），形容「亮、輕、薄、柔、清、巧」。

ㅓ：철철（陰性），形容「暗、重、厚、剛、濁、拙」。

ㅗ：소곤소곤（陽性），形容「亮、輕、薄、柔、清、巧」。

ㅜ：수근수근（陰性），形容「暗、重、厚、剛、濁、拙」。

■ **重要疊語001 겸사겸사（兼事兼事）**

說明：形容一次做許多事情，做這件事也兼著做那件事。

歷屆試題 300

（　　）다음 괄호 안에 알맞은 첩어를 고르시오.

너도 만나고 전해 줄 물건도 있고 해서（　　　）찾아왔어.　　　　➡【110年】

（A）겸사겸사　　（B）게걸게걸　　（C）고들고들　　（D）고분고분

• **Hint**

　　答案（A），由於空格前面提到的「만나고 전해 줄 물건도 있다」意思是「見面，也有東西要轉交給你」，所以空格內要選出符合「順道」的選項，也就是「겸사겸사」（順道）。其餘選項：（B）「게걸게걸」意思是「嘟嘟嚷嚷」；（C）「고들고들」意思是「硬梆梆」；（D）「고분고분」意思是「服服貼貼」。

▶다음 괄호 안에 알맞은 첩어를 고르시오.

너도 만나고 전해 줄 물건도 있고 해서 겸사겸사 찾아왔어.

請選出適合填入下列括號中的疊語。

看看你，也有東西要轉交給你，所以就順道過來了。

■ **重要疊語002 꼬깃꼬깃（皺巴巴）**

說明：形容產生皺摺、時常隨意搓揉的模樣。

相似詞：고깃고깃（揉皺）、꾸깃꾸깃（皺巴巴）、구깃구깃（弄皺）

同義詞：쭈글쭈글（皺巴巴）

歷屆試題 301

（　　）어렸을 때 입었던 교복 주머니에서（　　　）접혀 있는 편지 하나를 발견했다.

➡【104年】

　　（A）꼬깃꼬깃　　（B）찰랑찰랑　　（C）쭈뼛쭈뼛　　（D）흠칫흠칫

答案（A），從空格前方提到的「주머니」（口袋），以及空格後方提到的「접혀 있는 편지」（折起的信），可以推測出答案是「꼬깃꼬깃」（皺巴巴）。其餘選項：（B）「찰랑찰랑」意思是「噹啷噹啷」；（C）「쭈뼛쭈뼛」意思是「寒毛直豎」；（D）「흠칫흠칫」意思是「畏首畏尾」。

▶어렸을 때 입었던 교복 주머니에서 꼬깃꼬깃 접혀 있는 편지 하나를 발견했다.
　從孩提時穿過的校服口袋裡，發現了一封折得<u>皺巴巴</u>的信。

■ **重要疊語003 아슬아슬（膽戰心驚、瑟縮）**

說明：形容令人起雞皮疙瘩的程度，帶來冰冷的感覺。

相似詞：으슬으슬（瑟瑟地）、오슬오슬（打顫）

同義詞：조마조마（提心吊膽）

歷屆試題 302

（　）한국어능력시험 성적표를 보니（　　　）중급을 합격했음을 알 수 있었다. 안
　　　그러면 내년에 또 봐야 된다.　　　　　　　　　　　　　➡【108年】

　　　(A) 꼼꼼하게　　　　　　　　　(B) 수월하게

　　　(C) 아슬아슬하게　　　　　　　(D) 조심스럽게

答案（C），從上句提到「합격」（合格）和下句提到的「안 그러면 내년에 또 봐야 된다」（不然的話，明年又要捲土重來），可以推測出今年他是「아슬아슬하게」（驚險地）低空飛過。其餘選項：（A）「꼼꼼」意思是「深思遠慮」；（B）「수월」意思是「輕而易舉」；（D）「조심」意思是「小心翼翼」。

▶한국어능력시험 성적표를 보니 <u>아슬아슬하게</u> 중급을 합격했음을 알수 있었다. 안
　그러면 내년에 또 봐야 된다.
　看了韓檢成績單，才知道<u>驚險地</u>通過了中級。不然的話，明年又要捲土重來。

■ **重要疊語004 꽁꽁（凍僵結冰）**

說明：形容物體結凍到非常結實的模樣。

反義詞：사르르（自然地、慢慢地溶解的樣子）

歷屆試題 **303**

（ ） 주말부터 한파가 찾아와 영하 10도까지 떨어질 예정입니다. 전국이 (　　　)

얼어붙겠습니다.　　　　　　　　　　　　　　　　　　⇒【109年】

　　(A) 꽝꽝　　　　　(B) 쾅쾅　　　　　(C) 꽁꽁　　　　　(D) 꼼꼼

• Hint

　　答案（C），從第一句提到的「한파가 찾아와 영하 10도까지 떨어질 예정」（寒流來襲，預計下探零下10度），還有第二句句尾的「얼어붙다」（結凍），就知道空格內該選「꽁꽁」，意思是「凍僵結冰」，形容天寒地凍。其餘選項：（A）「꽝꽝」意思是「碰撞作響」；（B）「쾅쾅」意思是「轟隆作響」；（D）「꼼꼼」意思是「深思遠慮」。

▶주말부터 한파가 찾아와 영하 10도까지 떨어질 예정입니다. 전국이 꽁꽁

　얼어붙겠습니다.

　　週末起，將有一波寒流來襲，預計下探零下10度。全國將會天寒地凍。

■ **重要疊語005 새근새근（香甜地睡）**

說明：形容小孩酣睡後安靜地發出的呼吸聲，或形容不均勻、急促的呼吸聲或形
　　　狀。

相似詞：쌔근쌔근（呼呼地）、시근시근（呼哧呼哧）、씨근씨근（氣喘吁吁）

同義詞：소록소록（恬靜地）

歷屆試題 **304**

（ ） 다음 괄호 안에 알맞은 첩어를 고르시요.

아기가 (　　　) 잠들어 있다.　　　　　　　　　　　⇒【110年】

　　(A) 두근두근　　(B) 새근새근　　(C) 옹기종기　　(D) 곰실곰실

　　答案（B），這題要選出適合的疊語。由於空格後面是「잠들어 있다」（睡著），而與睡覺相關的疊語只有「새근새근」（香甜地睡），所以答案為（B）。其餘選項：（A）「두근두근」意思是「撲通撲通」；（C）「옹기종기」意思是「櫛比鱗次」；（D）「곰실곰실」意思是「緩慢蠕動」。

▶다음 괄호 안에 알맞은 첩어를 고르시오.

아기가 <u>새근새근</u> 잠들어 있다.

請選出適合填入下列括號中的疊語。

嬰兒<u>安靜香甜地</u>睡著。

■ **重要疊語006　구불구불（曲折蜿蜒）**

說明：形容一下往這裡、一下往那裡彎曲的形狀。

相似詞：꾸불꾸불（彎彎曲曲）、고불고불（彎彎拐拐）、꼬불꼬불（曲折蜿蜒）

歷屆試題 305

（　）（　　　）이어지는 언덕의 좁은 골목길을 따라 하나 둘 홍등에 불이 켜지면 특유의 붉은 야경이 펼쳐지며 낭만적인 분위기를 연출한다.　　　　⟹【108年】

　　（A）들썩들썩　　　（B）구불구불　　　（C）울긋불긋　　　（D）촐랑촐랑

　　答案（B），由於空格後面提到「이어지는 언덕」（連綿的山丘），所以符合形容山路的選項是「구불구불」（曲折蜿蜒）。其餘選項：（A）「들썩들썩」意思是「搖擺雀躍」；（C）「울긋불긋」意思是「花花綠綠」；（D）「촐랑촐랑」意思是「晃晃蕩蕩」。

▶<u>구불구불</u> 이어지는 언덕의 좁은 골목길을 따라 하나 둘 홍등에 불이 켜지면 특유의 붉은 야경이 펼쳐지며 낭만적인 분위기를 연출한다.

沿著<u>曲折蜿蜒</u>的山坡窄巷，一個一個的紅燈亮起，展現出特有的紅色夜景，營造出浪漫的氣氛。

■ **重要疊語007　싱글벙글（眉開眼笑）**

說明：形容眼睛和嘴巴輕輕地動且沒有聲音，含情脈脈開心地笑著的模樣。

相似詞：씽글뺑글（笑盈盈地）、생글방글（嫣然、莞爾）、쌩글빵글（「생글방글」的強調形）

歷屆試題 306

（　）결혼식 때 신랑은 신부를 보고 좋아서 (　　　　　). ➡【104年】

　　(A) 들쭉날쭉했다　　　　　　　　(B) 옥신각신했다

　　(C) 옹기종기했다　　　　　　　　(D) 싱글벙글했다

• Hint

　　答案（D），由於題目一開始提到「결혼식 때 신랑은 신부를 보고 좋아서」（婚禮時，新郎看著新娘，所以高興……），所以適合填入空格內的答案應該是「싱글벙글했다」（眉開眼笑）。其餘選項：（A）「들쭉날쭉」意思是「凹凸不平」；（B）「옥신각신」意思是「爭論不休」；（C）「옹기종기」意思是「櫛比鱗次」。

▶ 결혼식 때 신랑은 신부를 보고 좋아서 싱글벙글했다.

　　婚禮時，新郎看著新娘，開心得眉開眼笑。

■ **重要疊語008　꼬박꼬박（規規矩矩）**

說明：形容一成不變持續的樣子，或形容依照他人指示的樣子。

相似詞：꼬빡꼬빡（「꼬박꼬박」的強調形）、꾸벅꾸벅（順從地）

歷屆試題 307

（　）여자 친구는 하루에 한 번 씩 (　　　　) 어머니께 전화를 드리는 효녀입니다.

➡【109年】

　　(A) 띄엄띄엄　　(B) 뚜벅뚜벅　　(C) 새록새록　　(D) 꼬박꼬박

答案（D），由於空格前面提到「하루에 한 번 씩」（一天一次），所以答案要選擇形容「規律」的疊語，也就是「꼬박꼬박」（規規矩矩）。其餘選項：（A）「띄엄띄엄」意思是「稀稀落落」；（B）「뚜벅뚜벅」意思是「咯噔咯噔」；（C）「새록새록」意思是「青嫩新鮮」。

▶ 여자 친구는 하루에 한 번 씩 꼬박꼬박 어머니께 전화를 드리는 효녀입니다.

女友是每天都會乖乖地打一次電話給媽媽的孝女。

■ **重要疊語009 오순도순（親切融洽）**

說明：形容親切地說話，或和睦相處的模樣。

同義詞：아기자기（和衷共濟）

歷屆試題 308

（　） 다음 밑줄 친 부분에 맞는 것을 고르십시오.

　　　가: 요즘 부모 재산을 놓고 형제끼리 다투는 집안이 많다는군요.

　　　나: 그래서야 되겠어요? 자고로 형제끼리 _____ 지내는 것이 우리 고유의

　　　　　미덕인데.　　　　　　　　　　　　　　　　　　　▯➡【105年】

　　　（A）오순도순　　（B）오도가도　　（C）오면가면　　（D）오슬오슬

• Hint

答案（A），從空格前方提到的「형제」（兄弟）和後方提到的「고유의 미덕」（固有的美德），可以推測出答案是「오순도순」（親切和睦）。其餘選項：（B）「오도가도」意思是「進退兩難」；（C）「오면가면」意思是「禮尚往來」；（D）「오슬오슬」意思是「驚嚇顫抖」。

▶ 다음 밑줄 친 부분에 맞는 것을 고르십시오.

　가: 요즘 부모 재산을 놓고 형제끼리 다투는 집안이 많다는군요.

　나: 그래서야 되겠어요? 자고로 형제끼리 오순도순 지내는 것이 우리고유의

　　　미덕인데.

請選出符合下列畫下線部分的選項。

가：聽說，最近兄弟之間為了父母的財產而鬩牆翻臉的家庭很多。

나：要那樣才行嗎？自古以來，兄友弟恭，融洽相處乃是我們固有的美德。

■ **重要疊語010　으쓱으쓱（得意洋洋）**

說明：形容肩膀一聳一聳的樣子。

歷屆試題 **309**

（　　）다음 밑줄 친 부분에 맞는 것을 고르십시오.

아이가 어깨를 으쓱으쓱하며 '곰 세 마리' 노래를 불렀다.　　➡【106年】

(A) 힘이 들어서　　　　　　　　(B) 신경질이 나서

(C) 신이 나서　　　　　　　　　(D) 부끄러워서

• **Hint**

答案（C），題目中的「어깨를 으쓱으쓱하다」意思是「肩膀一聳一聳」，形容得意、高興的模樣，所以可以互換的選項為「신이 나서」（興致勃勃）。其餘選項（A）「힘이 들어서」（因為太累）；（B）「신경질이 나서」（因為神經質）；（D）「부끄러워서」（因為羞愧）。

▶다음 밑줄 친 부분에 맞는 것을 고르십시오.

아이가 신이 나서 '곰 세 마리' 노래를 불렀다.

請選出符合下列畫下線部分的選項。

孩子高興地唱起「三隻熊」的歌來。

■ **重要疊語011　이러쿵저러쿵（說長道短）**

說明：形容一下子這樣、一下子那樣說話的模樣。

同義詞：소곤소곤（說三道四）

第四單元　疊語（擬聲擬態語）

— 227 —

（　）다음 밑줄 친 부분을 바꾸어 쓸 때 가장 알맞은 것을 고르십시오.

그 누구도 다른 사람이 자신에 대해 이러쿵저러쿵 말하는 것을 <u>좋아할 리가</u>
<u>없을 것이다</u>.　　　　　　　　　　　　　　　　　　　➡【109年】

(A) 절대로 좋아하지 않을 것이다　　(B) 어쩌면 좋아할 수도 있을 것이다

(C) 할 수 없이 좋아할 것이다　　　　(D) 도대체 좋은 줄을 모를 것이다

• Hint

　答案（A），「좋아할 리가 없다」譯成「不會喜歡」，因此要選「절대로 좋아
하지 않을 것이다」（絕對不會喜歡）。

▶다음 밑줄 친 부분을 바꾸어 쓸 때 가장 알맞은 것을 고르십시오.

그 누구도 다른 사람이 자신에 대해 이러쿵저러쿵 말하는 것을 <u>절대로 좋아하지</u>
<u>않을 것이다</u>.

請選出替換下列畫下線部分時最適合的選項。

無論是誰，<u>絕不會喜歡</u>有人對自己說三道四。

■ **重要疊語012　흐지부지（不了了之）**

說明：形容無法確定或含糊不清帶過去的模樣。

反義詞：또박또박（規規矩矩）

（　）가계부를 써서 돈을 아끼고 새는 돈을 막아보려고 하지만 시간이 지날수록
그것마저도(　　　) 되고 있다.　　　　　　　　　　➡【108年】

(A) 쥐락펴락　　(B) 흐지부지　　(C) 아등바등　　(D) 다짜고짜

• Hint

　答案（B），由於題目一開始提到「가계부를 써서 돈을 아끼고 새는 돈을 막아보
려고」（寫家計簿是為了要減少開銷），但接著又提到「시간이 지날수록」（隨著
時間流逝），有初衷越來越模糊的語意，因此空格內要選擇「흐지부지」（形容「不
了了之」）。其餘選項：（A）「쥐락펴락」意思是「頤指氣使」；（C）「아등바
등」意思是「費勁操心」；（D）「다짜고짜」意思是「沒頭沒腦」。

▶가계부를 써서 돈을 아끼고 새는 돈을 막아보려고 하지만 시간이 지날수록 그것마저도 흐지부지 되고 있다.

想節流支出，但隨著時間流逝，這個也不了了之。

■ **重要疊語013 다짜고짜（不由分說）**

說明：形容「沒頭沒腦」，或「不分青紅皂白」。

相似詞：고주알미주알（仔仔細細）

歷屆試題 **312**

（　）내가 아무리 나이가 어리지만, 김교수가 초면에（　　　）반말을 하니기분이 좋지 않았다.　　　　　　　　　　　　　　　　　　　　⇒【102年】

　（A）투덜투덜　　（B）시시콜콜　　（C）다짜고짜　　（D）꼬치꼬치

● **Hint**

　　答案（C），從空格前方的「아무리 어리지만」（就算年紀小）和空格後方的「좋지 않았다」（不好）的提示，可以推測出不高興的理由是因為「김교수가 초면에 반말을 하다」（金教授初次見面就說半語），所以適合的選項是「다짜고짜」（不由分說）。其餘選項：（A）「투덜투덜」意思是「嘀嘀咕咕」；（B）「시시콜콜」意思是「不厭其煩」；（D）「꼬치꼬치」意思是「追根究柢」。

▶내가 아무리 나이가 어리지만, 김교수가 초면에 다짜고짜 반말을 하니 기분이 좋지 않았다.

儘管我的年紀比他輕，但金教授初次見面劈頭就說半語，心情不是很好。

■ **重要疊語014 빈둥빈둥（無所事事）**

說明：形容一直偷懶也不做事，只會玩的樣子。

相似詞：반둥반둥（遊手好閒）

歷屆試題 **313**

（　）방학이라고 집에서 그렇게（　　　）거리지 말고 다음 학기 예습이라도 미리 좀 해 두는 게 어때?　　　　　　　　　　　　　　　　　　　　⇒【105年】

　（A）팔딱팔딱　　（B）빈둥빈둥　　（C）신숭생숭　　（D）홀짝홀짝

答案（B），由於空格前面提到「방학이라고 집에서 그렇게…거리지 말고」（不要因為放假，就在家……），後面又提到「다음 학기 예습이라도 미리 좀 해 두는 게 어때?」（事先做一些下學期的預習怎麼樣？），所以答案要選擇「빈둥빈둥」（無所事事）。其餘選項：（A）「팔딱팔딱」意思是「蹦蹦跳跳」；（C）「신숭생숭」意思是「心緒不寧」；（D）「홀짝홀짝」意思是「小杯啜飲」。

▶ 방학이라고 집에서 그렇게 빈둥빈둥 거리지 말고 다음 학기예습이라도 미리 좀 해 두는 게 어때?

就算放假了，也不要在家裡那樣無所事事，事先預習下學期的課業如何？

■ **重要疊語015 슬금슬금（躲躲藏藏）**

說明：形容為了不讓別人注意，小心翼翼地行動。

相似詞：가만가만（躡手躡腳）、살금살금（不知不覺）

歷屆試題 **314**

() 아버지의 야단에 주눅이 들었는지 아이는 ().　　　➡【104年】

 (A) 펄떡펄떡 뛰었다　　　　　　(B) 헐레벌떡 달려 나갔다

 (C) 슬금슬금 눈치만 살폈다　　　(D) 은근슬쩍 웃었다

• Hint

答案（C），從句首提到的「아버지의 야단」（爸爸的責罵），可以得知爸爸在罵孩子，所以要選填被罵後的反應「슬금슬금 눈치만 살폈다」（鬼鬼祟祟地看眼色）。其餘選項：（A）「펄떡펄떡 뛰었다」（活蹦亂跳）；（B）「헐레벌떡 달려 나갔다」（氣喘吁吁地跑了出去）；（D）「은근슬쩍 웃었다」（暗暗地笑了笑）。

▶ 아버지의 야단에 주눅이 들었는지 아이는 슬금슬금 눈치만 살폈다.

被爸爸的責罵嚇得怯懦，孩子只是悄悄地觀看眼色。

■ **重要疊語016 을긋불긋（花花綠綠）**

說明：形容各種深淺的顏色渲染在一起的模樣。

相似詞：올긋볼긋（五顏六色）

歷屆試題 **315**

（ ） 맑은 가을 하늘 아래 사람들은 단풍여행을 떠난다. 설악산, 내장산, 오대산,

지리산, 남이섬 등으로 떠나（ ）물든 길을 걷는다. ➡【110年】

(A) 푸르게 (B) 을긋불긋 (C) 파릇파릇 (D) 울그락불그락

• **Hint**

答案（B），由於第一句提到「맑은 가을 하늘 아래 사람들은 단풍형행을 떠나다」（在晴朗的秋空下，人們踏上了楓葉之旅），可以推測出空格內應該填入形容楓葉的疊語「을긋불긋」（花花綠綠）。其餘選項：（A）「푸르게」意思是「綠油油」；（C）「파릇파릇」意思是「青蔥蔥」；（D）「울그락불그락」意思是「面紅耳赤」。

▶맑은 가을 하늘 아래 사람들은 단풍여행을 떠난다. 설악산, 내장산, 오대산, 지리산, 남이섬 등으로 떠나 을긋불긋 물든 길을 걷는다.

晴朗的秋空之下，人們踏上了賞楓之旅。往雪嶽山、內臟山、五台山、智異山、南怡島而去，走在被染得花花綠綠的路上。

第五單元

成語集錦

考題攻略

開始練習成語相關試題之前，先看看以下有關「成語考題的基本知識」，包含「生活中的漢字成語」、「漢字成語的組合」、「答題戰略ABC」。

（1）生活中的漢字成語

韓語當中包含大量的漢字成語，且多為四個字組合的四字成語。在韓國，大專畢業生如果想進入三星、現代、LG、鮮京等大企業，「生活基本成語」、韓國教育部頒布的「常用漢字1800字」、「TOEIC多益英檢」都是必備條件，且第二次面試的時候，面試官通常會問一兩句成語，來測試考生的文化素養。

韓國創業之神，也就是已故的三星集團李會長健熙先生，曾留下170多幅寫有這句「공수래공수거」（空手來空手去）的匾額，其中一幅，至今還留在三星家族居住的首爾梨泰院洞承志園大廳，而韓國上自青瓦臺第一家庭，下至百姓居家客廳，也幾乎掛有祖傳的家訓墨寶，由此可見「漢字成語」在韓國人心目中的重要性。

（2）漢字成語的組合

漢字成語可以分類為：A古典成語、B日系成語、C佛經成語、D韓式熟語。例如：

A古典成語：가인박명（佳人薄命；出自「蘇軾」）、백전백승（百戰百勝；出自「孫子」）、일장춘몽（一場春夢；出自「李汝珍」）、천장지구（天長地久；出自「老子」）

B日系成語：기상천외（奇想天外；意為「異想天開」）、대언장담（大言壯談；意為「大談闊論」）、아비규환（阿鼻叫喚；意為「情況悽慘、叫喚求救」）、우왕좌왕（右往左往；意為「左右為難」）、천차만별（千差萬別）、칠전팔기（七轉八起；意為「跌倒爬起、頑強奮鬥」）

C佛經成語：신토불이（身土不二；意為「身體（身）和環境（土）是息息相關、密不可分」）、안심입명（安身立命）、용두사미（龍頭蛇尾；意為

「比喻做事有始無終」）、유아독존（唯我獨尊）、인과보응（因果報應）、회자정리（會者定離；意為「比喻世事無常，有聚必有散」）

D韓式熟語：감언이설（甘言利說；意為「甜言蜜語」）、소원성취（所願成就；意為「美夢成真」）、진수성찬（珍饈盛饌）、천고마비（天高馬肥）、학수고대（鶴首苦待；意為「翹首以待」）、*함흥차사（咸興差使；意為「音信杳然」）

*함흥차사（咸興差使）：

明永樂十一年（西元1413年），建國不久的朝鮮王朝，將全國行政區域分為八個道，以利稅收及管束人民，包含：慶尚道（慶州、尚州）、全羅道（全州、羅州）、忠清道（忠州、清州）、江原道（江陵、原州）、京畿道、黃海道（黃州、海州）、咸鏡道（咸興、鏡城）、平安道（平壤、安州）。而「咸興」（함흥）就是咸鏡道（함경도）的道府，在朝鮮立國初期，京城漢城府派往咸興的差使，總是出發後就杳無信息，那是因為來使大都被太上王李成桂所殺，所以後來「咸興差使」就用來比喻「一去不回、音信杳然、石沉大海」。

（3）答題戰略ABC

戰略A：仔細閱讀文章的第一句，試著推測說明文大致的內容，因為主旨和必要提示，通常都在第一句。

戰略B：直譯或意譯都需要文化上的理解和素養，所以平時就要多留意、探究韓國文化，並對照其與中文相異的表現方式。

戰略C：如果無法馬上知道成語的意思，也不要感到慌張，若能運用漢字發音，推測其延伸含義，就能順利作答。

> ■ **成語題庫001 경거망동（漢字：輕舉妄動）**
>
> 語出《韓非子‧解老》，意思是「輕舉妄動、未經慎重考慮輕率地採取行動」。
>
> 類似成語：망자존대（妄自尊大）、안중무인（眼中無人）、안하무인（眼下無
> 人）、오만불순（傲慢不遜）、오만무도（傲慢無道）、방약무인
> （旁若無人）

歷屆試題 **316**

（　　）가: 한 번 더 그렇게 경거망동을 하면 호되게 야단을 치세요.

　　　　나: 어제 잘 알아듣게 얘기를 했으니까 (　　　　). ➡【110年】

　　（A）한 번 더 그럴 수도 있죠.　　（B）한 번 더 그럴지도 모르죠.

　　（C）다시는 안 그럴 겁니다.　　（D）걱정이 되네요.

• **Hint**

　　答案（C），由於第一句話提到「경거망동」（輕舉妄動），後面又接上「호되게 야단을 치다」（狠狠地訓斥），再加上第二句提到「알아듣게 얘기를 했다」（說得很明白），因此可以判斷空格內應該是「다시는 안 그럴 겁니다」（不會再那樣）。

▶가 : 한 번 더 그렇게 경거망동을 하면 호되게 야단을 치세요.

　나 : 어제 잘 알아듣게 얘기를 했으니까 다시는 안 그럴 겁니다.

　가 : 再那麼輕舉妄動的話，就狠狠訓斥他吧。

　나 : 昨天有好好勸說過，所以不會再那樣了。

> ■ **成語題庫002 금상첨화（漢字：錦上添花）**
>
> 語出〈了了菴頌〉（黃庭堅）：「且圖錦上添花」，意思是「比喻好上加好，喜事迭至」。
>
> 類似成語：여호첨익（如虎添翼）
>
> 相反成語：설상가상（雪上加霜）

(　) 운동회 날에 날씨도 추운데 (　　　) 비까지 내리기 시작했다. 　　➡【106年】

(A) 금상첨화　　(B) 십중팔구　　(C) 설상가상　　(D) 화룡점정

• **Hint**

答案（C），從句首的「날도 추운데」（天氣這麼冷），加上空格後方連接「비까지」（還下起雨），所以知道空格內要選擇雙重負面的選項「설상가상」（雪上加霜）。

▶운동회 날에 날씨도 추운데 설상가상 비까지 내리기 시작했다.

運動會那天天氣冷，雪上加霜的是，還開始下起雨。

■ **成語題庫003 남녀노소（漢字：男女老少）**

語出〈黃水謠〉（光未然），意思是「男女老幼」、「老少男女」、「男女老少都適宜」。

(　) 다음 밑줄 친 부분과 바꿔 쓸 때 가장 알맞은 것을 고르십시오.

대만에 오면 반드시 드셔야 할 음식은 버블티예요. 버블티는 남녀노소를 불문하고 누구나 좋아하는 음식입니다. 　　➡【109年】

(A) 불구하고　　(B) 막론하고　　(C) 구분하고　　(D) 포함하고

• **Hint**

答案（B），這題也是測試近義詞。「불문하다」的意思是「不論」、「不分」，因此適合替換的選項是「막론하다」（不管、無論）。其餘選項：（A）是「불구하다」（儘管）；（C）是「구분하다」（區分）；（D）是「포함하다」（包含）。

▶다음 밑줄 친 부분과 바꿔 쓸 때 가장 알맞은 것을 고르십시오.

대만에 오면 반드시 드셔야 할 음식은 버블티예요. 버블티는 남녀노소를 막론하고 누구나 좋아하는 음식입니다.

請選出要替換下列畫下線部分時最適合的選項。

來到臺灣一定要喝的飲料是珍珠奶茶。珍珠奶茶是不管男女老少誰都喜歡喝的飲料。

語出《列子・天瑞》，意思是「男尊女卑、重男輕女」。

（　　） 다음 밑줄 친 곳에 가장 알맞은 것을 고르십시오.

가 : 박근혜여사는 이번 총선거에서 여성으로 대통령에 당선된 최초의 한국
　　여성입니다.

나: 정말 대단합니다. _____　　　　　　　⇒【102年】

(A) 한국처럼 남존여비 사상이 아직도 강하게 남아있는 나라에서 여성이
　　대통령이 되기는 정말 쉽습니다.

(B) 한국처럼 남존여비 사상이 아직도 강하게 남아있는 나라에서 여성이
　　대통령이 되기는 정말 간단합니다.

(C) 한국처럼 남존여비 사상이 아직도 강하게 남아있는 나라에서 여성이
　　대통령이 되기는 정말 지독합니다.

(D) 한국처럼 남존여비 사상이 아직도 강하게 남아있는 나라에서 여성이
　　대통령이 되기는 정말 어렵습니다.

• Hint

答案（D），由於題目中指出「최초의 한국 여성」（最初的韓國女性），所以得知要選出「顯示國情重男輕女」的選項，因此「한국처럼 남존여비 사상이 아직도 강하게 남아있는 나라에서 여성이 대통령이 되기는 정말 어렵습니다」（像韓國這樣男尊女卑思想依舊強烈的國家，女性能成為總統實屬不易）為正確答案。其餘選項中的重點：（A）是「쉽다」（容易）；（B）是「간단하다」（簡單）；（C）是「지독하다」（狠毒）。

▶다음 밑줄 친 부분과 바꿔 쓸 때 가장 알맞은 것을 고르십시오.

가 : 박근혜여사는 이번 총선거에서 여성으로 대통령에 당선된 최초의 한국
　　여성입니다.

나 : 정말 대단합니다. 한국처럼 남존여비 사상이 아직도 강하게 남아있는 나라에서
　　여성이 대통령이 되기는 정말 어렵습니다.

請選出下列畫下線部分最適合的選項。

가：朴槿惠女士在這次大選中，以女性之姿當選為韓國第一位女性總統。

나：真的很厲害。像韓國這樣男尊女卑思想依舊強烈的國家，女性能成為總統實屬
不易。

■ **成語題庫005 다다익선（漢字：多多益善）**

語出《史記》，意思是「愈多愈好」。

（　）다음 밑줄 친 부분과 바꿔 쓸 수 있는 것을 고르십시오.

'다다익선'이란 말이 있잖아요.　　　　　　　　　　　　➡【109年】

(A) 좋은 것이라면 다 좋다　　　　　　(B) 많으면 많을수록 좋다

(C) 자신에게 도움이 되면 좋다　　　　(D) 착할수록 좋다

• Hint

答案（B），這題測試對成語的理解。問題為「다다익선」（多多益善），所以
可以替換的選項為「많으면 많을수록 좋다」（越多越好）。

▶다음 밑줄 친 부분과 바꿔 쓸 수 있는 것을 고르십시오.

'많으면 많을수록 좋다.'라는 말이 있잖아요.

請選出可以和下列畫下線部分替換的選項。

有句話叫「越多越好」。

■ **成語題庫006 산해진미（漢字：山海珍味）**

語出《紅樓夢》第三十九回：「姑娘們天天山珍海味的，也吃膩了。」，意思是
「山珍海味、美味佳餚」。

類似成語：진수성찬（珍饈盛饌），意思也是「山珍海味」

（ 　 ）다음 (　 　)에 들어갈 가장 알맞은 것을 고르시오.

　　대만은 전세계 미식가들을 황홀하게 하는 (　 　)의 천국이다. 　　⇒【111年】

　　(A) 산해진미　　(B) 천고마비　　(C) 어두육미　　(D) 흥미진진

・ Hint

　　答案（A），由於題目空格前面提到「미식가」（美食家），空格後面又提到「천국」（天堂），所以推測出「美食家」的「天堂」應具備「산해진미」（山珍海味）。

▶다음 (　 　)에 들어갈 가장 알맞은 것을 고르시오.

대만은 전세계 미식가들을 황홀하게 하는 <u>산해진미</u>의 천국이다.

請選出最適合填入下列（ 　 　 ）的選項。

臺灣是令全世界美食家為之傾倒的<u>山珍海味</u>天堂。

■ **成語題庫007 십중팔구（漢字：十中八九）**

語出《晉書・羊祜傳》，意思是「生活中不如意的事情有很多」。

類似成語：십상팔구（十常八九）

（ 　 ）다음 (　 　) 안에 알맞은 것을 고르십시오.

　　이런 경우 (　 　) 실수를 하기 마련이다. 　　⇒【105年】

　　(A) 어불성설　　(B) 십중팔구　　(C) 설상가상　　(D) 이구동성

・ Hint

　　答案（B），由於題目最後提到「실수를 하기 마련이다」（會出差錯），所以得知「십중팔구」（十之八九）為正確答案。

▶다음 (　 　) 안에 알맞은 것을 고르십시오.

이런 경우 <u>십중팔구</u> 실수를 하기 마련이다.

請選出最適合填入下列（ 　 　 ）的選項。

在這種情況下，<u>十之八九</u>會出狀況。

語出《禮記・曲禮上》，意思是「禮尚往來，比喻別人如何待你，你亦會如何對待別人」。

類似成語：투도보리 (投桃報李)

反義成語：배은망덕 (背恩忘德)

歷屆試題 323

(　　) 문맥에 맞게 (　　　) 에 가장 알맞은 것을 고르십시오.

중국어 성어 '禮尚往來' 처럼, 한국 속담에도 '오는 (　　　) 이 있어야, 가는 (　　　) 도 있다'는 말이 있다.　　　➡【106年】

(A) 말　　　　　(B) 정　　　　　(C) 선물　　　　　(D) 인사

• Hint

答案（B），這題測試對俚語俗諺的理解。最適合題目中「禮尚往來」（예상왕래）的韓語俗諺為「정」（情分）。其餘選項：（A）是「말」（話語）；（C）是「선물」（禮物）；（D）是「인사」（打招呼）。

▶문맥에 맞게 (　　　) 에 가장 알맞은 것을 고르십시오.

중국어 성어 '禮尚往來' 처럼, 한국 속담에도 '오는 정이 있어야, 가는 정도 있다'는 말이 있다.

請選出最適合填入下列（　　　）的選項。

如同中文成語「禮尚往來」，韓國也有句俗語說：「有情分來，才有情分去」。

語出〈調張籍〉（韓愈），意思是「氣焰囂張、盛氣凌人」。

類似成語：의기양양 (意氣洋洋)，意思是「非常得意」。

歷屆試題 324

(　　) 지난 번 시합에서 한 번 이기더니 아주 (　　　) 해서 다음 연습도 열심히 안 한다.　　　➡【108年】

(A) 유비무환　　　(B) 노심초사　　　(C) 기고만장　　　(D) 동분서주

答案（C），從空格前方提到的「이기더니」（贏了之後）和空格後方提到的「열심히 안 한다」（不認真做），可以推測出正確的答案為「기고만장」（氣焰囂張）。

▶지난 번 시합에서 한 번 이기더니 아주 기고만장 해서 다음 연습도 열심히 안 한다.
　上回比賽打贏了一次就<u>盛氣凌人</u>，所以下次練習也不認真做了。

■ 成語題庫010 일석이조（漢字：一石二鳥）

語出《北史・卷二二・長孫道生列傳》：「嘗有二鵰，飛而爭肉，因以箭兩隻與晟，請射取之。晟馳往，遇鵰相攫，遂一發雙貫焉。」，意思是「比喻做一件事達到兩種效果」。

類似成語：일전쌍조（一箭雙雕）

歷屆試題 325

（　）여행을 하면서 관광도 하고 교육의 효과도 보았으니 (　　　)이다.　➡【107年】
　　（A）일석이조　　（B）진퇴양난　　（C）좌불안석　　（D）대기만성

• Hint

答案（A），從空格前方提到的「관광도 하고 교육의 효과도 보았으니」（既能觀光，還有教育成效），得知要選擇表示「一舉兩得」意思的「일석이조」（一石二鳥）。

▶여행을 하면서 관광도 하고 교육의 효과도 보았으니 <u>일석이조</u>이다.
　一邊旅遊，一邊觀光，還能達到教育成效，真是<u>一石二鳥</u>。

■ 成語題庫011 대서특필（漢字：大書特筆）

語出〈答元侍御書〉：「足下勉逢令終始其躬，而足下年尚彊，嗣德有繼，將大書特書，屢書不一書而已也。」，意思是「大書特書，舖張詞藻，暢所欲言」。

類似成語：대서특서（大書特書）、대서특기（大書特記）

（　　）정부 내각의 각료들이 곧 대폭적으로 교체될 예정이라는 게 모든 조간신문에

（　　　　）되었더군요.　　　　　　　　　　　　　　　　⟹【105年】

（A）침소봉대　　　（B）횡설수설　　　（C）대서특필　　　（D）식자우환

● Hint

　　答案（C），由於空格前方提到的「조간신문」，漢字為「朝刊新聞」，指的是「早報」，所以答案應該是「대서특필」（大書特書）。

▶정부 내각의 각료들이 곧 대폭적으로 교체될 예정이라는 게 모든 조간신문에

　대서특필 되었더군요.

　政府內閣的閣員即將被大幅更換，被所有早報<u>大書特書</u>了一番。

■ 成語題庫012　허무맹랑（漢字：虛無孟浪）

語出《莊子‧齊物論》，意思是「虛無縹緲」。

類似成語：황당무계（荒唐無稽）

（　　）가 : 로또에 당첨되면 뭐하고 싶어.

　　　　나 : 그런 허무맹랑한 얘기는（　　　　　）.　　　　⟹【104年】

　　　　（A）당장 집어치워　　　　　　　（B）부디 잊어버려

　　　　（C）제발 그만 둬　　　　　　　　（D）이제 하지 마

● Hint

　　答案（D），由於題目先問「로또에 당첨되면 뭐하고 싶어?」（中樂透想做什麼？），而答句中空格的前方提到「허무맹랑」（虛無縹緲），比喻中樂透是不可能的事，因此空格內要選擇表達「放棄」的語句「이제 하지 마」（不要再說）。

▶가: 로또에 당첨되면 뭐하고 싶어.

　나: 그런 허무맹랑한 얘기는 <u>이제 하지 마</u>.

　가 : 如果中了樂透想做什麼。

　나 : <u>不要再說</u>那種虛無縹緲的話。

第六單元

俚語俗諺

考題攻略

開始練習俚語俗諺相關試題之前，先看看以下有關「韓國俚語俗諺的基本知識」，包含「認識俚語俗諺」、「俚語俗諺的內容」、「俚語俗諺的種類」、「答題戰略ABC」。

（1）認識俚語俗諺

韓國的俚語俗諺在韓語中稱為「속담」（俗談），是在韓國民間以口頭流傳，具有諷刺、警惕或斥責意義的通俗短句，用來表現庶民日常生活的點滴，也反映了先民豐富的智慧、體會和經歷。

要學好韓語，可以從理解俚語俗諺開始，因為除了能認識韓國文化外，同時也可以從字裡行間內理解道地的韓國風俗民情。

（2）俚語俗諺的內容

韓國的俚語俗諺內容分為四大類，分別為「A教誨」、「B經驗」、「C嘲諷」、「D批評」。例如：

A教誨：오는 정이 있어야 가는 정이 있다.
　直譯：有情來，才有情去。
　引申：禮尚往來
B經驗：등잔 밑이 어둡다.
　直譯：燈盞底下暗。
　引申：當局者迷
C嘲諷：개 눈에는 똥만 보인다.
　直譯：狗眼裡只有糞。
　引申：情人眼裡出西施

D批評：천재와 바보는 종이 한 장 차이다.

　直譯：天才與白痴只差一張紙。

　引申：有志者事竟成

（3）俚語俗諺的種類

　　韓國的俚語俗諺有六成以上是可以藉著直譯或延伸意義翻譯為中文，但約有四成是韓國固有的俚語俗諺，則無法直譯，必須藉由引申才能了解其背後的意義，例如：「구관이 명관이다」→直譯：「前朝的官員才是名官」→引申：「薑是老的辣」。

　　韓國的俚語俗諺一般可以分為下列三類，以下一一說明：

A古典成語：

・掩耳盜鈴 → 귀 막고 방울 도둑질 한다

・以卵擊石 → 계란으로 바위치기

・對牛彈琴 → 쇠귀에 경 읽기

・百聞不如一見 → 백문이 불여일견

・玉不琢不成器 → 구슬이 서 말이라도 꿰어야 보배다

B成語延伸：

・班門弄斧 → 공자 앞에서 문자 쓴다

・掌上明珠 → 눈에 넣어도 아프지 않다

・目不識丁 → 낫 놓고 기역자도 모른다

・一箭雙鵰 → 꿩 먹고 알 먹기

・說曹操曹操就到 → 호랑이도 제 말하면 온다

C韓式成語：

・콧대가 높다

　　→ 直譯：鼻樑高

　　→ 引申：趾高氣昂

- 나는 놈 위에 타는 놈이 있다
 - → 直譯：飛的人上頭有騎的
 - → 引申：人外有人，天外有天
- 누워서 떡 먹기
 - → 直譯：躺著吃糕
 - → 引申：易如反掌
- 눈도장을 찍다
 - → 直譯：蓋眼章
 - → 引申：露個臉
- 손을 씻다
 - → 直譯：洗手
 - → 引申：改邪歸正

（4）答題戰略ABC

戰略A：仔細閱讀文章的第一句，試著推測說明文大致的內容，因為主旨和必要提示，通常都在第一句。

戰略B：俚語俗諺多由和「周遭事物」或「身體器官」有關的詞語所組成，若欲輕鬆解題，閱讀內文時看到「漢字」時要延伸解析。

戰略C：韓國文化和風俗民情的理解是推敲意涵的關鍵，只要能正確解讀語感就能順利作答。

直譯：說出去的話好聽，來的話才會好聽

引申：禮尚往來、投桃報李

歷屆試題 328

（　　）어제 물건을 바꾸려고 가게에 갔는데, 가게 점원이 말을 너무 불친절하게 했다.

（　　　　）고 나도 그만 성난 말투로 대꾸하고 가게를 나오니 그날 하루 종일

기분이 안 좋았다.　　　　　　　　　　　　　　　　　　▇▶【103年】

　　（A）낫 놓고 기역자도 모른다

　　（B）가는 말이 고와야 오는 말이 곱다

　　（C）말이 씨가 된다

　　（D）호랑이도 제 말하면 온다

• **Hint**

　　答案（B），由於空格前方先提到「가게 점원이 말을 너무 불친절하게 하다」

（商店店員說話太不親切了），空格後面接著提到「나도 그만 성난 말투로 대꾸하

다」（我也不再用發怒的語氣反駁他），所以可以推測出合適的選項是「가는 말이

고와야 오는 말이 곱다」（禮尚往來）。

▶어제 물건을 바꾸려고 가게에 갔는데, 가게 점원이 말을 너무 불친절하게 했다. 가는

말이 고와야 오는 말이 곱다고 나도 그만 성난 말투로 대꾸하고 가게를 나오니 그날

하루 종일 기분이 안 좋았다.

　　昨天去了店裡要換東西，但是商店店員說話太不親切了。人家說說出去的話好聽，

來的話才會好聽（禮尚往來），我也不再用發怒的語氣反駁他就離開店裡，那一整

天的心情糟透了。

◆ **讀解俗諺**

（A）낫 놓고 기역자도 모른다

　　　直譯：放下鐮刀連ㄱ字都不知道

　　　引申：目不識丁

（Ｃ）말이 씨가 된다

　　　直譯：話會變成種子

　　　引申：一語成讖

（Ｄ）호랑이도 제 말하면 온다

　　　直譯：說到老虎老虎就來

　　　引申：說曹操，曹操就到

■ **俗諺題庫002 가마 솥에 든 고기**

直譯：鍋中之魚

引申：甕中之鱉、動彈不得

（　　）경찰들이 부지런히 추적한 끝에 강도들이 (　　　) 고기 신세가 되었다.

➡➡【104年】

　　（Ａ）옆구리를 찌른　　　　　　（Ｂ）가마솥에 든
　　（Ｃ）사람을 잡은　　　　　　　（Ｄ）가슴을 쪼인

• Hint

　　答案（Ｂ），由於空格前面提到「경찰들이 부지런히 추적한 끝에 강도들」（在警方辛勤地追捕下，強盜們最終……），還有空格後面的「신세가 되었다」（造成（某種）處境），所以得知空格內應該填入「가마솥에 든」（甕中）才能符合俗諺「가마솥에 든 고기」（甕中之鱉）。

▶경찰들이 부지런히 추적한 끝에 강도들이 가마솥에 든 고기 신세가 되었다.
　在警方辛勤地追捕下，強盜們最終成了甕中之鱉。

◆ **讀解俗諺**

（Ａ）옆구리를 찌른

　　　直譯：戳腰部

　　　引申：示意、提醒

（C）사람을 잡은

　　　直譯：抓人

　　　引申：被冤枉

（D）가슴을 쪼인

　　　直譯：緊迫心臟

　　　引申：狀況緊迫

■ **俗諺題庫003 가슴이 찡하다**

直譯：心胸發酸

引申：深受感動

（　）다음 밑줄 친 부분의 뜻으로 알맞은 것을 고르십시오.

어제 그 영화를 보고 <u>가슴이 찡했어요</u>.　　　➡【107年】

（A）아주 재미있었다　　　　　（B）아주 감동적이다

（C）가슴에 통증이 왔다　　　　（D）관심이 많았다

• **Hint**

答案（B），由於「가슴이 찡하다」（心中發酸）形容心裡酸溜溜地，比喻極其感動、感觸至甚，所以適合的選項是「아주 감동적이다」（太感動）。

▶다음 밑줄 친 부분의 뜻으로 알맞은 것을 고르십시오.

어제 그 영화를 보고 <u>아주 감동적이다</u>.

請選出適合下列畫下線部分的選項。

昨天看的電影真是<u>太感動了</u>。

■ **俗諺題庫004 간이 크다**

直譯：肝大

引申：膽量夠大

(　　) 다음 빈칸에 적합하지 않은 것을 고르십시오.

　　가 : 너 참 간도 크다. 밤길을 어떻게 혼자서 왔니?

　　나 : 괜찮아. _____　　　　　　　　　　　　　　➡【107年】

　　(A) 걸어서 왔어　　　　　　　(B) 그렇게 무섭지 않아

　　(C) 그렇게 캄캄하지 않았어　　(D) 이미 습관이 되었어

• Hint

　　答案（A），這題要選出不符合的選項。由於問句中提到「너 참 간도 크다. 밤길을 어떻게 혼자서 왔니?」（你膽子真大。怎麼有辦法一個人走夜路來？），因此（B）「그렇게 무섭지 않다」（沒有那麼可怕）、（C）「그렇게 캄캄하지 않았어」（沒有那麼暗）、（D）「이미 습관이 되었어」（已經習慣了）都是合理的回答，只有（A）「걸어서 왔어」（走著來的）最不適合。

▶다음 빈칸에 적합하지 않은 것을 고르십시오.

　가 : 너 참 간도 크다. 밤길을 어떻게 혼자서 왔니?

　나 : 괜찮아. 그렇게 무섭지 않아/그렇게 캄캄하지 않았어/이미 습관이 되었어.

　請選出不適合下列空格的選項。

　가 : 你膽子真大。怎麼有辦法一個人走夜路來？

　나 : 沒關係，沒有那麼可怕／沒有那麼暗／已經習慣了。

■ **俗諺題庫005　개구리 올챙이 적 생각 못한다**

直譯：青蛙已經忘了是蝌蚪的時候

引申：好了瘡疤忘了痛

(　　) 다음 뜻에 맞는 속담을 고르십시오.

　　형편이 조금 나아졌다고 해서 예전에 어려웠던 때를 생각하지 못하고 잘난
　　체하는 사람들을 비꼬는 말이다.　　　　　　　　　　➡【106年】

（A）개구리 올챙이 적 생각 못한다

（B）똥 묻은 개가 겨 묻은 개 나무란다

（C）뱁새가 황새를 따라가면 다리가 찢어진다

（D）우물 안 개구리

• Hint

答案（A），這題是要選出符合題目意思的俚語俗諺。由於問題中提到「형편이 조금 나아졌다고 해서 예전에 어려웠던 때를 생각하지 못하다」（情況稍有好轉就忘了以前艱困的時期），因此適合的選項是「개구리 올챙이 적 생각 못한다」（好了瘡疤忘了痛）。

▶다음 뜻에 맞는 속담을 고르십시오.

형편이 조금 나아졌다고 해서 예전에 어려웠던 때를 생각하지 못하고 잘난 체하는 사람들을 비꼬는 말이다.

개구리 올챙이 적 생각 못한다

請選出符合下列意思的俚語俗諺。

諷刺那些因為情況稍有好轉，就忘了以前艱困的時期、自以為是的人的話。

青蛙忘了蝌蚪的時候（好了傷疤忘了痛）

◆ **讀解俗諺**

（B）똥 묻은 개가 겨 묻은 개 나무란다

　　直譯：糞狗責糠犬

　　引申：五十步笑百步

（C）뱁새가 황새를 따라가면 다리가 찢어진다

　　直譯：雀跟著鶴飛的話會弄斷腿

　　引申：癩蝦蟆想吃天鵝肉、不自量力

（D）우물 안 개구리

　　直譯：井裡之蛙

　　引申：井底之蛙

直譯：前朝的官員才是名官

引申：薑還是老的辣

（　　）다음 글을 읽고 (　　　　) 안에 들어갈 알맞은 말을 고르십시오.

　　'구관이 명관이다'라는 말은, '무슨 일이든 (　　　　) 많은 이가 더 잘하는

　　법'임을 비유적으로 이르는 말이다. ⟶【106年】

　　（A）나이가　　　（B）명성이　　　（C）경험이　　　（D）지식이

• Hint

　　答案（C），「구관이 명관이다」（前朝的官員才是名官）指的是遇到後，人才知道前人有多重要。由於空格前方提到「무슨 일이든」（任何事情），還有後方提到「많은 이가 더 잘하는 법」（多的人才做得好），因此得知適合填入空格內的選項是「경험」（經驗）。其餘選項：（A）「나이」意思是「年紀」；（B）「명성」意思是「名聲」；（D）「지식」意思是「知識」。

▶다음 글을 읽고 (　　　　) 안에 들어갈 알맞은 말을 고르십시오.

　'구관이 명관이다'라는 말은, '무슨 일이든 <u>경험</u> 많은 이가 더 잘하는 법'임을 비유적으로 이르는 말이다.

　請閱讀下列文字，並選出適合填入（　　　　）中的選項。

　所謂的「前朝的官員才是名官」，是比喻「任何事還是<u>經驗</u>豐富的人做得更好」的意思。

直譯：猶如煙囪

引申：迫切、巴不得

（　）한국에 여행가고 싶은 생각은 (　　　　) 공부가 끝날 때까지 참기로 했다.

➡【103年】

（A）물불을 가리지 않지만　　　　　（B）입에 침이 마르지만

（C）귀에 못이 박힐 정도지만　　　　（D）굴뚝 같지만

• Hint

　　答案（D），由於題目最後提到「공부가 끝날 때까지 참기로 했다」（決定忍耐到學習結束），表示內心其實很期待，因此符合的選項是「생각이 굴뚝 같다」（巴不得、迫不急待）。

▶한국에 여행가고 싶은 생각은 <u>굴뚝 같지만</u> 공부가 끝날 때까지 참기로 했다.

　　雖然想去韓國旅遊的念頭<u>像煙囪一樣（迫不急待地）</u>，但決定忍耐到學習結束。

◈ 讀解俗諺

（A）물불을 가리지 않는다

　　　直譯：不分水火

　　　引申：赴湯蹈火

（B）입에 침이 마르다

　　　直譯：口水都乾了

　　　引申：舌敝脣焦（費盡口舌）

（C）귀에 못이 박힐 정도다

　　　直譯：耳朵被釘子釘

　　　引申：聽膩了、耳朵長繭

■ 俗諺題庫008 귀가 가렵다

直譯：耳朵癢

引申：有人在說我閒話

() 너희들이 내 애기를 하고 있었구나! 아까부터 계속 ().　　➡【103年】

(A) 귀가 아팠어 　　　　　　　　(B) 귀가 흔들렸어

(C) 귀가 가려웠어 　　　　　　　(D) 귀가 넓었어

• Hint

　　答案（C），由於題目前面提到「너희들이 내 애기를 하고 있었구나!」（原來是你們正在談論我的事情！），所以答案應該選「귀가 가려웠어」（耳朵癢）。其餘選項：（A）「귀가 아팠다」意思是「耳朵痛」；（B）「귀가 흔들렸다」意思是「耳朵搖動」；（D）「귀가 넓었다」意思是「耳朵寬」。

▶너희들이 내 애기를 하고 있었구나! 아까부터 계속 <u>귀가 가려웠어</u>.

　　原來是你們在談論我的事情！怪不得從剛才開始一直<u>耳朵癢</u>。

■ **俗諺題庫009 귀에 못이 박히다**

直譯：耳朵被釘子釘

引申：聽膩了、耳朵長繭

() 엄마는 일찍 자라는 잔소리를 ()에 못이 박힐 정도로 한다.　➡【107年】

(A) 눈　　　　　(B) 손　　　　　(C) 귀　　　　　(D) 발

• Hint

　　答案（C），由於空格前面提到「엄마는 일찍 자라는 잔소리」（媽媽一直嘮叨叫我早點睡），還有空格後面提到「못이 박힐 정도로 한다」（猶如釘上釘子），因此空格內應該填入「귀」（耳朵）才符合俚語俗諺「귀에 못이 박힐 정도로 한다」（「耳朵猶如釘上釘子」，意思是「耳朵長繭」）。其餘選項：（A）是「눈」（眼睛）；（B）是「손」（手）；（D）是「발」（腳）。

▶엄마는 일찍 자라는 잔소리를 <u>귀</u>에 못이 박힐 정도로 한다.

　　媽媽一直嘮叨叫我早點睡，講得我<u>耳朵</u>猶如釘上釘子（<u>耳朵長繭</u>）。

直譯：金剛山也是飯後景

引申：食為貴、民以食為天

歷屆試題 337

（　　） 가 : 시간 나면 지금 같이 뮤지컬 보러 가실래요?

　　　　나 : 좋아요. 그런데 먼저 식사부터 하고 가요. 저는 아직까지 한 끼도 못
　　　　　　 먹었거든요.

　　　　가 : 그래요. (　　　　)이라고 하는데 영화가 아무리 재미있다고 하더라도 배가
　　　　　　 고프면 재미있겠어요?　　　　　　　　　　　　　　　　➡【109年】

　　　　（A）산 게 비지떡　　　　　　　　（B）가는 날이 장날

　　　　（C）업친 데 덮친 격　　　　　　　（D）금강산도 식후경

• Hint

　　答案（D），由於題目中的第二句話先提到「먼저 식사부터 하고 가다」（先吃飯再去），第三句空格後面又提到「영화가 아무리 재미있다고 하더라도 배가 고프면 재미있겠어요?」（不管電影再怎麼有趣，肚子餓的話還有意思嗎?），因此空格內應該填入符合此句意的俚語俗諺，也就是「금강산도 식후경」（金剛山也是食後景）。順帶一提，位於北韓的「금강산」（金剛山）與「백두산」（白頭山）是韓國人一生中最想攀登的二座名山，但是再美麗的金剛山也要吃飽後再看，所以引申為「民以食為天」。

▶ 가 : 시간 나면 지금 같이 뮤지컬 보러 가실래요?

　　나 : 좋아요. 그런데 먼저 식사부터 하고 가요. 저는 아직까지 한 끼도 못
　　　　 먹었거든요.

　　가 : 그래요. 금강산도 식후경이라고 하는데 영화가 아무리 재미있다고 하더라도
　　　　 배가 고프면 재미있겠어요?

　　가 : 有空的話，要不現在一起去看舞台劇?

　　나 : 好啊。但先吃飯再去吧，我到現在都還沒吃飯呢。

　　가 : 好呀，俗話說金剛山也是食後景（民以食為天），不管電影再怎麼有趣，肚子
　　　　 餓的話還有意思嗎?

◆ **讀解俗諺**

（A）싼 게 비지떡

　　直譯：便宜的豆渣餅

　　引申：便宜沒好貨

（B）가는 날이 장날

　　直譯：去的日子是趕集日

　　引申：來得早不如來得巧

（C）엎친 데 덮친 격

　　直譯：跌倒還遇到襲擊

　　引申：雪上加霜、禍不單行

■ **俗諺題庫011 꿩 먹고 알 먹기**

直譯：吃了雉雞還吃了蛋

引申：一舉兩得、一箭雙鵰

歷屆試題 338

（　）다음 뜻에 맞는 속담을 고르십시오.

한 가지 일을 하고 두 가지 이상의 이익을 얻는다.　　　　▶【104年】

　（A）뱁새가 황새를 따라가면 다리가 찢어진다

　（B）꿩 대신 닭

　（C）까마귀 날자 배 떨어진다

　（D）꿩 먹고 알 먹기

• Hint

　　答案（D），這題要選出符合的俚語俗諺。由於「한 가지 일을 하고 두 가지 이상의 이익을 얻는다」的意思是「做了一件事，卻得到兩個以上的好處」，因此符合這個意思的選項是「꿩 먹고 알 먹기」，若直接翻譯，意思是「吃了雉雞還吃了蛋」，比喻「一舉兩得」、「一箭雙鵰」。

▶다음 뜻에 맞는 속담을 고르십시오.

한 가지 일을 하고 두 가지 이상의 이익을 얻는다.

<u>꿩 먹고 알 먹기</u>

請選出適合下列意思的俚語諺語。

做一件事情卻得到兩以上的好處。

<u>吃了雉雞還吃了蛋（一箭雙鵰）</u>

◆ **讀解俗諺**

（A）뱁새가 황새를 따라가면 다리가 찢어진다

　　直譯：雀跟著鸛飛的話會弄斷腿

　　引申：不自量力

（B）꿩 대신 닭

　　直譯：以雞代雉

　　引申：退而求其次

（C）까마귀 날자 배 떨어진다

　　直譯：烏飛梨落（오비이락）

　　引申：瓜田李下

■ **俗諺題庫012　낯이 뜨겁다**

直譯：臉紅

引申：面紅耳赤、羞愧、著急發怒

歷屆試題 339

（　　）다음 밑줄 친 부분과 관련이 없는 것을 고르십시오.

　　　　물건 값을 심하게 깎는 엄마 때문에 <u>낯 뜨거워</u> 죽겠어요.　　➡【107年】

　　　　（A）부끄럽다　　（B）민망하다　　（C）무안하다　　（D）화나다

答案（Ｄ），這題要選出沒有關聯的選項。由於「낯 뜨겁다」的意思是「面紅耳赤」，而選項（Ａ）「부끄럽다」、（Ｂ）「민망하다」、（Ｃ）「무안하다」都是「不好意思」、「難為情」的意思，所以只有（Ｄ）「화나다」（生氣）是與句子沒有關聯的選項。

▶다음 밑줄 친 부분과 관련이 없는 것을 고르십시오.

물건 값을 심하게 깎는 엄마 때문에 <u>부끄럽다/민망하다/무안하다</u> 죽겠어요.

請選出與下列畫下線部分沒有關聯的選項。

因為媽媽蠻橫的殺價，連我都覺得很<u>不好意思／難為情／沒面子</u>。

■ **俗諺題庫013 내 코가 석 자**

直譯：我的鼻涕三尺長

引申：無暇顧彼、自顧不暇

歷屆試題 **340**

（　） 다음 뜻에 맞는 속담을 고르십시오.

‘내 사정이 급해서 남을 돌볼 여유가 없다.’는 뜻으로 쓰인다.　　⟹ 【106年】

(A) 독 안에 든 쥐

(B) 고래 싸움에 새우 등 터진다

(C) 등잔 밑이 어둡다

(D) 내 코가 석 자

答案（Ｄ），這題要選出意思符合的俚語俗諺。由於「내 사정이 급해서 남을 돌볼 여유가 없다」的意思是「我的情況比較急迫，所以沒有餘裕照顧他人」，因此意思符合的俗諺是「내 코가 석 자」（我的鼻涕三尺長），比喻「自顧不暇」。

▶다음 뜻에 맞는 속담을 고르십시오.

‘내 사정이 급해서 남을 돌볼 여유가 없다.’는 뜻으로 쓰인다.

내 코가 석 자

請選出符合下列意思的俚語俗諺。

描述「我的情況比較急迫，所以沒有餘裕照顧他人。」的意思。

我的鼻涕三尺長（自顧不暇）

◆ **讀解俗諺**

（A）독 안에 든 쥐

　　　直譯：掉進缸裡的老鼠

　　　引申：甕中之鱉

（B）고래 싸움에 새우 등 터진다

　　　直譯：鯨鬪蝦死

　　　引申：池魚之殃

（C）등잔 밑이 어둡다

　　　直譯：燈盞底下暗

　　　引申：當局者迷

■ **俗諺題庫014　들은 귀는 천 년이요, 말한 입은 사흘이다**

直譯：聽的耳是千年，說的嘴是三天

引申：說者無心，聽者有意

歷屆試題 341

（　）다음 뜻에 맞는 속담을 고르십시오.

　　　별 생각 없이 내뱉은 말이 상대 가슴에 평생 가시로 꽂힌다.　　➡【102年】

　　　(A) 사흘 길에 하루쯤 가고 열흘씩 눕는다

　　　(B) 들은 귀는 천 년이요, 말한 입은 사흘이다

　　　(C) 사흘 굶으면 양식 지고 오는 놈 있다

　　　(D) 개도 사흘만 기르면 주인을 안다

答案（Ｂ），這題要選出意思符合的俚語俗諺。由於「별 생각 없이 내뱉은 말이 상대 가슴에 평생 가시로 꽂힌다」的意思是「沒有多想就說出口的話，讓對方心裡一輩子插上刺」，所以意思相同的選項是「들은 귀는 천 년이요, 말한 입은 사흘이다」（說者無心，聽者有意）。

▶다음 뜻에 맞는 속담을 고르십시오.

별 생각 없이 내뱉은 말이 상대 가슴에 평생 가시로 꽂힌다.

들은 귀는 천 년이요, 말할 입은 사흘이다.

請選出符合下列意思的俚語俗諺。

沒有多想就說出口的話，讓對方心裡一輩子插上刺。

聽的耳朵是千年，說的嘴巴是三天。（說者無心，聽者有意）

◆ **讀解俗諺**

（Ａ）사흘 길에 하루쯤 가고 열흘씩 눕는다

　　　直譯：三天路程，跑一天躺十天

　　　引申：欲速則不達

（Ｃ）사흘 굶으면 양식 지고 오는 놈 있다

　　　直譯：餓三天的話，會有人背著糧食來

　　　引申：船到橋頭自然直、車到山前必有路

（Ｄ）개도 사흘만 기르면 주인을 안다

　　　直譯：養三天的狗也會認主人

　　　引申：知恩圖報、結草報恩

■ **俗諺題庫015 등잔 밑이 어둡다**

直譯：燈盞底下暗

引申：當局者迷

(　　) 외국인 : 한국어를 배우고 싶은데 좋은 학원을 소개해 주세요.

　　　　 한국인 : 일하시는 곳이 어디인데요?

　　　　 외국인 : 종로인데요.

　　　　 한국인 : 종각 근처에 매우 좋은 한국어 학원이 있어요.

　　　　 외국인 : 그래요? (　　　　). 그렇게 가까운 곳에 좋은 학원이 있는 줄 몰랐어요.

➡【103年】

(A) 떡 본 김에 제사 지낸다더니요

(B) 모로 가도 서울만 가면 된다더니요

(C) 등잔 밑이 어둡다더니요

(D) 따 놓은 당상이라더니요

• Hint

答案（C），由於題目最後一句提到「그렇게 가까운 곳에 좋은 학원이 있는 줄 몰랐어요」（居然不知道那麼近的地方有好的補習班），表示不知道好的東西常常就在眼前，因此選項「등잔 밑이 어둡다」（燈盞底下暗）最符合。

▶외국인 : 한국어를 배우고 싶은데 좋은 학원을 소개해 주세요.

한국인 : 일하시는 곳이 어디인데요?

외국인 : 종로인데요.

한국인 : 종각 근처에 매우 좋은 한국어 학원이 있어요.

외국인 : 그래요? <u>등잔 밑이 어둡다더니요.</u> 그렇게 가까운 곳에 좋은 학원이 있는 줄
　　　　몰랐어요.

外國人：我想學韓語，請推薦好的補習班給我。

韓國人：請問在哪裡上班？

外國人：在鐘路（首爾地名）。

韓國人：鐘閣附近就有很棒的韓語補習班。

外國人：真的嗎？真是<u>燈盞下黑漆漆（越近反而越不了解）</u>。居然不知道那麼近的
　　　　地方有好的補習班。

◆ **讀解俗諺**

（A）떡 본 김에 제사 지낸다

　　　直譯：看到糕餅就祭祀

　　　引申：就湯下麵、趁機行事

（B）모로 가도 서울만 가면 된다

　　　直譯：只要能到得了京城，就算橫著走都行

　　　引申：不管黑貓白貓，能抓到老鼠的都是好貓。

（D）따 놓은 당상*

　　　直譯：已得手的堂上

　　　引申：穩操勝券、十拿九穩

*당상（堂上）：

　　明成化五年（西元1469年），當時的朝鮮仿照魏晉的「九品官人法」，推行官階職等「正從九品制」，由正一品到從九品，共計十八品。其中，正三品以上的官階分「正三品堂上」和「正三品堂下」，正一品到正三品堂上統稱為「堂上官」。而「따 놓은 당상」應該改為「떼어 놓은 당상」才正確，比喻「十拿九穩、毫無疑問」。

　　另外，「양반」（兩班）原指朝廷文武官員，因為上朝時國王坐北朝南，文官排東，稱「東班」，武官排西，故稱「西班」，兩者合稱為「兩班」，現指達官顯貴世族或文質彬彬人士，而「양반가」（兩班家）則指名門大宅。

■ **俗諺題庫016 떡 본 김에 제사 지낸다**

直譯：看到糕餅趁機祭拜一下

引申：就湯下麵、趁機行事

歷屆試題 **343**

（　　）'떡 본（　　　　）제사 지낸다'는 말을 아세요? 어떤 기회를 이용해 다른 일을 한다는 뜻이에요.　　　　　　　　　　　　　　　　　　➡【105年】

　　（A）김에　　　（B）바에　　　（C）후에　　　（D）터에

答案（A），由於題目後文中提到的「어떤 기회를 이용해 다른 일을 한다」（利用機會做其他事情），是用來說明前面的俚語俗諺，因此應該在空格內放入「김에」（順便），才會符合「떡 본 김에 제사 지낸다」（順水推舟）。

▶ '떡 본 김에 제사 지낸다'는 말을 아세요? 어떤 기회를 이용해 다른 일을 한다는 뜻이에요.

有聽過「看到糕餅順便祭拜一下（順水推舟）」這句話嗎？意指利用機會做其他事情。

■ **俗諺題庫017 미역국을 먹다**

直譯：喝海帶湯

引申：名落孫山

歷屆試題 344

（ ）이번 입사 시험이 너무 어려웠어요. 아무래도（ ）같아요. ➡【105年】

(A) 미역국을 먹을 것　　　　　　(B) 호박죽을 끓일 것

(C) 엿을 바꿔 먹어야 할 것　　　(D) 된장국을 먹을 것

• Hint

答案（A），由於題目前文提到「시험이 너무 어려웠어요」（考試太難了），表示擔心落榜，因此符合這個意思的選項是「미역국을 먹을 것」（要吃海帶湯）。其他三個選項在韓語裡皆不是俚語俗諺，選項（B）是「호박죽」（南瓜粥）；（C）是「엿을 바꿔 먹다」（換麥芽糖吃）；（D）是「된장국」（大醬湯）。

▶ 이번 입사 시험이 너무 어려웠어요. 아무래도 미역국을 먹을 것 같아요.

這次公司新進人員考試太難了，可能要吃海帶湯（落榜）。

* 미역국（海帶湯）：在韓國，海帶湯是一般孕婦產後坐月子用來補身體，或過生日時煮給壽星喝的料理，但是由於海帶的表面光滑，所以也被引申為「滑落」、「落榜」之意，是考前或應徵公司前普遍忌諱的食物。與其相反的是麥芽糖，因為有黏性，所以象徵「過關」、「上榜」。

■ 俗諺題庫018 믿는 도끼에 빌등 찍인나

直譯：被信任的斧頭砸到腳背

引申：傷害自己的人正是最信任的人

歷屆試題 345

()　'믿는 도끼에 발등 찍힌다'라는 속담은, '한 치의 의심도 없이 믿었던 사람에
어처구니없이 (　　　) 당해, 아무 염려 없이 꼭 이루어질 거라고 믿고 있던
일을 그르치게 되었다.'라는 뜻을 비유한 말이다.　　　⇒【106年】

　　(A) 배신을　　　(B) 미움을　　　(C) 질투를　　　(D) 창피를

• Hint

　　答案（A），由於題目開頭提到「믿는 도끼에 발등 찍힌다」（被信任的斧頭砸
到腳背），比喻被自己信任的人背叛，而後文是說明這句俚語俗諺的內容，再加上形
容詞「어처구니 없다」（無可奈何、哭笑不得），動詞「당하다」（蒙受、遭受），
所以可以推測是遭到最相信的人「배신」（背叛）而誤事。其餘選項：（B）是「미
움」（憎恨）；（C）是「질투」（忌妒）；（D）是「창피」（丟臉）。

▶'믿는 도끼에 발등 찍힌다'라는 속담은, '한 치의 의심도 없이 믿었던 사람에게
어처구니없이 배신을 당해, 아무 염려 없이 꼭 이루어질 거라고 믿고 있던 일을
그르치게 되었다.'라는 뜻을 비유한 말이다.

「被信任的斧頭砸到腳背」這句俗諺，是比喻「荒謬地遭到深信不疑的人背叛，搞
砸了毫無疑慮相信一定能夠實現的事情。」的意思。

■ 俗諺題庫019　바가지를 씌우다

直譯：被戴瓜瓢

引申：被坑、當冤大頭

歷屆試題 346

()　예쁜 목거리를 하나 샀는데, 집에 와서 생각해보니 (　　　)봐요. 생각보다
너무 비쌌거든요.　　　⇒【103年】

　　(A) 바가지를 긁었나　　　　　(B) 바가지를 썼나
　　(C) 바가지를 엎었나　　　　　(D) 바가지를 둘렀나

　　答案（B），從題目的最後一句「생각보다 너무 비쌌다」（比想像中貴太多），得知要選出符合「被當冤大頭」意思的選項，也就是「바가지를 썼다」（被坑了）。其他選項：（A）是「바가지를 긁었다」（嘮嘮叨叨）；（C）是「바가지를 엎었다」（背了瓜瓢）；（D）是「바가지를 둘렀다」（包著瓜瓢）。

▶예쁜 목거리를 하나 샀는데, 집에 와서 생각해보니 <u>바가지를 썼나</u>봐요. 생각보다 너무 비쌌거든요.

　　買了一條漂亮的項鍊，但回家以後想想，好像<u>被戴上了瓜瓢（被坑了）</u>，比想像中貴很多。

◆ **讀解俗諺**

（A）바가지를 긁다

　　　直譯：刮瓜瓢

　　　引申：嘮嘮叨叨（指太太對丈夫埋怨）

歷屆試題 347

（　）시장에서도 손님들에게（　　　）곳이 많으니까 잘 비교해 보고 사야 해요.

➡【108年】

（A）바가지 쓰는　　　　　　　（B）바가지 씌우는

（C）바가지 긁는　　　　　　　（D）바가지 차는

・**Hint**

　　答案（B），本題要使用表達「叮囑」的文法作答。由句尾提示的「잘 비교해 보고 사야 하다」（要多比較再購買），可以推測符合的選項是「바가지 씌우는」（當冤大頭）。

▶시장에서도 손님들에게 <u>바가지 씌우는</u> 곳이 많으니까 잘 비교해 보고 사야 해요.

　　市場上也有很多把<u>客人戴上了瓜瓢（當冤大頭）</u>的地方，所以應該要貨比三家再買。

■ **俗諺題庫020 발이 넓다**

直譯：腳寬

引申：交際廣闊

(　) 가 : 이렇게 참석자가 많은 생일파티는 진짜 처음 봤어.

　　　나 : 그러니까. 원래 (　　　　). ➡【109年】

　　　(A) 발이 넓잖아　　　　　　　　(B) 발이 길잖아

　　　(C) 발이 짧잖아　　　　　　　　(D) 발이 굵잖아

• Hint

　　答案（A），由於題目的第一句提到「참석자가 많이 생일파티」（很多人出席的生日派對），表示壽星的人面很廣，因此第二句要找出符合「人面廣」意思的選項，也就是「발이 넓다」（腳寬），意思是「交友廣闊」。其他選項：（B）是「발이 길잖아」（腳很長）；（C）是「발이 짧잖아」（腳很短）；（D）是「발이 굵잖아」（腳很粗糙）。

▶가 : 이렇게 참석자가 많은 생일파티는 진짜 처음 봤어.

　나 : 그러니까. 원래 발이 넓잖아.

　가 : 這麼多人參加的生日派對，還真是頭一遭看到。

　나 : 就是啊，他原本就腳寬（人脈廣）。

■ **俗諺題庫021 발이 묶이다**

直譯：腳被綑綁

引申：無法行動

(　) 태풍(　　　) 모든 선박이 발이 묶였다. ➡【102年】

　　　(A) 이　　　　(B) 으로　　　　(C) 에서　　　　(D) 은

答案（B），由於題目最後提到「선박이 발이 묶였다」（船被困住），以及空格前方出現的「태풍」（颱風），可以得知答案要選擇讓颱風成為「原因」、「理由」的選項，也就是「-으로」（因為）。

▶ 태풍으로 모든 선박이 발이 묶였다.

　因颱風攪局，所有的船隻的腳被綁住（都被困住）。

■ **俗諺題庫022 배가 아프다**

直譯：肚子痛

引申：嫉妒人家

歷屆試題 350

（　　）다음 밑줄 친 부분의 뜻으로 알맞은 것을 고르십시오.

　　친구가 한국어 시험에서 만점을 받을 때마다 배가 아팠어요.　　➡【107年】

　　(A) 남이 잘되어 심술이 난다

　　(B) 너무 우스워서 배를 잡다

　　(C) 아쉬울 것이 없다

　　(D) 너무 좋아서 기쁘다

• Hint

答案（A），由於「배가 아프다」（肚子痛）有「嫉妒」的意思，所以與其同意義的選項是「심술이 난다」（見不得別人好），比喻嫉妒之心，人人皆有。

▶ 다음 밑줄 친 부분의 뜻으로 알맞은 것을 고르십시오.

친구가 한국어 시험에서 만점을 받을 때마다 배가 아팠어요.

남이 잘되어 심술이 난다.

請選出適合下列畫下線部分意思的選項。

每當朋友韓語考試拿到滿分時，就會肚子痛（嫉妒不已）。

見不得別人好

直譯：稻穗越熟越低垂

引申：越是成熟的人越謙卑

歷屆試題 351

（　　）다음 속담과 반대의 뜻을 가진 속담을 고르십시오.

벼는 익을수록 고개를 숙인다.　　　　　　　　　　　　➡【104年】

(A) 빈 수레가 요란하다

(B) 오르지 못할 나무는 쳐다보지 마라

(C) 벼룩의 간을 내어 먹는다

(D) 하늘이 무너져도 솟아날 구멍이 있다

• Hint

答案（A），這題要選出與題目意思相反的選項。由於「벼는 익을수록 고개를 숙인다」（稻穗越熟越低垂）意思是「越是成熟的人越謙卑」，因此與其相反的的俚語俗諺是「빈 수레가 요란하다」（空車發出聲響），引申為「滿瓶不響，半瓶叮噹」。

▶다음 속담과 반대의 뜻을 가진 속담을 고르십시오.

벼는 익을수록 고개를 숙인다.

빈 수레가 요란하다

請選出與下列俚語俗諺有相反意思的俚語俗諺。

稻穗越熟越低垂（越是成熟的人越謙卑）。

空車發出聲響（滿瓶不響，半瓶叮噹）

◈ **讀解俗諺**

（B）오르지 못할 나무는 쳐다보지 마라

直譯：攀不上的樹就不要看了 /

引申：不要好高騖遠

（C）벼룩의 간을 내어 먹는다

　　直譯：連跳蚤的肝都掏出來吃 /

　　引申：落井下石

（D）하늘이 무너져도 솟아날 구멍이 있다

　　直譯：天塌下來也會有穿出去的洞 /

　　引申：天無絕人之路

■ **俗諺題庫024 볼 낯이 없다**

直譯：顏面無光

引申：羞愧、慚愧

歷屆試題 352

（　）밑줄 친 부분을 바꾸어 쓸 때 적당하지 못한 것을 고르십시오.

　　친한 친구들 앞에서 거짓말을 해 볼 낯이 없다. 　　　➡【106年】

　　（A）창피하다　　　　　　　（B）떳떳하지 못하다

　　（C）수줍어 부끄럽다　　　　（D）민망해 부끄럽다

・Hint

　　答案（C），這題是要選出不適合的選項。由於「볼 낯이 없다」（沒臉見人）是比喻「慚愧」，所以選項（A）「창피하다」（丟臉）、（B）「떳떳하지 못하다」（無法光明正大）、（D）「민망해 부끄럽다」（慚愧）意思皆相近，不適合的選項只有（C）「수줍어 부끄럽다」（害羞）。

▶밑줄 친 부분을 바꾸어 쓸 때 적당하지 못한 것을 고르십시오.

　친한 친구들 앞에서 거짓말을 해 창피하다/떳떳하지 못하다/민망해 부끄럽다.

　請選出替換下列畫下線部分時不適合的選項。

　在好朋友面前說了謊，真的丟臉／問心有愧／羞愧。

■ **俗諺題庫025 불을 보듯 뻔하다**

直譯：像看到火一樣明顯

引申：理所當然、顯而易見

歷屆試題 353

(　　) 경험과 준비 없이 의욕만으로 사업을 시작하면 실패하게 될 것은 (　　　　　)

뻔한 일이다.　　　　　　　　　　　　　　　　　　　　　　　➡【109年】

(A) 불이 나듯　　　　　　　　　　　(B) 불을 보듯

(C) 불이 있듯　　　　　　　　　　　(D) 불을 내듯

● **Hint**

　　答案（B），由於題目前面提到「경험과 준비 없이 의욕만으로 사업을 시작하면 실패하게 될 것」（沒有經驗和準備，只靠意欲開始創業的話，是會失敗的），空格後面又提到「뻔 한 일이다」（明顯的事情），因此空格內要填入「불이 보듯」（顯見）。

▶경험과 준비 없이 의욕만으로 사업을 시작하면 실패하게 될 것은 <u>불을 보듯</u> 뻔한 일이다.

　　沒有經驗和準備，只靠意欲開始創業的話，失敗就會<u>像看到火</u>一樣明顯。

■ **俗諺題庫026 비행기를 태우다**

直譯：給搭飛機

引申：逢迎諂媚、巴結、拍馬屁

歷屆試題 354

(　　) 가 : 현대 사회에 남의 진심을 잘 알고 싶은 사람이 많지 않아요. 그래서 아부를 잘 하는 사람은 인기가 많아요.

　　　나 : 나는 일부러 (　　　　) 것이 되게 싫거든요.　　　➡【103年】

(A) 발목 잡는　　　　　　　　　　(B) 한눈 파는

(C) 비행기 태우는　　　　　　　　(D) 날개 돋치는

　　答案（C），由於題目第一句提到「남의 진심을 잘 알고 싶은 사람이 많지 않다」（想要了解他人真心的人不多）以及「아부를 잘 하는 사람은 인기가 많다」（善於奉承的人很受歡迎），再加上第二句空格前出現副詞「일부러」（故意、特意），空格後出現「되게 싫다」（十分討厭），得知可以呼應第一句話的選項應該是「비행기 태우다」（拍馬屁）。

▶ 가 : 현대 사회에 남의 진심을 잘 알고 싶은 사람이 많지 않아요. 그래서 아부를 잘 하는 사람은 인기가 많아요.

　나 : 나는 일부러 비행기 태우는 것이 되게 싫거든요.

　가 : 現代社會想了解他人真心想法的人不多，所以善於諂媚奉承的人很受歡迎。

　나 : 我非常討厭那種故意給搭飛機（拍馬屁）的人。

◆ **讀解俗諺**

（A）발목 잡다

　　　直譯：腳踝被纏住

　　　引申：逮到把柄

（B）한눈 팔다

　　　直譯：賣一隻眼睛

　　　引申：分神、不專注、漫不經心

（D）날개 돋친 듯

　　　直譯：如添羽翼

　　　引申：狂銷熱賣

■ **俗諺題庫027 빈손으로 왔다 빈손으로 간다**

直譯：空手來空手去

引申：生不帶來，死不帶去

() 사람은 빈손으로 왔다가 빈손으로 가는 것이 () 뭘 그리 욕심 내세요?

➡【105年】

(A) 거나　　　　(B) 거늘　　　　(C) 거든　　　　(D) 거니 해서

• Hint

答案（B），只要看到空格前提到俚語俗諺「빈손으로 왔다 빈손으로 간다」（空手來空手去），就知道應該選擇「거늘」（乃……），以表現對事物從容的態度，或對人生的丕變有所覺悟。此類題型句尾常連接「反問語句」，用來加強說話者的據理。

▶사람은 빈손으로 왔다가 빈손으로 가는 것이<u>거늘</u> 뭘 그리 욕심내세요?

　空手來空手去<u>乃</u>天經地義，還那麼貪幹嘛？

■ 俗諺題庫028 빛 좋은 개살구

直譯：光澤好的野杏

引申：外強中乾、華而不實

() 다음 속담과 반대의 뜻을 가진 속담을 고르십시오.

빛 좋은 개살구　　　　　　　　　　　　　　　➡【104年】

(A) 백지장도 맞들면 낫다

(B) 우물 안 개구리

(C) 입에 쓴 약이 몸에 좋다

(D) 보기 좋은 떡 먹기도 좋다

• Hint

答案（D），這題是要選出與題目意思相反的俚語俗諺。由於「빛 좋은 개살구」（光澤好的野杏）用來比喻「外強中乾、華而不實」，所以相反的是「보기 좋은 떡 먹기도 좋다」（好看的糕餅也好吃），比喻「好看的東西實質也好」。

▶다음 속담과 반대의 뜻을 가진 속담을 고르십시오.

빛 좋은 개살구

<u>보기 좋은 떡 먹기도 좋다</u>

請選出與下列俗談有相反意思的俚語俗諺。

光澤好看的野杏（金玉其外，敗絮其中）

<u>好看的糕餅也好吃</u>（<u>好看的東西實質也好</u>）

◆ **讀解俗諺**

（A）백지장도 맞들면 낫다

　　直譯：就算是一張白紙兩個人抬更好

　　引申：眾擎易舉

（B）우물 안 개구리

　　直譯：井裡之蛙

　　延伸：井底之蛙

（C）입에 쓴 약이 몸에 좋다

　　直譯：吃在嘴裡苦的藥對身體好

　　引申：良藥苦口

■ **俗諺題庫029 손이 모자라다**

直譯：手不夠

引申：人手不夠

歷屆試題 **357**

（　）다음 밑줄 친 부분의 뜻으로 알맞은 것을 고르십시오.

　　일요일에 집들이를 하는데 <u>손이 모자라서</u> 큰일이에요.　　➡【107年】

　　（A）일을 그만두다　　　　　　（B）일이 너무 적다

　　（C）일할 사람이 부족하다　　　（D）재료가 부족하다

答案（C），「손이 모자라다」比喻「人手不足」，符合其意思的選項是「일할 사람이 부족하다」（做事的人不足）。其餘選項：（A）是「일을 그만두다」（辭職）；（B）是「일이 너무 적다」（事情太少）；（D）是「재료가 부족하다」（材料不夠）。

▶다음 밑줄 친 부분의 뜻으로 알맞은 것을 고르십시오.

일요일에 집들이를 하는데 <u>일할 사람이 부족해서</u> 큰일이에요.

請選出適合下列畫下線部分意思的選項。

星期日就要辦喬遷宴，<u>做事的人不足（人手不足）</u>真是糟糕。

*집들이（喬遷宴）：韓國人在搬新家或搬完家後，一般會辦喬遷宴邀請親朋好友。而親友們登門拜訪時，通常會送捲筒式衛生紙或洗衣粉。其中捲筒式衛生紙代表希望屋主的錢財像捲筒一樣財源滾滾和事情順利；洗衣粉則代表希望屋主的錢財也像泡泡一樣越洗越多。至於屋主，還會準備喬遷糕「이사떡」（移徙糕），除了贈送好友外，也會贈送給左鄰右舍當見面禮，分享喜悅。

■ **俗諺題庫030 쇠귀에 경 읽기**

直譯：對牛耳朵讀經

引申：對牛彈琴

歷屆試題 / 358

（　）가 : 실내에서 담배를 피우지 말라고 몇 번이나 말했잖아요.

　　　나 : 미안해요. 밖이 너무 추워서...

　　　가 : 정말 (　　　　)　　　　　　　　　　　　　　⇒【103年】

　　（A）잘되면 제 탓, 못되면 조상 탓이네요

　　（B）쇠귀에 경 읽기네요

　　（C）입에 쓴 약이 몸에 좋다네요

　　（D）가는 날이 장날이네요

答案（B），由於第一句提到「실내에서 담배를 피우지 말라고 몇 번이나 말했잖아요」（講過幾次了，不要在室內抽菸），表示同樣的事情說了好幾次還講不聽，所以符合這種情況的選項是「쇠귀에 경 읽기네요」（對牛耳朵讀經）。

▶ 가 : 실내에서 담배를 피우지 말라고 몇 번이나 말했잖아요.

　나 : 미안해요. 밖이 너무 추워서...

　가 : 정말 쇠귀에 경 읽기네요.

　가 : 講過幾次了，不要在室內抽菸。

　나 : 不好意思，可是外面實在是太冷了……

　가 : 真的是對牛耳朵讀經（對牛彈琴）。

◆ **讀解俗諺**

（A）잘되면 제 탓, 못되면 조상 탓

　　　直譯：事成是我的功勞，不成是祖先的錯

　　　引申：推卸責任

（C）입에 쓴 약이 몸에 좋다

　　　直譯：吃在嘴裡苦的藥對身體好

　　　引申：良藥苦口

（D）가는 날이 장날

　　　直譯：去的日子是趕集日

　　　引申：來得早不如來得巧

■ **俗諺題庫031　시작이 반이다**

直譯：開始是成功的一半

（　　）가 : 말만 하지 말고 실천하자. (　　　　).

　　　　나 : 알았어. 일단 해 보지 뭐.　　　　　　　　　➡【109年】

　　（A）가던 날이 장날이라고　　　　（B）시작이 반이라고

　　（C）금강산도 식후경이라고　　　　（D）등잔 밑이 어둡다고

• Hint

　　答案（B），由於題目的第一句提到「말만 하지 말고 실천하자」（不要光說不練），第二句又提到「알단 해 보지 뭐」（就先試看看吧），所以知道空格裡面應該要填入「讓人有所行動」的選項，也就是「시작이 반이라고」（開始是成功的一半）。

▶가 : 말만 하지 말고 실천하자. <u>시작이 반이라고.</u>

　나 : 알았어. 일단 해 보지 뭐.

　가 : 不要光說不練。<u>開始是成功的一半。</u>

　나 : 嗯，就先試試看吧。

◆ **讀解俗諺**

（A）가던 날이 장날

　　　　直譯：去的日子是趕集日

　　　　引申：來得早不如來得巧

（C）금강산도 식후경

　　　　直譯：金剛山也是飯後景

　　　　引申：民以食為天

（D）등잔 밑이 어둡다

　　　　直譯：燈盞底下暗

　　　　引申：當局者迷

直譯：摘下名牌

引申：若無其事、裝蒜

歷屆試題 360

（　　）밑줄 친 부분과 의미가 비슷한 것을 고르십시오.

　지난 달에 직장에서 해고를 당했습니다. 너무나 마음이 아팠지만 생일에
　저녁을 먹으려고 기다리는 동생에게 <u>시치미를 떼고</u> 웃으며 말했습니다. "방금
　월급을 받아서 돈이 많아. 맛있는 것 먹으러 가자."　　　　　➡【103年】

（A）태연한 표정을 지은 체　　　　（B）당황한 표정을 지은 체

（C）걱정인 표정을 지은 체　　　　（D）괴로운 표정을 지은 체

• Hint

　　答案（A），這題要選出意思相近的選項。由於「시미치를 떼고」是「若無其
事」的意思，因此最相似的選項是「태연한 표정을 지은 체」（裝作泰然的表情）。
其餘選項：（B）是「당황한 표정을 지은 체」（裝作慌張的樣子）、（C）是「걱정
인 표정을 지은 체」（裝作擔心的樣子）、（D）是「괴로운 표정을 지은 체」（裝作
難過的樣子）。

▶밑줄 친 부분과 의미가 비슷한 것을 고르십시오.

　지난 달에 직장에서 해고를 당했습니다. 너무나 마음이 아팠지만 생일에 저녁을
　먹으려고 기다리는 동생에게 <u>태연한 표정을 지은 체</u> 웃으며 말했습니다. "방금
　월급을 받아서 돈이 많아. 맛있는 것 먹으러 가자."

請選出與畫下線部分意思相近的選項。

上個月被公司炒魷魚了。雖然非常傷心，但是想到弟弟還在等著生日宴，我還是<u>裝</u>
<u>作泰然的表情</u>笑著說了，「剛拿到很多薪水，我們一起去吃好料吧！」。

*시치미（標籤）：名詞「시치미」指「老鷹主人的名牌」，是用來標示老鷹主人住
　所的牌子，通常會綁在老鷹的尾巴。所以會用「시치미를 떼다」比喻把標示別人的
　姓名的標籤撕掉，然後裝作若無其事地占為己有。

直譯：喝涼粥

引申：易如反掌、輕而易舉

歷屆試題 361

() 가 : 이렇게 복잡한 곳에 자동차를 정말 잘 세우셨네요.

　　나 : 운전 경력 십 년이면 이 정도는 (　　　　) ⇒【109年】

　　(A) 누워서 침 뱉기죠 　　　　　(B) 소귀에 경 읽기죠

　　(C) 식은 죽 먹기죠 　　　　　　(D) 하늘의 별 따기죠

• Hint

　　答案（C），由於題目中的第二句提到「운전 경력 십 년이면」（開車經歷有十年的話），表示說話者經驗老到，停車只是小事，因此答案應該選擇「식은 죽 먹기」（吃涼粥），形容該事「易如反掌」、「輕而易舉」。

▶가 : 이렇게 복잡한 곳에 자동차를 정말 잘 세우셨네요.

　나 : 운전 경력 십 년이면 이 정도는 식은 죽 먹기죠.

　가 : 這麼複雜的地方車停得真好。

　나 : 對開車經歷十年的我來說，這程度是吃涼粥（易如反掌）。

◆ **讀解俗諺**

（A）누워서 침 뱉기

　　　直譯：躺著吐口水

　　　引申：害人害己

（B）소귀에 경 읽기

　　　直譯：對牛耳朵讀經

　　　引申：對牛彈琴

（D）하늘의 별 따기

　　　直譯：摘天上的星星

　　　引申：不可能的事

■ 俗諺題庫034 십 년이면 강산도 변한다

直譯：十年江山移

引申：山河變樣、蒼海桑田

歷屆試題 362

（　）십 년이면 강산도 변한다고 하는데 우리 고향은 (　　　) 지금이나 항상
　　　똑같다. ➡【107年】

　　　(A) 아까부터　　　(B) 가끔　　　　(C) 언젠가　　　　(D) 옛날이나

• Hint

　　答案（D），由於題目一開始提到「십 년이면 강산도 변한다고」（十年的話江
山也會變），還有空格後面提到「지금이나 항상 똑같다」（還是現在都一樣），因
此空格內要填入可以跟現在做出區別的選項，也就是「옛날이나」（以前）。其餘選
項：（A）是「아까부터」（從剛才）；（B）是「가끔」（偶爾）；（C）是「언젠
가」（遲早）。

▶십 년이면 강산도 변한다고 하는데 우리 고향은 <u>옛날이나</u> 지금이나 항상 똑같다.
　　常言十年的話江山也會變（十年河東十年河西），可是我們家鄉不管<u>以前</u>還是現在
都一樣。

■ 俗諺題庫035 어깨가 무겁다

直譯：肩膀重

引申：責任重大

歷屆試題 363

（　）다음 밑줄 친 부분의 뜻으로 알맞은 것을 고르십시오.

　　　이번에 승진해서 기쁘기도 하지만 <u>어깨가 무거워요</u>. ➡【107年】

　　　(A) 어깨가 불편하다.　　　　　　(B) 어깨에 힘이 들어가다.

　　　(C) 자신감이 생기다.　　　　　　(D) 책임감이 크다.

　　答案（D），這題是要選出意思一樣的選項。由於俚語俗諺「어깨가 무겁다」（肩膀重）比喻「責任重大」，所以意思相近的選項是「책임감이 크다」（責任感重大）。其餘選項：（A）「어깨가 불편하다」（肩膀不舒服）、（B）「어깨에 힘이 들어가다」（肩膀出力）、（C）「자신감이 생기다」（產生自信）。

▶다음 밑줄 친 부분의 뜻으로 알맞은 것을 고르십시오.

이번에 승진해서 기쁘기도 하지만 책임감이 크다.

請選出適合下列畫下線部分意思的選項。

這次公司升遷，雖然高興，但責任重大。

■ **俗諺題庫036 오는 정이 있어야 가는 정도 있다**

直譯：有情來，才有情去

引申：禮尚往來

歷屆試題 **364**

（　　）문맥에 맞게 (　　　　) 에 가장 알맞은 것을 고르십시오.

　　중국어 성어 '禮尚往來'처럼, 한국 속담에도 '오는 (　　　　)이 있어야, 가는

　　(　　　　)도 있다'는 말이 있다. 　　　　　　　　　　　　　　⟹【106年】

　　(A) 말　　　　　　(B) 정　　　　　　(C) 선물　　　　　　(D) 인사

　　答案（B），這題最適合「禮尚往來」的答案為選項「정」（情）。

▶문맥에 맞게 (　　　　) 에 가장 알맞은 것을 고르십시오.

중국어 성어 '禮尚往來'처럼, 한국 속담에도 '오는 정이 있어야, 가는 정도 있다'는 말이 있다.

請依據前後文，選出最適合放入（　　　　）的選項。

如同中文成語「禮尚往來」，韓國也有句俚語俗諺說「有情來，才有情去」。

直譯：前襟寬廣

引申：愛管閒事

（　） 가 : 나 그 사람한테 신경 끄라고 해도 계속 물어봐.

　　　나 : 그래? (　　　　)　　　　　　　　　　　　　➡【109年】

　　　(A) 그릇이 참 크네　　　　　　(B) 입이 참 무겁네

　　　(C) 눈이 참 높네　　　　　　　(D) 오지랖도 참 넓네

• Hint

　　答案（D），由於題目的第一句提到「신경 끄라고 해도 계속 물어봐」（不要管還一直問），代表提及的對象是愛管閒事的人，因此答案為「오지랖이 참 넓다」（前襟寬廣），意思是「愛管閒事」。

▶ 가 : 나 그 사람한테 신경 끄라고 해도 계속 물어봐.

　　나 : 그래? 오지랖도 참 넓네.

　　가 : 我已經跟他說過不要管了還一直問。

　　나 : 是嗎？前襟真是寬廣（真是愛管閒事）。

◆ 讀解俗諺

（A）그릇이 크다

　　　直譯：碗大

　　　引申：大器、氣度宏廣

（B）입이 무겁다

　　　直譯：嘴巴重

　　　引申：口風很緊

（C）눈이 높다

　　　直譯：眼高

　　　引申：眼光很高

直譯：哭著吃芥末

引申：勉強做不想做的事情

歷屆試題 366

（　　）'울며（　　　）먹기'에서（　　　）에 가장 알맞은 것을 고르십시오.　➡【103年】

(A) 겨자　　　　(B) 고추　　　　(C) 소금　　　　(D) 생강

• Hint

　　答案（A），空格中應該填入「겨자」（芥末），完整的句子為「울며 겨자 먹기」（哭著吃芥末），比喻「勉為其難」、「心不甘情不願」。其餘選項：（B）是「고추」（辣椒）；（C）是「소금」（鹽）；（D）是「생강」（生薑）。

▶'울며（　　　）먹기'에서（　　　）에 가장 알맞은 것을 고르십시오.

겨자

請選出最適合放在「哭著吃（　　　）」中的選項。

芥末

歷屆試題 367

（　　）다음 뜻에 맞는 속담을 고르십시오.

하고 싶지 않은 일을 억지로 한다.　　　　　　　　➡【103年】

(A) 다 된 죽에 코 풀기　　　　　　(B) 울며 겨자 먹기

(C) 소귀에 경 읽기　　　　　　　　(D) 수박 겉 핥기

• Hint

　　答案（B），由於「하고 싶지 않은 일을 억지로 한다」意思是「勉強做不想做的事情」，所以適合的選項是「울며 겨자 먹기」（哭著吃芥末），用來比喻「勉強做不願意做的事情」。

▶다음 뜻에 맞는 속담을 고르십시오.

하고 싶지 않은 일을 억지로 한다.

울며 겨자 먹기

請選出適合下列意思的俚語俗諺。

勉強做不想做的事情。

哭著吃芥末

◆ **讀解俗諺**

（A）다 된 죽에 코 풀기

　　　直譯：在煮好的粥擤鼻涕

　　　引申：前功盡棄

（C）소귀에 경 읽기

　　　直譯：對牛耳朵讀經

　　　引申：對牛彈琴

（D）수박 겉 핥기

　　　直譯：舐西瓜皮

　　　引申：走馬看花

■ **俗諺題庫039 윗물이 맑아야 아랫물이 맑다**

直譯：上游清澈下游才會清

引申：上行下效、有樣學樣

歷屆試題 **368**

（　　）아버지：영식이 너 왜 이렇게 편식이 심해?

　　　영　식：원래 야채 안 좋아해요. 아빠도 안 먹잖아요.

　　　어머니：당신이나 골고루 드세요. (　　　) 하잖아요.　　　➡【109年】

　　　(A) 가는 말이 고와야 오는 말이 곱다고

　　　(B) 발 없는 말이 천 리 간다고

　　　(C) 윗물이 맑아야 아랫물이 맑다

　　　(D) 고생 끝에 낙이 온다고

答案（C），由於題目中爸爸說英植「너 왜 이렇게 편식이 심해?」（你為什麼偏食這麼嚴重？），英植回答「야채 안 좋아해요」（不喜歡蔬菜），而且還說「아빠도 안 먹잖아요」（爸爸也不吃），因此媽媽說的話，應該是選項「윗물이 맑아야 아랫물이 맑다」（上游清澈下游才會清），比喻「上行下效」，長者怎麼做，晚輩也在看。

▶아버지 : 영식이 너 왜 이렇게 편식이 심해?

　영　식 : 원래 야채 안 좋아해요. 아빠도 안 먹잖아요.

　어머니 : 당신이나 골고루 드세요. 윗물이 맑아야 아랫물이 맑다 하잖아요.

　爸爸：英植你為什麼偏食這麼嚴重？

　英植：原本就不喜歡蔬菜。爸爸也不吃啊。

　媽媽：你才應該吃得均衡（管好你自己吧），上游清澈下游才會清（有樣學樣）
　　　　啊。

◆ **讀解俗諺**

（A）가는 말이 고와야 오는 말이 곱다

　　　　直譯：說出去的話好聽，來的話才會好聽

　　　　引申：禮尚往來、投桃報李

（B）발 없는 말이 천 리 간다

　　　　直譯：沒有腳的話走千里

　　　　引申：話不脛而走

（D）고생 끝에 낙이 온다

　　　　直譯：苦盡樂來

　　　　引申：苦盡甘來

■ **俗諺題庫040 입이 귀에 걸리다**

直譯：嘴巴掛在耳上

引申：合不攏嘴

歷屆試題 369

() 다음 밑줄 친 부분과 의미가 같은 것을 고르십시오.

　　민수 씨에게 요즘 무슨 일이 있어요? 입이 귀에 걸렸어요.　　➡【105年】

　　(A) 입도 귀도 아프다　　　　　　(B) 늘 울상이다

　　(C) 늘 웃고 다닌다　　　　　　　(D) 입 때문에 귀가 아프다

• Hint

　　答案（C），這題是要選出意思相近的選項。由於俚語俗諺「입이 귀에 걸리다」（嘴巴掛在耳上）是比喻「笑得合不攏嘴」，因此意思相近的是「늘 웃고 다닌다」（總是笑口常開）。

▶다음 밑줄 친 부분과 의미가 같은 것을 고르십시오.

　민수 씨에게 요즘 무슨 일이 있어요? 늘 웃고 다닌다.

　請選出與下列畫下線意思一樣的選項。

　珉修最近有什麼好事嗎？總是笑口常開。

■ **俗諺題庫041 입이 아프다**

直譯：嘴巴痛

引申：說盡好話

歷屆試題 370

() 가 : 공부 좀 하라고 (　　　　) 해도 소용없네. 나도 이제 방법이 없어.

　　나 : 괜찮아. 때가 되면 스스로 공부하게 될 거야.　　➡【109年】

　　(A) 입이 무겁게　　　　　　　(B) 입이 아프게

　　(C) 목이 빠지게　　　　　　　(D) 목이 길게

答案（B），由於題目的第一句提到「소용없다」（沒有用）以及「방법이 없다」（沒有辦法），所以符合這個情況的選項是「입이 아프다」（嘴巴痛），比喻「費盡唇舌」、「說破嘴」。

▶ 가 : 공부 좀 하라고 <u>입이 아프게</u> 해도 소용없네. 나도 이제 방법이 없어.

　　나 : 괜찮아. 때가 되면 스스로 공부하게 될 거야.

　　가 : 叫他好好讀書，講到<u>嘴巴痛（費盡唇舌）</u>都會沒用，如今我也沒有辦法了。

　　나 : 沒關係，時候到了自己就會念的。

◆ **讀解俗諺**

（A）입이 무겁다

　　　　直譯：嘴巴重

　　　　引申：口風很緊

（C）목이 빠지다

　　　　直譯：脖子掉了

　　　　引申：引頸期盼

（D）목이 길다

　　　　直譯：脖子長（不是俚語俗諺）

■ **俗諺題庫042 제 눈에 안경이다**

直譯：我眼睛裡的眼鏡

引申：情人眼裡出西施

歷屆試題 371

（　）가 : 창수는 은혜가 예쁘다고 하는데, 난 별로던데.

　　　　나 : "(　　　　)"라는 말이 있잖아. 창수가 은혜를 좋아해서 그렇지, 뭐.

➡ 【103年】

（A）눈도 깜짝 안 한다　　　　　　（B）제 눈에 안경이다

（C）눈을 감아 주다　　　　　　　（D）눈이 높다

• Hint

　　答案（B），由於題目的第一句提到「창수는 은혜가 예쁘다고 하는데, 난 별로던데」（昌洙說恩惠漂亮，但我覺得還好），接著第二句提到「창수가 은혜를 좋아해서 그렇지」（昌洙就是喜歡恩惠才那樣啊），所以答案是「제 눈에 안경이다」（我眼睛裡的眼鏡），意思是「情人眼裡出西施」，投其所好，看順眼就好。

▶가 : 창수는 은혜가 예쁘다고 하는데, 난 별로던데.

　나 : "제 눈에 안경이다" 라는 말이 있잖아. 창수가 은혜를 좋아해서 그렇지, 뭐.

　가 : 昌洙說恩惠漂亮，但我覺得還好。

　나 : 俗話說「我眼睛裡的眼鏡（情人眼裡出西施）」，昌洙就是喜歡恩惠才那樣啊，那又如何。

◆ **讀解俗諺**

（A）눈도 깜짝 안 한다

　　　直譯：不眨眼

　　　引申：冷血

（C）눈을 감아 주다

　　　直譯：閉眼

　　　引申：假裝沒看到

（D）눈이 높다

　　　直譯：眼高

　　　引申：眼光很高

■ **俗諺題庫043 제살 깎아먹기**

直譯：削自己的肉吃

引申：惡性競爭、彼此相殺

(　) 제살 깎아먹기에 가장 알맞은 것을 고르십시오. 　 　 ➡【103年】

 (A) 서로 협조하며 같이 조금씩 손해 보는 현상

 (B) 서로 경쟁하며 같이 이익을 보는 현상

 (C) 서로 협조하며 아무도 손해를 안 보는 현상

 (D) 서로 경쟁하며 같이 손해 보는 현상

• Hint

 答案（D），由於俗諺「제살 깎아먹기」（削自己的肉吃）的意思是「惡性競爭」，所以符合的選項是「서로 경쟁하며 같이 손해 보는 현상」（彼此競爭，一起虧損的現象），比喻同行之間的「彼此相殺」。其餘選項：（A）是「서로 협조하며 같이 조금씩 손해 보는 현상」（彼此協助，一起受到一些虧損的現象）；（B）是「서로 경쟁하며 같이 이익을 보는 현상」（彼此競爭，一起獲得利益的現象）；（C）是「서로 협조하며 아무도 손해를 안 보는 현상」（彼此協助，誰都沒有虧損的現象）。

▶제살 깎아먹기에 가장 알맞은 것을 고르십시오.

서로 경쟁하며 같이 손해 보는 현상

請選出最適合削自己的肉吃（惡性競爭）的選項。

互相競爭，一起虧損的現象

■ **俗諺題庫044 천리 길도 한 걸음부터**

直譯：千里遙途也要從第一步開始

引申：千里之行始於足下

(　) 다음 밑줄 친 부분과 의미가 같은 것을 고르십시오.

 서두르지 마세요. '천리 길도 한 걸음부터'라는 말이 있잖아요? 　 ➡【105年】

 (A) 천리 길은 하루에 다 못 간다

 (B) 천리 길은 천천히 가면 안 된다

 (C) 여러 가지 일이 한 꺼번에 닥친다

 (D) 어떤 일도 처음부터 하나하나 시작하면 된다

　　答案（D），這題要選出意思相近的選項。由於「천리 길도 한 걸음부터」意思是「千里之行始於足下」，開始就是成功的一半，因此合適的選項是「어떤 일도 처음부터 하나하나 시작하면 된다」（任何事情，只要從頭一步一步開始就行）。其餘選項：（A）是「천리 길은 하루에 다 못 간다」（千里之路一天走不完）；（B）是「천리 길은 천천히 가면 안 된다」（千里之路不能能慢慢地走）；（C）是「여러 가지 일이 한 꺼번에 닥친다」（許多事情都撞在一起）。

▶다음 밑줄 친 부분과 의미가 같은 것을 고르십시오.

　서두르지 마세요. '천리 길도 한 걸음부터'라는 말이 있잖아요?

　어떤 일도 처음부터 하나하나 시작하면 된다

　請選出與下列畫下線部分意思一樣的選項。

　不要操之過急。不是有句話叫「千里之行始於足下」嗎？

　任何事情，只要從頭一步一步開始就行。

■ **俗諺題庫045 칼에는 양날이 있지만 사람의 입에는 백 개의 날이 달려 있다**

直譯：刀有兩面刃，但人的嘴巴卻有百面刃

引申：言多必失、禍從口出

歷屆試題 **374**

（　　）다음 속담과 의미가 다른 것을 고르십시오.

　　칼에는 양날이 있지만 사람의 입에는 백 개의 날이 달려 있다.　　⟹【102年】

　　（A）혀 아래 도끼 들었다

　　（B）세 치 혀가 다섯 자 몸을 망친다

　　（C）농담끝에 초상 나는 거다

　　（D）가는 말이 고와야 오는 말이 곱다

答案（Ｄ），這題要從四個選項中選出與「칼에는 양날이 있지만 사람의 입에는 백 개의 날이 달려 있다」（刀有兩面刃，但人的嘴巴卻有百面刃）意思不同的選項，所以答案是「가는 말이 고와야 오는 말이 곱다」（說出去的話好聽，來的話才會好聽），意思是「禮尚往來」。

▶ 다음 속담과 의미가 다른 것을 고르십시오.

칼에는 양날이 있지만 사람의 입에는 백 개의 날이 달려 있다.

가는 말이 고와야 오는 말이 곱다

請選出與下列俚語俗諺意思不一樣的選項。

刀有兩面刃，但人的嘴巴卻有百面刃。

說出去的話好聽，來的話才會好聽。

◆ **讀解俗諺**

（Ａ）혀 아래 도끼 들었다

　　　直譯：舌頭下有斧頭

　　　引申：謹言慎行

（Ｂ）세 치 혀가 다섯 자 몸을 망친다

　　　直譯：三寸舌害死四寸身

　　　引申：謹言慎行

（Ｃ）농담끝에 초상 나는 거다

　　　直譯：玩笑結束後辦喪事

　　　引申：謹言慎行

■ **俗諺題庫046 파리만 날리다**

直譯：只有蒼蠅在飛

引申：門可羅雀

() 다음 밑줄 친 부분과 바꿔 쓸 수 있는 것을 고르십시오.

가 : 화장품 가게를 새로 개업하셨다지요? 잘 되고 있지요?

나 : 웬 걸요? 벌써 세 달째 <u>파리만 날리고 있네요</u>. ➡【109年】

(A) 파리가 가게에 너무 많아요

(B) 파리 때문에 손님들이 싫어해요

(C) 가게에 손님들이 파리처럼 왔다 갔다 해요

(D) 손님이 별로 없어요

• Hint

答案（D），這題要選出意思相近的選項由於「파리만 날리다」（只有蒼蠅在飛）是形容「生意慘淡」，「門可羅雀」的景象，所以可以互換的選項為「손님이 별로 없어요」（沒有什麼客人）。其餘選項：（A）是「파리가 가게에 너무 많아요」（店裡太多蒼蠅）；（B）是「파리 때문에 손님을 싫어해요」（客人們因為蒼蠅不喜歡）；（C）是「가게에 손님들이 파리처럼 왔다 갔다 해요」（店裡的客人們像蒼蠅一樣來往）。

▶다음 밑줄 친 부분과 바꿔 쓸 수 있는 것을 고르십시오.

가 : 화장품 가게를 새로 개업하셨다지요? 잘 되고 있지요?

나 : 웬 걸요? 벌써 세 달째 <u>손님이 별로 없어요</u>.

請選出可以與下列畫下線部分替換的選項。

가 : 聽說剛開了一家化妝品店，生意還不錯吧？

나 : 怎麼會好？已經三個月了，還是<u>沒什麼客人</u>。

■ **俗諺題庫047 하루 아침에 물거품이 되다**

直譯：一覺醒來變泡影

引申：泡湯、化為烏有

（　　）다음 밑줄 친 부분과 바꿔 쓸 수 있는 것을 고르십시오.

우리 모두가 사활을 걸고 추진해 온 일이 <u>하루 아침에 물거품이 되어서</u> 정말 괴롭습니다.　　　　　　　　　　　　　　　　　　　　➡【109年】

(A) 수포로 돌아가서　　　　　　　　(B) 전처럼 회복돼서

(C) 완전히 물에 잠겨서　　　　　　　(D) 몇 배로 불어나서

・Hint

答案（A），這題是要選出可以替換的選項。由於「하루 아침에 물거품이 되다」（一覺醒來化為泡影）意思是「化為烏有」，所以意思相近的選項是「수포로 돌아가다」（化為水泡），比喻「付諸東流」。其餘選項：（B）是「전처럼 회복돼서」（恢復像之前一樣）；（C）是「완전히 물에 잠겨서」（完全浸在水裡）；（D）是「몇 배로 불어나서」（變大好幾倍）。

▶다음 밑줄 친 부분과 바꿔 쓸 수 있는 것을 고르십시오.

우리 모두가 사활을 걸고 추진해 온 일이 <u>수포로 돌아가서</u> 정말 괴롭습니다.

請選出可以與下列畫下線部分替換的選項。

我們大家拚命推動的事情，卻<u>化為水泡（付諸東流）</u>，真的很難過。

■ 俗諺題庫048　한 눈 팔다

直譯：賣一隻眼睛

引申：分心、不專注

（　　）가 : 왜 컴퓨터 게임을 자꾸 해? 시험 준비할 때 (　　　　) 말고 열심히 해야 돼. 알지?

　　　　나 : 예, 알겠습니다.　　　　　　　　　　　　　　➡【109年】

(A) 신경 쓰지　　　　　　　　　　(B) 한눈 팔지

(C) 손보지　　　　　　　　　　　(D) 발 벗고 나서지

答案（B），由於題目的第一句提到「왜 컴퓨터 게임을 자꾸 해?」（為什麼老是玩電腦遊戲？），後面又接著提到「시험 준비할 때 () 말고」（準備考試時不要……），意指準備考試時應該專心，因此符合的選項是「한 눈 팔다」，用來形容「分心、不專注」或「愛情不專一」。其餘選項：（A）「신경 쓰다」（在意）；（C）「손보다」（維修；訓斥）；（D）「발 벗고 나서다」（全力以赴）。

▶ 가 : 왜 컴퓨터 게임을 자꾸 해? 시험 준비할 때 <u>한 눈 팔지</u> 말고 열심히 해야 돼.

　　　알지?

　　나 : 예, 알겠습니다.

　　가 : 為什麼老是玩電腦遊戲？準備考試時不要<u>分心</u>，要努力才行。知道了嗎？

　　나 : 好的，知道了。

■ **俗諺題庫049 허리띠를 졸라매다**

直譯：緊縮腰帶

引申：省吃儉用、縮衣節食

歷屆試題 378

（　　）다음 밑줄 친 부분과 바꿔 쓸 수 있는 것을 고르십시오.

　　　요즘 물가가 너무 올라서, 주부들이 다들 <u>허리띠를 졸라 매고</u> 있어요.

➡【109年】

（A）절약하고　　　　　　　（B）속상해 하고

（C）살이 빠지고　　　　　　（D）단식하고

• Hint

答案（A），這題要選出可以替換的選項。由於「허리띠를 졸라 매다」（勒緊腰帶）用來比喻「經濟拮据」、「省吃儉用」，所以可以互換的選項為「절약」（節約）。其餘選項：（B）是「속상해 하다」（傷心）；（C）是「살이 빠지다」（變瘦）；（D）是「단식하다」（斷食）。

▶다음 밑줄 친 부분과 바꿔 쓸 수 있는 것을 고르십시오.

요즘 물가가 너무 올라서, 주부들이 다들 절약하고 있어요.

請選出可以與下列畫下線部分替換的選項。

最近物價狂飆，婆婆媽媽們都在縮衣節食。

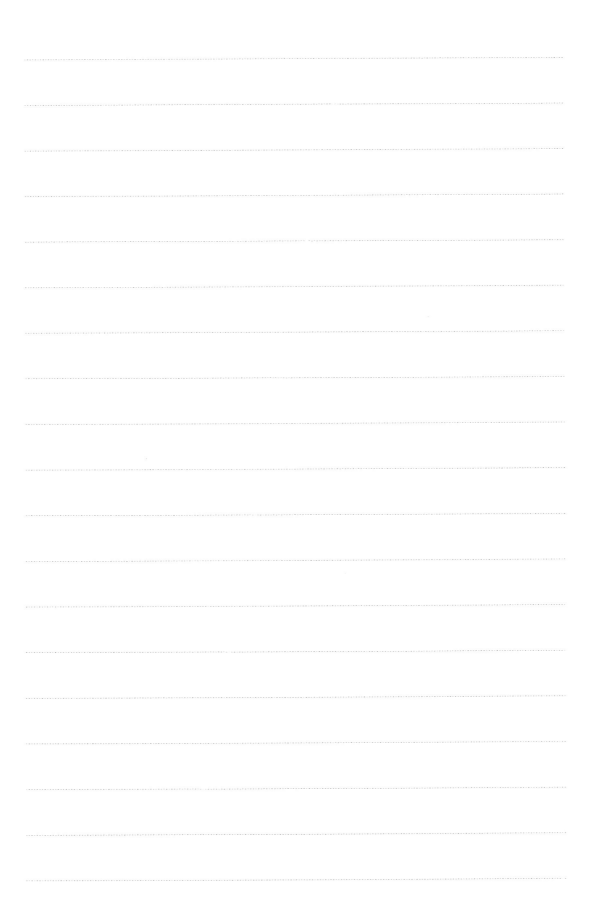

國家圖書館出版品預行編目資料

韓語導遊考試總整理/ 孫善誠著
-- 初版-- 臺北市：瑞蘭國際, 2023.04
304面；19×26公分 --（專業證照系列；16）
ISBN：978-626-7274-18-7（平裝）
1. CST：導遊 2. CST：領隊

992.5　　　　　　　　　　　　　112003760

專業證照系列 16

韓語導遊考試總整理

作者｜孫善誠
責任編輯｜潘治婷、王愿琦
校對｜孫善誠、潘治婷、王愿琦

封面設計、版型設計、內文排版｜陳如琪

瑞蘭國際出版

董事長｜張暖彗・社長兼總編輯｜王愿琦
編輯部
副總編輯｜葉仲芸・主編｜潘治婷
設計部主任｜陳如琪
業務部
經理｜楊米琪・主任｜林湲洵・組長｜張毓庭

出版社｜瑞蘭國際有限公司・地址｜台北市大安區安和路一段104號7樓之一
電話｜(02)2700-4625・傳真｜(02)2700-4622・訂購專線｜(02)2700-4625
劃撥帳號｜19914152 瑞蘭國際有限公司
瑞蘭國際網路書城｜www.genki-japan.com.tw

法律顧問｜海灣國際法律事務所　呂錦峯律師

總經銷｜聯合發行股份有限公司・電話｜(02)2917-8022、2917-8042
傳真｜(02)2915-6275、2915-7212・印刷｜科億印刷股份有限公司
出版日期｜2023年04月初版1刷・定價｜480元・ISBN｜978-626-7274-18-7

瑞蘭國際

瑞蘭國際